COLORS
OF
ART

컬러 오브 아트

80점의 명화로 보는
색의 미술사

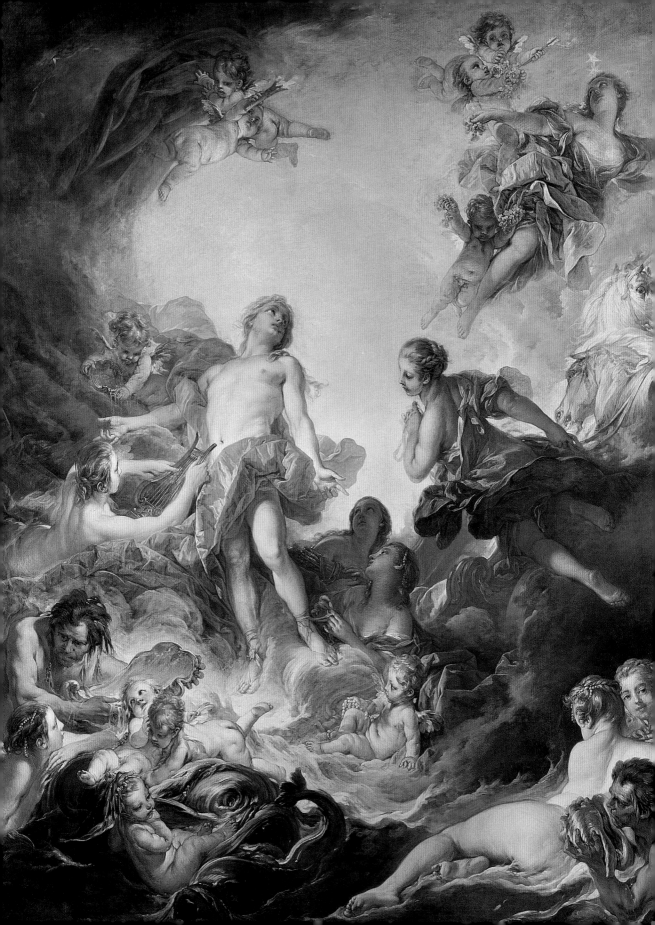

컬러 오브 아트

COLORS OF ART

80점의 명화로 보는 색의 미술사

클로이 애슈비 지음
Chloë Ashby

김하니 옮김

예술이 샘솟는 곳
아르카디아

모리람

샘의 미술사

C6 M20 Y60 K0
R229 G201 B121

머리말
색의 미술사

앙투안 볼롱, 〈버터 더미〉, 1875-85년,
캔버스에 유화, 50.2 × 61 cm
(19¾ × 24 in).

색이 없는 세상을 상상할 수 있나요? 우리는 흑백 사진과 흑백 영화에서 영감을 얻지만, 형형색색으로 삶을 다채롭게 하는 색은 우리 인생의 동반자나 다름없습니다. 색은 우리가 입는 옷의 바느질 선에, 우리가 읽는 책에, 우리가 먹는 음식을 담은 그릇에 존재합니다. 벽에 걸려 있기도 하고 화면에 표시되기도 합니다. 색은 낮시간에 가장 선명하게 빛나지만, 하루를 마무리하고 눈을 감을 때는 가장자리가 살짝 흐릿해지기도 합니다. 어린 시절 저는 어둠 속에서 침대에 누워 잠들기를 기다리면서 눈꺼풀 아래에서 소용돌이치는 파랑과 노랑, 분홍의 반짝임에 감탄했던 기억이 납니다. 아무리 눈을 꾹 감아보아도 그 반짝임은 사라지지 않았습니다.

우리는 쉽게 구할 수 있는 대부분의 것들과 마찬가지로 색을 너무나 당연하게 여깁니다. 여러분은 특정 색이 왜 그런 색이며 어떤 의미를 가지는지 고민해본 적 있나요. 프랑스의 개념 예술가 소피 칼Sophie Calle이 태어날 때부터 앞을 보지 못했던 수십 명의 사람에게 아름다움의 이미지에 관해 물어보았습니다. 그러자 한 사람이 이렇게 대답했다고 합니다. "아름다움은 초록색이에요. 제가 무언가를 좋아할 때마다 그게 초록색이라고 하더라고요. 잔디가 초록색이고, 나무도, 나뭇잎도, 자연도 모두 초록색이잖아요. 저는 초록색 옷을 입는 게 좋아요." 자 그럼 한 번 해볼까요. 여러분이 매번 주의 깊게 쳐다보지는 않지만, 일상에서 늘 마주하는 무한한 초록색에 대해 생각해봅시다.

여러분이 가장 좋아하는 색은 무엇입니까. 이 질문은 우리 모두가 한 번쯤 받아봤을만한 질문이고 제가 이 머리말을 쓰면서 계속해서 고민했던 질문입니다. 결국 우리 모두 각자가 좋아하는 색 하나쯤은 있지 않습니까. 클로드 모네는 보라색을 좋아했고 이브 클랭은 두말할 필요 없이 파란색을 좋아했으며 플로라 유크노비치는 아마 분홍색을 좋아했을 것입니다. 예술의 색에 대한 책을 쓴 제가 이 질문에 쉽게 대답할 수 없다는 건 참 아이러니합니다. 만약에 저도 초록색을 선택했다면, 저는 애플-그린apple-green과 리프-그린 leaf-green, 라임-그린lime-green에 관해서 이야기했을 것입니다. 에메랄드 그린emerald green과 올리브 그린olive green, 세이지 그린sage green도 있습니다. 이 모두가 자연과 관련된 초록색입니다. 우리의 삶 그 자체를 의미하지요.

색이 없는 세상은 물론이고 색이 고정된 세상도 상상하기 어렵습니다. 각 색상의 역사는 고유하고 주관적이며 언제든지 바뀔 수 있습니다. 색의 의미는 시간과 장소, 문화에 따라 계속해서 바뀝니다. 색의 형태는 어떤 매체에 채색되었는지에 따라 밝은 빛과 습기 또는 열기로 인해 변하기도 하고 색을 사용하는 이의 취향에 따라 변하기도 합니다. 16세기 스페인의 화가 소포니스바 안귀솔라는 펠리페 2세를 위해 초상화를 그렸습니다. 이후 왕이 재혼하자 그녀는 왕의 초상화를 수정했습니다. 왕이 입은 크고 무거운 망토를 검은색의 고급 실크 천으로 좀 더 세련되고 경쾌하게 바꾸어 새로운 왕비의 초상화와 한 쌍으로 사용할 수 있도록 한 것입니다. 18세기 프랑스의 화가 엘리자베스 르 브룅은 밀짚 모자를 쓴 자화상의 복제본을 만들 때 자신이 입은 드레스의 색을 라일락색에서 분홍색으로 바꾸어 버립니다.

예술은 우리가 색을 감상하고 이해하는 데 도움을 줍니다. 선사 시대부터 현재에 이르기까지 세계 곳곳의 예술가들은 팔레트를 사용하여 세상을 이해하고 상징화하며 자세히 설명했습니다. 이들은 이야기를 전달하기 위해 특정 색상을 선택했고 사회적, 정치적, 종교적 맥락으로 포장했습니다. 17세기 네덜란드의 화가 클라라 페테르스가 그린 소박한 아침 식사 장면에서 보여주듯이 예술에서 색은 사실적일 수도 있고 섬세하게 그린 금색의 세부 묘사처럼 이상적이고 천상의 분위기를 낼 수도 있습니다. 분위기와 감정, 기분을 표현하기 위해서 색이 칙칙해지기도 하고 진하게 표현되기도 합니다. 심지어 색이 지워지기도 합니다.

〈컬러 오브 아트 : 80점의 명화로 보는 색의 미술사〉는 시대를 통틀어 가장 유명하고 매력적이며 때로는 과감한 색채를 보여준 80점의 명화를 다루고 있습니다. 우리는 흙에

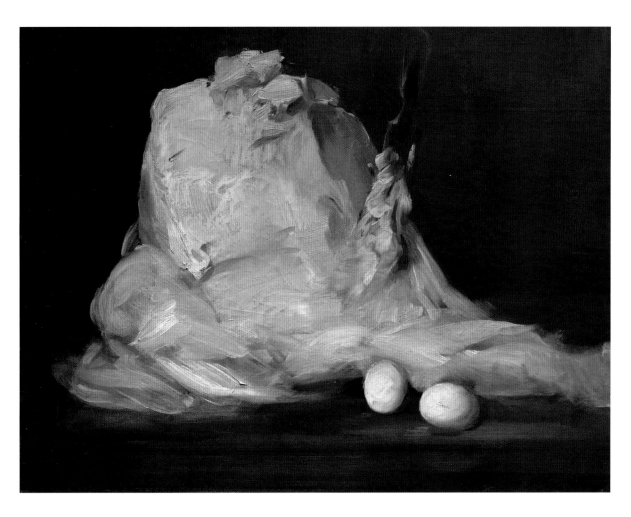

서부터 보석과 으깬 곤충, 인체에 해로운 화학 물질에 이르기까지 색을 만드는 데 사용했던 재료들과 이를 위한 예술가들의 험난한 노력을 만나볼 것입니다. 색의 비용과 가용성, 바람직함은 물론이고 색 모델링이나 혼합과 같은 화법의 발전, 각 색상에 대한 문화적 태도의 변화에 대해서도 자세히 알아봅니다. 또한 색의 미술사에서 크고 작은 전환점이 되었던 순간과 함께하게 됩니다. 예를 들어 인상주의 혁명은 과학과 기술의 혁신을 토대로 회화에 대한 급진적인 접근 방식을 가졌던 용감한 예술가들에 의해 촉발되었습니다. 이 외에도 우리에게 상대적으로 덜 알려져 있지만 중요도에 있어 결코 뒤지지 않는 멋진 작품들을 통해 새로운 시각을 발견할 수 있도록 여러분을 초대합니다.

오른쪽 : 안나 앙케르, ⟨푸른 방의 햇빛⟩, 1895년, 캔버스에 유화, 65.2 × 58.8 cm (25¹¹⁄₁₆ × 23¹⁄₁₆ in).

맞은편 : 에두아르 마네, ⟨거리의 음악가⟩, 1862년, 캔버스에 유화, 106 × 171 cm (41¼ × 67⁵⁄₁₆ in).

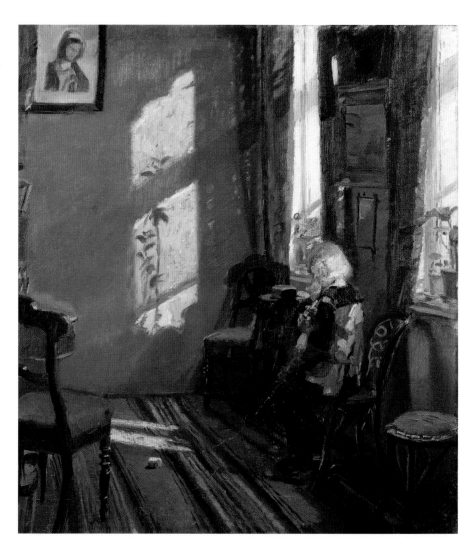

제가 색의 미술사에 있어 결정적인 순간을 담은 작품을 선정할 때 몇몇 작품은 곧바로 머릿속에 떠올랐습니다. 예를 들어 천상의 파란색으로 가득한 지오토의 스크로베니 예배당이나 에두아르 마네가 그린 베르트 모리조의 초상화가 그러했습니다. 모리조가 쥐고 있는 파란색 제비꽃 한 다발은 작품을 더욱 매혹적으로 만듭니다. 다른 작품은 글을 쓰면서 자연스럽게 떠올랐습니다. 암스테르담의 화가 라헬 라위스는 아름다운 꽃 정물화에서 불타는 듯한 백합꽃을 그리기 위해 번트-오렌지색을 내는 안료 리앨가를 사용했습니다. 이 안료가 인체에 해롭다는 사실은 한참이 지나서야 밝혀집니다. 앙리 마티스가 러시아의 미술 수집가 세르게이 시츄킨을 위해 그린 장식화는 본래 푸른색 실내 풍

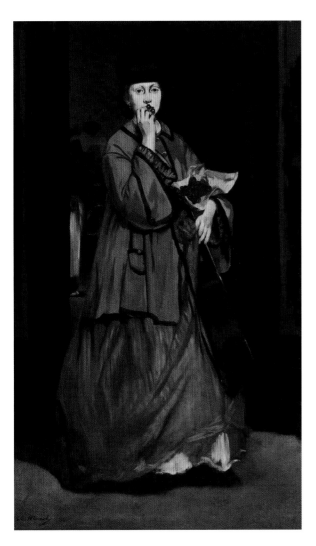

경을 그린 작품이었습니다. 하지만 마티스는 이에 만족하지 않았고 라즈베리 레드색으로 다시 칠했습니다. 아그네스 마틴의 작품은 멀리서 보면 고독해 보이는 것이 마치 텅 빈 캔버스처럼 보입니다. 하지만 가까이서 들여다보면 손으로 그린 격자무늬 위에 여러 색이 섬세하게 수 놓아져 있음을 알 수 있습니다.

이 책의 그 어떤 내용도 단정적이지 않습니다. 색이 얼마나 무궁무진한데 어떻게 그럴 수 있겠습니까. 대신에 색의 다양성을 포착하고 그 아름다움을 찬양하고자 노력했습니다. 작품에 사용된 색에 대한 이해를 돕기 위해 각각의 작품에는 인포그래픽 팔레트가 함께 제공됩니다. 이 팔레트는 실제로 작품에 사용된 색의 양을 나타낸다기보다는, 제가 생각하기에 색이 작품에 미치는 영향의 정도에 따라 여러분의 관심을 끌 수 있도록 구성되었습니다. 그리고 이 팔레트가 정확히 화가가 사용한 색상은 아니라는 점을 미리 밝힙니다. 안료는 시간이 지남에 따라 변할 수도 있고 실제로 캔버스에 구현된 색은 색조와 채도가 다양하게 나타날 수도 있기 때문입니다.

이 책에는 제가 할 수 있는 최대한으로 많은 작품이 실려 있습니다. (심지어 옆에 작게 끼워놓은 작품들도 있습니다.) 저는 주로 유럽과 미국의 회화 작품에 초점을 맞추고 이를 연대기 순으로 소개했습니다. 하지만 여기에 실린 작품들은 수많은 렌즈를 통해 다양하게 해석될 수 있습니다. 색은 나무판과 캔버스를 넘어 조각과 비디오 아트, 설치 미술 등으로 무한정 확장됩니다. 루이즈 부르주아 Louise Bourgeois 의 신비로운 레드룸과 애니시 커푸어 Anish Kapoor 의 분말 안료 조각들, 제임스 터렐 James Turrell 의 숭고한 빛으로 가득 채운 공간들을 생각해보시기를 바랍니다. 지면 관계상 한정된 매체와 한정된 작품을 다룰 수밖에 없었다는 아쉬움이 남습니다.

예술은 여러분이 언제 어디서 어떻게 읽는가에 따라 다르게 읽힙니다. 이 책은 80점의 명화로 구성된 하나의 버전일 뿐입니다. 처음부터 끝까지 연대순으로 읽어도 좋고 책장을 넘기면서 원하는 부분을 읽어도 좋습니다. 여러분의 시선이 멈추는 곳마다 풍부하고 생기 있고 카멜레온처럼 변화무쌍한 색채에 푹 빠져 있는 자신을 발견하게 될 것입니다.

최초의 표현

선사 시대 그리고 고대 미술

C0 M100 Y100 K25
R158 G11 B12

최초의 표현

선사 시대 그리고 고대 미술

물감이 있기 전에 흙이 있었다. 흙은 질퍽하면서도 광물이 풍부한 재료였다. 지난 수만 년 동안 예술가들은 광물로 색을 만들었다. 땅을 파고 광물을 추출해서 가루가 되도록 곱게 갈아 덩어리로 뭉쳤다. 이렇게 만들어진 피어리 오커 fiery ochre 와 더스티 코랄 dusty coal, 다크 토프 dark taupe, 브라이트 화이트 bright white 와 같은 색들은 모든 예술의 기본이 되었다.

인류는 그림을 그리기 전부터 색을 내는 안료 pigment 를 만들어 사용했다. 지난 2011년 남아프리카에 위치한 블룸보스 동굴에서 크레용처럼 생긴 황토 덩어리와 숯돌, 조개껍데기 그릇 등이 대량 출토되었다. 안료를 만드는 공방이 있었던 것이다. 다만 벽에 남아 있는 작품이 없었다는 점에서 10만 년 전 사람들은 안료로 그림을 그리는 대신 몸과 얼굴을 치장했던 것으로 보인다. 또한 붉은색의 그물코 문양을 새긴 돌덩어리가 달린 사냥용 창과 물건들도 발견되었다. 처음에는 몸을 치장하기 위해 안료를 만들었지만, 물건을 장식하는 데도 활용했음을 알 수 있다.

선사 시대 동굴 벽화는 아프리카뿐만 아니라 미국과 호주에서도 발견되었다. 하지만 이 특수한 형태의 예술이 처음으로 널리 알려진 것은 유럽, 특히 스페인 북부와 프랑스 남부에서였다. 최초의 동굴 벽화는 흙이나 숯으로 만든 안료에 인간의 침을 섞어 그린 단색화 monochrome 였다. 하지만 작품의 대부분은 시간이 지남에 따라 흐려지거나 그 위에 다른 그림을 겹쳐 그리면서 더욱 강렬해지기도 했다. 1868년 스페인 칸타브리아 지역의 한 사냥꾼이 알타미라 동굴을 발견했고, 1940년 네 명의 십 대 청소년들이 프랑스 도르도뉴 지역의 초목과 암석 더미 사이에서 라스코 동굴을 발견했다. 잃어버린 개를 찾고 있던 그들은 깜빡이는 횃불 사이로 들소와 야생 돼지, 사슴, 말 등이 전속력으로 질주하는 놀라운 장면을 목격했다. 이는 무려 4만 년 전에 그려진 벽화였다.

선사 시대의 동굴 벽화에서부터 고대 이집트와 그리스, 로마의 예술에 이르기까지 색의 역사는 계속되었다. 고대 이집트인들은 검정, 하양, 노랑, 초록, 빨강, 파랑의 여섯 가지 색을 사용했다. 인류 최초로 인공 안료를 만든 것도 이집트인들이었다. 그 이후로 한참이 지나서야 새로운 인공 안료가 만들어진다. 오늘날 우리가 박물관에서 볼 수 있는 고대 그리스와 로마의 조각상들은 순백색의 대리석이지만, 사실 여러 가지 색으로 화려하게 채색되어 있었다. 시간이 지나면서 안료를 대리석 표면에 고착시켰던 전색제 binder 가 녹아 없어지면서 안료가 벗겨져 나갔던 것이다.

색에 관해 논한 최초의 글은 고대 그리스의 철학자 엠페도클레스가 쓴 철학시 〈자연에 대하여〉이다. 그는 이 시에서 검정, 하양, 빨강 그리고 노란빛이 나는 초록색인 오크론 ochron 의 네 가지 색을 공기, 물, 흙, 불의 네 가지 원소와 연결했다. 아리스토텔레스로 알려져 있었으나 실은 그의 제자인 테오프라스투스가 저술한 책《색채론》은 색을 하나의 범위로 분류한다. 하양과 검정, 또는 밝음과 어두움을 두 종류의 기본색으로 양극단에 배치하고 그 사이를 노랑, 빨강, 보라, 초록 그리고 파랑의 중간색으로 배열했다.

예술가들은 언제나 과거로부터 배웠다. 하지만 초기 인류의 작품을 본격적으로 탐구한 것은 19세기 말부터였다. 구석기 시대의 그림 600점과 조각 1,500점이 발견된 라스코 동굴을 방문했던 파블로 피카소는 "이들은 정말 모든 것을 만들어냈다"면서 끊임없이 감탄했다고 한다. 무엇에 대한 찬사였는지는 오직 그만 알겠지만, 아마도 원근법과 자연주의, 생명력에 대한 감탄이 아니었을까. 안료와 천, 램프, 발판과 같이 예술가에게 필요한 재료를 의미했을 수도 있다. 아니면 단순히 예술과 색의 개념 그 자체에 대한 감탄이었을지도 모른다.

C37 M23 Y0 K100
R0 G0 B0

C5 M0 Y0 K25
R198 G204 B206

C8 M28 Y75 K10
R203 G169 B80

C8 M8 Y12 K0
R234 G230 B221

옛날 옛적에

〈쇼베 동굴 말 벽화〉
기원전 30,000–28,000년

석회암에 숯과 헤마타이트, 황토,
400 × 400 cm (157½ × 157½ in).

1994년 12월 세 명의 탐험가들이 프랑스 발롱-퐁-다르크의 한 마을 근처에 있는 쇼베 동굴에서 세계에서 가장 오래된 그림을 발견했다. 아르데슈강 위의 석회암 절벽을 관찰하던 중 동굴의 입구를 발견했던 것이다. 그 안에는 300마리가 넘는 동물들이 벽을 가로지르며 뛰어오르거나 달려 나가는 기묘하고도 아름다운 멜로디가 흐르고 있었다. 코뿔소들은 서로 머리를 맞대고 싸우고 버팔로와 말은 거대한 암석을 가로질렀다. 사자는 짝을 찾아 헤매고 들소와 곰, 수사슴도 보였다. 올빼미는 횟대에서 아래를 내려다보고 있었다. 울리 매머드와 뿔 달린 야생 소처럼 우리에게는 낯선 멸종된 동물들도 있었다. 인간의 다리와 들소의 혹 달린 이마를 합성한 동물도 있었는데, 고고학자들은 이를 주술사를 그린 것이라고 해석했다.

선사 시대의 화가들은 축축하면서 차가운 공기가 흐르고 자연광이 차단된 지하 동굴의 깊은 곳에서 그림을 그렸다. 실베스터 소나무로 만든 숯과 헤마타이트haematite 그리고 광물이 풍부한 황토를 혼합하여 물감을 만든 뒤 동물의 작은 부분까지 정교하게 표현했다. 말의 어두운 갈기와 응시하는 듯한 눈동자는 검댕처럼 새까만 색으로 넣은 음영 덕분에 더욱 선명해졌다. 말의 등을 이루는 부드러운 곡선에서는 율동감이 느껴지고, 약간의 간격을 두고 대각선으로 정렬된 말의 주둥이에서는 원근법을 발견할 수 있다. 이 놀라운 벽화가 그려진 벽은 본래 갈색 점토가 얇게 덮여 있었다. 벽을 긁어 점토 아래의 흰색 석회암을 드러내므로써 페일 그레이 pale grey 에서 베이지 beige 에 이르는 미묘한 색을 표현할 수 있었다. 여기에 코뿔소의 커다란 몸과 벌어진 입술 등 작은 부분까지 세심하게 그려 현실성을 높였다. 마치 살아 있는 따뜻한 피부와 털이 느껴지고 땅을 울리는 말발굽 소리가 들리는 것만 같다.

쇼베 동굴이 발견되고 20년 후, 동굴 근처에 이를 똑같이 재현한 장소가 만들어졌다. 동굴은 출입이 금지되었다. 라스코 동굴이 방문객에게 전면 개방되면서 입었던 피해를 되풀이하지 않기 위한 강력한 조치였다. 현대의 화가들은 선사 시대에 사용된 것과 동일한 재료를 찾아 인공 바위 표면에 벽화를 재현했다. 신비로운 분위기는 같지 않겠지만 동물들은 다시 한번 생명을 되찾아 방문객들을 맞이하고 있다.

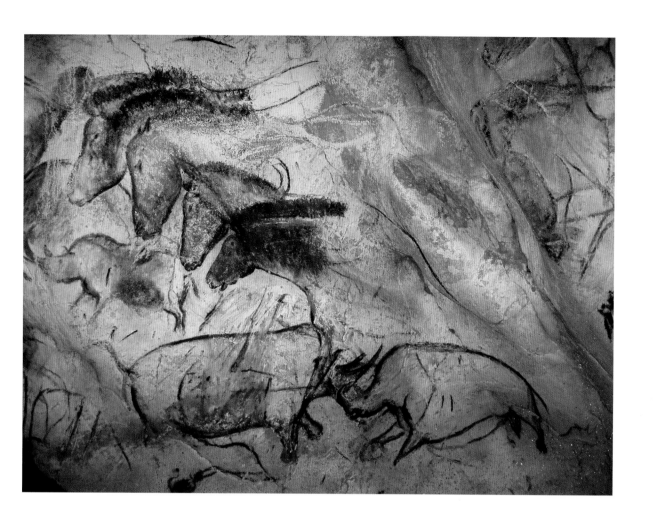

팔레트

숯으로 그린 밑그림과 검댕처럼 새까만
색으로 넣은 음영, 황토색 진흙과 붉은
헤마타이트.

참고 작품

- 〈숯 벽화〉, 기원전 26,000년, 나왈라
 가반망 동굴, 호주 북부.
- 〈얼룩덜룩한 말 벽화〉, 기원전 25,000년,
 페슈 메를 동굴, 프랑스 로트.
- 〈황소 벽화〉, 기원전 17,000년, 라스코
 동굴, 프랑스 도르도뉴.

선사 시대의 다색화

〈알타미라 동굴 들소 벽화〉

기원전 14,000년경

석회암에 숯과 산화망가니즈, 황토,
길이 125-170 cm (42³⁄₁₆ × 66⁷⁄₈ in).

들소가 꾸벅꾸벅 졸고 있다. 이미 눈이 감겼고 입술은 살짝 벌어져 있다. 배 아래에 붙어 있는 뒷다리는 한쪽 무릎을 구부려서 다른 쪽 다리로만 체중을 지탱하는 중이다. 등에 불룩 솟은 알통과 붉은색 음영을 바탕으로 검은색 무늬를 넣은 피부가 매우 섬세하게 표현되어 있다. 사실주의가 돋보이는 부분이다. 하지만 발굽 바로 위의 공간이나 상대적으로 단순하게 표현된 덥수룩한 갈기, 거울에 비친 듯 똑같이 뻗어나간 뿔과 꼬리 등은 화가의 개성이 드러난 부분이다.

이 들소는 스페인 북부 알타미라 동굴의 석회암 벽에 그려진 야생 동물 중 하나이다. 이 벽화는 1879년 아마추어 고고학자인 마르셀리노 산스 데 사우투올라에 의해 발굴되었다. 데 사우투올라는 동굴이 발견된 땅의 주인이었다. 들소와 멧돼지, 사슴 등 천장을 뛰어다니는 수백 마리의 동물들을 발견한 것은 그의 어린 딸 마리아였다. 발견 당시 스페인 정부는 이 벽화를 인정하지 않았다. 하지만 1900년대에 들어와 세계 곳곳에서 선사 시대 동굴이 발견되자 알타미라 동굴 벽화의 정통성을 받아들였다. 오늘날 유네스코 세계문화유산에 등재된 알타미라 동굴은 완벽한 복합 동굴 단지로 이루어져 있어 '구석기 예술의 시스티나 대성당'이라고도 불린다.

알타미라 동굴 벽화는 몇 가지 이유에서 독특하다. 우선 하나의 대상에 최대 세 가지 색을 사용했다. 화가는 숯이나 검은색 산화망가니즈 manganese oxide로 윤곽선을 그리고 황토로 음영을 넣었다. 그리고 선을 문질러 번지게 해서 3차원적으로 표현했다. 벽 자체가 표현의 수단이 되기도 했다. 자연스럽게 형성된 암석의 윤곽을 이용해 동물을 더욱 생동감 있게 표현했다. 또한 속이 빈 뼈를 가지고 물감을 불어 벽에 뿌리는 스프레이-페인팅 spray-painting 기법을 쓰기도 했다. 알타미라 동굴은 보존을 위해 여러 번 폐쇄되었다. 가장 최근인 2002년에는 일부 벽화에 녹조 같은 초록색 곰팡이가 나타나는 바람에 폐쇄되었다가 12년 만인 2014년에 다시 공개되기도 했다. 동굴을 찾은 수많은 방문객을 견딜 수 있을 만큼 구석기 시대의 안료가 견고한가에 대한 논란은 계속되고 있다. 그러는 사이 우리의 들소는 나른한 눈으로 졸면서 알타미라 동굴을 지키는 중이다.

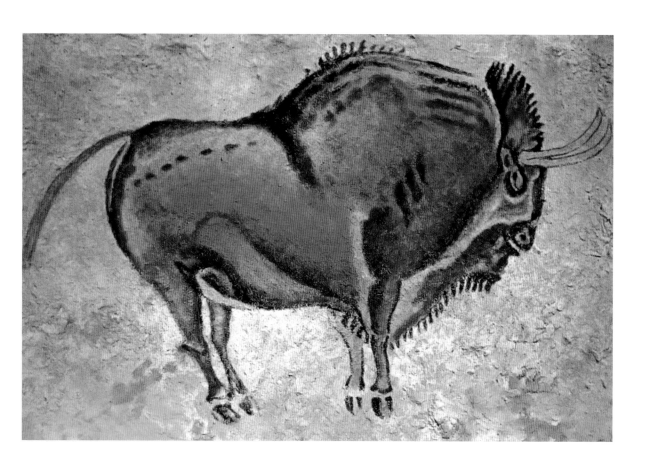

팔레트

검은색 산화망가니즈나 숯으로 윤곽선을
그린 다양한 음영의 붉은 황토.

참고 작품

- 〈손자국 벽화〉, 기원전 37,300년, 카스티요
 동굴, 스페인 칸타브리아.
- 〈들소 벽화〉, 기원전 14,000년, 퐁-드-곰
 동굴, 프랑스 도르도뉴.
- 〈손자국 벽화〉, 기원전 7,300년, 쿠에바 데
 라스 마노스, 아르헨티나.

색의 본질

지금처럼 과학이 발전하기 이전에 살던 예술가들은 천연 자원을 이용해서 색을 만들었다. 유럽에 정착했던 초기 인류는 약 여섯 종의 천연 광물을 사용했다고 한다. 문화와 기후에 따라 다르기는 했지만, 기본적으로 선사 시대와 같은 색을 사용했다. 검은색은 이산화망가니즈나 숯에서, 하얀색은 백악 chalk 에서, 빨간색과 갈색, 노란색 계열은 철이 풍부한 황토와 헤마타이트, 괴타이트 goethite 에서 추출한 색이었다.

광물을 물감으로 만들기 위해서는 인내심이 필요했다. 먼저 광물이 묻혀 있는 정확한 위치를 찾아내서 광물이 든 암석을 캐내고 이를 고운 가루로 갈았다. 그림을 그릴 벽에 가루를 고정하기 위해서 미리 벽 표면을 긁어 놓거나 회반죽 plaster 을 발라 놓아야 했다. 가루에 어떤 처리를 할 것인가는 벽 표면의 질감과 투과성 그리고 수분의 정도에 따라 결정했다. 표면이 젖어 있다면 가루 그대로 사용할 수 있었지만, 건조한 표면에 안료를 고착시키기 위해서는 침이나 수액, 동물의 피와 같은 전색제와 섞어 반죽이나 액체 형태로 만들어서 사용해야 했다. 이 과정에서 화가들은 전색제를 많이 넣어 물감을 희석하거나 점토나 뼛가루와 같은 질감 있는 광물을 섞어 되직하게 하는 등 색상이나 채도를 다양하게 조절했다.

물감 외에 이를 칠할 도구도 직접 만들어야 했다. 남아프리카의 블롬보스 동굴에서 발견된 크레용 모양의 황토 덩어리나 숯 또는 다른 연성 암석으로 만들어진 도구가 이에 해당한다. 액체나 반죽으로 된 물감은 동물의 건조한 털이나 해면질의 이끼로 문질러 발랐다. 이집트에서는 갈대의 끝부분을 씹어 섬유질을 부드럽게 한 뒤 나무 손잡이에 묶어 붓으로 사용했다. 또한 선사 시대에 이미 스프레이 페인팅 기법을 구사했음을 보여주는 증거도 있다. 앞서 언급했던 알타미라 동굴은 물론이고 페슈 메를 동굴에서도 속이 빈 뼈를 이용해 안료를 벽에 직접 뿌려 그린 벽화가 발견되기도 했다.

이집트가 인류 최초의 인공 안료인 이집션 블루 Egyptian blue 를 만들어 낸 것은 청동기 시대였다. 이후 광부들이 준보석인 라피스 라줄리 lapis lazuli 를 발굴해서 이를 갈아 안료로 만들어 썼다. 하지만 이는 소수의 화가만 사용할 수 있을 정도로 값이 비쌌다. 화가들이 이보다 저렴한 대체재를 찾

아낸 것은 그로부터 수 세기가 지난 후였다. 흙에서 얻을 수 있는 천연색과 달리 파란색은 탄산칼슘과 이산화규소, 질산염을 800도에서 900도 사이의 온도로 가열해야만 얻을 수 있는 귀한 색이었다. 세 가지 광물을 함께 가열하면 크리스털 같이 빛나는 유리질 물질인 칼슘구리규산염이 만들어졌다.

인공 안료인 이집션 블루가 수천 년 동안 견고하게 유지될 수 있었던 반면에 천연 자원에서 추출한 색들은 쉽게 손상되었다. 특히 선사 시대 동굴 벽화의 경우 대중의 출입 제한 문제를 두고 지역 관광청과 과학자들이 격렬하게 대립했다. 인간의 체온과 높은 이산화탄소 레벨, 인공조명 등이 벽화에 해로운 영향을 끼칠 수 있다는 이유에서였다. 엄청난 곰팡이 피해를 보았음에도 불구하고 알타미라 동굴은 대중에게 다시 개방되었다. 반면에 라스코 동굴은 1963년부터 출입이 금지되었다. 그 대신 방문객들은 똑같이 재현된 인공 동굴을 방문해 선사 시대의 아름다움을 감상할 수 있다.

〈타미리스 이야기〉,
《유명한 여성들에 대하여》,
1402년, 양피지, 28 × 45 cm
(11 × 17 11/16 in).

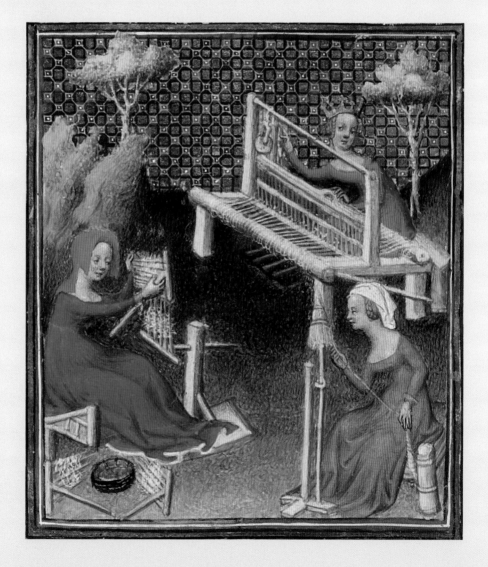

죽어서도 영원히

〈네바문 무덤 벽화 중
네바문이 습지에서 새를
사냥하는 장면〉
기원전 1,350년경

회반죽에 벽화,
83 × 98 cm (31⅝ × 38⅝ in).

〈네바문 무덤 벽화〉는 현존하는 고대 이집트 작품 중에서 최고라 할 수 있다. 무덤의 주인인 네바문은 궁정 관리로, 당시에는 룩소르라고 불렸던 도시 테베의 곡물 저장을 관리하는 서기관이었다. 작품의 구성은 고급스럽고 세부 요소가 잘 표현되어 있으며, 3,000년이 훌쩍 지난 지금도 여전히 눈부신 색채를 자랑한다. 고대 이집트인들은 두 가지 이유에서 무덤 벽에 그림을 그렸다. 이생의 삶을 기념하고 내세에서 바라는 삶의 방식을 전달하기 위해서였다. 벽화 조각에 새겨진 상형문자 글귀에 따르면 네바문은 '스스로 즐기고 아름다운 것을 보는' 삶을 원했다고 해석할 수 있다.

네바문은 갈대가 우거진 나일강에 있다. 검은색과 흰색의 할미새와 붉은 이집트 거위, 끝검은왕나비, 깃털이 있는 오리, 비늘로 뒤덮인 틸라피아, 빛나는 복어가 화면을 가득 채운다. 큰 키와 건장한 체격의 네바문은 검은 가발을 쓰고 구슬이 놓인 목장식을 걸쳤다. 크림색 배경과 대비되는 그의 레드 오커 red ochre 색 피부가 돋보인다. 그는 아내 핫셉수트, 딸과 함께 파피루스로 만든 배를 타고 푸른빛의 습지를 미끄러지듯이 지나고 있다. 한 손에는 막대기를, 다른 손에는 사냥의 미끼로 쓸 왜가리 세 마리를 잡고 있다. 어깨에는 한 묶음의 연꽃이 걸쳐져 있다. 그는 토니 tawny 색의 고양이와 함께 사냥하는 중이다. 섬세한 수염과 빛나는 눈동자, 잉크에 담근 듯 어두운색의 꼬리가 특징적이다. 고양이는 벌써 새를 두 마리나 잡았다. 날아가던 새를 입으로 꽉 깨물었고 앞발로도 한 마리를 붙잡고 있다.

그리스의 도굴꾼 조반니 다타나시는 나일강 서안에서 이 무덤을 발견했다. 무덤 벽은 벽화를 그리기 좋게 처리되어 있었다. 진흙과 밀짚을 섞어 만든 반죽을 두껍게 발라 지지체를 만든 후에 매끄러운 표면을 만들기 위해 흰색 회반죽을 얇게 발랐다. 그 위에 각 장면의 윤곽선을 그리고 채색하여 생명력을 불어넣었다. 작품을 구성하는 이미지는 다산과 부활의 의미를 띤다. 채색에 사용된 색 또한 상징적이다. 갈대와 물을 표현한 이집션 블루는 재생과 미래의 약속을, 피부색으로 쓰인 레드 오커는 힘과 승리를 상징한다. 여기서 색은 특정 사실이나 세부 내용보다는 작품의 전반적인 인상을 보여 주는 요소이다. 무덤을 장식한 벽화라는 점에서 이 장면의 모든 요소에 존재 이유가 있는 것은 어쩌면 당연할지도 모른다.

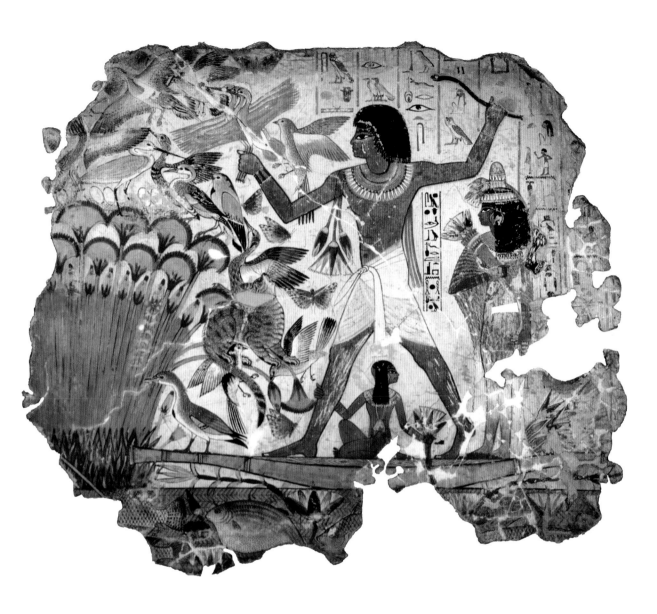

팔레트

흰색의 얇은 회반죽 층 위에 이집션 블루와
레드 오커 채색.

참고 작품

- 〈하마상〉, 기원전 1961-1878년경.
- 〈크눔-나크트의 관〉, 기원전 1850-1750년.
- 〈아문을 위해 노래 부른 나니를 위한
 사자의 서〉, 기원전 1050년경.

C8 M35 Y40 K8
R203 G165 B138

C63 M32 Y26 K20
R100 G125 B140

C0 M3 Y0 K5
R243 G240 B242

풍미가 가득해

〈다이버의 무덤 (세부)〉

기원전 470년경

석회암에 프레스코,
244 × 80 cm (96⅛ × 31½ in).

현재는 이탈리아 남부 지방이자 고대 그리스의 도시였던 페스툼에서 작은 석관이 발견되었다. 석관은 다섯 점의 석회암 판으로 장식되어 있었다. 이 작품은 석관의 주인을 중심으로 향연이 펼쳐지는 장면을 묘사한다. 향연은 대화와 시, 음악, 정치 그리고 엄청난 양의 음주에 전념하던 사교 모임이었다. 월계관을 머리에 쓰고 옷을 느슨하게 허리춤에 묶어 상체를 드러낸 몸이 탄탄한 남성들이 파란색 쿠션이 깔린 소파에 기대어 누워 있다. 화면 왼쪽의 두 남자는 마치 술잔을 더 채워 달라는 듯이 잔을 높이 들고 있고, 세 번째 남자는 고개를 돌려 한 쌍의 연인들을 바라보고 있다. 두 사람은 애정 어린 눈빛으로 서로를 바라본다. 그중 한 명은 리라를 들고 있다.

〈다이버의 무덤〉은 이 시기에 제작된 수천 점의 그리스 무덤 장식 중에서 인물이 등장하는 장면이 온전한 상태로 살아남은 유일한 작품이다. 흰색 회반죽을 바탕에 칠하고 그 위에 밑그림을 그렸다. 그리고 공간의 바닥과 만찬을 즐기는 인물들을 망가니즈가 풍부한 레드 오커색으로 칠했다. 물감이 마른 이후에는 검은색 윤곽선으로 해부학적 세부 묘사를 추가했다. 영국의 정치인 윌리엄 글래드스톤은 고대 그리스의 시인 호메로스가 《일리아스》와 《오디세이아》에서 바다를 묘사할 단어가 없어 '와인처럼 어두운색 wine-dark' 이라고 표현했다면서 고대 그리스인들은 파란색을 몰랐다고 폄하했다. 하지만 우리는 이 작품에서 파란색을 발견할 수 있다. 쿠션을 채운 강렬한 파란색은 당시에 일반적으로 사용되었던 파란색 안료인 이집션 블루에서 유래한 것으로 보인다.

석관의 네 벽면에 묘사된 장면은 그 당시 향연에서 사용했던 고대 그리스의 컵과 주전자, 와인을 섞는 용기에 그려진 장식과 유사하다. 특히 뚜껑의 아래 부분은 이 작품의 제목을 제공한 특별한 장면이 그려져 있다. 나체의 남성이 탑을 지나 깊은 물길 속으로 뛰어드는 장면이다. 짙은 레드 오커색으로 표현된 그는 크림색 하늘을 가로질러 죽음으로 내닫는 중이다.

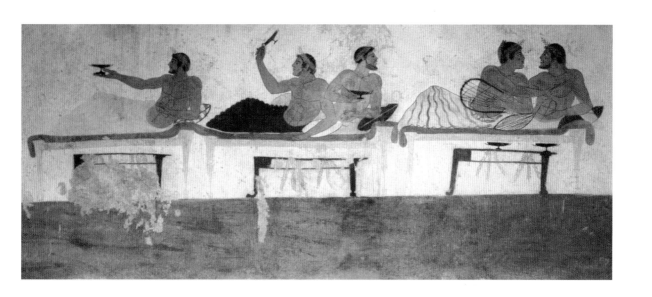

팔레트

흰색 회반죽 위에 망가니즈가 풍부한 레드
오커색과 이집션 블루에서 유래한 파란색.

참고 작품

· 브리고스의 화가, 〈적회식 킬릭스〉, 기원전
 490-480년경.
· 〈양 머리 리톤〉, 기원전 480-470년.
· 〈표범의 무덤 중에서 연회 장면〉,
 에트루리아, 기원전 470-450년경.

25

칫솔을 세우다

르네상스

C8 M0 Y0 K25
R193 G201 B206

질서를 세우다

르네상스

색은 언어이다. 미술의 역사에서 색은 시간의 흐름은 물론이고 문화와 시대, 장소에 따라 다양하게 변했다. 또한 사회적, 종교적, 은유적 맥락이 함축된 묘사이자 상징이기도 하다. 물론 이는 화가가 어떻게 의도하는가에 따라 달라진다. 하지만 특정 시기에는 냉혹할 정도로 거의 모든 화가가 일관된 표현을 취했다. 그리고 마침내 예술적인 성공의 정점으로 여겨지는 르네상스 시대가 열렸다.

1348년 흑사병이 유럽 전역을 휩쓸고 지나간 이후 유럽 대륙은 춥고 음습한 겨울을 지나 봄꽃이 만개하듯이 활짝 피어났다. 15세기 이탈리아 상인들은 많은 부를 축적했고 예술과 건축이 번성했다. 비록 주제와 기술, 재료의 측면에서 고대 그리스와 로마 유물의 재유행이라 할 수도 있지만, 화가들은 고전 예술과 문화를 단순히 재생산하는 것에 만족하지 않았다. 좀 더 새롭고 신선한 무언가를 원했고 실제로 존재하는 사람과 대상, 풍경을 더욱 깊이 있게 그리고 싶어 했다.

중세의 선조들이 그랬던 것처럼 르네상스 화가들 또한 원하는 바를 표현하기 위해 색을 세심하고 의미 있게 사용했다. 한편으로 색의 가치는 안료의 가격 및 이용 가능성에 따라 결정되었다. 준보석인 라피스 라줄리를 갈아 만들어 오색찬란한 빛을 내뿜는 색인 울트라마린 블루 ultramarine blue 는 너무나 비싸서 접근하기 어려웠기 때문에 오직 특별한 주제를 위해서만 사용되었다. 금은 순수하고 안정적인 특성 덕분에 천상의 재료로 여겨졌다. 단독으로 쓰일 때 흰색은 평화와 안정을, 초록색은 충성심을, 빨간색은 열정을 나타냈다. 하지만 세 가지 색을 함께 사용할 때는 믿음, 소망, 사랑의 세 가지 신학적 덕을 상징했다. 정물화에서 대상을 전략적으로 배치하는 것처럼, 초상화에서 색은 대상의 가치와 지위를 전달했다. 이 장에서 우리는 금색과 은색으로 장식된 옷에서부터 먹물처럼 검은 옷에 이르기까지 많은 색을 살펴볼 것이다. 이탈리아의 인문주의자 레온 바티스타 알베르티는 1435년 논문 〈회화론〉에서 아리스토텔레스의 색 이론을 수용하면서, 검은색과 흰색은 색이 아니라고 주장했다. 하지만 이 두가지 색은 작품에서 빈번하게 사용되었다.

색을 풍부하게 하고 장면을 실제처럼 표현하는 데는 유화 oil painting 라는 새로운 화법이 큰 역할을 했다. 일반적으로 유화의 비밀은 15세기 플랑드르의 화가이자 연금술사였던 얀 판 에이크가 발견했다고 알려져 있다. 이탈리아의 미술사학자 조르지오 바사리와 네덜란드의 미술사학자 카럴 판 만더르에 따르면, 판 에이크는 연금술을 연구하다가 우연히 유화 물감을 만들었다고 한다. 이후 그를 방문했던 시칠리아 사람이 제조 방법을 이탈리아에 전파하면서 전 유럽에 알려지게 되었고, 달걀의 노른자를 전색제로 쓰던 기존의 템페라 tempera 화법을 대체했다. 하지만 이미 12세기부터 화가들이 전색제로 오일을 사용했다는 증거가 다수 남아 있다. 따라서 판 에이크가 유화를 발견한 것이 아니라 전례 없이 능숙한 화법을 보여주면서 유화를 널리 알렸다고 보는 것이 옳다.

이 외에도 화가들이 작품에서 사실주의를 실현하기 위해 어떠한 노력을 했는지가 르네상스 시기를 탐구하는 중심 주제이다. '디세뇨 disegno 와 콜로레 colore', '계획 planning 과 과정 process'을 둘러싼 논쟁이 처음으로 촉발된 곳 또한 16세기 이탈리아였다. 피렌체를 포함한 토스카나의 화가들은 명료한 소묘를 선호했고, 베네치아의 화가들은 색채로 구성된 화면을 선호했다. 작가 파올로 피니는 베네치아의 색채 구성을 '회화의 진정한 연금술'이라고 극찬했다. 미켈란젤로 부오나로티 Michelangelo Buonarroti 는 소묘의 총아였다. 그의 손에서 형태는 깨끗하게 자리 잡았고 색채 변화는 선명했으며 표면은 매끄러웠다. 티치아노의 작품은 가까이서 들여다보지 않는 이상 뚜렷하게 구분되는 것 없이 자연스러웠다. 베네치아 화가들은 색채 구성을 통해 전경에 인물을 세우고 먼 배경의 언덕을 희미하게 그림으로써 원근법을 구현해 냈다. 티치아노는 캔버스에 붓질을 하고 물감을 문지르고 두드리고 또 두드렸다. 때때로 붓이 아닌 손가락으로 물감을 칠하기도 했다. 금방이라도 손에 잡힐 것처럼 부드럽고 풍만한 육체를 만든 것은 다름 아닌 색이었다.

C78 M55 Y0 K0
R80 G105 B171

C6 M44 Y86 K15
R189 G136 B48

C6 M24 Y20 K0
R227 G200 B189

C70 M70 Y35 K0
R96 G85 B118

C26 M9 Y28 K5
R191 G202 B180

천상의 빛이여

지오토 디 본도네
〈그리스도의 죽음을 애도〉
1305-06년경

회반죽에 프레스코,
200 × 185 cm (79 × 73 in).

14세기 이탈리아의 화가 지오토 디 본도네 Giotto di Bondone 가 파두아 근처에 있는 스크로베니 예배당에 그림을 그린 이후 600년이 지난 어느 날, 프랑스의 소설가 마르셀 프루스트가 이곳을 방문했다. 예배당의 벽화를 본 그는 "너무나 푸르러서 마치 밝게 빛나는 하루가 인간과 함께 예배당의 문턱을 넘은 것 같다"고 감탄했다. 실제의 하늘을 창백하게 보이게 할 정도로 밝고 선명한 파란색은 마치 천상의 하늘색이 넘쳐흐른 것처럼 보인다. 이는 성모 마리아와 예수의 삶을 묘사한 프레스코화 fresco 에 매우 잘 어울리는 색이었다.

지오토는 부유했던 스크로베니 가문의 의뢰를 받아 개인 예배당에 그림을 그리기 시작했다. 그는 건축적인 형태에 크게 구애받지 않고 예배당 벽에 작품을 위한 지지체를 세웠다. 우선 모래와 석회, 물을 섞은 모르타르 mortar 를 바르고 그 위에 방수가 되는 회반죽을 발랐다. 회반죽 위에 숯으로 밑그림을 그리고 레드 오커색을 물에 희석한 시노피아 sinopia 색으로 다시 그렸다. 그리고 나서 두 번째로 회반죽을 얇게 발랐다. 회반죽이 마르기 전에 젖은 상태에서 바로 그리는 고전 기법인 부온 프레스코 buon fresco 를 사용하기 위해서였다. 그리고 마지막으로 천상의 파란색이 어두워지는 것을 막기 위해 마른 회반죽 위에 아주라이트 azurite 색을 빠르게 덧칠했다. 이를 세코 secco 라고 부른다.

문턱을 지나 예배당으로 들어서면 우리가 온통 작품으로 둘러싸여 있다는 사실을 깨달을 수 있다. 이야기는 오른쪽 위에서 시작해 나선형으로 돌아내려 오면서 세 개의 층을 만들며 방을 감싼다. 성모와 제자들이 예수의 죽음을 애도하는 장면인 〈그리스도의 죽음을 애도〉는 세 개 층의 맨 아래에 위치한다. 자연주의를 위해 비잔틴 미술의 평면적이고 양식화된 화면을 버린 지오토는 이 작품을 통해 르네상스 회화를 위한 초석을 놓았다. 인물들의 감정은 그들의 몸짓과 표정을 통해 발산된다. 성모는 두 팔 가득히 예수를 끌어안고 있다. 슬픔이 가득한 표정에서 터져 나오는 울음소리가 들리는 듯하다. 사람들은 슬픔에 겨워 하늘을 향해 팔을 뻗었고 하늘에 떠 있는 천사들은 머리를 감싸며 울고 있다. 언덕의 경사면은 화면을 가로질러 축 늘어져 온전히 인간의 것이 된 예수의 몸으로 우리의 시선을 이끈다.

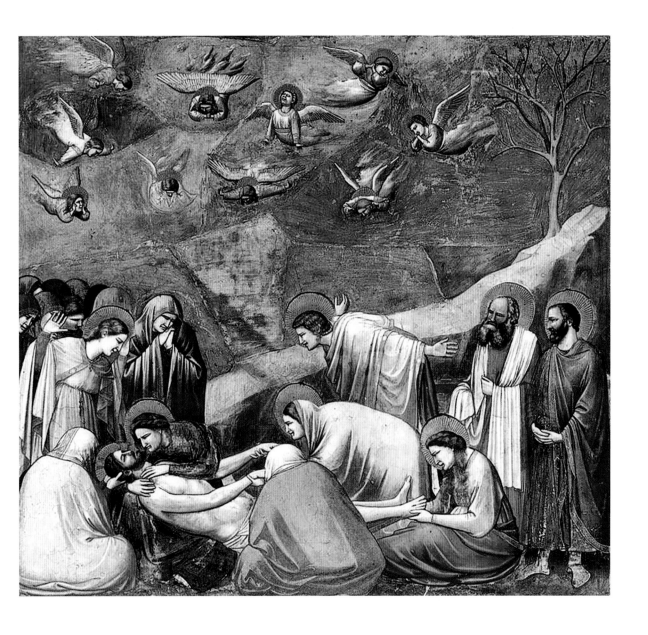

팔레트

천상의 하늘색으로 그려진 아주라이트, 금색
후광, 분홍과 보라 그리고 초록색 옷.

참고 작품

- 두치오, 〈그리스도의 변용〉, 1307/08-11년.
- 프라 안젤리코, 〈성모의 영면과 승천〉,
 1424-34년.
- 안드레아 델 카스타뇨, 〈성 삼위일체와 성
 제롬, 두 명의 성인들〉, 1453년경.

금! 금! 금!

시모네 마르티니와 리포 멤미
〈성 안사누스 제단화 (수태고지)〉

1333년

나무판에 템페라와 금박,
184 × 168 cm (72⅜ × 66⅛ in).

정교하게 제작된 이 14세기의 제단화는 황금색으로 찬란하게 빛난다. 배경 전체에 씌워진 금박은 작품의 서사와 관계없이 반짝이면서 마치 현실과 다른 세계를 떠올리게 한다. 이 공간에서 그림자는 존재하지 않는다. 템페라 화법으로 작은 부분까지 정교하게 표현한 뒤에 금박을 입혀 신성한 빛이 인물들을 비추고 작품 전체로 가득 넘쳐흐르도록 했다.

이 작품은 시모네 마르티니 Simone Martini 와 리포 멤미 Lippo Memmi 가 이탈리아 시에나 대성당의 성 안사누스 제단을 위해 제작한 것으로, '수태고지'를 주제로 한다. 대천사 가브리엘이 올리브 나뭇가지를 들고 막 지상에 내려앉았다. 그의 펄럭이는 망토 자락과 양옆으로 갈라진 공작새 깃털 같은 날개로 알 수 있다. 그는 성모 마리아 앞에서 무릎을 꿇고 그녀가 신의 아들인 예수를 잉태했음을 알린다. 깜짝 놀란 성모 마리아는 천상의 전령에게서 등을 돌리고 짙은 색의 옷자락을 끌어당겨 몸을 가렸다. 비둘기의 모습을 한 성령이 천사와 함께 원을 그리며 백합 꽃병 위를 돌고 있다. 화면의 왼쪽 검은색과 흰색의 깃발을 들고 서 있는 인물은 시에나의 수호성인인 안사누스이며, 오른쪽은 안사누스의 어머니 막시마 또는 마가렛 성인으로 추정된다.

이 제단화는 나무판에 붉은빛을 띤 푹신한 점토층을 올리고 그 위에 순도 높은 금박지를 붙인 뒤 전체적으로 광택을 내서 만들었다. 화가들은 빛의 부드러움과 따스함을 함축한다는 점에서 레디쉬 골드 reddish gold 색을 선호했다. 여기에 스크라피토 sgraffito 기법을 사용해서 망토 위에 물감을 칠한 다음 표면을 긁어서 무늬를 새겨 넣었다. 비단을 두껍게 짠 듯한 무늬가 있는 가브리엘의 망토에서 이를 볼 수 있다. 가브리엘이 성모에게 건네는 인사말은 오른쪽 위를 향해 뻗어나가고 개개인의 후광에는 장식 무늬가 새겨져 있으며 비둘기는 성모를 향해 빛을 내뿜고 있다. 이 외에도 대리석 바닥과 성모의 왕관, 그녀가 읽던 책에서 정교한 표현을 음미할 수 있다. 인물들이 서 있는 공간은 전형적인 비잔틴 미술의 고딕 양식으로 표현된 비현실적인 공간이다. 하지만 화가들은 설득력 있고 생동감 넘치는 감정을 불러일으키는 데 성공했다. 그리고 영적인 영역을 표현하기 위해 지상의 귀한 물질인 금을 이용함으로써 신성한 존재와 인간, 두 세계의 공존을 더욱 강화했다.

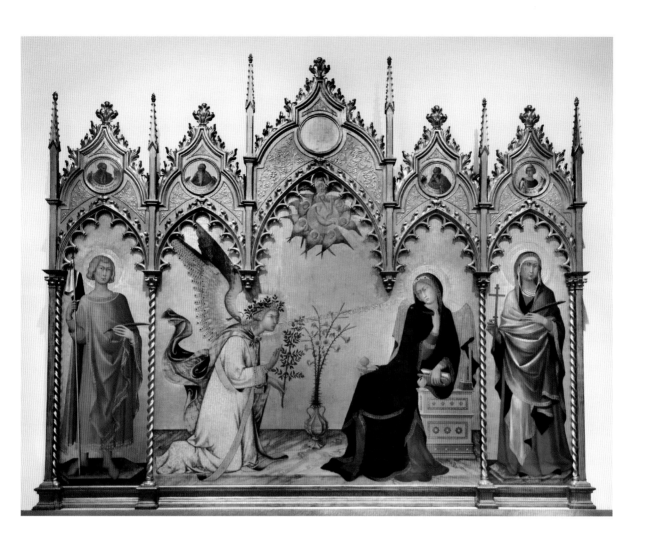

팔레트

금박 배경에 금색으로 정교하게 묘사된 세부
표현.

참고 작품

- 〈신성한 오름의 사다리〉, 12세기, 성
 카타리나 수도원, 이집트 시나이.
- 치마부에, 〈산타 트리니타 마에스타〉,
 1283-91년.
- 불라키, 〈절대자의 세 가지 측면〉, 1823년.

C100 M62 Y6 K24
R26 G74 B129

C8 M41 Y83 K10
R195 G146 B58

오직 그녀만을 위한

〈윌턴 두폭화〉

1395-99년경

오크 나무판에 템페라,
53 × 37 cm (20⅞ × 14⅝ in).

〈윌턴 두폭화〉는 단 몇 점만이 전해지는 중세 잉글랜드의 작품 중 하나로, 14세기 잉글랜드의 왕 리처드 2세의 개인 기도를 위해 만들어졌다. 휴대하기 쉽도록 두 개의 작은 오크 나무판에 경첩을 달아 접이식 제단화로 제작했다. 그리고 종교적 이미지와 세속적 이미지를 조합하여 왕이 원했던 모습, 즉 신의 이름으로 임명된 왕이자 성모 마리아와 예수의 은총으로 잉글랜드를 다스리는 왕으로 묘사했다.

자수가 놓인 버밀리온 vermilion 색의 옷을 입고 화이트-리드 white-lead 색 진주가 박힌 황금 왕관을 쓴 젊은 왕은 기도하는 자세로 무릎을 꿇고 앉아 있다. 그를 성모와 아기 예수에게 소개하는 인물은 맨발로 신의 어린 양을 안고 있다는 점에서 세례자 요한이라 할 수 있다. 그 옆에는 잉글랜드의 수호성인인 참회왕 에드워드와 에드문드가 서 있다. 에드워드는 반지를, 에드문드는 그를 죽인 화살을 들고 있다. 나무가 있는 배경에 있는 이들과 달리 성모와 아기 예수는 천국의 정원에서 천사들에게 둘러싸여 있다. 맨 왼쪽에 있는 천사는 빨간 십자가가 그려진 하얀 깃발을 들고 있다. 이는 잉글랜드의 깃발로, 왕이 성모에게 바친 것이다. 이 작품은 아기 예수가 손을 올려 깃발을 축성하고 왕이 경배의 입맞춤을 할 수 있도록 성모가 그에게 아기 예수의 발바닥을 보여주는 장면을 묘사하고 있다. 이는 리처드 2세의 왕권이 신성한 본질을 지녔음을 암시한다.

12세기까지 성모 마리아는 천상의 여왕이자 하늘과 땅, 신과 인간을 잇는 다리로서 하늘이라는 의미에서 대게 파란색 옷을 입은 모습으로 그려졌다. 이 밝고 강렬한 파란색은 그 당시 가장 가치 있고 값이 비싼 안료였던 울트라마린 덕분이었다. 반면에 아기 예수는 신성함을 상징하는 금색 옷을 입었다. 이는 작품 전체에 섬세하게 새겨 넣은 금박과 어우러지면서 아름다움을 더한다. 회백색 깃털이 달린 날개의 끝부분과 천사의 붉은 황금빛의 곱슬머리, 옷에 달린 흰색 수사슴 배지의 세부 묘사도 일품이다. 왕이 개인적으로 사용하기 위해 제작되었지만, 그 어느 작품보다도 호화롭고 최고급의 완성도를 보여준다는 점에서 중세의 보물이라 해도 모자람이 없다.

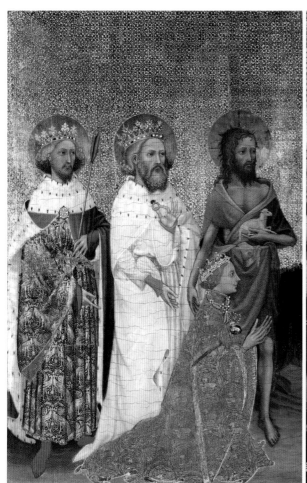
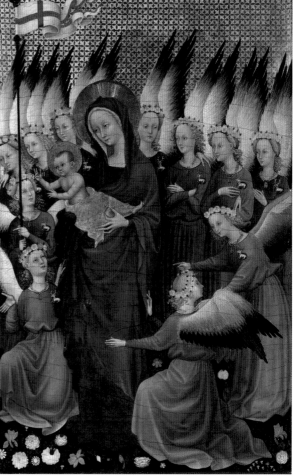

팔레트

울트라마린과 금색의 조화.

참고 작품

- 〈크리스트 판토크라토르〉, 12세기, 성 카타리나 수도원, 이집트 시나이.
- 나르도 디 치오네, 〈세 명의 성인〉, 1363-65년.
- 필리포 리피, 〈두 명의 천사와 있는 성모와 아기 예수〉, 1465년경.

C12 M90 Y82 K18
R156 G47 B42

C10 M48 Y28 K0
R205 G150 B152

붉은빛의 성인

마사치오
〈성 제롬과 세례자 요한〉
1428-29년경

포플러 나무판에 템페라,
125 × 58.9 cm (49³⁄₁₆ × 23³⁄₁₆ in).

앞서 〈윌턴 두폭화〉에서 등장했던 세례자 요한이 피렌체 르네상스의 거장 마사치오 Masaccio 가 그린 초상화에 다시 등장했다. 그는 들꽃이 만개한 언덕 위에 서서 〈윌턴 두폭화〉에서 입었던 낙타털로 만든 옷 위에 분홍색 망토를 걸치고 있다. 그의 옆으로 빨간색 옷을 입고 추기경 모자를 쓴 이는 성 제롬 이다. 이 작품은 본래 이탈리아 로마에 위치한 산타 마리아 마지오레 성당 제 단화의 일부였다. 성 제롬은 이 성당의 창립자에게 세례를 받은 것으로 알려 져 있으며, 그의 성유물이 13세기에 이곳으로 옮겨졌다. 성 제롬과 이 성당이 긴밀하게 연결되어 있다는 점에서 그가 왼손에 들고 있는 모형을 산타 마리 아 마지오레 성당으로 해석한다.

중세를 대표하는 성인전 《황금 전설》에 따르면, 베들레헴 근처에 살았 던 성 제롬은 어느 날 발바닥에 가시가 박혀 고통스러워하던 사자를 도와주 었다고 한다. 그 이후로 사자는 그의 보호자가 되었고 언제나 그의 발치에 앉아 있는 모습으로 그려졌다. 추기경이자 학자였던 성 제롬은 그리스어 성 경을 라틴어로 번역한 인물이기도 하다. 따라서 그의 오른손에 있는 성경에 는 세상이 창조되는 순간을 담은 구약 성경의 첫 장이 묘사되어 있다. 한편 세례자 요한은 예수의 십자가 처형을 상징하는 십자가를 들고 있다. 그가 사 막에서 예수에 대해 했던 설교의 첫 문장이 적힌 두루마리도 보인다. 세례자 요한을 상징하는 누더기는 바로 이때 입었던 복장이다.

세례자 요한과 성 제롬을 다룬 마사치오의 2인 초상화는 본래 두 폭이었 던 제단화의 왼쪽이었다. 이 작품의 뒷면에는 또 다른 2인 초상화인 마솔리 노 Masolino 의 〈교황과 성 마티아스〉가 그려져 있다. 마솔리노는 템페라 화법 으로 달걀노른자를 섞은 안료에 오일을 첨가해서 미묘한 색조와 빛의 변화 를 얻을 수 있었다. 하지만 마사치오의 인물들이 좀 더 활력이 넘쳐 보인다. 금색을 배경으로 눈부신 빨간색과 분홍색의 옷을 입은 인물들이 우리의 시 선을 사로잡는다. 제롬은 눈부신 버밀리온으로, 요한은 좀 더 차분하지만 여 전히 생동감 있는 레드 레이크 red lake 로 칠해져 있다.

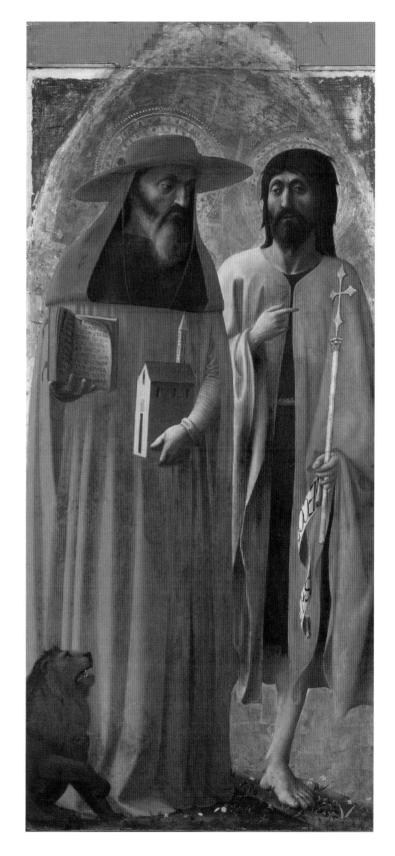

C16 M100 Y100 K24
R141 G24 B21

C38 M12 Y0 K100
R0 G0 B0

C6 M50 Y64 K10
R194 G133 B89

유화의 선구자

얀 판 에이크
〈남자의 초상화 (자화상)〉
1433년

오크 나무판에 유화,
26 × 19 cm (10¼ × 7½ in).

플랑드르의 화가이자 연금술사였던 얀 판 에이크 Jan van Eyck 는 템페라로 그린 작품을 건조하는 과정에서 햇빛으로 인해 작품 표면이 갈라지는 문제가 계속되자 이를 대체할 수 있는 화법을 찾아 헤맸다. 문제의 원인이 전색제로 쓴 달걀노른자에 있다고 생각한 그는 다른 여러 액체를 실험했고, 그 결과 린시드 오일 linseed oil 과 넛 오일 nut oil 이 가장 적합하다는 결론을 내렸다. 유화의 비밀을 처음으로 발견한 건 그가 아니었다. 하지만 투명한 유약을 얇게 한 겹 발라서 선명한 사실감과 깊이감을 부여하는 능숙한 솜씨로 전례 없는 아름다운 작품을 만들어 냈다.

15세기 사람들의 세련된 머리 장식물이었던 빨간색의 화려한 샤프롱에서 시작해보자. 사실 이는 일반적으로 목과 어깨에 두르는 두건에 가까웠지만, 작품 속 인물은 이를 머리에 둘둘 감아올렸다. 판 에이크는 버밀리온을 포함한 다른 색 위에 천연 액체 염료에서 유래한 레드 레이크를 얇게 올려 윤기가 흐르는 천의 주름과 구김을 가로지르며 춤추는 하이라이트와 그림자를 표현했다. 얼굴 또한 마찬가지다. 눈의 흰자위에는 소량의 파란색과 빨간색이 혼합되어 있고 홍채는 울트라마린, 동공은 검은색과 흰색으로 칠해져 있다. 뺨과 턱에는 진한 갈색과 푸른빛이 도는 흰색으로 수염의 흔적을 남겨놓았다. 그는 오일 물감을 능숙하게 다뤄 마치 실제 인물과 마주 앉아 있는 것처럼 작품을 설득력 있게 만들었다.

작품 전체적으로 볼 때 단 몇 가지 색을 사용해서 밝게 빛나는 얼굴과 어두운 배경의 대비를 이끌어 낸 점이 인상적이다. 그러나 판 에이크의 팔레트는 현재 우리가 보고 있는 것만큼 제한적이지 않았다. 중세 시대에 입었던 높은 깃이 달린 긴소매 옷인 우플랑드는 본래 자줏빛 갈색이었고, 배경은 검은색으로 덧칠했지만 한 때는 파란색이었다. 예리한 눈빛으로 우리를 바라보고 있는 인물은 화가 자신임이 틀림없다. 그는 거울을 보듯이 몸을 앞으로 기울이고 이곳저곳을 살펴보고 있다. 액자에는 그의 좌우명인 '내가 원하는 대로가 아닌 내가 할 수 있는 대로'가 그리스어 대문자로 표시되어 있고, 그의 이름도 함께 새겨져 있다. 자 이제 눈부신 색채와 능숙한 유화 기법이 가득한 작품으로 돌아가 감상의 시간을 가져보자.

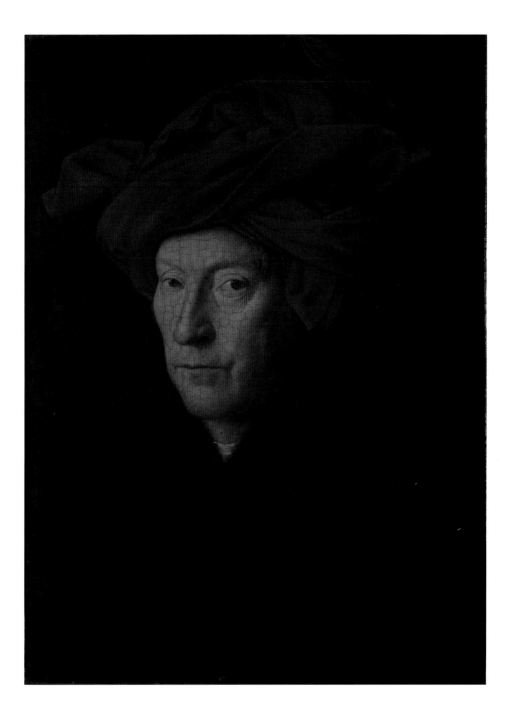

팔레트

레드 레이크와 버밀리온, 검은색과 베이지색.

참고 작품

- 얀 판 에이크, 〈남자의 초상화〉, 1432년.
- 레오나르도 다 빈치, 〈담비를 안고 있는 여인〉, 1489년.
- 한스 홀바인, 〈다람쥐와 찌르레기와 함께 있는 여인〉, 1526-28년경.

급증하는 무역

역사의 흐름 속에서 화가의 팔레트는 안료의 가격과 이용 가능성에 따라 변화를 거듭했다. 미리 제조된 물감을 사는 현대의 우리와 달리 과거의 화가와 견습생들은 물감을 스스로 만들어야 했다. 일단 원료 덩어리를 세척하고 가열해서 분쇄한 뒤 정제하여 가루 안료로 만든 다음에 이를 레진 resin 이나 달걀 또는 오일과 혼합해서 물감으로 만들었다. 이는 시간과 노력을 쏟아야 하는 힘든 일이었고 나아가 물감 처리에도 영향을 미쳤다.

일부 안료는 천연자원이나 지역 상인, 약재상 등 주변에서 쉽게 얻을 수 있었지만 해외에서 구해와야 하는 안료도 있었다. 상업 혁명이라 불리는 13세기에 해상 무역이 폭발적으로 증가하면서 새로운 안료를 보다 쉽게 수입할 수 있는 길이 열렸다. 바다 멀리 이국의 안료는 배를 타고 이탈리아 베네치아에 도착했다. 베네치아는 동서 지중해 무역에서 강력한 위치를 점유하고 있었던 국제 항구 도시였다. 이렇게 베네치아에 도착한 안료는 다시 유럽 대륙 전역으로 퍼져나갔다.

중세 시대 무역상들이 아시아에서 유럽으로 들여온 새로운 안료 중에서 대표적인 두 가지가 있다. 먼저 소개된 것은 차이니즈 레드 Chinese red 라고 알려진 새로운 형태의 레드 버밀리온 red vermilion 으로, 천연 진사 cinnabar 광석에서 추출된 안료였다. 이 고가의 (그리고 훗날 독성이 있는 것으로 판명된) 안료는 8세기 말이나 9세기 초에 도입되어 주로 복음서 채색에 사용되었다. 더 저렴한 합성 대체재가 생산된 것은 14세기였다. 12세기가 되자 또 다른 밝고 아름다운 색이 베네치아에 도착했다. '바다 너머'라는 뜻을 지닌 울트라마린은 아프가니스탄의 한 채석장에서만 구할 수 있는 준보석 라피스 라줄리로 만든 파란색 안료였다. 이탈리아의 화가 첸니노 단드레아 첸니니 Cennino d'Andrea Cennini 는 1390년 발표한 《예술의 서》에서 이 희귀한 색의 특성을 분석하고 장시간에 걸친 가공 방법을 소개했다. 아름다운 색은 물론이고 지속력도 월등히 좋았던 울트라마린은 한동안 금보다 훨씬 비싼 값에 거래되었으며 부유한 후원자들의 의뢰를 받은 성공한 화가들만 사용할 수 있었다.

고대에 개발된 색 외에도 리앨가 realgar 와 리드 화이트 lead white, 아주라이트, 이집션 블루에 이르기까지 르네상스 화가들의 팔레트는 새로 만들어진 안료로 더욱 강화되

었다. 빨간색의 천연 안료인 카민 carmine 은 중남미의 선인장을 먹고 사는 곤충 코치닐 cochineal 을 갈아 만들었고, 레드 레이크 또한 인도의 곤충으로 만든 색이었다. 레드 레이크는 금과 울트라마린에 이어 세 번째로 비싼 안료이기도 했다. 밝고 투명한 노란색 안료인 감보지 gamboge 는 동남아시아 나무의 송진으로 만들었다. 여기에 오일 물감이라는 새로운 매체가 등장하면서 화가들은 기존 색상을 혼합하고 겹쳐서 보다 자연스러운 효과를 낼 수 있었다.

미술사를 거치며 새로운 안료가 화가의 팔레트에 추가되었고 르네상스는 그 전환점이었다. 새로운 안료는 예술에 새로운 가능성을 가져왔다. 하지만 이를 작품에 사용할 수 있는가는 새로운 안료의 가격과 접근성에 의해 좌우되었다. 시간이 지남에 따라 더 저렴한 대체재가 만들어지면서 지위고하를 막론하고 모든 예술가는 풍부하게 빛나는 파란색과 같은 시각적 효과를 얻을 수 있었다. 그러나 당시로서 새로운 색은 곧 지위의 표시나 다름없었다.

지오반니 벨리니, 〈신들의 축제〉,
1514-29년, 캔버스에 유화,
170.2 × 188 cm (67 × 74 in).

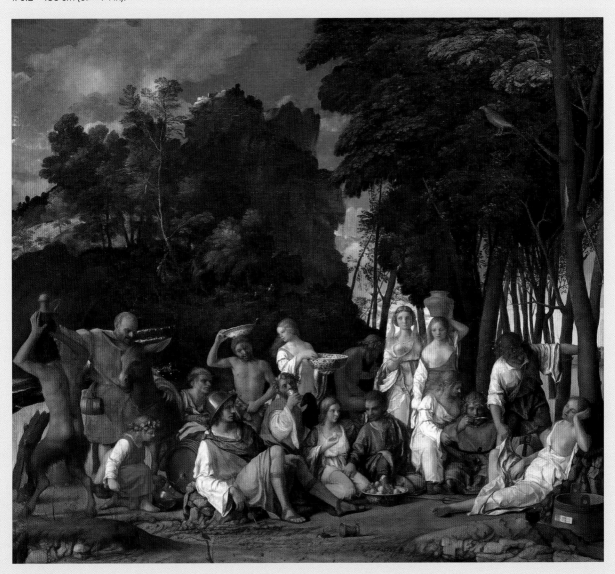

C40 M15 Y85 K30
R130 G139 B57

C0 M0 Y5 K5
R245 G245 B236

C74 M50 Y16 K30
R72 G91 B124

C28 M90 Y90 K31
R121 G44 B31

C16 M44 Y66 K35
R144 G112 B71

아름다운 균형

로히어르 판 데르 베이던
〈성서를 읽는 막달라 마리아〉

1438년 이전

마호가니 나무판에 유화,
이후 다른 판으로 옮김,
62.2 × 54.4 cm (24½ × 21⅜ in).

멋진 녹색 드레스를 입은 여성이 무늬가 조각된 나무 수납장에 등을 대고 앉아 있다. 흰색 베일을 귀 뒤로 넘겨 썼고 비슷한 색의 덮개가 달린 성경을 읽고 있다. 주름 잡힌 베일 아래로 붉은 머리카락이 느슨하게 흘러내리고, 무릎 위로 들어 올린 녹색 드레스 아래로 금색 속치마가 보인다. 푸른색 벨트로 허리를 조인 드레스는 15세기 의상을 연상시킨다. 하지만 그녀가 앉아 있는 방은 그보다 이전인 중세 시대 상인의 집에서 볼 수 있는 형태이다. 머리 쓴 베일 또한 15세기의 물건이 아니라는 점에서 그녀가 화가와 동시대의 사람이 아니라는 사실을 알 수 있다. 그녀는 바로 성인이 된 죄인 막달라 마리아이다.

이 작품은 성모와 아기 예수가 성인들과 함께 있는 모습을 그린 대형 제단화의 일부분이었다. 전체 제단화는 파괴되어 없어졌고 오직 이 부분만 살아남았다. 화면의 왼쪽에는 다른 인물의 일부가 보인다. 복음서가 성 요한으로 추정되는 인물이 붉은색 옷을 입고 무릎을 꿇었고 옷자락 사이로 발가락이 튀어나와 있다. 그의 옆에는 푸른색 망토를 입고 호박색 구슬과 막대기를 쥐고 있는 성 요셉이 있다. 창문 너머에는 강물이 흐르고 강둑의 풀밭을 따라 산책하는 인물들이 보인다. 마리아가 기댄 수납장에는 금으로 만든 물건들이 놓여 있다. 그녀의 옆에는 그녀가 예수의 발에 발랐다고 하는 기름이 든 작은 항아리가 있다.

로히어르 판 데르 베이던 Rogier van der Weyden 은 동료였던 얀 판 에이크처럼 성경의 글자나 마리아의 입술과 같은 작은 부분까지 섬세하게 표현하는 능력을 다고난 화가였다. 마리아가 입은 옷에는 버디그리 verdigris 와 리드-틴 옐로우 lead-tin yellow, 리드 화이트색이 생동감있게 혼합되어 있으며 회색의 모피 장식은 젖은 표면 위에 검은색과 흰색, 회색을 함께 칠한 것이다. 성경의 금박 걸쇠는 마리아의 속치마 색을 반영했고, 버밀리온과 카민을 조합한 빨간색 쿠션은 요한의 붉은색 옷을 반영한 결과이다. 이처럼 작품 전체에서 아름답게 균형을 이룬 색채를 느낄 수 있다. 또한 색 자체가 의미를 함축하고 있다는 점도 빼놓을 수 없다. 베일과 책 덮개의 흰색은 성인의 순수함을 상징하고, 버디그리색 드레스와 창문 밖의 풍경은 시각적으로 연결되어 그녀의 감정적 여정을 암시한다.

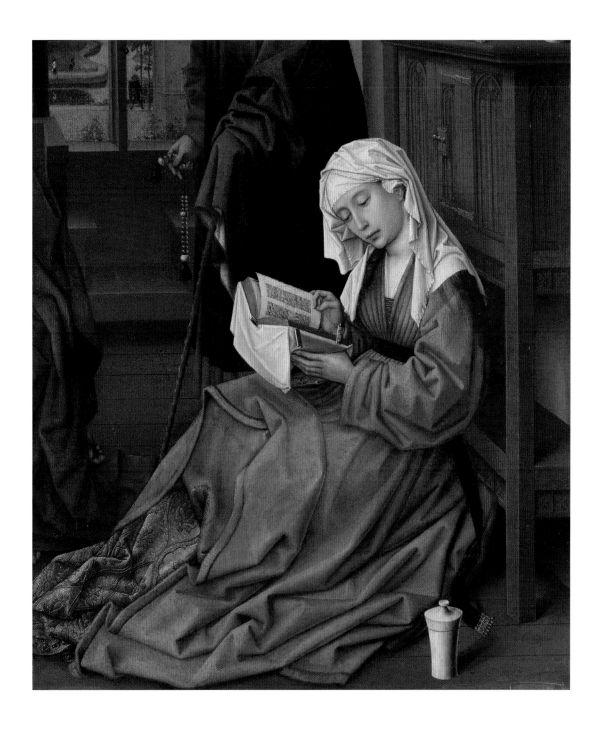

팔레트

화사하게 빛나는 초록과 하양, 파랑, 빨강
그리고 오커색.

참고 작품

- 플라우틸라 넬리, 〈백합을 든 성 카타리나〉,
 1465년.
- 바르바라 롱기, 〈성모와 아기 예수〉, 1580-
 85년.
- 카라바지오, 〈속죄하는 막달라 마리아〉,
 1594-95년경.

C42 M15 Y56 K5
R158 G174 B126

C48 M15 Y26 K15
R136 G162 B161

C0 M12 Y25 K0
R246 G227 B194

C8 M69 Y54 K0
R197 G103 B97

C0 M48 Y82 K5
R213 G142 B58

찬란하게 빛나는

산드로 보티첼리
〈비너스의 탄생〉

1470년대 후반 또는 1480년대 초반

나무판에 템페라,
172.5 × 278.9 cm (67⅞ × 109⅝ in).

산드로 보티첼리 Sandro Botticelli 의 작품을 보면 그가 자연주의적 특성을 고려해서 색을 조합했다는 생각이 든다. 푸른 하늘 아래 하얀 물결이 일렁이는 비단 같은 녹색 바다가 있고, 화면의 오른쪽에는 키가 크고 잎이 많은 짙은 녹색의 나무가 빽빽이 들어선 땅이 있다. 하지만 이 자연스러운 풍경에서 문득 다른 세계의 빛을 느낄 수 있다. '비너스의 탄생'이라는 주제처럼 이 작품의 팔레트 또한 천상의 색으로 이루어져 있다.

이전 시대와 달리 15세기 후반 이탈리아 중부에서 활동했던 화가들은 그림을 금색으로 장식하는 것을 꺼렸다. 하지만 보티첼리는 금색을 섬세하게 활용해서 작품에 찬란함을 더했다. 비너스의 길게 흐르는 머리카락과 커다란 조개 껍데기의 홈, 제피로스의 강철 날개, 공중에서 부드럽게 휘날리는 장밋빛 꽃과 가느다란 나무줄기와 풀 모두 금빛으로 물들어 있다. 그가 사용한 기법은 '셸 골드 shell gold'로, 귀금속 분말을 달걀흰자 전색제와 결합할 때 용기로 사용했던 홍합 껍데기를 따라 이름 붙여졌다. 이렇게 만든 반죽 형태의 금색 물감을 붓을 이용해 캔버스에 발랐고, 물감이 마르고 나면 아름다운 금빛 광택이 났다.

보티첼리의 작품이 걸작으로 불리는 데에는 또 다른 비밀이 숨어 있다. 그는 곱게 간 설화석고 alabaster를 바탕에 칠하고 그 위에 템페라 물감을 얇게 발라 전체적으로 안개가 낀 것처럼 흐릿하지만 동시에 투명하게 표현해 작품을 더욱 밝게 만들었다. 한편 고대 그리스의 사랑과 미의 여신 비너스는 〈비너스의 탄생〉이라는 제목에도 불구하고 이미 태어난 후이다. 그녀는 자신의 피부처럼 밝은 진줏빛 흰색의 가리비 껍데기 위에 서 있다. 그녀는 아우라와 부둥켜안고 있는 바람의 신 제피로스의 숨결에 힘입어 키테라섬의 해안으로 밀려가는 중이다. 그리고 해안에서는 봄의 여신이 그녀의 정숙함을 지켜주기 위해 꽃무늬로 장식한 분홍색 망토를 펄럭이며 그녀를 맞이하고 있다. 여기에 설화석고를 입힌 바탕색과 금빛 광택까지 더해지면서 더욱 찬란하게 빛나는 작품이 되었다. 주제와 기법 모든 측면에서 천상의 아름다움을 보여주기에 모자람이 없는 작품이다.

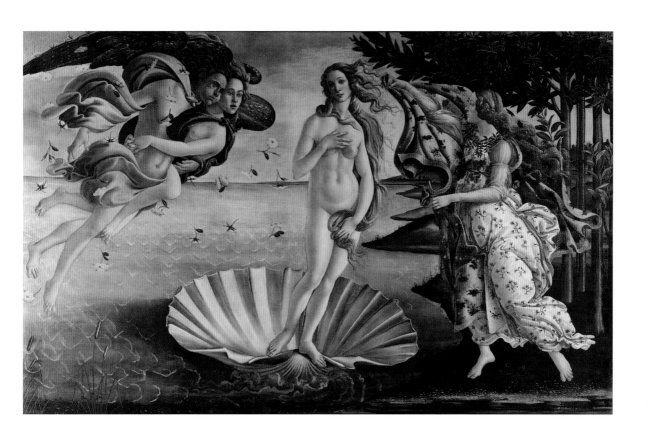

팔레트

초록과 파란색 배경에 진줏빛 흰색과 분홍색,
금색.

참고 작품

· 피에로 델 폴라이우올로, 〈아폴로와
 다프네〉, 1470-80년경.
· 미켈란젤로, 〈아담의 창조〉, 1512년경.
· 티치아노, 〈황금비를 맞는 다나에〉, 1560-
 65년.

기회의 항구

티치아노 베첼리오
〈에우로파의 납치〉

1559-62년

캔버스에 유화,
178 × 205 cm (70 × 81 in).

이 작품은 스페인 왕 펠리페 2세가 티치아노 베첼리오 Tiziano Vecellio 에게 의뢰한 일곱 점의 포에지에 중에서 가장 충격적인 작품이다. 이는 고대 로마의 시인 오비디우스의 《변신 이야기》를 다룬 작품으로, 제우스가 황소로 변장하고 에우로파 공주를 납치해 크레타 섬으로 도망치는 장면을 묘사했다. 에우로파의 시녀들은 해변에 서서 손을 휘저으며 울부짖고 있고, 세 명의 아기 천사들은 제우스의 뒤를 쫓는 중이다. 이 작품은 절정에 이른 감정을 그려낸 기념비적인 이미지로 여겨진다. 관능적인 질감과 광택 있는 색채의 미묘한 변주를 통해 폭발하는 감정이 생생하게 전달된다.

티치아노는 딥 블루 deep blue 에서 피어리 브론즈 fiery bronze 로 변하는 장엄한 하늘을 배경으로 서정적인 드라마를 전개했다. 바다는 해안에서 멀어질수록 어두워지고 공주의 우윳빛 피부는 빛을 받아 빛난다. 살짝 벌어진 다리와 상처난 듯이 붉은 발바닥이 인상적이다. 희끗희끗한 회색을 띈 황소는 바닷물을 가르며 힘껏 도망친다. 공주는 왼손으로 황소의 뿔을 움켜쥐었다. 오른손에 들고 있는 크림슨 crimson 색의 띠는 그녀의 얼굴에 그림자를 드리운다. 한편 황소로 변장한 제우스는 우리의 시선을 붙잡는다. 경고하는 듯한 그의 갈색 눈은 이 작품에서 가장 선명하게 초점이 맞춰진 부분이다.

티치아노는 해상 무역을 통해 베네치아에 들어온 새로운 색들을 적극 활용했다. 에우로파의 크림슨색 띠에는 중남미의 곤충을 갈아 만든 안료 카민을 사용했다. 열정과 위험을 뜻하는 이 색은 흰색 옷과 울트라마린색 하늘과 극명한 대조를 이룬다. 티치아노는 캔버스 위에 여러 질감을 실험하고 젖은 상태에서 신속하게 그리는 등 우연에 의한 결과를 중요시했다. 또한 거칠고 굵게 짜인 캔버스를 선호했기 때문에 작품을 가까이서 들여다보면 묽게 희석된 오일 물감 너머로 캔버스의 직물 무늬를 볼 수 있다.

고대 그리스의 작가 플루타르크는 《도덕론》에서 '혼합은 갈등을 낳는다'고 말했다. 하지만 티치아노는 안료의 혼합을 금지했던 고대의 규칙을 무시했다. 플루타르크가 옳았다. 혼합은 갈등을 낳았고 그것이 티치아노가 작품에서 불러일으키려고 했던 바로 그 감정이었다. 에우로파가 바다를 휩쓸고 가는 것처럼 그의 붓놀림은 캔버스 전체에 휘몰아치고 있다. 그는 감정에 따라 그림을 그렸고 절정에 이른 감정을 그림으로 아름답게 포착해냈다.

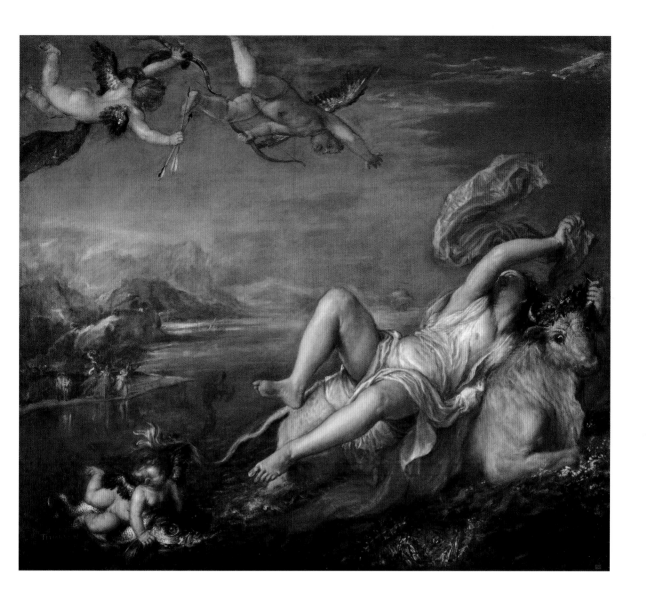

팔레트

카민에서 리드 화이트, 울트라마린까지 모든
색.

참고 작품

- 파올로 베로네세, 〈에우로파의 납치〉, 1570
 년경.
- 야코포 틴토레토, 〈은하수의 기원〉, 1575
 년경.
- 귀도 레니, 〈에우로파의 납치〉, 1637-39년.

C40 M12 Y6 K100
R0 G0 B0

권력의 상징

소포니스바 안귀솔라
〈펠리페 2세〉

1565년

캔버스에 유화,
88 × 72 cm (34⅝ × 28⁵⁄₁₆ in).

색은 주문자가 있는 초상화에서 새로운 의미를 갖는다. 옷이 인물의 지위와 가치는 물론이고 나아가 사회적, 종교적 규제를 전달하는 것처럼 색 또한 마찬가지다. 미술의 역사에서 검은색은 부침을 겪던 색이었다. 하지만 16세기에는 권력과 위엄, 문화적 품위의 상징으로 여겨지면서 왕과 귀족들 사이에서 큰 인기를 끌었다.

이탈리아의 귀족 출신 화가 소포니스바 안귀솔라 Sofonisba Anguissola 는 활동 초기부터 부모의 지지를 받으며 90대까지 길고 성공적인 작품 활동을 이어 나갔다. 그녀는 1559년 스페인을 여행하던 중 발루아의 엘리자베스의 시녀로 일하게 되었다. 때마침 엘리자베스는 스페인의 왕 펠리페 2세와 결혼하여 그의 세 번째 부인이 되었다. 안귀솔라가 펠리페 2세의 초상화를 그린 시기가 바로 이때다. 이후로 그녀는 비공식이기는 하지만 14년 동안 왕의 궁정화가로 일했다. 그리고 약 10년 후인 1573년 왕의 네 번째 아내인 오스트리아의 앤의 초상화와 함께 한 쌍으로 사용할 수 있도록 초상화를 수정했다. 펠리페 2세는 본래 길이가 짧고 풍성한 망토를 입고 오른손으로 가슴에 달린 황금 양털 기사단 메달을 가리키고 있었다. 안귀솔라는 다소 무거워 보였던 망토를 검은색 고급 실크 천으로 세련되게 바꾸고 오른손을 의자 팔걸이로 옮겨 왕에게 장엄한 권위를 부여했다. 여기에 허리에 찬 칼과 왼손 엄지와 검지 손가락으로 돌리고 있는 묵주를 더함으로써 한층 더 우아하고 세련된 이미지를 조성했다.

작품에 사용된 팔레트는 제한적이지만 세부 묘사는 풍부하다. 깨끗한 흰색 옷깃과 소맷단은 부드러운 검은색 천과 대비되어 눈부시게 강조되었고, 왕의 옅은 푸른색 눈은 평면적인 회색 배경에서 더욱 날카로워 보인다. 안귀솔라는 물감을 미묘하게 번지듯이 칠해 그림이 빛을 산란시키는 듯한 느낌을 내었다. 분홍빛이 나는 흰색의 손가락과 얼굴은 실존하는 인물의 피부처럼 따뜻하고 부드러워 보인다. 초상화를 보는 이들이 왕의 나이를 가늠할 수 없도록 구성한 점 또한 작품에 재미를 더한다.

C2 M0 Y0 K6
R239 G242 B243

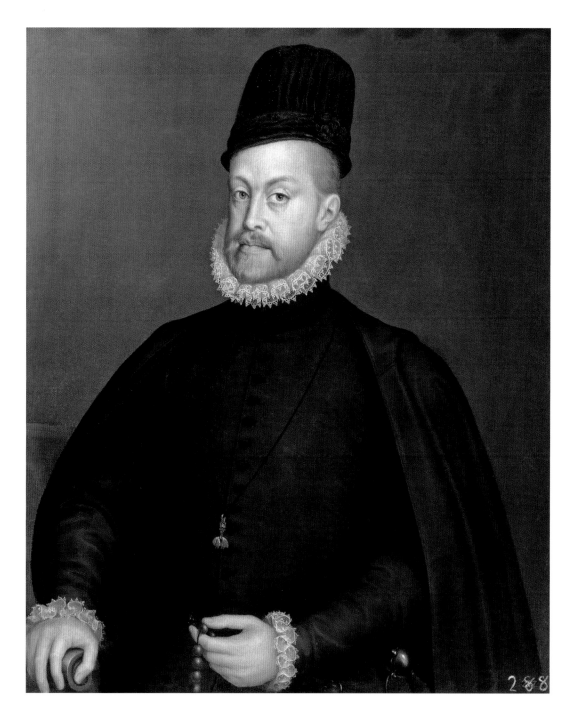

팔레트

검은색과 흰색의 눈부신 대조.

참고 작품

- 지오반니 벨리니, 〈도제 레오나르도 로레단의 초상화〉, 1501-02년.
- 카타리나 반 헤메센, 〈남자의 초상화〉, 1552년경.
- 안토니 반 다이크, 〈소포니스바 안귀솔라의 초상화〉, 1624년.

가족 초상화

라비니아 폰타나
〈강아지를 안고 여섯 아이들에게 둘러싸여 있는 비안카 델리 우틸리 마셀리의 초상화〉

1605년

캔버스에 유화,
99 × 133.5 cm (39 × 52½ in).

세심하게 그려진 이 가족 초상화는 은색과 금색으로 반짝거린다. 수놓은 의상과 호화로운 장신구의 세부 묘사가 매우 인상적이다. 이 화려한 의상과 형식적인 구도의 바탕에는 부드러운 모성애가 깔려 있다. 라비니아 폰타나 Lav-inia Fontana 는 저명한 볼로냐 화가의 딸이자 로마의 아카데미아 디 산 루카에 입성한 최초의 여성이었다. 활동 기간 내내 그녀는 수십 점의 초상화를 그렸고 이 작품이 가장 훌륭하다 해도 과언이 아니다.

이탈리아의 귀족 피에리노 마셀리의 아내 비안카 델리 우틸리가 장미꽃 머리띠를 쓰고 구도의 중심에 있다. 그녀의 양쪽으로 각각 세 명씩 총 여섯 명의 자녀가 함께 서 있다. 화면의 왼쪽에 있는 아이들은 어머니처럼 화가에게 집중하고 있어 자연스레 관람자와 시선이 만난다. 반면에 오른쪽에 있는 아이들은 다소 산만하다. 당시의 유행을 엿볼 수 있는 의상은 평면적인 회색 배경에서 더욱 풍부해 보인다. 남자아이 다섯 명은 서로 의상을 맞춰 입었고, 어머니와 딸은 서로 다른 드레스를 입고 금귀걸이와 진주 목걸이를 하고 있다. 섬세한 레이스 옷깃과 소맷단에 리드 화이트가 사용되었다. 각 부분의 색은 미묘하게 다르며 마치 조각처럼 정교하게 표현되어 있다. 황금 장신구와 금색 실을 표현하기 위해 리드 화이트와 리드-틴 옐로우의 색 조합을 선택한 것으로 보인다.

이 가족 초상화는 단순히 부를 과시하기 위한 작품이 아니다. 아이 대부분이 사슬에 묶인 알록달록한 새나 먹음직스러운 과일이 담긴 접시, 깃펜, 먹물 병과 같은 상징물을 움켜쥐고 있다. 아이 중에서 유일한 소녀인 버지니아는 한 손으로 어머니의 검지손가락을 움켜쥐었고, 다른 손으로는 어머니의 팔에 앉아 있는 충실함의 상징인 작은 개의 발을 잡고 있다. 또한 소녀는 머리 위에 자신의 이름이 새겨져 있는 유일한 아이이기도 하다. 이는 초상화가 그녀를 위한 작품이거나 그녀를 기리기 위해 만들어진 작품임을 암시한다.

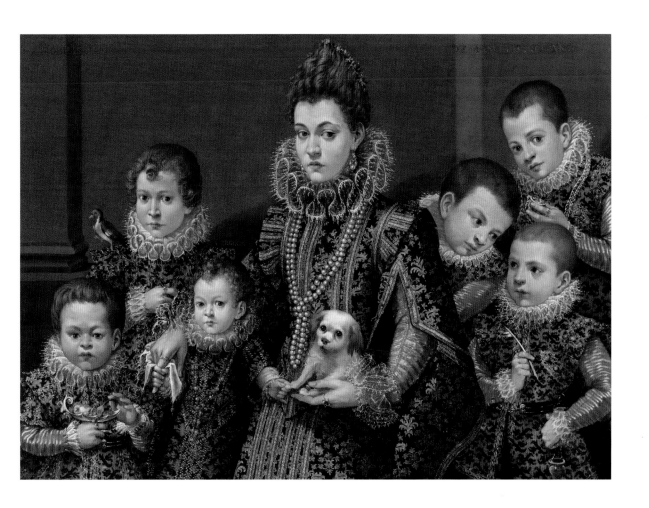

팔레트

금색과 은색의 빛나는 붓질.

참고 작품

· 대 루카스 크라나흐, 〈성 주느비에브와
 아폴로니아〉, 1506년.
· 안토니 반 다이크, 〈엘리자베스 심벌비와
 앤도버 자작부인인 도로시〉, 1635년경.
· 메리 빌, 〈남편, 아들과 함께 있는 자화상〉,
 1659-60년경.

과장된 아름다움

바로크와 로코코

C5 M32 Y10 K0
R224 G187 B197

과장된 아름다움

바로크와 로코코

르네상스가 예술의 질서를 세운 시대였다면 그 뒤를 이은 시대는 모든 것을 뒤흔드는 시대였다. 16세기 말 이탈리아 예술가들은 매너리즘이라 불리는 후기 르네상스 양식의 병적으로 달콤한 색채 조합과 인위적인 자세 및 지나친 원근법에 싫증을 느끼고 있었다. 대신에 그들은 명료한 화면과 인간의 감정과 드라마에 중점을 둔 보다 자연주의적인 미술을 원했다. 이를 얻기 위해 빛과 어둠 사이의 대비를 높이는 것보다 더 나은 방법은 없었다.

색과 빛은 떼려야 뗄 수 없는 관계이다. 빛은 바로크 팔레트에서 가장 극적인 효과를 냈다. 17세기 화가들은 이탈리아 바로크 양식을 이끌던 카라바지오의 지휘에 따라 이탈리아어로 '밝은 어둠'을 뜻하는 '키아로스쿠로 Chiaroscuro' 기법을 애용했다. 이는 그림자를 벨벳 같은 검은색으로 어둡게 하고 날카로운 빛줄기로 피사체를 빛나게 표현해서 대비를 극대화하는 기법이었다. 흙색과 오커색이 화면을 지배했고 밝은 색조는 대부분 베일에 가려져 있었다. 실루엣은 날카로웠고 피사체는 희석되지 않아 선명했다. 그리고 무엇보다 이 기법의 핵심은 검은색에 있었다.

바로크부터 몇십 년의 시간을 앞당겨서 프랑스로 건너가 보면 훨씬 더 자연주의적이면서 퇴폐적인 감성을 지닌 작품들을 발견할 수 있다. 장-앙투안 바토 Jean-Antoine Watteau 의 우아한 풍경화에서 시작해서 프랑수아 부셰의 화려한 장면을 거쳐 장-오노레 프라고나르 Jean-Honoré Fragonard 의 자유롭게 그려진 풍속화까지 로코코는 계속해서 발전했다. 로코코 하면 떠오르는 장밋빛 천사와 부드러운 실크, 푹신한 구름에서 짐작할 수 있듯이, 로코코는 색과 빛의 조화로 가득 찬 예술이었고 그 핵심에는 바로 리드 화이트가 있었다. 18세기 팔레트의 기본색인 리드 화이트 덕분에 화가들은 코랄 핑크 coral pink 에서 베이비 블루 baby blue 에 이르기까지 그 어느 때보다 부드럽고 포근한 우윳빛의 파스텔색을 만들 수 있었다.

부셰는 '자연은 지나치게 푸른색이고 빛은 약하다'라고 생각했다. 다행히 1704년에 저렴하고 혼합하기 쉬운 생생한 안료가 발명되면서 문제가 해결되었다. 독일의 화학자이자 색 제작자였던 요한 야코프 디스바흐가 코치닐 레드 cochineal red 를 만들기 위해 실험하던 중 전혀 다른 색을 만들었던 것이다. 최초의 근대 합성 안료인 프러시안 블루 prussian blue 는

이렇게 탄생했다. 프러시안 블루는 1710년 파리에 알려졌고 누구나 쉽게 세월이 흘러도 변치 않는 색의 하늘과 바다를 표현할 수 있게 되면서 회화에 혁명을 일으켰다. 부셰 또한 초목의 바탕색으로 애용했다. 그의 작품 많은 부분에서 프러시안 블루를 사용한 파란 색조를 볼 수 있다. 베네치아에서는 지오반니 바티스타 티에폴로 Giovanni Battista Tiepolo 와 안토니오 카날레토 Antonio Canaletto 같은 화가들이 프러시안 블루와 흰색을 조합하여 아름다운 대기 효과를 내었다.

프러시안 블루의 발명과 함께 아이작 뉴턴이 색 스펙트럼을 발견하면서 화가들은 팔레트에서 전체 색상환을 재현하려고 노력했다. 물감과 물감을 섞어 새로운 색의 조화를 만드는 실험을 즐겼다. 겉보기에는 단순해 보일지도 모르지만, 부셰와 동시대 화가들이 그린 로코코 작품은 색을 혼합해서 쓰거나 서로 겹쳐 바름으로써 보색 complementary color 을 전진 또는 후퇴시키는 새로운 기법을 보여주었다. 그래서일까. 바로크의 슈퍼스타였던 검은색은 리드 화이트와 프러시안 블루에 자리를 내주고 말았다.

미술사를 통틀어 색의 인기는 부침을 겪었다. 한 시대와 장소에서 가치 있었던 색은 다음 시대에선 외면당하기 일쑤였다. 그러나 르네상스를 뒤따른 바로크와 로코코, 두 시기의 공통점도 존재한다. 바로 과장된 표현을 좋아한다는 점이다. 빛과 어둠의 강렬한 대비나 화면을 뒤덮은 달콤한 파스텔색의 조합같이 다른 시대라면 고민했을 요소들도 그들에게는 문제가 되지 않았다.

빛과 어둠의 극장

미켈란젤로 메리시 다 카라바지오
〈이집트로의 피신 중 휴식〉
1597년

캔버스에 유화,
135.5 × 166.5 cm (53⁵⁄₁₆ × 65⁵⁄₈ in).

C40 M8 Y0 K100
R0 G0 B0

C2 M0 Y0 K6
R239 G242 B243

C15 M40 Y80 K20
R170 G134 B60

C14 M86 Y100 K20
R152 G54 B21

C60 M21 Y39 K40
R90 G115 B108

미켈란젤로 메리시 다 카라바지오 Michelangelo Merisi da Caravaggio 는 키아로스쿠로의 대가였다. 이탈리아 롬바르디아 지역에서 태어난 그는 1590년대 초 로마에 도착하여 빛과 어둠의 강렬한 묘사로 예술계에 충격을 일으켰다. 그는 신성한 존재와 인간을 분명히 구분해서 표현하던 관습을 무시했다. 성경 속 사건을 인간의 일상적인 용어로 묘사하려는 열망은 묵상을 위한 여지를 거의 남기지 않는 대담한 사실주의로 이어졌다. 그의 작품 중에서 가장 극적인 그림으로 불리는 이 작품에서 그는 성경 주제를 가져와 스포트라이트를 받는 무대 위에 올려놓았다.

관람자는 요염한 뒷모습의 천사에 이끌려 화면 속으로 들어간다. 천사는 화면을 등지고 서서 바이올린을 연주하고 있다. 잠든 성모 마리아의 힘 없는 손가락과 성 요셉의 굳은 발, 축 늘어진 금빛 갈색과 푸른색의 담요는 천사가 지닌 천상의 본성을 인간성의 취약함으로 미묘하게 바꾸어 버린다. 화면의 왼쪽 성 요셉과 천사의 얼굴 사이로 벨벳 같은 그림자 속에서 눈을 반짝이고 있는 당나귀가 보인다. 당나귀는 하늘이 있어야 할 자리에서 빛을 가리고 서 있다. 마치 이들을 지켜보고 있는 천상의 존재를 암시하는 것 같다. 천사와 천사의 등에 달린 짙은 색의 날개, 발밑의 날카로운 돌은 화면 밖으로 튀어나올 듯이 전방에 투영되어 있다. 카라바지오는 관람자와 화면 사이의 간격을 좁혀 감정을 고조시켰다. 그리고 질감을 확대하고 빛을 과장해서 표현함으로써 신성한 존재인 천사를 물리적으로 실재하는 인물로 만들었다.

카라바지오는 색과 빛 그리고 어둠의 대비를 이용하여 신성한 사건의 무대 위로 우리를 초대한다. 캔버스를 마주한 관람자의 시선은 소용돌이치는 천사의 밝은 흰색 옷에 낚아채이고 붉은 머리를 한 성모의 소맷단을 지나 왼쪽 아래 모서리에 있는 바구니에 담긴 유리병의 반짝임으로 미끄러진다. 나무에 달린 오커색 나뭇잎은 요셉이 입은 망토의 금빛 색조와 천사의 부드러운 곱슬머리에서 뽑아낸 색이다. 마찬가지로 성모의 짙은 파란색 망토는 녹음이 우거진 초목 지대에 자연스럽게 스며든다. 카라바지오는 리드 화이트와 리드-틴 옐로우, 버밀리온 등의 밝은색을 이용해 흙빛이 도는 어두운 무대에 스포트라이트를 환하게 비추었다.

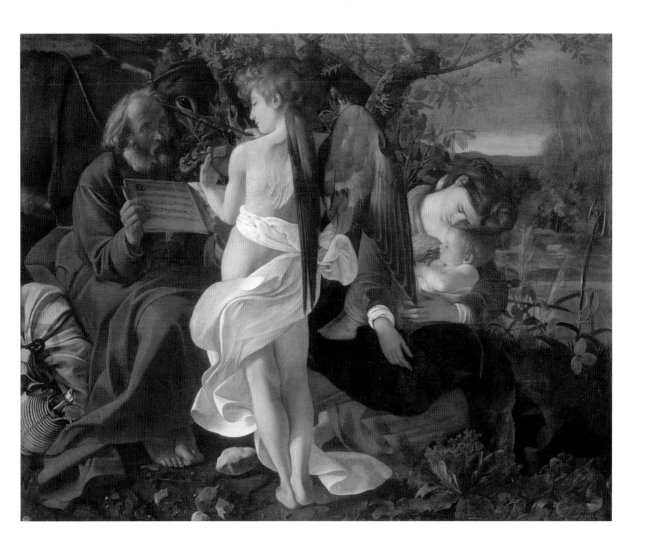

팔레트

카본 블랙과 리드 화이트 그리고 노랑, 빨강, 초록.

참고 작품

· 로소 피오렌티노, 〈루트를 연주하는 천사〉, 1521년.
· 구에르치노, 〈그리스도와 사마리아 여인〉, 1619-20년.
· 렘브란트 판 레인, 〈천사와 함께 있는 성 가족〉, 1645년.

활활 타올라라

아르테미시아 젠틸레스키
〈홀로페르네스의 머리를 들고 있는 유디트와 시녀〉
1623-25년경

캔버스에 유화,
187.2 × 142 cm (73¹⁄₁₆ × 55⅞ in).

아르테미시아 젠틸레스키 Artemisia Gentileschi 는 이탈리아 바로크에서 가장 유명한 여성 화가로 손꼽힌다. 로마에서 태어난 그녀는 카라바지오의 영향을 받아 대담한 색채와 극적인 키아로스쿠로 기법으로 활기를 불어넣는 사실주의적인 회화를 선보였다. 그녀는 다른 여성 화가들처럼 화가로서의 능력을 증명해야 했고 친밀감과 폭력, 황홀경과 같은 극적인 순간에 실제 크기의 여성 인물을 배치한 강렬한 구도의 작품을 선보였다. 이 작품에서 그녀는 구약 성경에서 자주 다뤄지는 주제인 유디트와 홀로페르네스 이야기의 내막을 파헤친다.

주인공인 유디트는 방금 그녀의 마을을 공격한 아시리아의 장군 홀로페르네스를 죽이고 목을 잘랐다. 이제 조용히 텐트를 빠져나가 도망치기만 하면 된다. 그녀 앞에 웅크리고 있는 하녀 아브라는 홀로페르네스의 피 묻은 머리를 자루에 밀어 넣고 있다. 젠틸레스키는 10년 전에도 같은 주제를 그렸었지만 이 작품에서 극적인 드라마를 좀 더 고조시켰다. 유디트와 아브라는 텐트 안을 밝히는 촛불과 함께 어둠에 휩싸여 있다. 금색으로 장식된 짙은 붉은색 커튼이 장관을 더한다. 여기에 커튼과 반대 방향으로 주름 잡힌 유디트의 금빛 노란색 드레스, 촛불 빛을 막는 그녀의 손과 팔 그리고 피가 뚝뚝 떨어지는 검에 이르기까지 날카로운 대각선의 조합이 작품의 긴장감을 극단적으로 몰아붙인다.

이렇게 고조된 감정과 더불어 밝은색과 빛으로 강조된 부분들이 우리의 시선을 사로잡는다. 탁자 위에 올려둔 칼집과 갑옷용 장갑은 유디트가 홀로페르네스를 무장해제시켰음을 암시하는 장치이다. 유디트와 아브라는 비록 공범자이기는 하지만 그들의 복장에서 알 수 있듯이 서로 다른 신분에 속한다. 유디트의 오커색 드레스는 머리 쓴 왕관과 함께 어두운 배경 속에서 금빛으로 빛난다. 반면에 아브라는 구겨진 흰색 천을 머리에 두르고 자주색과 파란색의 드레스를 입고 있다. 이는 배경에 더 쉽게 녹아드는 색이다. 젠틸레스키는 다양한 색채와 키아로스쿠로 기법을 사용하여 긴장되고 혼란스러운 분위기를 전달했을 뿐만 아니라 작품 속 인물과 그들의 관계까지 설명했다. 무엇보다도 이를 통해 성경 속 여성 영웅에게 빛을 비추었다는 점에서 의의가 있다.

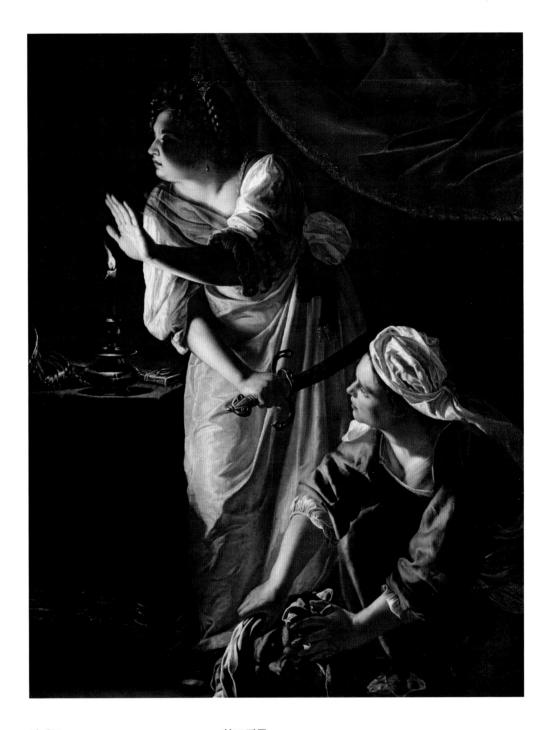

팔레트

검은 그림자에 둘러싸인 금빛 노란색과 흰색,
빨간색, 보라색.

참고 작품

- 오라치오 젠틸레스키, 〈루트 연주자〉, 1612-
 15년.
- 조르주 드 라 투르, 〈목수 성 요셉〉, 1642
 년경.
- 엘리자베타 시라니, 〈자기 허벅지를 찌르는
 포르티아〉, 1664년.

거울아, 거울아

디에고 벨라스케스
〈비너스의 화장 (로커비 비너스)〉

1647-51년경

캔버스에 유화,
124.5 × 179.8 cm (49 × 70¾ in).

이 작품에서 사랑의 여신 비너스에게 시선을 집중시키는 요소는 다름아닌 색이다. 비너스는 회색 새틴 천을 깐 침대 위에 길게 누워 있다. 새틴 천은 본래 자주색이었으나 시간이 지나면서 회색으로 변색했다. 하지만 여전히 생생한 질감은 진주처럼 빛나는 그녀의 매끄러운 피부를 돋보이게 한다. 호화로운 분홍색 커튼이 드리워진 어두운 배경 또한 그녀의 피부를 더욱 빛나게 하는 장치이다. 심지어 새하얀 시트보다도 부드러워 보인다. 그녀는 무릎을 살짝 구부리고 침대에 기대어 손으로 머리를 받친 채 아들 큐피드가 들고 있는 흐릿한 거울을 보고 있다. 거울에 달린 분홍색 리본은 큐피드의 눈을 가렸던 것이다.

17세기 스페인에서는 여성 누드화가 거의 그려지지 않았다. 가톨릭교회가 종교적인 이유로 성적인 이미지를 금기시했기 때문이다. 하지만 펠리페 4세를 비롯한 부유한 미술 수집가들은 신화 속 이야기로 교묘하게 포장한 누드화를 의뢰하고는 했다. 〈비너스의 화장〉은 이 시기에 제작된 것 중 유일하게 현존하는 여성 누드화이다. 스페인의 궁정 화가였던 디에고 벨라스케스 Diego Velázquez 는 이 작품에서 비너스를 그리는 전통적인 표현을 하나로 결합했다. 화장실에서 침대에 앉아 거울을 바라보는 모습과 야외에서 옆으로 길게 누워 있는 모습이다. 이는 관능적인 신체와 내면의 삶 모두를 포착하는 놀랍도록 독창적이면서 한편으로는 불가사의한 이미지를 탄생시켰다.

이 작품의 관능미는 비너스의 나체는 물론이고 분홍과 흰색, 미색 등 그녀를 반영하는 색 자체에서 비롯한다. 여기에 벨라스케스는 영리하게도 그녀의 얼굴을 가리는 대범한 구성을 취했다. 비너스는 우리에게서 등을 돌렸고 거울에 비친 그녀의 얼굴은 모호해서 어떠한 감정도 생각도 읽어낼 수 없다. 인물의 정체성을 가림으로써 흥미로운 분위기를 더한 것이다. 그녀의 도발적인 관능미는 작품을 유명하게 만듦과 동시에 반발을 불러왔다. 20세기 초 영국과 미국의 여성 참정권 운동가들은 성평등을 촉구하고 수감된 동료 운동가의 석방을 요구하며 여성 누드화를 찾아 훼손하기 시작했다. 1914년 메리 리처드슨은 런던 내셔널 갤러리에 전시되어 있던 이 작품을 여섯 차례에 걸쳐 칼로 난도질했고 다음과 같이 외쳤다. "나는 신화 역사상 가장 아름다운 여성을 파괴하려고 했을 뿐이다."

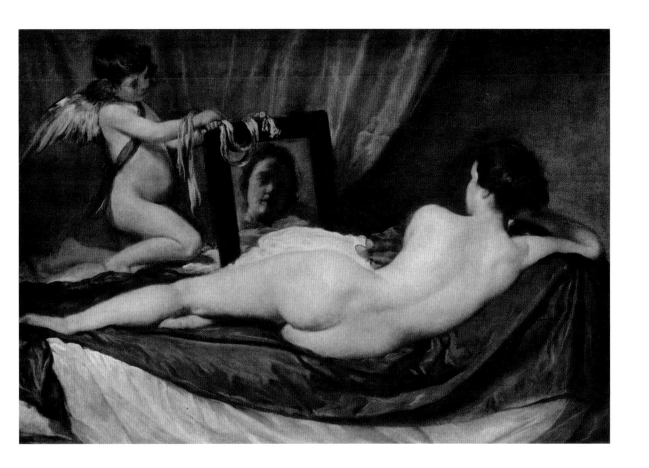

팔레트

크림, 분홍, 하양, 회색의 관능적인 조합.

참고 작품

· 프란시스코 리발타, 〈성 베르나르도를 감싸
 안는 그리스도〉, 1625-27년.
· 프란시스코 데 수르바란, 〈한 잔의 물과
 장미 한 송이〉, 1630년경.
· 프랑수아 부셰, 〈비너스의 화장〉, 1751년.

색상환

"백색은 빛의 일반적인 색이다." 17세기의 위대한 수학자이자 물리학자인 아이작 뉴턴은 이렇게 말했다. 그는 색 스펙트럼 color spectrum 을 발견해 색에 대한 이해를 획기적으로 확장했다. 그 시작은 1666년의 분광 실험이었다. 그는 겉보기에는 아무런 색이 없는 백색의 광선을 유리 프리즘에 통과시켰고, 이는 연속적이지만 구별할 수 있는 별개의 색 광선으로 분리되었다. 그런 다음 분리된 광선을 두 번째 프리즘에 통과시키자 다시 백색광으로 결합했다. 빛 안에 모든 색이 포함되어 있음을 증명한 것이다.

뉴턴은 1704년 발표한 논문 〈광학〉에서 수학 공식과 다이어그램으로 자신이 발견한 색 스펙트럼을 설명했다. 그는 색 스펙트럼이 연속적이기는 하지만 빨강, 주황, 노랑, 초록, 파랑, 남색, 보라색의 식별 가능한 일곱 가지 기본 색상이 있고 이를 토대로 다른 모든 색상이 만들어졌다고 주장했다. 검은색은 아리스토텔레스의 색 개념에서 중요하게 다루어졌음에도 불구하고 뉴턴의 필수 색상에서는 제외되었다. 또한 뉴턴은 스펙트럼을 선형이 아닌 원형에 배열했다. 이는 서로 다른 색상 사이의 관계를 나타내고 이들이 나란히 놓였을 때 어떤 일이 발생하는지 알기 위해서였다. 18세기가 되자 예술가들은 뉴턴의 색상환 color wheel 을 더이상 이론이 아닌 법칙으로 받아들이기 시작했다. 그리고 이를 바탕으로 더 많은 아이디어와 접근법을 만들어냈다. 하지만 뉴턴의 색상환이 간과한 점이 있었다. 안료와 같은 미술 재료는 빛과 다르게 혼합된다는 점과, 색 스펙트럼을 과학적으로 측정하기는 했지만 실험에서 인간의 주관적인 경험을 완전히 배제할 수 없다는 점이었다. 이에 요한 볼프강 폰 괴테를 비롯한 후대의 사상가들은 계속해서 자신만의 색 이론을 만들었고 보다 실용적이고 인간적인 수준에서 색 과학을 연구해 나갔다.

예술가들은 이러한 과학적 발견을 기쁘게 받아들였다. 체코의 화가 프란티셰크 쿱카는 뉴턴의 색상환을 암시하는 추상화 작품 〈뉴턴의 디스크 ('두 가지 색의 푸가'에 대한 연구)〉를 만들었다. 이 작품은 1666년 뉴턴의 첫 번째 색상환과 그로부터 수십 년 후인 1717년에 수행된 실험을 기반으로 한다. '뉴턴의 원 무늬 Newton's ring '로 알려진 이 실험은 백색광을 사용했던 1666년의 실험과 달리 단색광을 사용한 실험이었다. 우선 평면 유리판에 평볼록 렌즈의 볼록한 면

이 닿도록 올려놓은 뒤 볼록 렌즈 가운데에 단색의 광선을 비춘다. 이때 평면 유리판과 볼록 렌즈 사이에 있는 미세한 공기층에 의해 빛이 위아래로 동시에 반사되면서 동심원 모양의 무늬를 연속적으로 만들어낸다. 쿱카는 두 실험의 결과를 하나로 조합했다. 단색광에 의한 원 무늬가 아니라 모든 색상을 포함한 백색광으로 만들어진 원 무늬를 그린 것이다. 따라서 프리즘을 통과한 백색광처럼 색 스펙트럼에 따라 다채롭게 채색된 원 무늬를 추상적으로 표현했다.

뉴턴은 색이 빛에 의해 활성화된다고 했던 고대 이론과 인간은 빛을 통해 색을 인식한다고 했던 중세 이론 모두가 잘못되었음을 밝혔다. 대신에 무지개의 아름다운 색에서 볼 수 있듯이 빛이 다양한 색상으로 구성되어 있음을 발견했다. 인간의 주관적 인식 경험을 간과하는 실수를 저지르기는 했지만, 그럼에도 불구하고 뉴턴의 발견은 근대 사상의 근본적인 변화를 이끌어 냈으며 그 이후로 수 세기 동안 색채 이론에 영향을 미쳤다.

뉴턴의 색상환, 4-2, 2부, 1권, 〈광학〉, 1704년.

프란티셰크 쿱카, 〈뉴턴의 디스크 ('두 가지 색의 푸가'에 대한 연구)〉, 1912년, 캔버스에 유화, 100.3 × 73.7 cm (39½ × 29 in).

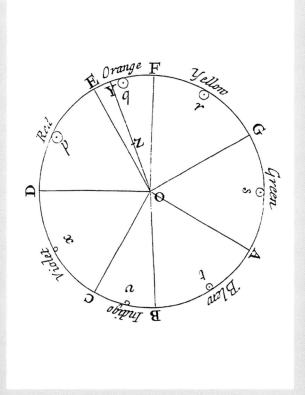

파워 오브 핑크

프랑수아 부셰
〈일출〉

1753년

캔버스에 유화,
378 × 261 cm (149 × 103 in).

로코코만큼 미술사에서 분홍색과 친밀했던 시기는 없을 것이다. 로코코는 18세기 초 파리에서 시작해 장난기 넘치게 선정적이고 장식적인 스타일로 자리 잡았다. 프랑수아 부셰 François Boucher 는 로코코의 선구자 중 한 사람이었다. 로코코를 언급할 때 빠지지 않고 등장하는 역사서 《18세기의 미술》의 저자 공쿠르 형제는 부셰의 '비에 젖은 장미처럼 부드럽고 연한 분홍색'에 열광했다. 반면에 부셰가 '여성스러운 색'에 지나치게 의존한다고 비판하는 사람들도 있었다. 하지만 이 작품에서 분홍색은 성별이 아니라 권력을 상징한다.

태양의 신이자 프랑스 왕을 상징하는 아폴론은 분홍색 천으로 둘러싸여 있다. 그의 창백한 피부는 터콰이즈 turquoise 색 바다와 아주르 블루 azure blue 색 하늘과 대조를 이룬다. 오비디우스에 따르면 그는 매일 태양의 마차를 타고 하늘을 누비며 세상을 밝게 비추었다가 저녁이 되면 다시 파도 속으로 되돌아갔다고 한다. 님프 테티스는 아폴론을 돕기 위해 구름 사이에 서 있는 흰색 말들의 고삐를 잡고 있다. 말들의 갈기는 아침 햇살을 받아 밝게 빛난다. 하늘에는 아기 천사 푸티들이 이리저리 날아다니고 있고, 바다에는 반짝이는 소라 껍데기를 움켜쥔 구릿빛의 트리톤과 진주를 흘리고 있는 물의 요정, 경계하는 눈빛의 거대한 바다 생물이 가득하다.

공쿠르 형제에 따르면 이 작품은 '로코코의 대모이자 여왕'이었던 루이 15세의 정부 퐁파두르 부인의 의뢰로 제작되었다고 한다. 높이만 거의 4미터에 달하는 대형 작품으로, 파리와 베르사유 사이에 위치한 벨뷰 궁전의 왕의 침실을 장식할 태피스트리를 만들기 위해 제작된 모델이었다. 이 작품을 의뢰했을 때 퐁파두르는 루이 15세에게 정치적 조언을 할 정도로 막강한 권력을 지니고 있었다. 이는 아폴로가 아침에 태양 마차를 타고 나갈 때 그를 배웅하고, 일을 마치고 파도 속으로 들어올 때 다시 맞이해주는 테티스에게 투영되어 있다. 부셰는 이 작품에서 정치와 신화를 조합하고 이를 보석처럼 화려한 팔레트로 아름답게 표현하는 데 성공했다.

팔레트

터콰이즈와 아주르 블루색의 아침 하늘에 떠
있는 분홍색 살결의 푸티와 님프들.

참고 작품

- 장-앙투안 바토, 〈목욕하는 다이아나〉,
 1715-16년.
- 지오반니 바티스타 티에폴로, 〈비너스와
 시간의 알레고리〉, 1754-58년경.
- 플로라 유크노비치, 〈부셰의 육체〉, 2017년.

무지개는 무슨 맛일까

앙겔리카 카우프만
〈색〉

1778-80년

캔버스에 유화,
126 × 148.5 cm (49⅗ × 58½ in).

구름 낀 푸른 하늘 아래 저 멀리 흐릿하게 산이 보이고 육중한 암석 사이로 나무와 풀이 자라난 곳에 한 여인이 앉아 있다. 오번 auburn 색 머리카락을 금빛 노란색과 흰색의 드레스처럼 느슨하게 묶었고 붉은색 망토는 땅바닥으로 흘러 내렸다. 그녀는 왼손으로 한 움큼의 붓과 흰색 물감 한 방울이 놓인 팔레트를 들고 일곱 빛깔 아름다운 무지개의 색을 얻기 위해 오른손을 하늘로 힘껏 뻗었다. 그녀는 예술의 4대 요소 중 하나인 '색'을 나타내는 상징적인 인물이다. 섬세한 금색 샌들을 신은 발 옆으로 자연에서 발견되는 다양한 색상을 상징하는 카멜레온이 그려져 있다.

1741년 스위스에서 태어난 앙겔리카 카우프만 Angelica Kauffman 은 동료 화가인 조슈아 레이놀즈 Joshua Reynolds 의 책《예술에 대한 담론》을 읽고 깊은 감명을 받았다. 이 책은 레이놀즈가 런던의 로열 아카데미에서 했던 강의를 정리해 1788년 출간한 책으로, 카우프만은 이 책에서 언급한 예술의 4대 요소인 창의성과 구도, 디자인, 색을 형상화한 네 점의 네오클래식 회화 작품을 만들었다. 처음 두 개의 알레고리는 이론을 그대로 반영한 다소 수동적인 모습으로 그려진 반면에, 나머지 두 알레고리는 창조 행위를 적극적으로 표현하는 모습으로 그려져 있다. 〈색〉은 과거에 런던 로열 아카데미가 있었던 서머싯 하우스의 대회의실 천장을 장식하기 위해 제작되었다. 이는 여성 화가가 그린 것으로 알려진 유일한 18세기 천장화이기도 하다.

카우프만은 메리 모저 Mary Moser 와 함께 1768년에 설립된 런던 로열 아카데미의 최초 회원 36명 중 단 두 명의 여성 회원이 되었다. 그다음으로 선출된 여성 회원은 로라 라이트 Laura Knight 로, 무려 150여 년 후인 1936년의 일이었다. 당시 여성들이 일생 동안 수많은 제약에 좌절했음에도 불구하고 카우프만은 초상화뿐만 아니라 최고의 장르로 여겨졌던 역사화로도 유명한 화가로 자리매김했다. 그녀는 강하고 유능한 여성이 중심을 이루는 그림을 그린 진취적인 화가였다.

팔레트

노랑과 하양, 빨강, 파랑, 초록으로 이루어진
무지개.

참고 작품

- 페테르 파울 루벤스, 〈무지개가 있는 풍경〉,
 1636년경.
- 조슈아 레이놀즈, 〈순수의 시대〉, 1788년경.
- 로라 나이트, 〈봄〉, 1916-20년.

퍼스널 컬러

엘리자베스 루이즈 비제 르 브룅
〈밀짚모자를 쓴 자화상〉

캔버스에 유화,
97.8 × 70.5 cm (38½ × 27¾ in).

1782년

신선한 야생화와 타조 깃털로 장식한 밀짚모자 아래로 그녀와 눈이 마주친다. 그녀는 당시의 여성들을 그린 초상화에서 흔히 볼 수 있는 흰색 가루를 뿌린 가발 대신 자신의 금빛 곱슬머리를 느슨하게 늘어뜨렸다. 귀걸이가 대롱대롱 귓불에 매달려 있고, 꽃잎 같은 흰색의 프릴 장식이 있는 더스티-핑크 dusty-pink 색의 새틴 드레스 위에 검은색 숄을 둘렀다. 자연광 아래 서 있는 그녀는 왼손에 여러 개의 붓과 물감이 칠해진 팔레트를 들고 있다. 이 팔레트는 작품 전체에 사용한 대담한 색의 조합을 보여준다.

엘리자베스 르 브룅 Élisabeth Louise Vigée Le Brun 은 18세기 파리 왕립 미술 아카데미에 입학한 단 네 명의 여성 중 한 명이었다. 프랑스 혁명이 일어나기 전 초상화 화가로 유명했던 그녀는 루이 16세의 왕비 마리 앙투아네트가 가장 애정하는 화가이자 친구였다. 1782년 르 브룅은 페테르 파울 루벤스 Peter Paul Rubens 의 〈수잔나 룬덴의 초상화〉에서 영감을 받아 〈밀짚모자를 쓴 자화상〉을 그렸다. 작품 속 룬덴이 쓴 모자는 비버 펠트로 만든 것이었는데 이를 착각한 루벤스가 〈밀짚모자〉라고 이름 붙였고 르 브룅이 이를 자화상에 반영했다. 위대한 예술가와 자신을 연결하고 그의 실수를 재치 있게 다룸으로써 자신의 명성을 높이고 싶었던 것이다.

런던 내셔널 갤러리에 소장된 이 작품은 사실 르 브룅이 1782년 브뤼셀에서 그린 원본의 사본으로, 두 작품은 몇 가지 중요한 차이점이 있다. 아마도 같은 해 파리에서 작품을 전시했을 때 들었던 평가를 반영해서 얼굴 표현에 약간의 변화를 준 것으로 보인다. 더 도톰한 눈썹과 아몬드 모양의 눈, 장미꽃 봉오리 같은 입술에 떠오른 자연스러운 미소는 그녀를 더욱 자신감 있어 보이게 한다. 의상에도 변화를 주어 라일락 lilac 색이던 드레스를 더욱 매혹적인 더스티-핑크색으로 바꾸었다. 또한 끝없이 푸르른 하늘이 다소 평범하다는 말을 반영해 구름을 그려 넣어 배경에 생동감을 더했다. 그 결과 더욱 매력적으로 인물을 표현할 수 있었고, 무엇보다 뛰어난 여성 화가로서 솔직하고 즐거운 자화상이 완성되었다.

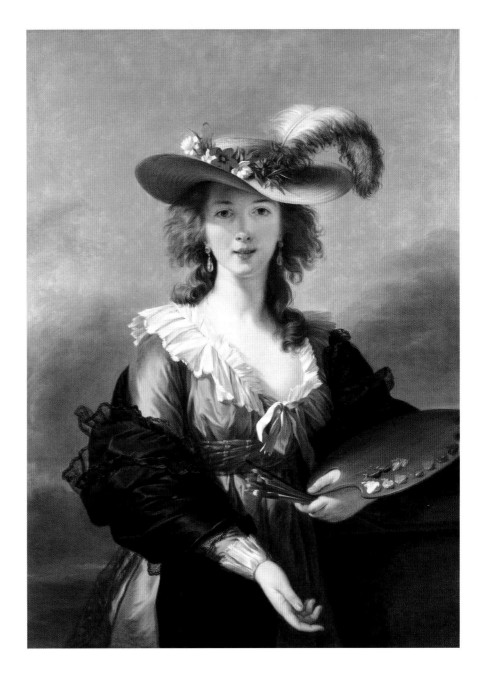

팔레트

더스티-핑크와 검정, 하양, 노랑으로 구성된
드레스. 그리고 파란 하늘.

참고 작품

- 페테르 파울 루벤스, 〈수잔나 룬덴의
 초상화(밀짚모자)〉, 1622-25년경.
- 아델레이드 라빌-기아드, 〈두 학생과 함께
 있는 자화상〉, 1785년.
- 장-바티스트 피에르 르 브룅, 〈자화상〉,
 1795년.

너무나 사실적인

17세기 네덜란드 회화

C85 M65 Y0 K0
R66 G89 B160

너무나 사실적인

17세기 네덜란드 회화

세계에서 가장 사랑받는 예술 중 하나인 17세기 네덜란드 회화를 살펴볼 차례다. 80년간의 전쟁 끝에 1648년 스페인의 지배에서 벗어나 새로 독립한 네덜란드 공화국은 경제와 문화적 호황을 동시에 맞이했다. 상인과 전문직으로 이루어진 중산층이 급성장했고 이들은 미술시장에서도 두각을 드러냈다. 미술 시장에서는 네덜란드인의 삶과 정체성을 예찬하고 자신의 사회적 지위와 명성을 과시하는 휴대할 수 있는 크기의 유화 작품이 주로 거래되었다. 그 결과 평범한 일상에 스포트라이트를 비추는 세속적이고 부르주아적인 그림이 확산하였다.

이 전까지 전통적으로 선호하던 그림은 성경과 신화, 역사적 전투를 주제로 거대한 규모에 복잡하게 구성된 웅장한 작품들이었다. 하지만 이런 작품들은 사실주의의 황금기라 불리는 이 시기와는 어울리지 않았다. 물론 네덜란드에도 프랑스와 이탈리아의 화가들처럼 고대의 유적과 유물을 기리고자 하는 이상주의자들이 상당수 존재했다. 하지만 자연을 정밀하게 모방하는 능력을 활용하여 이 시대를 풍요롭게 한 이들은 정물화와 초상화, 풍경화, 장르화 등 다양한 장르에서 활동한 사실주의자들이었다.

17세기 화가들은 저마다의 색으로 평범한 일상생활 속 이야기들을 예술 작품으로 승화시켰다. 렘브란트 판 레인의 다채롭지는 않지만 섬세한 흙색 팔레트부터 요하네스 페르메이르의 영리하게 균형 잡힌 밝고 찬란한 색채에 이르기까지 많은 작품이 탄생했다. 특히 페르메이르는 눈에 띄게 순수한 색조를 통해 깊이감과 원근감을 설득력 있게 표현했다. 그는 물감의 표면을 반투명하게 광택을 내서 자연의 백색광으로 화면을 가득 채웠다. 그리고 가장 마지막에 물감을 두껍게 올려 하이라이트와 질감을 더했다. 페르메이르를 포함한 17세기 네덜란드 화가들은 미묘하면서도 강렬한 빛과 색채의 대비를 만드는 데 탁월한 재능을 보여주었다.

책상에 놓인 물건이나 꽃병에 담긴 꽃과 나뭇가지 등을 그린 정물화는 겉보기에는 다소 소박하게 느껴지기도 한다. 하지만 정물화는 화가들에게 있어 해외 무역을 통해 항구로 쏟아져 들어오는 풍요와 부를 과시할 기회였을 뿐만 아니라 기술적인 회화 능력을 펼칠 기회이기도 했다. 17세기 네덜란드에서 활동했던 여성 화가 클라라 페테르스 또한 정물화를 적극적으로 활용했다. 특히 그녀는 소박한 아침 식

사 장면을 다룬 정물화를 그려 네덜란드 회화에 '차려진 식탁 ontbijtje'이라는 새로운 주제를 도입한 것으로 유명하다.

우리가 기억해야 할 것은 평범하다는 것이 곧 따분하다를 의미하지는 않는다는 사실이다. 인생은 풍부하고 다채로우며 이를 묘사한 예술도 마찬가지이다. 실재하는 것처럼 자연스러운 장면을 만들어내기 위해 화가들은 작품의 작은 부분까지 하나하나 공을 들였다. 또한 곳곳에 은밀한 이야기를 숨겨 두었다. 카렐 파브리티위스의 사슬로 묶인 황금 방울새와 라헬 라위스의 어수선한 꽃꽂이에는 숨겨진 드라마가 있다. 페르메이르는 중산층 가정의 일상생활을 다룬 작품을 통해 두꺼운 커튼을 걷어내고 우리를 사적인 극장의 무대 위로 초대한다. 그의 작품은 하나하나 호기심을 유발하는 것들로 가득 차 있다. 창문 앞에 서 있는 여인이 읽고 있는 편지의 내용은 무엇일까. 우유를 따르고 있는 하녀는 일에 집중한 이 순간이 평화로워서 행복한 표정인 걸까, 아니면 넘쳐나는 일에 피곤해서 지친 표정인 걸까.

이 장에서는 주제와 스타일을 통해 일상생활 속 드라마를 전달하는 섬세한 작품들을 살펴볼 것이다. 언뜻 보면 사진으로 착각할 만큼 현실을 똑같이 묘사했다고 생각할 수도 있다. 하지만 이 작품들을 자세히 들여다볼수록 현실 그 자체가 아니라 현실을 세심하게 재구성한 화가의 의도가 반영된 가상의 결과물이라는 사실을 깨닫게 될 것이다.

정말 먹음직스러워 보여

클라라 페테르스
〈치즈와 아티초크, 체리가
있는 정물화〉

1625년경

나무판에 유화,
33.3 × 46.7 cm (13⅛ × 18⅜ in).

이 작품 앞에 서면 군침이 싹 돌기 시작할 것이다. 손을 뻗어 커다란 은접시에 쌓인 치즈 한 조각을 자르거나, 구운 빵 한 덩어리를 뚝 떼어내 파란 접시에 가득 쌓여 있는 버터를 쓱쓱 발라 한 입 베어 물고 싶어진다. '자 어서, 하나 가져가서 먹어봐!' 작은 은접시 위에는 반으로 뚝 잘린 아티초크가 있다. 아티초크의 바깥쪽 잎은 녹색이고 안쪽은 붉은색이다. 동글동글 구슬처럼 반짝이는 체리는 크림슨색 위에 흰색으로 하이라이트가 그려져 있다. 그 옆에 놓인 칼은 화면을 날카롭게 가름과 동시에 견고한 접점을 제공한다.

클라라 페테르스 Clara Peeters 는 17세기 플랑드르 지역에서 활동한 것으로 알려진 몇 안 되는 여성 화가 중 한 명이다. 활동 초기 그녀는 값비싼 고블렛 잔이나 금화 같은 물건들을 그리다가 점차 소박한 식료품으로 관심을 돌렸다. 〈치즈와 아티초크, 체리가 있는 정물화〉는 정물화 주제인 '차려진 식탁'의 예로서, 17세기 네덜란드의 전형적인 아침 식사를 보여준다. 반짝이는 칼에서 뾰족하게 가시 돋친 아티초크 잎에 이르기까지 절묘한 세부 묘사가 빛을 발한다. 특히 세 종류의 치즈 덩어리는 각각 구별할 수 있을 정도로 특유의 색과 질감이 살아 있다. 예를 들어 셋 중 가장 크고 가장 옅은 색의 신선한 반원형 치즈는 고다이고, 그 앞에 파슬리 parsley 색의 어둡고 더 오래된 쐐기 모양의 치즈는 에담이다. 그리고 고다 치즈 위에 있는 육각형은 아마도 양젖 치즈일 것이다. 이 작품은 단순히 아침 식사를 그린 장면일 수도 있다. 하지만 식탁이 아니라 좁은 돌 선반 위에 정교하게 올려두었다는 점에서 화가의 의도가 담긴 작품으로 해석해야 한다. 아마도 네덜란드의 풍부한 유제품에 대한 경의의 표시이거나, 죄를 삼가라는 종교적 메세지일 것이다.

어느 쪽이든 이 작품은 아름답게 빛난다. 체리는 보석처럼 반짝이고 버터는 벨벳처럼 부드럽다. 은접시는 거울처럼 아티초크를 선명하게 비추고 부서지기 쉬운 치즈의 표면조차 빛을 발한다. 아직도 망설이고 있는가. 누군가가 이미 체리를 먹었다. 깨끗이 발라먹고 씨만 남았다. 잘라낸 단면과 길게 갈라진 틈으로 보아 누군가 치즈도 잘라 먹은 것이 분명하다. 자 이제 우리도 한 입 먹어봅시다.

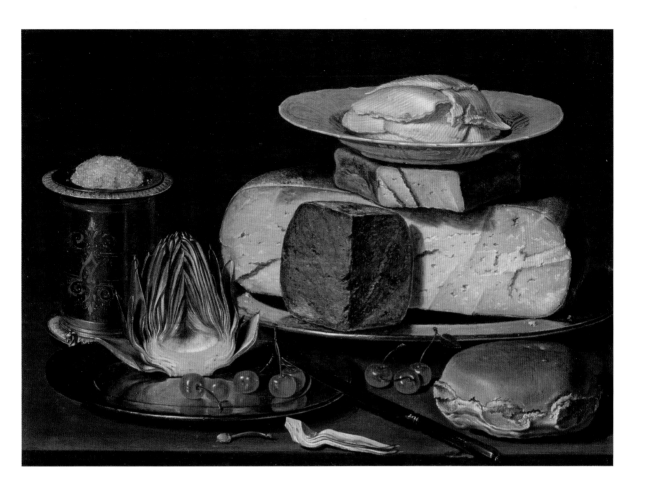

팔레트

전반적으로 노란색 색조에 더해진 붉은색과
녹색.

참고 작품

- 루이즈 모아용, 〈과일이 있는 정물화〉, 1637
 년경.
- 안나 마리아 푼츠, 〈주방용품과 양파,
 콜라비가 있는 정물화〉, 1754년.
- 앙투안 볼롱, 〈버터 더미〉, 1875-85년.

의식의 흐름

렘브란트 판 레인
〈개울에서 목욕하는 여인〉

1654년

오크 나무판에 유화,
61.8 × 47 cm (24⁵/₁₆ × 18½ in).

한 여인이 물속으로 들어가고 있다. 혹여나 새하얀 옷이 젖을까 걷어 올린 치맛자락 아래로 뽀얀 다리가 드러난다. 다리에 치는 물결을 쳐다보는 그녀의 얼굴엔 옅은 미소가 피어난다. 옷소매는 팔꿈치까지 걷어 올렸고 목선은 깊게 파여 있다. 훤히 드러난 가슴과 이마는 은은한 빛으로 물든다. 목덜미 옆으로 오번색 곱슬머리가 조금 흘러 내렸다. 뒤로 묶은 머리가 금방이라도 풀어질 것만 같다. 작품의 설정은 모호하다. 하지만 모든 것이 어둡고 그림자로 가득한 배경은 전형적인 렘브란트 판 레인 Rembrandt van Rijn 의 화풍을 보여준다. 그림을 자세히 들여다보면 여인의 왼쪽으로 쑥 뻗어나온 나무와 그 앞에 쌓여있는 빨간색과 금색의 화려한 옷더미를 볼 수 있다. 어쩌면 이 여인은 우리가 생각하는 것 이상으로 유명한 인물일 수도 있다.

렘브란트는 단 몇 가지의 색으로 복잡하고 추상적인 개념을 쉽게 표현하는 천재성을 발휘했다. 어두운 배경 속에서 마치 등대처럼 빛나는 여인은 우리의 시선을 사로잡는다. 그는 강렬하고 이국적인 수입 안료 대신 주변에서 쉽게 구할 수 있는 천연 안료를 선호했다. 리드 화이트로 피부를 표현했고 하이라이트에는 리드-틴 옐로우, 옷에는 레드 레이크와 옐로우 레이크 yellow lake, 옐로우 오커 yellow ochre, 물에 반사된 부분에는 브라운 오커 brown ochre, 그림자에는 차콜 블랙 charcoal black 과 본 블랙 bone black 을 사용했다. 그의 작품은 화가가 제한된 자원으로 어디까지 표현할 수 있는지를 보여주는 명강의라고 해도 과언이 아니다. 제한된 안료 속에서 다양한 질감과 반투명성을 결합함으로써 다양성을 끌어내는 데 성공했다. 이를 위해 물감이 채 마르기 전에 그리는 '윗 온 윗 wet on wet' 기법을 사용하거나 얇은 획과 두꺼운 획을 섞어 오크 나무판 위에 겹겹이 쌓아 올렸다. 또한 여인의 부드러운 피부를 두껍고 거칠게 그려진 배경과 병치했다.

작품 속 여인이 누구인지는 여전히 미스터리로 남아 있다. 모델은 아마도 렘브란트의 연인이었던 헨드리케 스토펠스일 것이다. 그러나 그녀가 물놀이하는 모습을 그린 것인지 아니면 구약 성경에 등장하는 여인 밧세바를 가장하고 있는지는 알 수 없다. 밧세바는 개울에서 목욕하던 중 다윗의 눈에 띄어 아내가 된 인물로, 이 작품과 같은 해인 1654년에 렘브란트가 그린 또 다른 그림이 전해져 온다. 두 작품 모두 옷을 걷어 올리는 모습과 침대보를 끌어당기는 모습, 부드러운 피부와 이목구비 등에서 묘한 분위기를 물씬 풍긴다.

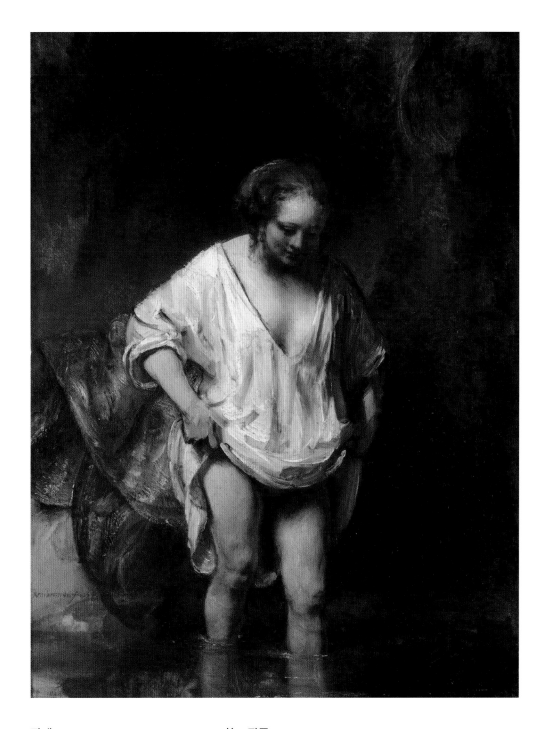

팔레트

리드 화이트로 칠한 피부에 리드-틴-옐로우의
하이라이트. 레드 레이크와 옐로우 레이크,
옐로 오커의 옷과 반사체. 그림자에 쓴 브라운
오커와 차콜 블랙, 본 블랙.

참고 작품

· 대 얀 브뤼헬, 〈다이아나와 악타이온〉,
 1600년.
· 아르테미시아 젠틸레스키, 〈수산나의 목욕〉,
 1652년.
· 에드가 드가, 〈얕은 욕조에서 목욕하는
 여인〉, 1885년.

특수 효과

카렐 파브리티위스
〈황금 방울새〉

1654년

나무판에 유화,
22.8 × 33.5 cm (9 × 13⁹⁄₁₆ in).

이 매력적인 새 그림은 19세기 프랑스의 저널리스트이자 미술 수집가인 테오필 토레-뷔르거가 글로 소개하면서 처음 유명해졌고, 이후 미국 작가 도나 타트가 쓴 동명의 소설로 엄청난 인기를 끌었다. 네덜란드의 화가 카렐 파브리티위스 Carel Fabritius 는 렘브란트 판 레인의 제자이자 요하네스 페르메이르와 동시대 사람이었다. 하지만 안타깝게도 델프트에서 발생한 화약 폭발로 젊은 나이에 세상을 떠나 단 몇 점의 작품만이 남아 있다. 〈황금 방울새〉는 그의 인생에서 죽기 전 마지막 해에 만들어진 작품이다.

횃대에 새 한 마리가 앉아 있다. 화면은 백악색 빛으로 가득 차 있고 금박을 입힌 횃대와 섬세한 금색 사슬 그리고 새의 발에서 하이라이트를 볼 수 있다. 빛은 리드 화이트를 바탕으로 한 크림색 벽에 강한 황갈색 tan 그림자를 드리운다. 파브리티위스는 트롱프-뢰유 trompe-l'oeil 라고 불리는 광학 효과의 선구자로서, 이를 일상의 순간을 포착하는 데 사용했다. 먹이통에 묶인 실물 크기의 황금 방울새를 보면 진짜라고 생각한다 해도 이상하지 않다. 새의 검은색 날개에 두껍게 획 칠한 버터 같은 노란색과 황금 방울새의 특징인 붉은 얼굴 주변에 칠한 샌디 브라운 sandy brown 색에서 드러나는 붓놀림이 매우 명료하다. 여기에 화가는 깃털의 시각적 효과를 강조하기 위해 흐릿한 갈색 음영 위에 밝은 줄무늬를 더했고, 이를 크림색 배경에 놓인 부드러운 회색 상자와 대조시켰다. 이렇게 사실성을 드높임과 동시에 이 장면이 환상임을 표시해두었다. 화면의 오른쪽 아래 부드러운 회색 물감으로 쓰인 날짜와 그의 서명은 이 황금 방울새가 금방이라도 날개를 파닥일지도 모른다는 환상의 거품을 터트린다.

이 작품에서는 우수에 찬 분위기가 느껴진다. 살아 움직일 것 같았던 황금 방울새는 사슬에 발이 묶여 어디로도 갈 수 없다. 이 작품은 네덜란드 헤이그에 위치한 왕립 미술관인 마우리츠하위스의 계단 한쪽에 전시되어 있다가 점차 인기를 얻으면서 명작들이 몰려 있는 위층 전시실로 옮겨졌다. 다른 작품들로 가득한 전시실에서도 황금 방울새는 여전히 지나가는 관람자의 시선을 붙잡고 날개를 파닥이며 저 멀리 날아갈 것만 같은 환상을 불러일으키고 있다.

C5 M5 Y5 K0
R242 G240 B239

C0 M45 Y80 K0
R224 G154 B66

C40 M2 Y0 K100
R0 G0 B0

C24 M40 Y58 K25
R151 G127 B92

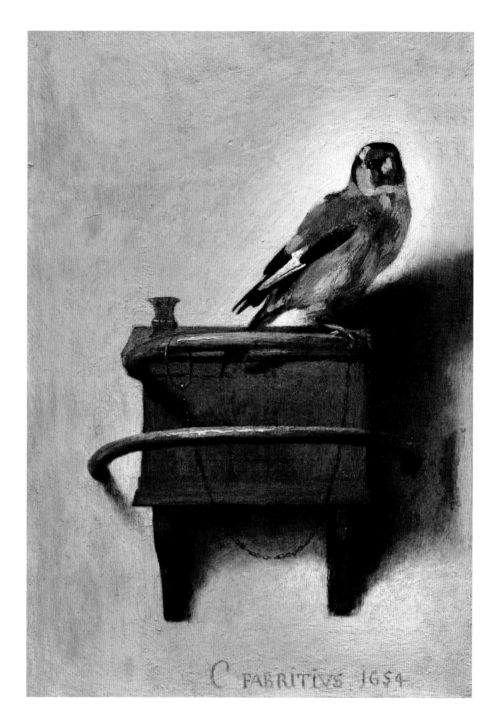

팔레트

버터 같은 노란색과 흰색, 샌디 브라운색과
검은색.

참고 작품

- 알브레흐트 뒤러, 〈유럽 파랑새의 날개〉,
 1512년.
- 얀 바티스트 베이닉스, 〈죽은 자고새〉,
 1650-52년.
- 장-바티스트 오드리, 〈흰 오리〉, 1753년.

목숨을 건 작업

회화는 시간과 노력을 필요로 했을 뿐만 아니라 많은 사람에게 혹독한 대가도 치르게 했다. 미술의 역사에서 화가와 견습생들은 그림을 그리기 위해 목숨을 걸었다고 해도 과언이 아니다. 현대 의학이 도래하기 전에는 미술 재료, 특히 안료가 인간에게 얼마나 위험한지 알려지지 않았다. 특정 안료가 인체에 치명적인 독성을 함유하고 있다는 사실이 알려진 후에도 사용이 금지되기까지는 많은 시간이 지나야 했다.

미술의 역사에서 강력한 유독성을 지닌 색으로 가장 이른 시기의 예는 아마도 우윳빛 표현을 위해 사용했던 리드 화이트일 것이다. 고대 로마의 작가 플리니우스의 대백과전서 《자연사》에 따르면, 리드 화이트는 금속의 납과 강한 식초를 혼합해서 만들었다고 한다. 17세기 네덜란드에서는 밀폐된 방에서 소와 말의 배설물을 납과 식초에 섞어서 만들기도 했다. 이를 세 달 동안 숙성시키면 재료가 서로 결합하여 순백색의 조각을 생성했다. 과학자들이 납에 독성이 있다는 사실을 발견한 것은 1800년대 후반이었다. 하지만 한 세기가 지난 1978년이 되어서야 미국에서 리드 화이트 물감의 생산이 금지되었다.

녹색은 자연과 치유를 연상시키지만 이 또한 강력한 독성을 내뿜는 색이었다. 1775년 스웨덴의 화학자 칼 빌헬름 셸레는 비소가 가미된 밝은 합성 안료인 셸레 그린 Scheele's green을 발명했다. 셸레 그린은 저렴하고 생산하기 쉬웠기 때문에 빠른 속도로 기존의 녹색 안료를 대체하면서 큰 인기를 끌었다. 19세기 말이 되어 셸레 그린은 파리 그린 Paris green으로 대체되었다. 파리 그린은 셸레 그린에 비해 내구성은 더 높고 독성은 낮은 색이었고 1960년대까지도 금지되지 않았다. 클로드 모네와 폴 세잔 Paul Cézanne은 파리 그린을 사용해서 강렬한 에메랄드색 풍경화를 그렸다. 이 외에 다른 유독성 안료로는 빈센트 반 고흐가 즐겨 사용했던 납 성분이 있는 크롬 옐로우 chrome yellow와 폴 고갱과 앙리 마티스가 사용했던 카드뮴 레드 cadmium red, 라헬 라위스가 사용했던 천연 재료임에도 불구하고 강력한 독성을 지녔던 주황색 안료인 리앨가 등이 있다.

화가들은 유독성 안료의 폐해를 고스란히 견뎌내야 했다. 세잔은 당뇨병을 앓았고 모네는 시력을 잃었다. 꿈결 같은 파스텔색을 만들기 위해 리드 화이트를 즐겨 사용했던

프랑수아 부셰는 말년에 색을 구분하지 못하게 되었다. 그는 동료 화가들에게 "다른 사람들이 버밀리온을 보는 곳에서 오직 흙색만 보였다"라고 말했다. 그가 죽은 뒤 그의 작업대에서는 안료와 함께 안경과 돋보기가 발견되었다. 리드 화이트가 고대 이집트와 그리스, 로마에서 연고나 화장품으로 사용되었다는 사실은 충격적이기까지 하다. 작품의 후원자들 또한 대가를 치렀다. 프랑스의 황제 나폴레옹 보나파르트가 그의 침실 벽에 그려진 셸레 그린색 꽃무늬 때문에 죽었다고 주장하는 학자들도 있다. 또 다른 희생자인 영국의 작가 오스카 와일드는 '이 벽지와 나는 죽음을 놓고 결투를 벌이고 있다. 벽지가 가거나 아니면 내가 가거나'라는 글을 남기기도 했다.

폴 세잔, 〈프로방스의 언덕〉,
1890-92년, 캔버스에 유화,
63.5 × 79.4 cm (25 × 31¼ in).

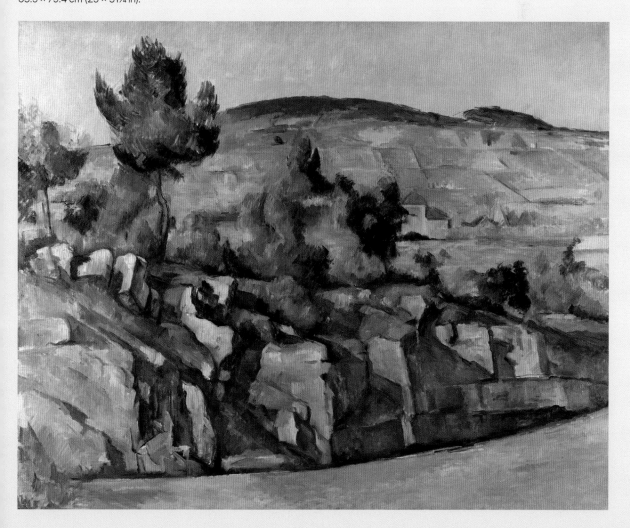

계약서대로 하세요

요하네스 페르메이르
〈우유 따르는 하녀〉

1657-58년

캔버스에 유화,
45.5 × 41 cm (17⅞ × 16⅛ in).

17세기 네덜란드 화가들을 떠올릴 때 요하네스 페르메이르 Johannes Vermeer 가 아닌 다른 화가들을 떠올리기란 쉽지 않다. 일상의 아름다움을 그린 대가로 칭송받는 그이지만, 사실 활동하던 당시에는 그렇게 잘 알려진 화가는 아니었다. 시간이 지나 19세기 파리의 초기 모더니스트들 사이에서 일상생활 장면을 다룬 그의 눈부신 작품들이 인기를 끌기 시작하면서 유명해졌다. 책을 읽거나 편지를 쓰고 레이스를 짜고 음악 수업을 받는 여인들의 모습 그리고 그의 가장 중요한 작품이자 환상적이라고도 여겨지는 우유 따르는 하녀의 모습이 캔버스에 펼쳐진다.

빛이 들어오는 창문 아래 작고 어수선한 탁자가 있다. 한 여성이 탁자 옆에 홀로 서서 도기 주전자에 담긴 우유를 손잡이가 두 개 달린 그릇에 침착하게 부어 넣고 있다. 화면 왼쪽으로 광택이 나는 구리 냄비와 바구니가 하얀 벽에 걸려 있다. 오른쪽에는 평범한 배경 벽과 허름한 부엌이 보인다. 리드-틴 옐로우로 그린 옥수수색의 상의는 크림색의 옷깃과 리넨 모자, 진줏빛 회색 벽과 조화를 이룬다. 빛과 그림자의 조화가 경이롭다. 색이 풍부한 파란색 앞치마는 주름진 식탁보와 백랍 뚜껑이 달린 사기 주전자와 잘 어울린다. 여기서 눈부신 파란색을 표현하기 위해 사용한 안료인 울트라마린은 너무나 희귀하고 값비싼 안료였기 때문에, 화가가 작품에서 사용할 수 있는 허용치를 후원자가 미리 계약서에 명시해둘 정도였다.

창문의 작은 틈을 통해 들어오는 햇빛처럼 페르메이르의 색채는 캔버스에 섬세하게 번져들어가 질감과 색조를 설득력 있게 만든다. 이 작품에서 가장 밝은 빛은 탁자 위에 놓인 딱딱한 빵에 비춰져 있다. 하지만 페르메이르가 그 무엇보다 강조한 것은 바로 우유를 따르는 하녀이다. 그녀는 우뚝 서서 눈을 내리깔고 입을 살짝 벌린 채 우유 따르는 일에 완전히 몰두하고 있다. 살짝 기울어진 고개와 주전자를 잡은 방식은 그녀가 신중하게 일을 하고 있다는 것을 암시한다. 페르메이르는 일상의 풍경뿐만 아니라 그 안에 담긴 인물의 감정까지 포착해내는 놀라움을 보여주었다.

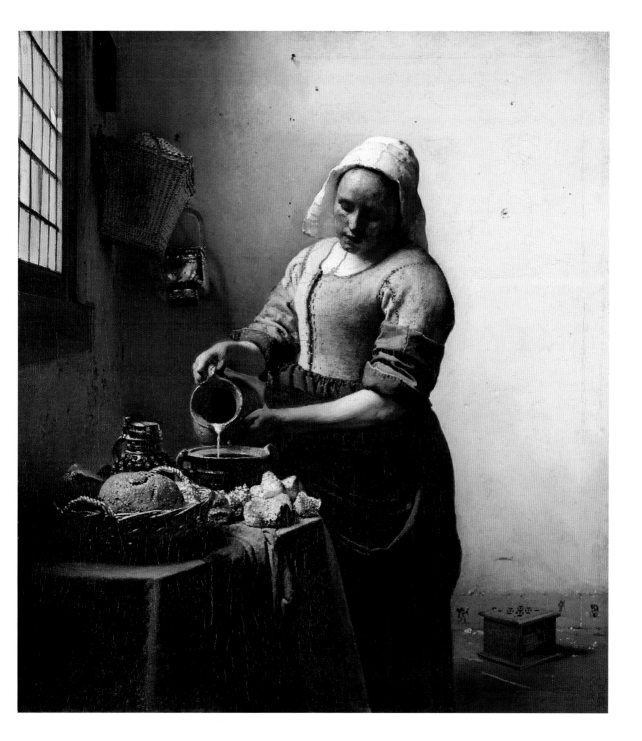

팔레트

옥수수색의 상의와 크림색 모자, 풍부한
파란색의 앞치마.

참고 작품

- 유디스 레이스터르, 〈제의〉, 1631년.
- 니콜라스 마스, 〈창문 옆의 소녀〉, 1653-55
 년.
- 피터르 데 호흐, 〈금화와 은화의 무게를
 달고 있는 여인〉, 1664년경.

죽음의 붓질

라헬 라위스
〈꽃병〉
1685년경

캔버스에 유화,
57 × 43.5 cm (22⅜ × 17⅛ in).

커다란 꽃다발이 밝고 우아하게 빛나고 있다. 배경은 아무것도 없는 것처럼 깜깜하지만 자세히 보면 돌 선반에 올려둔 둥근 유리 꽃병과 그 안에 물을 머금은 꽃줄기가 보인다. 화면 오른쪽의 크림슨색의 꽃봉오리와 짙은 녹색의 잎은 검은 벽으로 녹아들었고, 이와 대조적으로 스노우-화이트 snow-white 색 배꽃과 파스텔 블루색 매발톱꽃은 화면 위로 도드라진다. 분홍빛 흰색 작약과 메뚜기가 몸을 숨기고 있는 레몬 옐로우 lemon yellow 색 인동덩굴꽃은 꽃잎의 부드러운 질감이 잘 표현되어 있다. 한편 불꽃처럼 강렬하게 피어오른 백합은 한두 송이를 제외하고는 마치 더 많은 햇빛이 필요하다는 듯이 굳게 오므려져 있다. 이처럼 꽃다발은 우아함 속에 금방이라도 폭발할 듯한 생명력을 응축하고 있다. 화면의 오른쪽 위를 향해 리본처럼 꼬여 올라가는 밀과 선반의 가장자리에 숨어 있는 씨앗에서도 이를 느낄 수 있다.

라헬 라위스 Rachel Ruysch 는 17세기 후반에서 18세기 초반 암스테르담에서 활동한 꽃 정물화가이다. 그녀는 수많은 역경을 거치며 최고의 자리에 올랐고 80대까지 꾸준히 작품 활동을 이어갔다. 일하는 여성이 흔치 않던 시대에 화가로 일하면서 동시에 10명의 자녀를 낳아 키웠다는 사실이 그녀를 더욱 유명하게 했다. 또한 이는 그녀가 사용한 다채로운 색 팔레트 덕분이기도 했다. 〈꽃병〉 속 번트-오렌지 burnt-orange 색의 불타 오르는 듯한 백합은 리앨가를 사용해서 표현했다. 이 안료가 인체에 치명적인 비소를 함유하고 있다는 사실이 밝혀진 것은 후대의 일이었다.

유명한 식물학자의 딸로 태어난 라위스는 동식물에 대한 지식이 매우 풍부했다. 하지만 당시 대부분의 꽃 정물화 화가들처럼 그녀도 계절에 상관없이 작품을 구성했다. 배꽃과 작약, 매발톱꽃은 봄을 떠올리게 하고 백합과 밀은 가을을 느끼게 한다. 전경에는 잎맥이 섬세하게 그려진 잎사귀가 부서질 듯 쪼글쪼글하다. 메뚜기와 애벌레는 역동성과 연약함을 동시에 느끼게 한다. 또한 극적인 조명과 꼼꼼한 세부 묘사를 통해 자연의 쇠퇴를 암시했다. 평범한 풍경이 그녀의 작품을 통해 특별하게 재탄생했다.

C0 M70 Y88 K15
R184 G90 B37

C5 M28 Y20 K5
R218 G186 B179

C40 M20 Y48 K20
R142 G152 B122

C70 M60 Y59 K91
R24 G23 B6

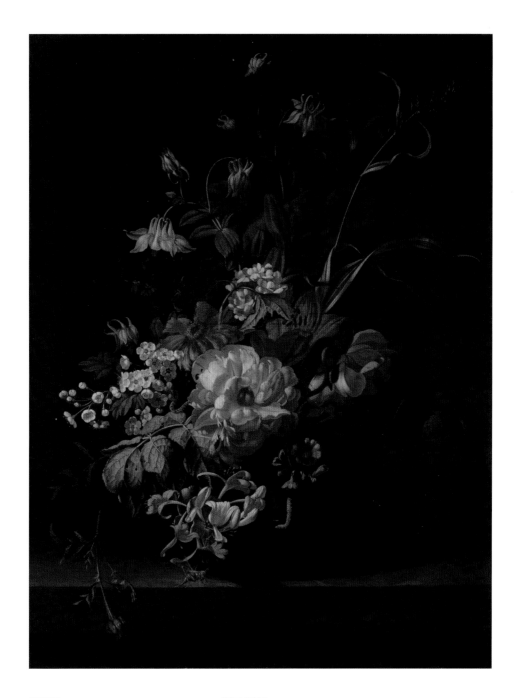

팔레트

불꽃 같은 백합과 분홍빛 흰색의 작약, 녹색
잔가지로 생생하게 살아난 어두운 배경.

참고 작품

· 대 암브로시위스 보스하르트, 〈선반 위의
 명나라 꽃병에 담긴 꽃과 조개, 나비가 있는
 정물화〉, 1609-10년.
· 유디스 레이스터르, 〈꽃병〉, 1654년.
· 메리 모저, 〈선반 위에 놓인 꽃병의 꽃〉,
 연도 미상.

동전의 양면

신고전주의와 낭만주의

CO M20 Y90 K5
R231 G193 B46

동전의 양면
신고전주의와 낭만주의

예술에 있어 형태를 만드는 데 소묘와 채색 중에서 무엇이 더 중요한가를 논한 '디세뇨 대 콜로레' 논쟁은 이탈리아 르네상스 시대에 처음으로 제기되었다. 나아가 16세기에는 예술가와 작가, 이론가들이 주기적으로 논쟁을 벌일 만큼 중요한 주제가 되었다. 16세기 이탈리아의 미술사학자 조르지오 바사리는 채색보다 소묘를 중요시하는 디세뇨의 옹호자였다. 디세뇨는 특히 이탈리아 토스카나 지역에서 번성했으며, 미켈란젤로의 작품에서 볼 수 있듯이 뚜렷한 색상과 명확한 경계선이 특징이었다. 반면 베네치아에서는 티치아노가 물감을 혼합하고 흐리게 표현하는 등 색을 자유자재로 다루면서 콜로레를 옹호하는 데 앞장섰다. 이 논쟁은 소묘 대 채색의 역할 그 이상의 논쟁이었다. 소묘의 의도성과 채색의 우연성 중에서 무엇이 더 좋은 작품을 만드는가에 대한 것이기도 했다. 논쟁은 이후로도 수 세기 동안 지속되었다.

아니 정확히는 19세기까지였다. 프랑스 아카데미는 강의 계획서에서 채색을 제외할 정도로 열렬한 소묘의 지지자였다. 보수적이었던 아카데미는 무엇보다도 성실함과 명료함을 중요시했다. 만약 학생들이 그림을 연습하고 싶다면 아카데미 정규 수업이 아닌 개인 아틀리에에서 개별 시간에 해야 했다. 프랑스의 신고전주의 화가 장-오귀스트-도미니크 앵그르는 자연주의적인 팔레트와 세련된 구성, 매끄럽고 정확한 형태로 아카데미를 대표하는 화가가 되었다. 그는 고전적 가치와 기법을 고수했으며 소묘가 회화의 대부분을 차지한다고 믿었다.

아카데미는 회화에 세 단계가 있다고 가르쳤다. 우선 주로 레디쉬 브라운 reddish brown 색을 이용하여 단색으로 빛과 그림자의 색조를 포함해서 작품의 전체적인 구도를 잡는다. 다음으로 값싸고 불투명한 안료를 사용하여 기본 색상을 칠한다. 이를 '죽은 채색 dead coloring' 단계라 부른다. 그리고 마지막으로 '두 번째 페인팅' 단계에서 세부를 꼼꼼하게 묘사하고 물감 표면에 광택을 입혀 작품을 마무리했다. 이 세 단계는 신고전주의의 신조나 다름없었다.

신고전주의가 자리한 스펙트럼의 다른 쪽 끝에는 낭만주의가 있었다. 낭만주의는 1789년 프랑스 혁명 이후 만연했던 질서와 억압에 대한 반발로 등장한 운동이었다. 예술에서 낭만주의는 계몽주의의 질서 있는 세계를 거부하고,

강력하고 변화무쌍한 자연과 그 안의 인간에게 주목했다. 또한 정확한 원근법을 신봉했던 신고전주의와 달리 색을 구도의 한 방식으로 간주했다. 선명한 형태 대신에 색과 형태가 상호작용할 수 있도록 한 것이다. 아카데미에서 선호했던 물감을 광택 있고 깔끔하게 마무리하는 기법은 자유분방한 붓놀림으로 대체되었다. 또한 색은 감정을 표현하기 위해서 사용되었다. 신고전주의는 완벽하게 마무리된 강조점과 잘 어우러지는 매끈한 크림색을 선호했지만, 낭만주의는 자연의 거칠고 통제할 수 없는 힘을 반영하는 흙색과 중성 색조가 혼합된 팔레트를 애용했다. 화가들은 새로 발명된 안료인 셸레 그린을 포함하여 사용할 수 있는 거의 모든 안료를 사용했다. 이 중에는 빠르고 쉽게 제작할 수 있지만 비소가 포함된 독성 안료도 있었다.

프랑스 낭만주의의 선봉에는 1822년 24세의 나이로 살롱전에 데뷔한 화가 외젠 들라크루아가 있었다. 그는 루브르 박물관에서 루벤스와 같은 화가들을 접하면서 회화의 물리적 성질에 대해 연구했다. 또한 영국 미술을 흠모하여 1825년에 런던을 방문하기도 했다. 당시 런던에는 존 컨스터블 John Constable 과 윌리엄 터너와 같은 화가들이 낭만주의적 감성으로 그림을 그리고 있었다. 이들에게 색은 역동적인 존재로, 작품에서 화가가 능숙하게 다루고 활용해야 하는 요소였다. 들라크루아는 "나에게 길거리의 진흙을 주고 그것을 내가 원하는 대로 포장할 수 있게 해준다면 그 진흙을 아름다운 여성의 살결로 바꾸어 보리라"고 말하기도 했다.

색 스펙트럼

윌리엄 블레이크
〈앨비언 로즈〉

1794-96년

평면 인쇄된 에칭에 채색,
27.2 × 20 cm (10¹¹⁄₁₆ × 7⅞ in).

벌거벗은 청년의 두 팔에서 무지개처럼 색이 폭발한다. 그는 얼룩덜룩한 절벽의 가장자리에 서 있다. 두 팔과 두 다리를 쫙 펴고 머리는 살짝 기울인 채 눈으로는 무언가를 쫓고 있다. 아마도 '해방'일 것이다. 그의 금빛 곱슬머리는 후광 같은 역할을 하고 머리 주위로 금빛 구름이 고동친다. 그는 어둡고 우울한 지구에 한 줄기 빛을 던지는 별의 폭발을 시각화한 존재이다.

새로운 영국 미술의 도래를 암시한 이 유토피아적 이미지는 〈앨비언 로즈〉 외에도 〈앨비언의 춤〉 또는 〈글래드 데이〉라고도 불린다. 이 작품 외에도 드로잉, 판화, 에칭, 수채화 등 여러 매체로 전해져 온다. '앨비언'은 고대에 영국을 부르던 시적 이름이자, 화가이면서 시인이기도 했던 윌리엄 블레이크 William Blake 가 쓴 신화 속 등장인물의 이름이기도 하다. 반체제 인사였던 블레이크가 이성과 과학에 반대했다는 점에서 〈앨비언 로즈〉 속 청년은 국가를 상징하는 존재로 해석된다. 이는 물리적, 정치적, 영적 억압의 굴레를 벗고 명확하고 신성한 인식의 순간에 물질세계를 초월해 혁명적 깨달음을 즐기는 국가이다.

한편으로 블레이크의 작품이 의미하는 바는 한없이 낯설고 복잡하다. 이 작품에서 제시된 이상적인 인간의 형태는 레오나르도 다 빈치 Leonardo da Vinci 의 〈비투르비우스적 인간〉을 떠올리게 한다. 이는 보편적인 인간성을 의미할 수도 있다. 하지만 이를 제거하고 빛나는 색의 폭발만 본다면 아주 멋진 추상화가 된다. 빨강과 파랑, 노랑, 분홍이 작품의 중앙에서 펼쳐지면서 왼쪽 모서리에 쌓여 있는 색 덩어리로 이어진다. 오른쪽의 붉은빛 노란색 줄무늬는 잭슨 폴록 Jackson Pollock 의 드립 페인팅 drip painting 을 연상시킨다. 이처럼 블레이크는 색 만화경을 예술과 삶에서 자유와 상상력에 대한 슬로건으로 사용했다.

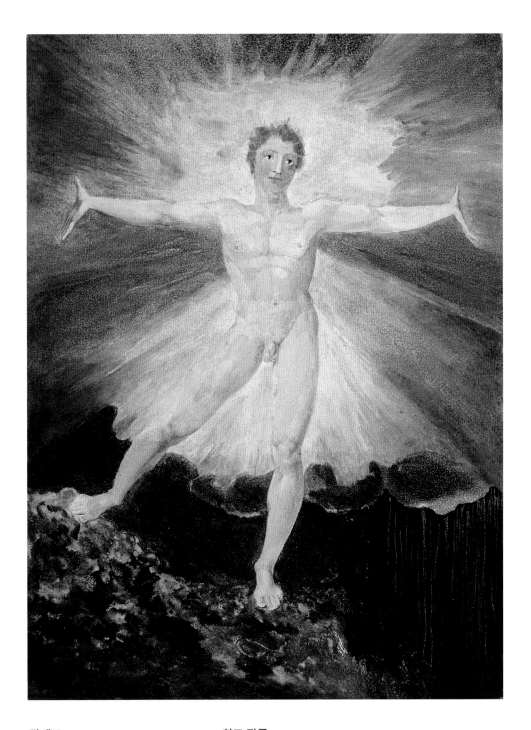

팔레트

빨강과 파랑, 노랑, 분홍색 별의 폭발.

참고 작품

- 헨리 퓨젤리, 〈양치기의 꿈〉,《실낙원》, 1793년.
- 프란시스코 고야, 〈벌거벗은 마야〉, 1797-1800년.
- 카스파 다비드 프리드리히, 〈안개 바다 위의 방랑자〉, 1818년경.

C24 M60 Y79 K75
R69 G47 B16

C5 M6 Y20 K0
R241 G235 B209

C88 M35 Y21 K35
R43 G94 B122

C0 M88 Y100 K30
R153 G46 B7

정치적인 팔레트

마리-기유민 브누아
〈흑인 여성의 초상화〉

1800년

캔버스에 유화,
81 × 65 cm (31⅞ × 25⅝ in).

마리-기유민 브누아 Marie-Guillemine Benoist 는 18세기 말에서 19세기 초 프랑스에서 활동한 여성 화가 중 한 명이다. 신고전주의 거장 자크-루이 다비드 Jacques-Louis David 와 초상화가 엘리자베스 르 브룅 아래서 배운 그녀는 1791년 일반적으로 남성적 주제라고 여겨지던 역사화 두 점을 선보이며 예술계에 등장했다. 이후 파리 살롱전을 비롯한 다수의 공개 전시회에 정기적으로 참여했으며, 1800년에는 정치적 의도가 물씬 풍기는 이 인상적인 초상화를 발표했다.

젊은 흑인 여성이 강렬한 파란색 숄을 두르고 안락의자에 앉아 있다. 의자 등받이의 광택 있는 금색 테두리는 반짝이는 금색 귀걸이와 조화를 이룬다. 따스한 검은색의 피부와 머리카락과는 대조적으로 복잡하게 묶은 머리 두건과 고전적인 스타일의 의상은 밝은 흰색이다. 크림슨색 리본을 허리에 옷을 고정했지만 묶지 않은 부분이 어깨에서 흘러내려 오른쪽 가슴이 드러났다. 이때 그녀의 가슴은 자유를 상징한다. 평면적인 베이지색 배경과 달리 그녀를 이루는 다양한 색채가 노래하고 있다. 인물의 피부 또한 입술처럼 광택 있게 반짝인다. 그녀는 차분하고 매력적인 표정으로 고개를 돌려 우리와 시선을 맞춘다.

이 초상화는 1794년 프랑스 혁명가들의 노예제 폐지와 1802년 나폴레옹의 노예제 복원 사이에 만들어졌다. 따라서 '해방'의 관점에서 해석해야 한다. 작품을 발표하던 당시 브누아는 모델의 신원을 밝히지 않았다. 하지만 후대의 연구로 그녀가 아이티에서 붙잡혀와 브누아의 인척 집안에 고용되었다가 해방된 노예 마들렌임이 밝혀졌다. 브누아가 선택한 주제는 자신의 회화 능력을 보여주기 위함이었을 수도 있지만 그 이상이었을 수도 있다. 의도적으로 빨강, 하양, 파랑을 사용하여 정치적 의도를 드러냈는지는 알 수 없다. 하지만 그녀의 팔레트는 프랑스의 국기인 삼색기를 떠올리게 한다. 이는 흑인이 프랑스의 일원이 되는 것을 지지한다는 암묵적인 표현이었을 것이다.

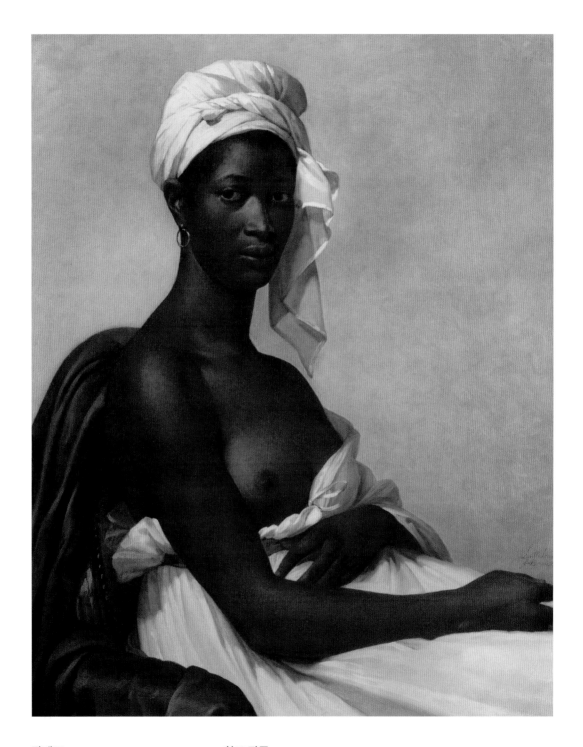

팔레트

따스한 검은색 피부를 감싼 밝은 흰색의 옷.
여기에 강렬한 파란색 숄과 크림슨색 리본.

참고 작품

· 안-루이 지로데-트리오종, 〈장-바티스트
 벨리〉, 1797년.
· 외젠 들라크루아, 〈민중을 이끄는 자유의
 여신〉, 1830년.
· 에두아르 마네, 〈올랭피아〉, 1863년.

C5 M12 Y20 K0
R237 G242 B202

C2 M0 Y0 K6
R239 G242 B243

C25 M42 Y75 K30
R141 G116 B63

C10 M84 Y91 K15
R165 G60 B33

우울한 초상화

외젠 들라크루아
〈묘지의 고아 소녀〉

1823-24년경

캔버스에 유화,
66 × 54 cm (26 × 21 in).

외젠 들라크루아 Eugène Delacroix 에게 색은 변화무쌍하고 역동적이었다. 프랑스 아카데미가 회화에서 채색을 제외하고 소묘를 가장 중요시한 것은 문제가 되지 않았다. 그의 작품에서 색은 최고로 군림했다. 그가 1820년대에 그린 이 우울한 초상화를 보자. 이 작품은 〈키오스섬의 학살〉을 그리기 위한 연습 작품으로 알려져 있다. 멀리서 보면 팔레트가 차분하고 심지어 여유로워 보이기도 한다. 하지만 가까이서 보면 그가 색을 얼마나 표현력있게 사용했는지 알 수 있다.

어린 소녀는 절망의 순간에 사로잡혔다. 고개를 옆으로 돌린 채 눈물이 그렁그렁한 커다란 눈망울로 폭풍우가 몰아치는 하늘을 올려다보고 있다. 입술이 벌려진 것으로 보아 곧 울음을 터트릴 것만 같다. 장밋빛 뺨과 드러난 어깨, 목덜미 뒤로 느슨하게 풀린 머리카락은 산들바람이 불고 있음을 암시한다. 들라크루아는 감정을 불러일으키기 위해 색을 사용했다. 화가 자신도 16살에 고아가 되었기에 잘 알고 있었던 이 고아 소녀의 쓸쓸한 감정을 황량한 풍경과 일치시켰다. 배경에 방치되어 텅 빈 공동묘지는 흐린 갈색과 녹색으로 뒤죽박죽 칠해져 있고, 옅은 푸른색의 하늘조차 바닐라색의 음울한 색조를 띠는 구름으로 뒤덮여 있다. 그녀의 왼쪽으로 희미하게 빛을 받은 들판처럼 소녀의 얼굴은 부분적으로 그림자가 드리워져 있다. 밝은 흰색 블라우스는 하얀 눈망울과 연결되고, 무릎에 올린 오른손의 피부색은 생기가 없는 녹색을 띠고 있다.

들라크루아는 보수적인 아카데미 교육을 받았음에도 불구하고 색을 자유롭게 혼합하여 조화로운 그림을 그렸다. 동시에 캔버스 대부분의 요소를 서로 다른 기법으로 그렸다. 배경을 흐릿하게 처리하고 인물을 근거리에서 포착함으로써 관람자의 시선을 불쌍한 고아 소녀에게 머물게 하거나, 장밋빛 입술과 뺨, 매끄러운 피부로 소녀가 아직 어린 나이임을 나타냄과 동시에 가차 없는 붓놀림으로 거칠게 그린 누더기를 입혀 소녀의 상황을 암시하기도 했다. 그 결과 황혼 무렵 공동묘지에 있는 외롭고 가난한 고아 소녀를 고스란히 담아낸 침울한 초상화가 탄생했다.

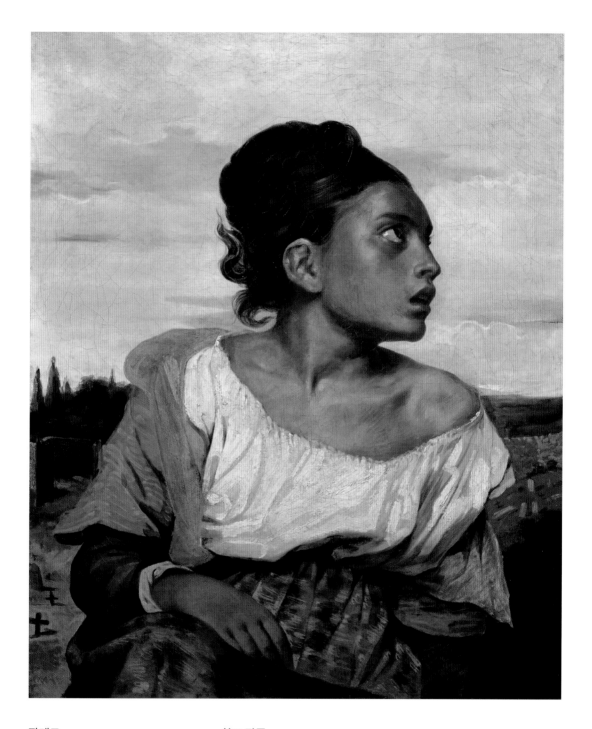

팔레트

바닐라색의 구름과 밝은 흰색 블라우스,
장밋빛 뺨과 희미하게 빛을 받은 들판.

참고 작품

· 테오도르 제리코, 〈청년의 초상화 습작〉,
 1818-20년경.
· 구스타브 쿠르베, 〈절망적인 남자〉, 1843-
 45년.
· 장-프랑수아 밀레, 〈이삭 줍는 사람들〉,
 1857년.

우리는 색을
어떻게 인식하는가

독일의 시인이자 과학자인 요한 볼프강 폰 괴테는 아이작 뉴턴의 색상환을 확장한 19세기의 이론가 중 한 명이었다. 그는 1810년 색 인식에 대한 보다 주관적이고 인간적인 경험을 설명한 책 《색채론》을 출간했다. 뉴턴과 달리 괴테는 수학이나 과학 보다 인간의 눈을 믿었다. 그는 일상에서 그림자, 공기, 먼지 등의 매체를 통해 색을 인식하고 오로지 개인적인 관찰에 기반하여 결론을 내렸다. 그는 뉴턴처럼 물리적으로 해석하는 것이 오히려 색을 이해하는 데 방해가 된다고 생각했다. 따라서 빛과 색에 대한 뉴턴의 이론은 기본 원리가 아니라 부수적인 결과라고 주장했다.

괴테는 백색광에 색이 포함되어 있다는 뉴턴의 주장에도 동의하지 않았다. 대신 아리스토텔레스가 말했던 것처럼 양극단에 있는 빛과 어둠의 역동적인 상호 작용에 의해 모든 색이 발생한다고 믿었다. 그는 색상환에 여섯 가지 색을 대칭적으로 배치하고 각각 플러스와 마이너스 값을 할당했다. 그리고 이렇게 설명했다. "이 다이어그램에서 서로 정반대에 있는 색은 우리의 눈에서 서로를 불러일으키는 색이다. 따라서 노랑은 보라를, 주황은 파랑을, 자주는 초록을 불러일으킨다. 그 반대도 마찬가지이다."

괴테의 이론은 광학에 관한 것임과 동시에 시에 관한 것이기도 했다. 각 색에 플러스와 마이너스 값을 할당했을 뿐만 아니라, 긍정적이고 부정적인 심리적, 도덕적 연관성을 할당했다. 특정한 색이 특정한 윤리적 가치를 나타낸다고 보는 일종의 색채 심리학이었다. 빨강은 아름다움, 주황은 고귀함, 노랑은 선함, 초록은 유용성, 파랑은 공통성 그리고 보라는 불필요한 모든 것과 관계되어 있다고 괴테는 느꼈다. 바이마르에 위치한 그의 집은 이 이론에 따라 가장 선호했던 색인 파랑과 초록으로 온통 장식되어 있었다.

색 이론은 19세기 여러 예술가에 의해 탐구되었다. 영국의 화가 윌리엄 터너는 영어로 번역된 괴테의 색채론을 가지고 있었고 여기에 주석을 달아 놓기도 했다. 1843년 전시된 터너의 〈빛과 색 (괴테의 이론) - 대홍수 다음 날 아침 - 창세기를 쓰는 모세〉는 괴테의 색상환을 시각화한 작품으로, 빛과 어둠의 상호 작용으로 색이 탄생하는 순간을 보여준다. 노란색을 포함해 색 스펙트럼의 따뜻한 측면에 있는 여러 색을 이용해 성경 속 대홍수가 있었던 다음 날 빛으로 가득 찬 아침 풍경을 그려냈다. 하지만 터너는 그림과 함께 발

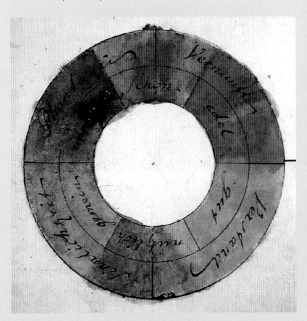

괴테의 색상환, 《색채론》, 1810년.

표한 시에서 떠오르는 태양의 덧없음을 언급하면서 괴테의 낙관주의를 훼손해버렸다.

이후로도 색 행동의 법칙에 대한 탐구는 계속되었고 괴테의 색채론은 뒤집어졌다. 하지만 그는 결코 자신의 생각을 바꾸지 않았다. "고대의 철학자들부터 지금 우리에 이르기까지 색채 현상을 그 최초의 근원, 그것이 나타나고 있는 상황, 그리고 그 이상으로 색채에 관한 더 이상의 설명이 불가능한 상황까지 추적해 온 것에 대해 감사할 만하다고 믿는다."

윌리엄 터너, 〈빛과 색 (괴테의 이론) - 대홍수 다음 날 아침 - 창세기를 쓰는 모세〉, 1843년, 캔버스에 유화, 78.7 × 78.7 cm (31 × 31 in).

불이야!

조지프 말러드 윌리엄 터너
〈국회의사당의 화재〉

1835년

종이에 수채화와 구아슈화,
30.2 × 44.4 cm (11⅞ × 17½ in).

1834년 10월 16일 이른 저녁, 런던 국회의사당에 화재가 발생했다. 거대한 불길이 국회의사당을 휩쓸면서 수천 명의 인파가 역사적인 건물의 붕괴를 보기 위해 몰려들었다. 그중에는 불꽃의 색과 빛을 더 가까이서 보기 위해 배를 빌려 타고 나온 화가 조지프 말러드 윌리엄 터너 Joseph Mallord William Turner 가 있었다. 대화재는 국가적 재난이었지만 그에게는 화폭에 담을 인상적인 광경이자 원초적이면서 폭발적인 예술을 창조할 수 있는 절호의 기회였다.

작품 속 하늘이 불길에 휩싸여 있다. 터너는 화재 현장에서 연필과 수채화로 재빠르게 스케치를 한 뒤 작업실에 돌아와 그림을 그렸다. 녹아내린 빨강과 주황, 노랑의 거대한 소용돌이가 금빛 구리색의 음영을 띠면서 하늘로 뻗어나간다. 그리고 유리처럼 빛나는 템스강으로 내려앉아 물에 반사된다. 눈부신 화염이 캔버스를 둘로 나누고 회화적 표면을 가로질러 스며든다. 서로 대조되는 색의 띠로 구성된 화염은 당시의 격렬한 폭발을 보여주며 그 주변으로 흐릿한 불빛이 번져 나간다. 불길 양옆으로 웨스트민스터 다리와 웨스트민스터 사원의 두 탑, 구경꾼들로 붐비는 배들을 어렴풋이 볼 수 있다. 강과 하늘에 쓰인 창백한 하늘색과 보라색이 타오르는 연기와 열을 다소 완화한다.

낭만주의 시대에 활동했던 터너는 역사와 신화를 주제로 그림을 그리고는 했다. 하지만 그의 후기 작품들은 오히려 인상주의나 추상 표현주의 작품에 가깝다. 그는 전통에 따라 밝은 곳에서 어두운 곳으로 오일 물감층을 쌓아 올리는 대신에, 밝은 바탕에 반투명성을 구현하고 초자연에 가까운 채도가 높은 색을 써서 장면을 강화하고 생기를 불어넣었다. 당시에 그의 그림은 표현과 마무리가 부족하다는 이유로 조롱받기 일쑤였다. 하지만 이는 오늘날 활력이 넘치고 독창적이라는 상반된 평을 들으며 그의 가장 위대한 업적으로 여겨진다. 색과 빛, 색조 및 분위기를 광학적으로 탐구하고 이를 작품에서 숭고한 위치로 격상시킴으로서 미술사에 한 획을 그은 것이다.

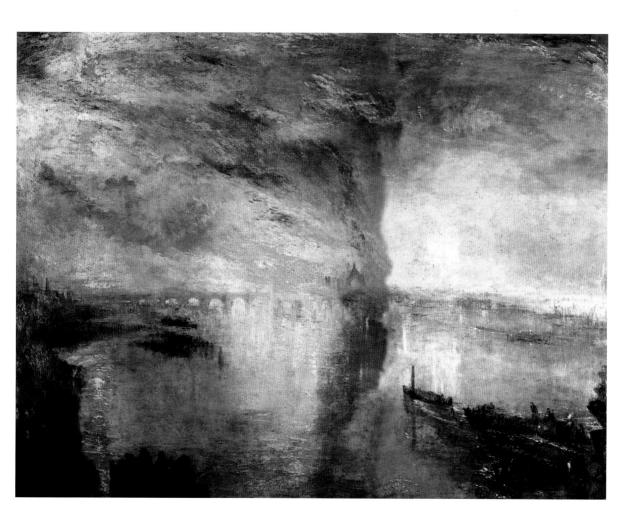

팔레트

녹아내린 빨강, 주황, 노랑의 거대한
소용돌이. 흰색과 창백한 하늘색, 보라색.

참고 작품

- 클로드 로랭, 〈석양이 드리운 항구〉, 1639
 년.
- 존 컨스터블, 〈바다 위의 폭풍우〉, 1824-28
 년경.
- 클로드 모네, 〈국회의사당, 석양〉, 1904년.

아카데믹적 접근

장-오귀스트-도미니크 앵그르
〈오송빌 백작 부인의 초상화〉

1845년

캔버스에 유화,
131.8 × 92.1 cm (51⅞ × 36¼ in).

장-오귀스트-도미니크 앵그르 Jean-Auguste-Dominique Ingres 는 프랑스 아카데미의 저명한 회원이었던 만큼 채색보다 소묘를 중요하게 여겼다. 외젠 들라크루아와 달리 앵그르의 구도는 통제되고 정확하며 매끄러운 색상은 선 안에 단단히 유지된다. 빛을 받아 부드럽게 빛나는 오송빌 백작 부인의 초상화를 보자. 이 이미지는 작은 부분까지 매우 세심하고 완성도가 높게 그려져 그녀와 실제로 마주하고 있는 것처럼 느껴진다.

작품 속 주인공인 루이즈 드 브로이는 방 안에 서 있다. 천으로 덮은 벽난로에 기대어 한 손은 허리에 걸치고 한 손은 들어 올려 얼굴을 받치고 있다. 캔버스는 딥 인디고 deep indigo 색의 벽난로 덮개에서 먼지투성이 벽과 백작 부인의 라벤더 lavender 색 새틴 가운에 이르기까지 파랑과 보라의 팔레트로 가득 칠해져 있다. 그녀가 입은 드레스는 빛과 그림자로 복잡하게 주름져 있고, 손과 팔에 낀 장신구의 보석은 눈동자 색과 같은 파란색이다. 한편 이렇게 조화로운 색채 속에서 대조되는 색들이 툭툭 튀어나온다. 거울은 금색 액자에 끼워져 있고 벽난로 위에는 다양한 금빛 물건들이 놓여 있다. 그 옆으로 놓인 화려한 꽃병에는 분홍색과 빨간색 야생화가 꽂혀 있고 강렬한 버밀리온 빛 빨간색 리본이 백작 부인의 머리에 묶여 있다. 벽난로 오른쪽에는 백작 부인이 벗어둔 머스타드 옐로우 mustard yellow 색 숄이 놓여 있다. 그녀는 작품의 중앙에서 결점 없이 매끄러운 우윳빛의 피부를 뽐내며 서 있다. 우리는 거울을 통해 그녀의 뒷목덜미를 엿볼 수 있다.

그녀의 남편은 외교관이었고 앵그르와 같이 아카데미의 회원이었다. 남편의 높은 사회적 지위에도 불구하고 백작 부인은 솔직하고 독립적인 성격으로 유명했다. 그녀는 스스로에 대해 "나는 사람들을 구슬리고 그들의 마음을 끌고 유혹하면서 결국에는 나에게서 행복을 찾는 모든 사람에게 고통을 줄 운명이었다"고 말했다. 앵그르는 이 초상화를 그리기 위해 몇 점의 예비 드로잉을 그렸고, 최종적으로 백작 부인이 자신의 사적인 공간에서 턱을 쓰다듬으면서 관람자와 시선을 맞추는 요염한 자세를 취한 모습을 선택했다. 캔버스는 복잡하게 편성된 교향곡처럼 통제되고 정교하지만, 백작 부인의 붉은 리본과 장밋빛 뺨에서 유혹과 음모의 단서를 발견할 수 있다.

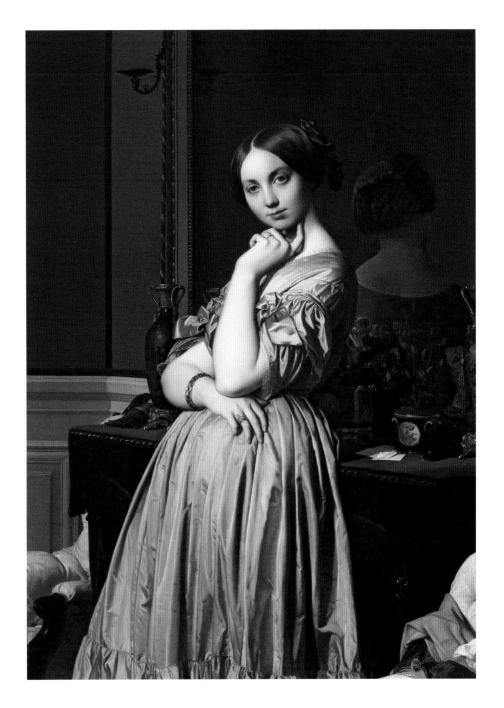

팔레트

딥 인디고에서 라벤더에 이르기까지
파란색과 보라색 색조들. 강렬한
버밀리온색과 우윳빛 흰색.

참고 작품

- 토머스 게인즈버러, 〈파란 옷을 입은
 소년〉, 1770년경.
- 마리-드니스 빌레, 〈샤를로트 뒤 발 도녜의
 초상화〉, 1801년.
- 안-루이 지로데-트리오종, 〈홀란드의 왕비,
 오르탕스 드 보아르네의 초상화〉, 1805-
 09년경.

빛이 생겨라

인상주의

프랑스 혁명은 한 번으로 끝나지 않았다. 1789년의 정치적 격동이 있고 한 세기가 지나 급진적인 생각을 가진 용감한 화가들이 색채를 선봉에 세워 회화에 혁명을 일으켰다. 이들은 역사, 신화, 종교와 같은 전통적인 회화 주제에서 탈피해 근대적 삶 자체를 새로운 주제로 받아들였다. 삶은 아름다우면서 신비로웠고 스릴 넘치고 한편으로 낯선 피사체였다. 화가들은 이를 위해 인간의 보는 행위와 시각적 경험에 몰두했다. 일상의 분위기와 찰나의 순간, 그 순간의 빛의 유희를 포착하고자 했다. 그리고 이는 예술적 관습에서 벗어난 생생한 팔레트를 통해 캔버스에 구현되었다.

인상주의는 1860년대 말, 근대 화학이 한창 발전하던 시기 프랑스에서 등장했다. 르네상스 이후로 줄곧 화가들은 약 20종의 천연 안료를 사용하고 있었다. 심지어 불안정하거나 독성 있는 안료가 대다수였다. 하지만 근대 화학이 발전하면서 1800년대 중반까지 40개의 새로운 화학 원소가 발견되었고, 이에 따라 1800년에서 1870년 사이에 20여 개의 합성 안료가 새로 발명되었다. 과학적 진보가 회화에 새로운 지평을 열어준 것이다.

인상주의 화가들의 손에서 색채는 마음껏 뛰놀고 춤추기 시작했다. 백설 공주는 분홍과 파랑으로 소용돌이치고 인간의 피부는 보라와 초록으로 물들어 갔다. 인상주의 화가들은 이 세계를 인간이 정한 기준이 아니라 실제로 살아 숨 쉬는 세계 그 자체로 기록하려고 노력했다. 삶에서 직접 일해야만 얻을 수 있는 즉각적인 인상을 위해 스튜디오에서 벗어나 카페, 거리, 들판으로 나가야 했다.

과학적 진보는 물감 보관 기술의 혁신과 함께 이루어졌다. 1841년 미국의 화가 존 랜드 John Rand 가 발명한 물감 튜브는 돼지 방광을 끈으로 묶어 쓰던 기존 방식보다 훨씬 깔끔했다. 그뿐만 아니라 미리 만들어진 색을 튜브에 넣어 판매했기 때문에 그 어느 때보다 저렴했고 휴대하기에도 편했다. 물감 튜브 덕분에 인상주의 화가들은 야외에서 그림을 그리면서 날씨에 집중할 수 있게 되었다. 또한 지나가는 구름이나 잠깐의 소나기를 캔버스에 담기 위해 서두르면서 자연스럽게 붓질이 갈라지고 울퉁불퉁해지는 결과를 가져왔다.

야외에 나왔을 때 가장 큰 이점은 시시각각 변하는 빛에 있었다. 클로드 모네가 "그림의 주요 인물은 빛이다"라고 말했던 것처럼, 인상주의 화가들은 무엇보다도 빛이 불러일으키는 분위기에 주목했다. 흐릿한 저녁 노을이 수면 위로 조심스레 걸어 들어오는 모습이나 아침 햇살이 나무를 통해 새어 들어오는 효과를 포착하려고 노력했다. 시간, 날씨, 계절에 따라 변하는 대기의 모습을 기록하기 위해 몇 번이고 같은 장소로 되돌아갔다.

19세기는 기존의 아카데미 전통에 반대하는 새롭고 급진적인 시각과 생생한 팔레트가 탄생한 혁명의 시대였다. 인상주의 화가들은 작품 속 사물과 장면에 색을 부여하는 것에서 나아가 색이 작품을 주도할 수 있도록 했다. 일상적인 주제는 물론이고 색에 있어 이들에게 영감을 주었던 것으로 일본 목판화를 말할 수 있다. 1853년 일본 항구가 재개방되면서 유럽에 수출된 우키요에 ukiyo-e 는 명료하면서도 빛나는 색채로 인상주의 화가들을 사로잡았다. 화가들은 우키요에를 통해 대조적이거나 보완적인 색상을 활용해 균형미를 이루는 법을 배웠다. 여기에 빠르고 우연적인 방식으로 만들어진 화면은 그 어느 때보다 밝고 반짝거렸다. 이것이 바로 인상주의 혁명이었다.

열대의 빛

카미유 피사로
〈세인트 토머스 바닷가에서
대화를 나누는 두 여인〉

1856년

캔버스에 유화,
27.7 × 41 cm (10⅞ × 16⅛ in).

잔잔한 해안 풍경을 그린 이 그림보다 빛이 더 아름답게 물드는 작품은 아마 없을 것이다. 두 명의 아프리카계 카리브해 여성들이 흙길에 잠시 멈춰 서있다. 크림색 옷을 입은 여성은 갓 세탁한 이불이 담긴 바구니를 머리 위에 얹었고, 진한 파란색 옷을 입은 여성은 작은 바구니를 팔에 끼었다. 서인도 제도의 따뜻한 햇빛이 천의 주름을 비추고 가만히 서서 대화하고 있는 여성들의 그림자를 땅에 길게 드리운다. 여성들 뒤로 유리처럼 매끈한 바다 옆의 몇몇 인물들을 제외하면 해변은 텅 비어 있다. 저 멀리 보라색 언덕이 수평선을 가로질러 뻗어 있다.

카미유 피사로 Camille Pissarro 는 1830년 덴마크령 세인트 토마스 섬에서 태어났다. 12살이 되던 해 프랑스로 유학 가서 그림에 관심을 갖게 되었고, 1855년 파리로 이주한 이후 〈세인트 토머스 바닷가에서 대화를 나누는 두 여인〉과 같은 열대 해변 풍경에 주목하기 시작했다. 이러한 초기 작품에서 그는 야외 풍경화의 중요성을 처음으로 역설한 바르비종 화가들의 부드러운 팔레트를 이용해서 카리브해의 색과 빛을 결합했다. 또한 파리에 있는 스위스 아카데미에서 모네와 세잔을 만나 새로운 회화 언어를 탐구하기도 했다.

경력 후반기의 피사로는 회색과 검은색에 심취하게 된다. 하지만 초기 작품에서 그가 색을 사용하는 방식은 놀라울 정도이다. 안료를 연하게 써서 표현한 진줏빛 푸른색 바닷물과 부드러운 갈색 식물, 우윳빛 노란색을 띠는 빛은 풍경에 고요함을 부여한다. 그리고 전경에 있는 여인들의 우뚝 서 있는 모습과 고전적인 형태로 주름 잡힌 옷에서는 위엄이 느껴진다. 피사로의 가족은 세인트 토마스 섬에서 직물 사업을 운영했고 그는 노동자들의 소박한 모습을 화폭에 담았다. 19세기 회화 혁명을 생각할 때 그의 이름을 가장 먼저 떠올리기란 쉽지 않을 것이다. 하지만 세잔은 다음과 같이 말했다. "우리는 피사로에게서 우리가 하는 모든 것을 배웠다. 피사로야말로 최초의 인상주의 화가이다."

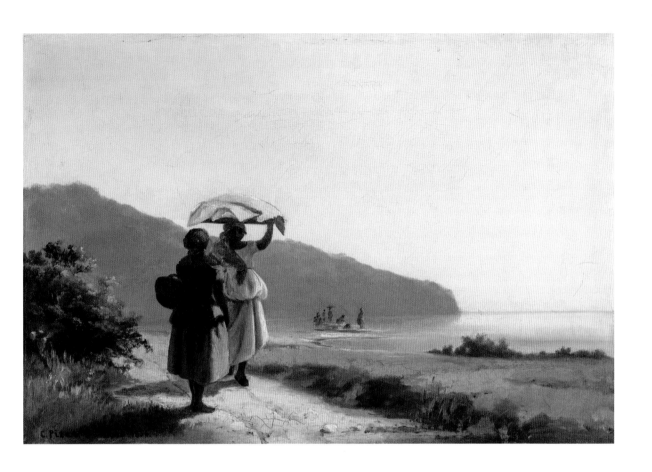

팔레트

진줏빛 푸른색 바닷물에서 부드러운 갈색
식물 그리고 노란색 빛까지 연한 안료의 사용.

참고 작품

- 에두아르 마네, 〈불로뉴의 해변〉, 1869년.
- 클로드 모네, 〈웨스트민스터 아래
 템스강〉, 1871년경.
- 폴 세잔, 〈프로방스의 언덕〉, 1890-92년경.

꽃 사세요

프레데리크 바지유
〈작약을 든 젊은 여인〉
1870년

캔버스에 유화,
60 × 75 cm (23⅝ × 29½ in).

이 작품에서 프레데리크 바지유 Frédéric Bazille 는 대담하고 화려한 팔레트로 풍성한 꽃다발을 선사한다. 작품 속 여성이 건네는 옅은 분홍색의 작약은 아름답게 강조된 푸른 잎들과 대조를 이루고 바구니 안에는 빨간색과 노란색의 튤립과 밝은 흰색의 아네모네, 옅은 파란색의 물망초와 무성한 잎들이 보인다. 바지유를 포함한 동시대 화가들은 꽃 정물화에서 네덜란드의 전통을 찾았다. 하지만 어떠한 상징이나 도덕적인 요소도 부여하지 않고, 단순히 자연을 그리는 즐거움과 정돈되지 않은 배열에서 오는 질감과 색채 조합에 집중했다.

바지유는 프랑스 남부 몽펠리에서 태어나 유럽에서 가장 오래된 곳으로 유명한 몽펠리에 식물원에서 다양한 종류의 꽃을 접하며 성장했다. 1870년 봄 그는 서로 다른 두 점의 〈작약을 든 젊은 여인〉을 제작했고, 이후 참가한 프랑코-프로이센 전쟁에서 28살의 젊은 나이로 사망한다. 〈작약을 든 젊은 여인〉 두 점은 구상화와 정물화를 결합한 작품으로, 오일 물감이라는 매체를 다루는 그의 능숙한 솜씨를 엿볼 수 있다. 첫 번째 작품 속 여성은 관람자의 존재를 모르는 듯이 윤나는 토기 꽃병에 꽃을 꽂느라 바쁘다. 반면에 두 번째 작품에서 그녀는 마치 꽃 파는 상인처럼 우리와 눈을 맞추며 손을 뻗어 작약 한 다발을 건네고 있다.

꽃다발을 든 흑인 여성이라는 주제는 19세기 중반에 제작된 여러 작품에서 등장한다. 그중에서 가장 잘 알려진 작품은 에두아르 마네의 〈올랭피아〉이다. 바지유의 초상화는 자신보다 더 급진적이었던 마네의 작품에 대한 헌사이자, 꽃 중에서도 작약을 가장 좋아했던 화가 자신에 대한 찬사로 해석할 수 있다. 로르라는 이름의 흑인 하녀가 어두운 배경 속에서 주인을 위한 꽃다발을 들고 있는 〈올랭피아〉와 달리, 바지유의 인물은 작품의 중앙에서 빛을 듬뿍 받아 빛나고 있다. 그녀는 물결 모양의 옷깃이 달린 크림색 셔츠와 격자무늬의 머리 스카프, 산호로 만든 귀걸이 등 현대적인 복장을 하고 있다. 그녀의 피부는 따뜻한 갈색이며 슬레이트-그레이 slate-grey 색의 배경과 함께 꽃의 화사한 색채를 더욱 강렬하게 만든다.

C45 M26 Y30 K25
R126 G137 B135

C5 M50 Y85 K25
R170 G116 B44

C49 M10 Y88 K30
R118 G139 B55

C0 M90 Y100 K0
R201 G50 B20

C0 M36 Y30 K0
R230 G179 B162

C0 M15 Y71 K0
R244 G213 B99

C0 M0 Y0 K6
R243 G243 B243

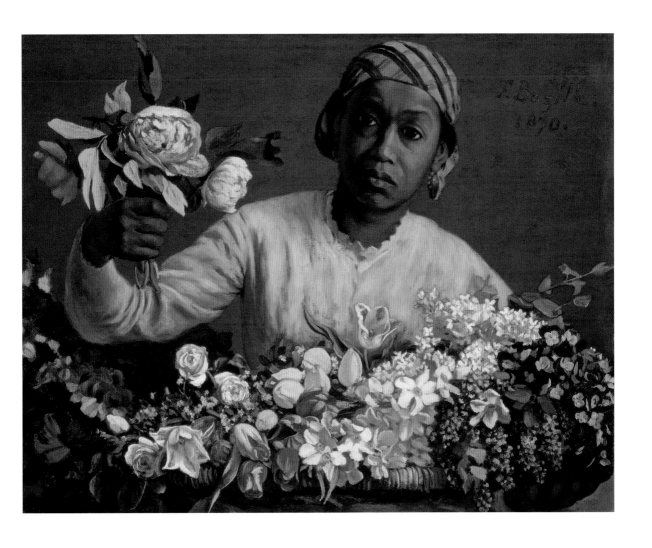

팔레트

옅은 분홍색의 작약과 빨강, 노랑의
튤립. 밝은 흰색의 아네모네와 옅은
파란색의 물망초, 무성한 초록 잎
그리고 따뜻한 갈색 피부.

참고 작품

- 앙리 팡탱-라투르, 〈꽃과 과일〉,
 1866년.
- 에두아르 마네, 〈온실에서〉,
 1878-79년.
- 막스 리베르만, 〈반제 정원의 꽃과
 초목〉, 1919년.

C5 M21 Y20 K0
R231 G206 B193

C5 M14 Y20 K0
R236 G220 B200

C0 M3 Y6 K0
R253 G248 B240

예술을 위한 예술

제임스 애벗 맥닐 휘슬러
〈살색과 분홍색의 교향곡: 프랜시스 레일런드 부인의 초상화〉

1871-74년

캔버스에 유화,
195.9 × 102.2 cm (77⅛ × 40¼ in).

"도대체 어디가 닮았다는 건지 모르겠다." 작품을 본 단테 가브리엘 로세티 Dante Gabriel Rossetti 는 이렇게 말했다. 제임스 애벗 맥닐 휘슬러 James Abbott McNeill Whistler 는 관습을 무시하고 내러티브에 저항했다. 대신에 색과 형태, 선의 우아한 배열 등 예술의 추상적인 요소에 집중했다. 어떤 이들은 그의 작품이 초상화의 전통적인 기능을 수행하는 데 실패했다고 비판했지만, 휘슬러는 "대중은 초상화의 주인공이 누구인지 신경 쓰지 않는다"고 맞받아쳤다. 물론 우리는 이 작품의 주인공이 누구인지 알고 있다. 프랜시스 레일런드 부인은 캔버스를 가득 채운 색과 색조에 압도되어 있다. 하지만 그녀의 아름다움과 분위기는 작품 속에서 영원히 살아 숨 쉬고 있다.

이 작품은 휘슬러의 주요 후원자 중 한 명이었던 프레데릭 레일런드가 의뢰한 작품이다. 그의 아내인 프랜시스가 관람자를 등진 채 두 손을 등 뒤로 맞잡은 자세로 더스티-핑크색 벽 앞에 서 있다. 흰색 속치마 위로 얇고 하늘하늘한 분홍색 쉬폰 가운을 입었다. 쪽 모이 세공을 한 마룻바닥에는 체크무늬 양탄자가 깔려 있다. 화면의 왼쪽으로 스노우-화이트 색의 아몬드꽃이 활짝 피어 있고 이는 프렌시스의 드레스에 달린 꽃장식으로 이어진다. 일본 판화에서 영향을 받은 부분이라 할 수 있다. 휘슬러는 의상과 인테리어가 서로 조화를 이루도록 구성했다. 우윳빛 피부와 오번색 머리카락의 차이를 상쇄하기 위해 분홍색과 크림색의 배색을 선택했고, 묽게 희석한 오일 물감을 표면에 덧발라 관능적으로 표현했다. 특히 꽃장식이 달린 드레스의 표면은 놀라울 정도로 빛이 난다.

휘슬러는 이 작품을 결코 완성했다고 말하지 않았다. 하지만 이는 한두 가지 색만을 이용해서 예술가의 미적 이상을 만족시킨 작품이라 할 수 있다. 유미주의 Aestheticism 의 선두 주자였던 휘슬러는 순수 예술과 디자인을 동등하게 여겼고 '예술을 위한 예술 art for art's sake'을 주창했다. 또한 원근법을 무시해 양탄자나 바닥이 공간으로 서서히 멀어지는 모습을 보여주려고 하지 않았고 의도적으로 세부 요소들을 평평하게 그렸다. 그 결과 작품은 하나의 아름다운 오브제 objet 로 구상되었다. 비록 화가 자신이 미완성이라고 겸손하게 말하기는 했지만, 그가 디자인한 주제와 배경, 의상, 장식은 모두 완벽한 조화를 이루고 있다.

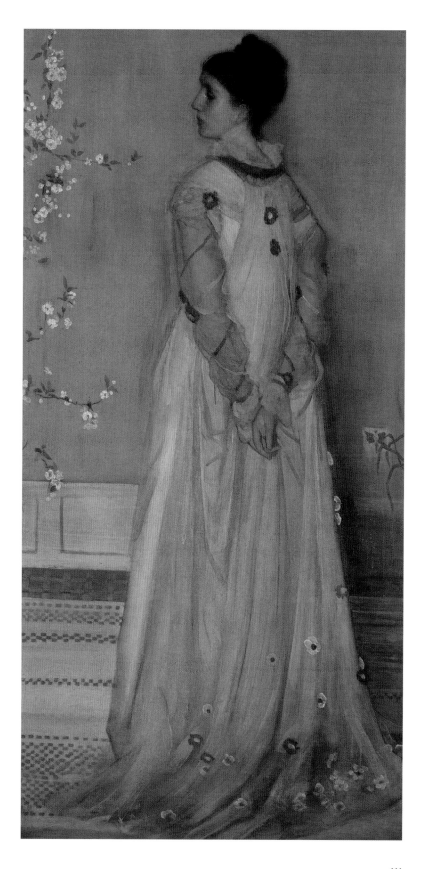

팔레트

살색과 분홍색의 교향곡.

참고 작품

- 구스타브 카유보트, 〈화장대 앞에 서 있는 여인〉, 1873년.
- 토머스 에이킨스, 〈모드 쿡의 초상화〉, 1895년.
- 세실리아 보, 〈에르네스타〉, 1914년.

슬픔의 색

에두아르 마네
〈제비꽃을 든 베르트 모리조〉

1872년

캔버스에 유화,
55 × 38 cm (21¹¹⁄₁₆ × 15 in).

이 작품은 보는 이의 마음을 완전히 사로잡는다. 초상화의 주인공인 베르트 모리조는 에두아르 마네의 동료 화가이자 훗날 그의 처제가 된 인물로, 그녀의 초상화는 마네의 인물 탐구이자 색조 연구의 결과물이었다. 마네는 인상주의의 시작점에 있었지만 이 작품의 절반 이상을 뒤덮는 검은색은 인상주의 화가들이 가장 기피하는 색이었다. 온통 검은색으로 둘러싸인 모리조는 진줏빛 회색 배경에서 마치 조각상처럼 보인다. 하지만 자세히 들여다보면 강렬한 검은색 외투와 정교하게 그려 올린 모자에서 움직임이 느껴진다. 오직 붓질만으로 빛과 어둠을 표현해낸 것이다. 마네의 동료 화가였던 피사로는 "마네가 검은색으로 빛을 만들었다"고 극찬했다.

　　마네는 아버지의 장례식에 참석한 모리조를 화폭에 담았다. 얼굴의 절반을 드리운 그림자는 애도의 감정을 나타낸다. 그녀는 검은색 외투와 그에 어울리는 모자를 썼고 갈색 머리카락을 따라 검은 리본이 느슨하게 흘러내리고 있다. 입술은 크림색 피부와 대조적으로 탁한 분홍색이고 본래 녹색이었던 눈동자는 슬픔으로 텅 비었다. 눈두덩이에는 검은 가루를 살짝 발랐고 눈썹은 날개처럼 날카롭게 그렸다. 이 외에도 귓불에 매달려 있는 귀걸이와 하얀 셔츠 아래 밝은 파란색의 제비꽃 부케를 볼 수 있다. 캔버스의 오른쪽에는 어두운 그림자 띠가 있는데, 이는 은빛 노란색으로 빛나면서 창백하고 텅 빈 회색 배경을 거의 뒤덮을 것처럼 위협하고 있다.

　　작품 활동하는 동안 마네는 티치아노와 루벤스, 프란시스코 데 고야 Francisco de Goya 의 검은 그림과 디에고 벨라스케스의 솔직한 작품들을 계속해서 연구했다. 그는 과거를 연구함으로써 근대의 삶을 다룬 작품에서 과거를 되살려냈다. 그 결과 낡고 새로우면서 동시에 명확하고 복잡한 새로운 예술이 탄생했다. 그의 작품은 놀랍도록 솔직한 이미지를 보여주지만, 그 속에 주제의식이 잘 숨겨져 있다. 모리조의 초상화는 색의 형식적인 속성에 대한 연구이면서 동시에 그녀의 머릿속에서 일어나는 일을 색으로 포착한 작품이라 할 수 있다.

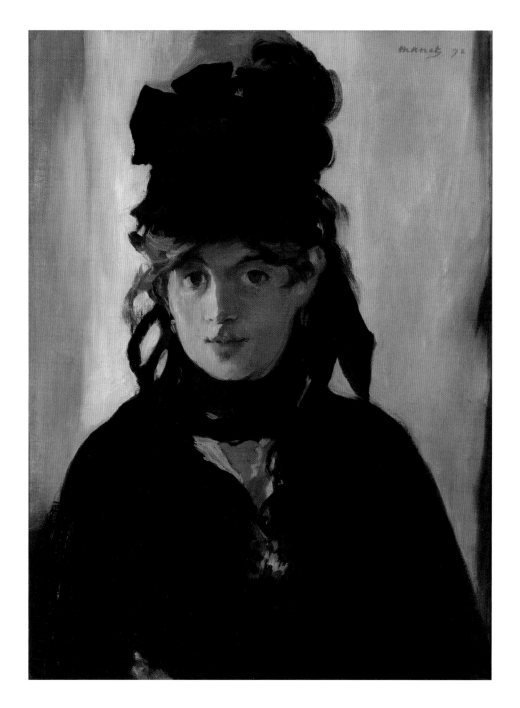

팔레트

회색과 은색을 배경으로 검은색 옷과
크림색 피부, 밝은 파란색의 제비꽃.

참고 작품

- 디에고 벨라스케스, 〈부채를 든 여인〉,
 1638-39년경.
- 토머스 게인즈버러, 〈마가렛
 게인즈버러의 초상화〉, 1778년경.
- 존 싱어 사전트, 〈마담 X의 초상화〉,
 1883-84년.

화학 합성 물감의 등장

화학 합성 물감이라는 회화 매체의 새 시대를 연 것은 18세기 프러시안 블루의 발명이었다. 그때까지 화가들은 약 20종의 천연 색상 안료로 이루어진 비슷한 조합의 팔레트에 의존하고 있었다. 수천 년 전 고대 이집트에서 이미 인류 최초의 인공 안료인 이집션 블루가 개발되었었지만, 중세 시대에 제조법의 행방이 묘연해졌고 그 기원에 대한 이해도 어려웠다. 하지만 프러시안 블루의 탄생 비화는 잘 알려져 있다.

때는 1704년 프랑켄슈타인 박사의 실제 모델로 알려진 독일의 연금술사 요한 콘라트 디펠이 스위스의 염색가이자 색상 제작자인 요한 야코프 디스바흐와 함께 공동 실험실에서 연구하고 있을 때였다. 어느 날 디스바흐는 코치닐 레드 cochineal red 염료를 가지고 실험하다가 실수로 강렬한 파란색을 만들어냈다. 이는 디펠에게 빌렸던 탄산칼륨 때문에 일어난 화학 반응의 결과였다. 탄산칼륨이 동물 기름으로 희석된 탓에 혈액 성분을 포함하고 있었던 것이다. 세계 최초로 제작 방법이 문서화된 합성 안료는 이렇게 탄생했다.

디펠은 디스바흐의 실수를 신속하게 사업화해 새로운 안료를 만들어 시장에 내놓았다. 이 안료의 제작 공식은 1724년 영국의 화학자가 쓴 책을 통해 대중에게 공개되었다. 1720년대 후반에는 유럽 전역의 화가들이 프러시안 블루를 사용할 수 있었고, 그림뿐만 아니라 염색이나 벽지에도 사용되었다. 관련 산업은 이후로 수십 년 동안 번성했으며 예술 영역, 특히 인상주의 작품에 상당한 영향을 끼쳤다. 사용량이 계약서에 명시되어 있었을 정도로 귀했던 파란색 안료를 화학적으로 쉽게 만드는 방법이 등장하자, 다른 화학자들도 너무 비싸거나 독성이 있어서 접근하기 어려웠던 기존의 안료를 대체하거나 새로운 색을 보여줄 안료를 개발하기 위해 너나 할 것 없이 연구에 돌입했다.

근대 화학의 발전은 인상주의 화가들이 보다 저렴하고 안정적인 색채 배열을 사용할 수 있는 지름길을 열어 주었다. 과학자들이 새로운 원소를 발견하고 그것들이 어떻게 결합하는지 연구하기 시작하면서, 이러한 원소들이 서로 결합하여 안료로 사용할 수 있는 밝은 색상의 화합물을 생성한다는 사실이 밝혀졌다. 1800년에서 1870년 사이 발견된 새로운 합성 물질 중에는 밝고 불투명한 코발트와 크롬, 카드뮴이 있었고, 이들이 결합하여 코발트 블루 cobalt blues 와

크롬 옐로우, 에메랄드, 비리디안 그린 viridian greens 그리고 값싼 합성 울트라마린의 안료가 되었다. 1801년에 설립된 프랑스 국가산업 장려 협회는 안료를 대량 생산할 방법을 찾은 사람에게 금전적 보상을 제공하는 등 안료 산업을 적극적으로 지원했다. 그 결과 망가니즈 바이올렛 manganese violet 이 등장하면서 화가들은 더 이상 보라색을 만들기 위해 빨간색과 파란색을 혼합할 필요가 없어졌고, 카드뮴 오렌지 cadmium orange 덕분에 빨간색과 노란색을 혼합해 주황색을 만드는 수고를 하지 않아도 되었다. 셸레 그린을 대체하기 위해 만들어진 파리 그린은 여전히 독성이 있는 안료였지만 내구성이 뛰어나다는 장점이 있었다.

새로운 합성 안료가 등장함에 따라 물감을 전문으로 제조하는 업체들도 생겨났다. 이들은 말이나 증기로 동력을 넣는 분쇄 장비를 이용해 물감을 만들었다. 순수 예술의 경우 오일을 전색제로 사용했지만, 아마추어는 수용성 고무액 gum 을 사용해서 좀 더 다루기 쉬운 수채화 watercolor 를 그렸다. 이렇듯 18세기 근대 화학의 발전은 화가의 팔레트는 물론이고 관련 산업도 화려하게 꽃피웠다. 색의 역사에서 가장 커다란 전환점이 된 시대였다.

피에르-오귀스트 르누아르, 〈물랭 드 라 갈레트의 무도회〉, 1876년, 캔버스에 유화, 131 × 175 cm (52 × 69 in).

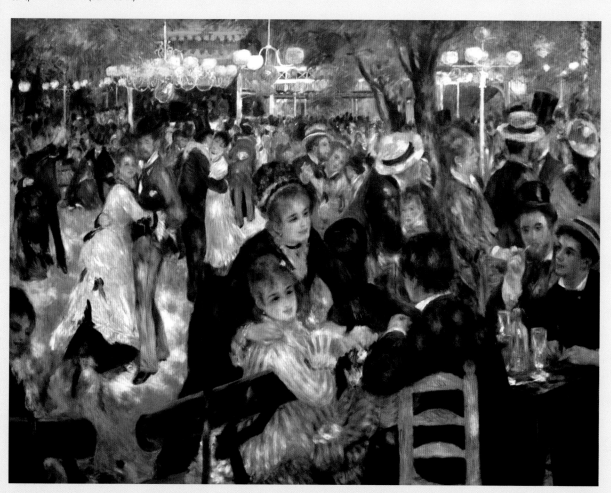

물감에 바치는 찬사

베르트 모리조
〈시골에서 (점심 식사 후)〉
1881년

캔버스에 유화,
100 × 81 cm (39⅜ × 31⅞ in).

정원이 내려다보이는 창가에 한 여인이 앉아 있다. 창밖을 가득 채운 초록색 이파리는 빛과 어둠이 뒤섞여 있어 깊이감과 움직임이 동시에 느껴진다. 우리의 시선은 초록색 이파리를 향했다가 탁자 위에 놓인 같은 색의 포도송이로 이어진다. 여인이 쓴 모자 위에는 빨간색과 흰색 꽃이 도드라져 보이고 이는 외투 옷깃을 장식한 흰색 레이스와 잘 어우러진다. 여인은 의자에 앉아 있다. 한 손은 유리병과 레몬 접시가 놓인 탁자 위에 올렸고, 다른 한 손은 파란색 부채를 든 채 검은색 의자 등받이에 올려놓았다. 그녀가 입은 드레스는 나무 창틀과 비슷한 보라색 음영을 띠고 있다. 하지만 불완전하게 투명해 보인다. 비평가들은 화가가 작품을 완성하지 않았다고 비난했지만, 깃털 같은 붓놀림과 불안정한 색채를 보여준 것은 분명히 의도적이었다.

이 작품을 그린 화가 베르트 모리조 Berthe Morisot 는 여덟 번의 인상주의 전시회 중에 일곱 번을 참가하고 마네의 작품에 필적하는 작품을 남겼음에도 불구하고, 1895년 사망 이후 대중에게서 완전히 잊혀버렸다. 어떤 이들은 그녀가 주로 집 안 거실과 정원에 있는 여성과 어린이의 모습을 그렸다면서 '가정용' 작품을 그린 화가라고 평가절하하기도 했다. 하지만 2018년 퀘백 국립 미술관에서 열린 전시를 비롯해 최근 몇 년 동안 페미니스트 학자들의 연구와 관련 전시회가 잇따르면서, 그녀는 인상주의 운동의 핵심 인물로서 신선하고 근본적으로 자유로운 붓놀림을 보인 인물로 높이 평가되고 있다.

동료 인상주의 화가들처럼 모리조는 활짝 피어난 꽃과 식물들, 풍성한 레이스, 빛이 유리를 비추는 방식 등 삶의 표면에 주의를 기울였다. 여인의 시선 또한 아름답게 장식되어 있다. 하지만 그렇다고 해서 아무런 의미가 없는 것은 아니다. 여인은 배경 속으로 사라져버릴 듯이 화면에서 멀리 떨어져 있고 검은 눈동자는 아래를 향하고 있으며 입술은 굳게 닫혀 있다. 그녀의 표정은 침착하다고도 볼 수 있지만 그 이상일 수도 있다. 자세를 잡고 있는 것이 지루하거나 당연하게 여겨지는 것이 지겨운 것일까. 이 작품은 물감 자체에 대한 찬사를 시각화한 작품일 뿐만 아니라 내면의 삶과 삶의 무상함에 대한 심리적 초상화이기도 하다.

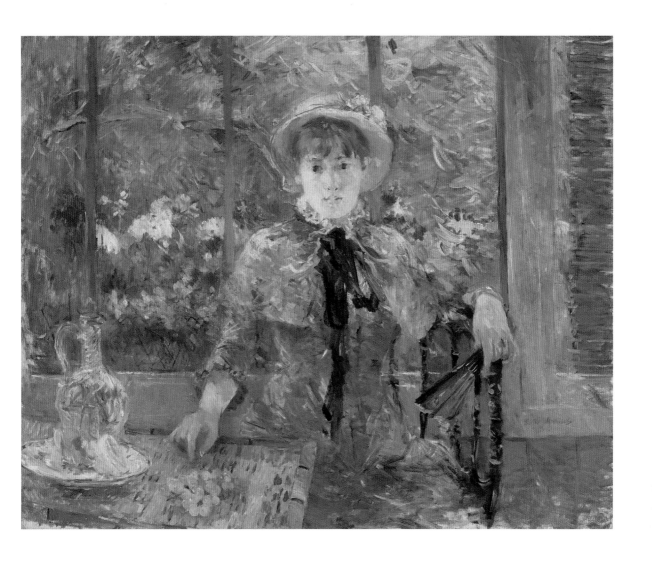

팔레트

쉴 새 없이 몰아치는 보라와 파랑, 초록
그리고 빨간색과 흰색의 꽃들.

참고 작품

- 에바 곤잘레스, 〈잠에서 깨어난 여인〉,
 1877-78년.
- 마리 브라크몽, 〈애프터눈 티
 (간식)〉, 1880년경.
- 차일드 하삼, 〈실리아 덱스터의 정원,
 쇼얼스 제도, 마인〉, 1890년.

이국적인 영감

메리 커샛
〈아이의 목욕〉

1893년

캔버스에 유화,
100.3 × 66.1 cm (39½ × 26 in).

미국 피츠버그 출신의 화가 메리 커샛 Mary Cassatt 은 1890년 파리 에꼴 데 보자르에서 열린 일본 판화 전시회를 방문했다. 우키요에의 평평한 화면과 비대칭 구도, 대조적인 색채와 장식적인 패턴, 광범위한 색 팔레트에서 영감을 얻은 그녀는 아쿠아틴트 aquatint 와 드라이포인트 drypoint 를 사용하여 자신만의 판화 연작을 제작했다. 베르트 모리조처럼 커샛은 일상생활의 친밀한 장면, 특히 여성과 어린이 사이의 친밀한 유대감에 이끌렸다. 〈아이의 목욕〉은 주제와 기법 면에서 절정에 달한 작품이라 할 수 있다.

어머니이거나 보모 또는 간호사로 보이는 여성이 흰색과 라일락색, 초록색 줄무늬가 있는 가운을 입고 어린아이를 무릎에 올려 안았다. 한 팔로는 아이가 넘어지지 않도록 안전하게 허리를 감싸고 다른 한 팔로는 아이의 발을 씻기고 있다. 여성과 아이 모두 그릇에 담긴 물을 바라보느라 우리의 존재를 느끼지 못하는 듯하다. 여성이 입은 가운의 생생한 색채가 캔버스 전체에 울려 퍼진다. 아이가 덮은 수건과 전경에 놓인 주전자는 흰색이고 꽃무늬가 그려진 벽지는 라일락색, 금색 손잡이가 달린 서랍장은 초록색이다. 장면은 침실을 배경으로 바닥에는 빨간색과 갈색 음영의 페르시안 카펫이 깔려 있다.

커샛은 오일 물감을 다루는 능숙한 솜씨로 우리의 시선을 캔버스의 색과 선으로 안내한다. 여성이 입은 드레스의 대담한 줄무늬는 아이의 발로 이어지고, 주전자 손잡이의 곡선은 아이의 통통한 팔의 곡선을 반영한다. 두 인물이 서로 머리를 맞대고 손과 발을 맞잡으면서 연결 감각이 완성된다. 그들의 격식 없는 편안한 행동 덕분에 우리도 손이 닿을 것 같은 가까운 거리에 있는 것처럼 느껴진다. 여성의 이마로 흘러내리는 느슨한 머리카락조차도 벽에 있는 파란색 문양과 일치한다. 작품 전체에 파란색이 녹아들어 수건과 아이의 다리, 여성의 머리 윤곽을 그렸다. 그 덕분에 평범한 일상이 대담하고 율동적인 이미지로 재탄생했다.

붉게 달아올라

에드가 드가
〈머리 빗기〉

1896년

캔버스에 유화,
114.3 × 146.7 cm (45 × 57¾ in).

오늘날 우리에게 머리를 빗는 행위는 전혀 이상하지 않은 행동이지만, 19세기 후반만 하더라도 여성이 공개적인 장소에서 묶었던 머리를 푸는 것조차 불미스러운 일이었다. 에드가 드가 Edgar Degas 가 그린 이 방대한 크기의 작품에서 캔버스 왼쪽으로 걷혀 있는 커튼은 우리가 보지 말아야 할 장면을 몰래 엿보고 있다는 사실을 암시한다. 작품의 구도는 친밀감과 에로티시즘 그리고 폭력의 경계를 오간다. 화면을 뒤덮은 피어리 오렌지 fiery orange 와 빨간색 팔레트가 이를 강화한다. 화가는 한 가지 색의 변주 속에서 정신없이 요동치면서 장면의 밀실 공포증을 증폭시켰다. 이는 사랑과 욕망, 폭력, 수치심과 같은 다양한 감정을 나타내는 색이다. 단지 작품을 쳐다보는 것만으로도 얼굴이 붉게 달아오른다.

19세기에 새로운 합성 안료가 등장했다고 해서 기존 안료가 완전히 사라진 것은 아니었다. 르네상스 시대에 마사치오가 버밀리온색을 기반으로 빨간색 물감을 만들어 썼듯이, 드가 또한 원하는 정도에 따라 레드 리드 red lead 와 인디안 레드 Indian red, 버밀리온, 레드 레이크 등을 직접 만들어 사용했다. 그는 몰래 훔쳐본 여인의 사적인 장면을 포착하기 위해 서둘렀다는 듯이 거칠고 빠르게 물감을 칠해 나갔다. 얇게 칠한 식탁보와 커튼 아래 끝부분에서 미처 다 칠하지 못해 드러난 흰색 바탕을 찾을 수 있다. 움직임이 고스란히 담긴 붓 자국은 그가 묘사한 행위의 힘을 반영한다. 여인이 의자 등받이에 기대고 앉아 정수리를 붙잡고 있다는 것은 하녀가 머리카락을 세게 잡아당겨서 고통스럽다는 것을 암시한다.

노란색 빗과 솔, 하녀의 분홍색 블라우스는 작품을 가득 채운 열기를 잠시나마 가라앉힌다. 하지만 거칠게 그려진 검은색 윤곽선은 평범한 일상 장면에 깔린 위협이 되어 우리를 다시 긴장시킨다. 의자 등받이는 그림자로 인해 흔들거리고 선은 들쭉날쭉 모호하다. 날카롭게 그린 눈썹과 콧구멍 등 여인의 얼굴은 선명하게 그려져 있지만, 하녀가 빗고 있는 그녀의 머리카락은 또다시 뚜렷하지 않은 경계선 때문에 색이 흘러내려 배경 속으로 스며들었다. 활동 후반기에 제작한 이 작품에서 드가는 인상주의 화가들의 즉흥적인 색채에서 벗어나 마음을 불안하게 만드는 요소에 대한 은유로 빨간색을 사용하는 탁월함을 보여주었다.

팔레트

피어리 오렌지와 빨간색. 이를
완화하는 노란색 빗과 솔. 하녀의
분홍색 블라우스.

참고 작품

- 리처드 레드그레이브, 〈여자 재봉사〉,
 1846년.
- 장-루이 포랭, 〈욕조〉, 1886-87년경.
- 세실리 브라운, 〈머리 빗기(코트
 다쥐르)〉, 2013년.

보랏빛 공기

클로드 모네
〈워털루 다리, 희미한 햇빛〉

1903년

캔버스에 유화,
65.7 × 101 cm (25⅞ × 39¾ in).

인상주의 화가들은 작품에서 왜 유난히 보라색을 많이 사용한 것일까. 당시 일부 비평가들은 이것이 히스테리의 일종인 '보라색광 violettomania'의 증상이라고 보았다. 인상주의 화가들이 대부분의 사람이 보지 못하는 자외선을 볼 수 있는 희귀한 능력을 지녔다고 믿는 사람들도 있었다. 어느 쪽이든 그들은 살아 숨 쉬듯 생생한 색채로 세계를 묘사하여 전례 없는 작품을 만들어냈다.

클로드 모네 Claude Monet 또한 보라색을 선호했다. 이는 그림자에도 색이 있다는 그의 믿음에서 비롯했다. 보라색은 색 스펙트럼에서 태양을 뜻하는 노란색의 반대편에 나타나기 때문에 노란색의 보색으로 여겨졌다. 그래서 모네는 검은색이나 회색이 아닌 다양한 보라색 색조를 이용해서 그림자와 빛의 강도를 표현했다. 런던을 그린 연작 중 하나인 이 작품 또한 마찬가지다. 워털루 다리 아래 물결 모양의 아치와 저 멀리 사우스 뱅크 지역에 늘어선 공장에서 연기를 뿜어내는 굴뚝은 짙은 파란색과 보라색으로 그려져 있다. 화면 아래 템스강의 물결은 옅은 분홍빛 보라색 얼룩으로 강조되어 있다. 유일하게 보라색이 아닌 곳은 다리 위를 지나가는 차량의 불빛을 빨간색과 노란색 물감으로 표현한 곳이다. 자신의 작품을 본 비평가들에게 모네는 "드디어 분위기의 진정한 색을 발견했다. 바로 보라색이다. 신선한 공기는 보라색이다. 3년 후에는 모두가 보라색으로 작업할 것이다"라고 말했다고 한다.

모네는 1899년에서 1901년 사이 런던을 세 번이나 방문하여 런던의 이곳저곳을 캔버스에 옮겼다. 매일 아침 일어나 사보이 호텔 5층에 있는 창문에서 날씨에 따라 변화하는 워털루 다리를 관찰했고, 이후 파리 북서쪽 지베르니에 위치한 자신의 스튜디오로 돌아와 워털루 다리를 주제로 무려 41점의 그림을 그렸다. 그가 가장 좋아하는 장면은 도시가 안개로 뒤덮혔을 때 피사체의 가장자리가 깎이고 부드러워진 모습이었다. 신중하게 구성한 팔레트를 사용하여 건축물이 주변 환경에 녹아드는 듯한 인상을 표현했다. 이는 끊임없이 변화하며 일렁이는 빛과 색 그리고 분위기의 조화이자 추상에 가까운 표현이었다.

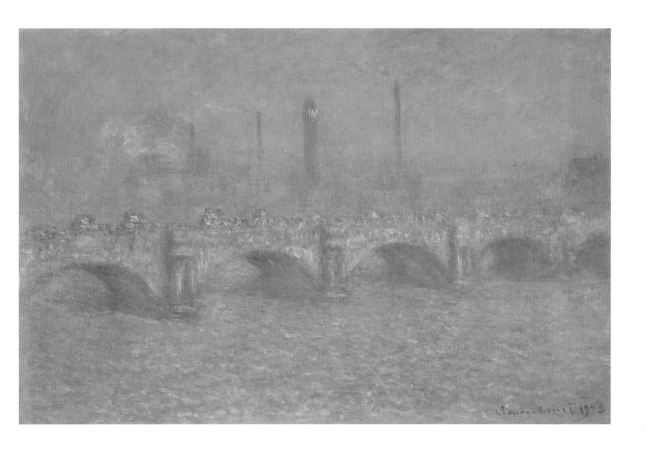

팔레트

다양한 색조의 보라색들.

참고 작품

- 피에르-오귀스트 르누아르, 〈정원에 있는 니니(니니 로페즈)〉, 1876년.
- 아르망 기요맹, 〈폐허가 있는 풍경〉, 1897년.
- 프랜시스 베이컨, 〈미셸 레리스의 추상화〉, 1976년.

스펙트럼의 끝에서

라파엘 전파에서 후기 인상주의까지

C80 M40 Y20 K50
R49 G79 B101

스펙트럼의 끝에서

라파엘 전파에서 후기 인상주의까지

미술의 역사가 그러했듯이 아무리 애를 써봐도 색의 역사를 깔끔하고 정갈하게 하나의 상자에 담을 수는 없다. 어떤 화파는 색을 엄격한 규칙으로 삼았고, 어떤 화파는 대략적인 지침으로 간주했다. 이를 완전히 무시하고 색이란 무엇이며 어떤 것이 될 수 있는지를 끊임없이 재고하면서 자신들만의 팔레트까지 경계를 확장하는 이들도 있었다. 이제 우리는 그 경계 밖에서 활동했던 이들을 만날 것이다.

1886년 파리에서 인상주의 화가들의 여덟 번째이자 마지막 전시회가 열렸다. 전시회는 지난 몇 년 동안 활발히 활동했던 예술가들을 재결합시킨 동시에 새로운 후기 인상주의 Post-Impressionism 시대의 시작을 알렸다. 인상주의 화가들은 분위기나 빛의 유희, 덧없는 순간 등을 포착하는 방식에서 공통점이 있었지만, 후기 인상주의 화가들은 하나로 묶을 수 없는 다양한 기법과 주제, 스타일을 지니고 있었다. 인상주의 화가들처럼 그들도 색이 작품을 이끌도록 했다. 다만 그들의 팔레트는 인공적인 색으로 가득 차 있었다.

20세기 전환기 파리와 그 주변에서 제작된 작품들에서 발견할 수 있는 공통점으로 정서적 상징주의와 채도 높은 색조, 회화적 붓놀림이 있다. 화가이자 비평가, 큐레이터였던 로저 프라이에 따르면 세잔과 고갱이 이끄는 후기 인상주의는 주관성과 상상력에 강조점을 두었다고 정의할 수 있다. 그들은 스튜디오나 거리에서 마주친 피사체를 사실적으로 표현하기보다는 내면세계의 감각을 불러일으키려고 노력했다. 프라이는 1909년 《미학론》에서 다음과 같이 말했다. "예술은 피사체의 감정은 물론이고 감정 그 자체를 높이 평가한다."

이 다루기 힘든 예술가 그룹에서 더 작은 그룹이 탄생했다. 히브리어로 '예언자'를 뜻하는 나비파 Nabis 이다. 폴 세뤼시에 Paul Sérusier, 피에르 보나르 Pierre Bonnard, 에두아르 뷔야르, 모리스 드니스 Maurice Denis 는 고갱의 추상화 실험에서 자유로운 가능성에 대한 영감을 받아 회화의 장식적 기능을 적극적으로 수용했다. 이들의 작품은 채도가 가장 높은 색인 순색 pure color 을 사용하고 대담한 윤곽선으로 형태를 단순화한 것이 특징이다. 인상주의 화가들처럼 그들 또한 일본 판화의 넓은 평면과 반복적인 패턴에서 영감을 받았다. 나비파는 색채와 형태의 전통적인 기능에서 벗어나 감정적이고 정신적인 속성을 표현하는 데 활용했다는 점에서 의미가 있다.

한편 인상주의 화가들이 바다를 건너가며 예술적 관습에 저항하기 10여 년 전, 영국의 수도 런던에서 젊고 당돌한 예술가들의 비밀 단체가 설립되었다. 미술 평론가 존 러스킨의 이론에서 영감을 받은 이들은 1848년 라파엘 전파 Pre-Raphaelites 라는 이름 아래 자연에 충실한 예술을 창조하기 위해 모였다. 르네상스 시대의 거장 라파엘로 산지오 Raffaello Sanzio 를 이상적인 본보기로 삼았던 런던 로열 아카데미의 가르침과 그들이 추구했던 예술을 하찮은 장르로 치부했던 것에 반발하여 종교와 문학 그리고 시에서 회화의 주제와 대상을 구했고 이를 통해 초기 르네상스의 생생한 스타일을 재창조하고자 했다.

단테 가브리엘 로세티, 존 에버렛 밀레이 John Everett Millais 와 함께 라파엘 전파 운동을 창시한 윌리엄 홀먼 헌트 William Holman Hunt 는 아카데미 미술에 대해 "그림 그려진 할머니의 찻쟁반처럼 갈색"이라고 말했다. 이에 반해 라파엘 전파는 19세기 중반에 새로 발명된 합성 안료를 사용하여 강렬하고 밝은색의 이미지를 만들었다. 밀레이의 작품 〈오필리아〉에서 볼 수 있듯이 그들이 사용한 안료 중에는 에메랄드 그린이 있었다. 그리고 최대 광도를 얻기 위해 징크화이트 zinc white 를 바탕색으로 사용했다.

라파엘 전파처럼 자신들의 믿음에 대한 기록을 남긴 화가들에 대해 논하는 것은 끝이 없다. 하지만 초현실주의 Surrealism 는 언급하지 않을 수 없다. 1924년 프랑스의 작가이자 시인이었던 앙드레 브르통이 창설한 운동으로, 그는 〈초현실주의 선언문〉에서 마음의 내부 작용을 탐구하며 논리와 이성보다 상상력과 비이성을 옹호할 것이라고 주장했다. 또한 예술가는 꿈 같은 이미지를 만들기 위해 채도가 높은 팔레트나 단색의 팔레트를 사용할 것이며 그들의 목표는 무의식을 푸는 것이라고 역설했다.

양귀비가 흩날리는

에블린 드 모건
〈밤과 잠〉

1878년

캔버스에 유화,
108.8 × 157.8 cm (42¹³⁄₁₆ × 62⅛ in)

더스티-핑크색 옷을 입은 여인이 구름이 가볍게 도는 저녁 하늘을 가로질러
날아가고 있다. 그녀의 갈색 망토가 침대보처럼 부풀어 오르면서 시골 풍경
에 그림자를 드리운다. 밤 ᵉⁱᵍʰᵗ 을 형상화한 그녀의 옆에는 밝은 빨간색 모자
를 쓰고 한쪽 어깨를 드러낸 채 무릎 바로 위까지 내려오는 러셋 ʳᵘˢˢᵉᵗ 색 가운
을 입은 그녀의 아들 잠 ˢˡᵉᵉᵖ 이 함께 떠 있다. 이들이 입은 옷과 망토의 주름
에서 고전적인 대리석 조각의 주름이 연상된다. 잠은 빅토리아 시대의 수면
제 아편팅크의 재료인 아편 양귀비에 대한 경의의 표시로 분홍색 양귀비를
팔에 한가득 끌어안은 채 아무렇지 않게 땅에 흩뿌리고 있다. 밤은 눈을 감
았고 잠의 눈꺼풀은 무겁다. 이 우화적인 장면은 부드러우면서 매혹적이다.

　1855년 부유한 상류층 집안에서 태어난 에블린 드 모건 ᴱᵛᵉˡʸⁿ ᵈᵉ ᴹᵒʳᵍᵃⁿ 은
일하는 상류층 여성이 드물었던 시대였음에도 불구하고 영국 최고의 미술
대학이라 불리는 슬레이드 미술학교에 진학한 최초의 여성 중 한 명이었다.
그녀는 활동 전반에 걸쳐 고전 미술과 르네상스 미술 모두를 아울렀고 꾸준
한 창작 활동을 이어 나갔다. 23살이던 해에 그린 〈밤과 잠〉은 보티첼리의
〈비너스의 탄생〉에서 영감을 받은 것으로 알려져 있다. 밤과 잠은 제피로스
와 아우라를, 양귀비는 장미를 연상시킨다. 또한 보석처럼 풍부하고 생생한
색감의 팔레트는 라파엘 전파의 특징으로, 그녀는 정식 훈련을 받고 전문 화
가가 되기 위해 라파엘 전파에 속한 몇 안 되는 여성 중 한 명이었다. 그녀의
스타일은 에드워드 번-존스 ᴱᵈʷᵃʳᵈ ᴮᵘʳⁿᵉ⁻ᴶᵒⁿᵉˢ 와 종종 비교된다.

　신화에 깊은 관심을 가진 심령론자이기도 했던 드 모건은 이 작품에서
색을 사용해 작품에 분위기를 불러일으키고 움직임을 만들었다. 자신의 갈
색 망토와 잠의 러셋색 옷 사이에서 밤은 더스티-핑크색 옷을 입고 깃털처럼
가볍게 앞으로 표류한다. 그림자는 땅을 뒤덮고 흩뿌려진 양귀비꽃이 이들
이 지나간 길을 그린다. 캔버스 양쪽으로 펼쳐진 망토는 하늘을 가리고 관람
자인 우리를 어둠 속으로 끌어들인다. 이 감미로운 음영에는 아름다움과 순
수함이 존재하지만, 동시에 갈색이 우울한 분위기를 더하고 있다.

팔레트

더스티-핑크와 러셋 그리고 갈색 옷.

참고 작품

- 존 에버렛 밀레이, 〈성 바르톨로메오 축일의 위그노〉, 1851-52년.
- 포드 매독스 브라운, 〈잉글랜드의 최후〉, 1855년.
- 윌리엄 홀먼 헌트, 〈이사벨라와 바질 화분〉, 1868년.

C24 M50 Y89 K45
R118 G89 B31

C5 M60 Y88 K5
R198 G116 B45

C0 M14 Y60 K0
R245 G217 B125

C40 M24 Y10 K5
R159 G169 B192

C80 M53 Y25 K58
R44 G60 B80

색이 점점 흐려져

에두아르 뷔야르
〈구혼자〉

1893년

마분지판에 유화,
31.8 × 36.4 cm (12½ × 14⁵⁄₁₆ in).

머스타드 옐로우와 레몬 옐로우, 샤프란 옐로우 saffron yellow 색 덩어리가 작품을 집어삼키려는 듯이 위협하고 있다. 전경에 있는 탁자와 그 옆에 놓인 고리버들 의자가 곡선을 그린다. 화면 왼쪽에는 회색빛이 도는 푸른색 천이 덮인 커다란 탁자가 있고, 그 너머에는 아치형 등받이가 있는 의자와 옷장처럼 보이는 큰 직사각형의 가구가 있다. 오른쪽에는 다른 방으로 통하는 유리문이 있고 가운데에는 세 명의 인물이 있다. 화가의 어머니와 여동생은 천을 들고 각자의 작업에 몰두하는 중이고, 얼룩덜룩한 벽지 속으로 외곽선이 녹아들어 간 문 너머에서 남색 옷을 입은 남자가 방 안을 응시하고 있다.

극장 디자이너였던 에두아르 뷔야르 Édouard Vuillard 는 중세 태피스트리에서 영감을 받아 1890년대부터 장식적인 실내 장면을 그리기 시작했다. 그의 어머니는 재봉업체를 운영하며 파리의 여러 아파트에 사업장을 두고 있었다. 그가 그린 일상 풍경은 부르주아의 삶과 가족의 극적인 이야기를 보여준다. 뷔야르의 첫 번째 주요 작품 중 하나인 〈구혼자〉는 그의 여동생 마리와 나비파 동료 화가 커-자비에 루셀 Kerr-Xavier Roussel 의 불행한 결혼 생활을 다루고 있다. 당시 루셀은 마리 몰래 바람을 피우고 있었다. 가구처럼 배경 속으로 와해되어 있는 인물 표현은 19세기의 사회적 제약을 반영한다. 이 작품은 얼핏 밝고 호화로워 보이지만 그 이면에는 얽히고설킨 복잡한 의미가 숨어 있다. 작품을 뒤덮은 무늬에는 비밀이 가득하다.

그러나 무엇보다도 뷔야르의 작업은 색에 관한 것이었다. 여동생이 탁자 위에 펼친 일렉트릭 블루 electric blue 색의 천과 그녀의 빛나는 노란색 머리카락, 작은 반점 무늬가 있는 드레스, 어머니가 몸을 앞으로 뻗어 생긴 남색의 그림자까지 다채로운 색이 작품을 가득 메우고 있다. 여기에 밝은 흰색 천들이 여백을 제공한다. 뷔야르는 자칫 추상적인 느낌을 줄 수 있는 평평하고 장식적인 구성에서 질감과 깊이감을 만들어냈다. 작품을 지긋이 쳐다보면 색이 흐려지기 시작하면서 엄청난 색채의 공간을 마주하는 즐거움을 느낄 수 있을 것이다.

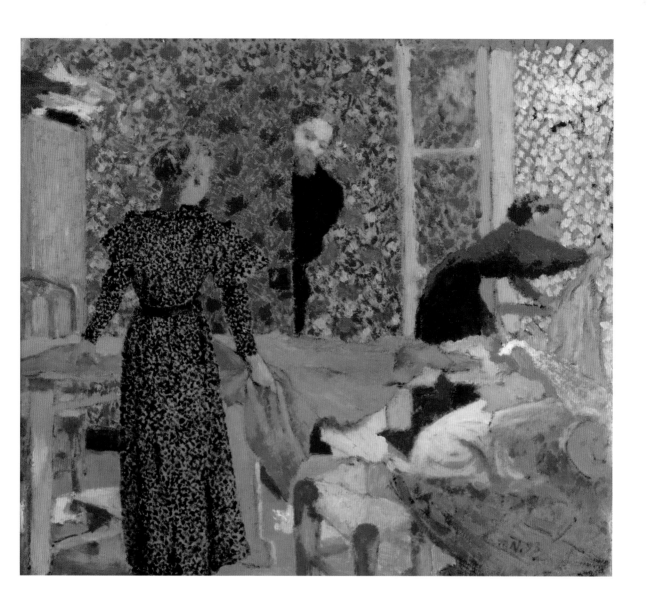

팔레트

머스타드 옐로우와 레몬 옐로우,
샤프란 옐로우. 회색빛이 도는 푸른색
천과 남색 옷을 입은 나비파 화가.

참고 작품

· 폴 세뤼지에, 〈부적〉, 1888년.
· 모리스 드니스, 〈9월의 어느 밤〉,
 1891년.
· 은지데카 아쿠닐리 크로스비,
 〈어머니와 아이〉, 2016년.

기묘한 이야기

펠릭스 발로통
〈방문〉

1899년

판지에 구아슈화,
55.5 × 87 cm (21⅛ × 34¼ in).

스위스 로잔의 엄격한 개신교 가정에서 태어난 펠릭스 발로통 Félix Vallotton 은 예술을 공부하기 위해 16살이 되던 해 가족을 떠나 파리로 향했다. 1890년 대에 그는 나비파의 일원이 되었고 에두아르 뷔야르와 평생의 우정을 나누었다. 동시대 화가들과 마찬가지로 그 또한 고갱의 후기 인상주의 양식과 일본 목판화에서 영감을 받았다. 다채로운 색으로 이루어진 평면 덩어리와 양식화된 형태를 이용해 만든 대담한 이미지에서 그 영향력을 찾아볼 수 있다. 하지만 그는 본래 독특한 시각을 지닌 화가였고 그가 묘하게 이상하다고 말하는 사람들도 있었다. 이처럼 그의 작품은 대개 신비로운 분위기가 물씬 풍긴다.

이 작품에서 남녀 두 인물은 가구로 가득 찬 방의 가장자리에 서 있다. 여성은 분홍색과 초록색으로 장식된 보라색 외투를 입었고 깃털이 달린 파란색 모자를 썼다. 남성은 갈색 양복을 입었다. 그는 여성의 손을 잡고 다른 손으로 그녀의 등을 감싸며 부드럽게 곡선을 이루고 있다. 두 남녀가 포옹하는 순간을 포착한 이 장면은 두 부분으로 나누어진다. 한쪽에는 남녀 한 쌍이 있고, 다른 쪽에는 침실로 향하는 열린 문의 약속 (혹은 협박)이 있다. 조화롭지 않은 초록색 벽과 주황색 바닥, 보랏빛 파란색 소파, 꽃무늬 러그로 가득 채워진 실내 풍경 자체가 장면에 압박감을 더한다. 여기서 방문자는 누구일까. 남자는 시간당 돈을 지불한 손님일까. 아니면 우리가 우연히 오랫동안 숨겨왔던 사랑을 고백하는 절정에 이른 구애의 순간을 목격한 것일까.

수채화 물감에 고무를 섞어서 불투명한 효과를 내는 구아슈 gouache 화법으로 그려진 이 작품은 극단적인 색채 대비와 선형 구성으로 작품에 대한 수수께끼를 증폭시킨다. 남성의 손 옆으로 여성의 손가락 끝이 살짝 보인다. 새하얀 손가락은 그녀가 장갑을 낀 것인지 아니면 남성이 손을 꽉 움켜쥔 탓에 하얘진 것인지 알 수 없다. 바닥의 날카로운 줄무늬와 지그재그 무늬는 장벽과 같은 역할을 하면서 이야기의 진행을 늦춘다. 그리고 전경에 있는 붉은 안락의자 아래로 새어 나오는 녹색 카펫 혹은 그림자는 왠지 모르게 기묘하다. 이것이 불안감을 유발한다고 말하지 않을 수 있을까. 발로통은 이야기를 제공하는 동시에 보류하면서 작품을 더욱 흥미롭게 만들었다.

C63 M55 Y10 K13
R101 G103 B147

C75 M73 Y15 K24
R72 G67 B113

C63 M25 Y56 K35
R89 G113 B92

C0 M68 Y85 K5
R202 G101 B47

C60 M60 Y60 K60
R64 G58 B49

팔레트

보라색 코트를 입은 여자와 갈색
양복을 입은 남자. 여기에 초록색 벽과
주황색 바닥, 보랏빛 소파의 부조화.

참고 작품

· 아서 휴즈, 〈4월의 사랑〉,
 1855-56년.
· 페르디난드 호들러, 〈밤〉,
 1889-90년.
· 에드워드 호퍼, 〈케이프 코드의 아침〉,
 1950년.

C40 M0 Y22 K90
R40 G51 B47

C60 M38 Y40 K64
R62 G71 B69

C38 M40 Y54 K60
R87 G81 B61

C40 M28 Y30 K20
R139 G143 B141

C10 M14 Y40 K10
R208 G197 B152

C5 M5 Y10 K0
R242 G239 B229

고요한 일상

빌헬름 함메르쇠이
〈인테리어, 스트랜드가드 30〉
1901년

캔버스에 유화,
46.5 × 52 cm (18⁵⁄₁₆ × 20½ in).

동시대 화가들이 파리에서 형형색색의 밝은 캔버스를 만드는 동안 빌헬름 함메르쇠이 Vilhelm Hammershøi 는 그의 고향 코펜하겐에서 회색빛 실내 풍경을 담은 작고 세밀한 그림을 그리고 있었다. 물건들로 가득 찬 복잡한 부르주아의 집과 달리 그의 집은 여유롭고 깨끗하다. 스트랜드가드 30번지에 있는 아파트로 이사한 함메르쇠이와 그의 아내 이다 일스테드는 벽을 단순하게 칠하고 최소한의 가구로만 집을 꾸몄다. 이 기하학적인 캔버스에서 볼 수 있는 가구는 평범한 나무 의자와 액자 두 개, 책상처럼 보이는 가구가 전부이다. 공간은 가정적이지만 텅 비어 있다. 함메르쇠이는 이를 시적이면서 한편으로 우울하게 표현했다.

작품 전반적으로 고요함이 짙게 깔려 있다. 스틸-그레이 steely-grey 색 광택이 나는 짙은 갈색 바닥과 옅은 도브-그레이 dove-grey 색과 모래색으로 칠해진 벽, 에그셸-화이트 eggshell-white 색 방문 등 절제된 팔레트와 단순한 색 조합으로 인해 고요함이 더욱 강조된다. 함메르쇠이는 오로지 검은색, 갈색, 회색, 흰색의 네 가지 색상을 이용해서 그림을 그렸고, 각 색의 색조를 모두 표현했다. 덕분에 비평가들은 색 구성의 미묘한 뉘앙스를 이해하기 위해 고군분투해야 했다. 함메르쇠이는 1907년 인터뷰에서 왜 이렇게 절제된 팔레트를 사용하나는 질문에 "자연스러운 것이다. 순전히 색채적인 측면에서 볼 때 색이 적을수록 회화가 가장 잘 표현된다고 생각한다"고 말했다. 그는 천천히 그리고 의도적으로 물감층을 계속해서 쌓는 방식으로 그림을 그렸다. 그리고 때로는 연하게 희석한 회색 물감을 얇게 덧발라서 그림을 완성하기도 했다.

함메르쇠이와 아내는 스트랜드가드 30번지에서 1898년부터 1909년까지 살았다. 그는 아내의 뒷모습이 담긴 아파트 내부 풍경을 자주 화폭에 담았다. 이 작품에서 관람자의 시선은 창문을 통해 들어오는 차가운 자연광에 이끌린다. 열린 문을 통해 보이는 아내 이다는 검은 드레스를 입고 바닥에 보이는 빛 웅덩이 너머 그림자 속에 숨어 있다. 그녀는 마치 책을 읽는 것처럼 손을 들고 있고 단정히 묶은 머리카락 아래로 뽀얀 목덜미가 드러난다. 그녀가 없었다면 이 작품은 완전히 고요했을 것이다. 하지만 그녀의 존재로 인해 신비롭고 몽환적인 작품이 되었다. 이 작품은 단순히 실내 풍경을 그린 것이 아니라 그녀의 내면세계를 불러일으킨다고 할 수 있다.

팔레트

스틸-그레이색 광택이 나는 짙은
갈색 바닥과 옅은 도브-그레이색과
모래색으로 칠해진 벽, 에그쉘-
화이트색 방문.

참고 작품

- 조르주 쇠라, 〈라 그랑드 자트의 잿빛
 날씨〉, 1886-88년경.
- 페테르 일스테드, 〈소녀가 있는 실내
 풍경〉, 1908년.
- 칼 빌헬름 홀쇠, 〈창문 옆의 기다림〉,
 1935년.

이국적이고 신비롭게

폴 고갱
〈미개한 이야기〉

1902년

캔버스에 유화,
130 × 89 cm (51³/₁₆ × 35 in).

폴 고갱 Paul Gauguin 은 색에 상상력을 불러일으키는 힘이 있다고 믿었다. 그는 색이 주는 효과를 과학이나 문학적 시각으로 분석한 이들을 비난했다. 대신에 색을 수수께끼처럼 신비롭게 사용하고 '색을 통해 회화를 위한 전쟁에 참여할 것'을 화가들에게 촉구했다. 다채로웠던 그의 팔레트는 객관적이기보다 주관적이었고, 실제적이기보다 비현실적이었다. 이는 대담한 형태와 함께 어우러지면서 작품의 주제와 의미를 담아냈다. 그리고 결정적으로 작품을 더욱 신비롭게 만들었다.

〈미개한 이야기〉는 후기 인상주의 화가인 고갱이 마키저스 제도에서 사망하기 1년 전에 그린 그림이다. 이 작품에서 그는 자신이 이국적인 여성의 신체에 매료되었음을 도발적인 색채를 통해 인정했다. 아름다운 두 명의 폴리네시안 여성들이 열대 동식물 사이에 평화롭게 앉아 있다. 이들의 따뜻한 갈색 피부는 빛을 받아 빛난다. 한 명은 부처의 전통적인 자세처럼 허리를 곧게 펴고 두 다리를 서로 포갠 자세로 앉아 있다. 검은 머리카락과 대비되는 밝은 산호색 귀걸이가 도드라져 보인다. 다른 여성은 불타는 듯한 붉은 머리카락에 흰색과 초록색의 꽃을 꽂았고, 고개를 쭉 빼고 상체를 앞으로 기울인 채 앉아 있다. 화면 위쪽으로 보이는 파란 하늘은 옅은 분홍색과 흰색, 초록색의 식물과 피어오르는 연기로 가득 찬 복잡한 화면에서 잠시나마 우리에게 안도감을 준다. 한편 여성들 뒤로 보랏빛 파란색 옷을 입은 남자가 앉아 있다. 그의 눈은 루리드 그린 lurid green 색이고 짐승처럼 빨간 발톱과 보기 싫은 불그죽죽한 피부를 가졌다. 유럽의 사악한 침입자인 그는 고갱의 친구이자 동료 화가였던 메이여르 더 한 Meijer de Haan 으로 추정된다.

고갱은 1890년대 프랑스 정부의 자금 지원을 받아 남태평양의 타히티로 떠나 죽을 때까지 머무르며 그림을 그렸다. 그는 유럽 사회의 관습에서 벗어나 이른바 문명에서 해방된 창의성을 펼치길 원했다. 이 새로운 세계에서, 특히 그가 작품에서 벌거벗은 관능적인 모습으로 그렸던 원주민 여성들에게서 즐거움을 찾았다. 하지만 동시에 자신의 작품이 식민지와 여성 혐오적 환상의 일부임을 인정하는 것처럼 보인다. 이국적인 식물이 우거진 평화로운 곳에서 차분히 앉아 있는 두 나체 여성 뒤로 한껏 웅크리고 앉아 자신의 수염을 당기고 있는 백인 관음증 남자의 존재는 이 상황과 전혀 어울리지 않으며 그저 보는 이를 불편하게 만들기 때문이다.

팔레트

따뜻한 갈색과 대조되는 루리드 그린,
보랏빛 파란색 그리고 빨간 발톱.

참고 작품

· 빈센트 반 고흐, 〈자장가(요람을
 흔드는 여인)〉, 1889년.
· 폴 세잔, 〈비베뮈스, 붉은 암석〉,
 1897년.
· 앙리 루소, 〈꿈〉, 1910년.

컬러 커뮤니케이션

색의 역사를 상자 하나로 깔끔하게 정리할 수 없는 이유는 맥락에 따라 쓰임새와 그에 따른 반응이 다르기 때문이다. 문화, 지리, 종교, 정치 등 각각의 요소는 화가와 후원자 그리고 관람자가 작품의 팔레트를 해석하는 방식에 영향을 미친다. 또한 작품의 팔레트는 사회적 기대나 규율 또는 그 작품이 기능적인지 아니면 순수하게 장식적인지와 같은 작품의 목적에 따라 달라진다. 아주 단순하게는 우리가 말하는 언어에 따라 달라지기도 한다.

인간은 저마다 색을 다르게 분류한다. 영어에는 검정, 하양, 빨강, 초록, 노랑, 파랑, 분홍, 회색, 갈색, 주황, 보라의 총 11가지 기본색을 지칭하는 단어가 있다. 몇몇 언어에는 노랑과 분홍, 갈색을 의미하는 단어가 없고, 파랑과 초록을 부를 때 같은 단어를 사용하는 언어도 있다. 러시아인들은 '밝은 파란색 goluboy'과 '짙은 파란색 siniy'이라는 두 단어를 사용하며, 이들을 별개의 색상으로 인식한다. 색을 지칭하는 단어가 전혀 없는 언어도 있다. 예를 들어 라이베리아와 시에라리온에서 사용하는 바사어에는 오직 파랑, 초록, 보라, 검정과 같은 시원한 색을 뜻하는 단어 '후이 hui'와 하양, 노랑, 주황, 빨강과 같은 따뜻한 색을 뜻하는 단어 '지자 ziza'만 존재한다.

한 사회의 언어는 대게 맥락에 따라 결정된다. 중요하거나 의미 있다고 여겨지는 색에는 이름이 필요하다. 그러나 서로 다른 언어 체계 간에도 일관성이 존재한다. 최근 매사추세츠 공과대학교 소속 인지 과학자들이 행한 연구에 따르면, 일반적으로 색 스펙트럼에서 따뜻한 부분에 있는 색에 대한 단어가 차가운 부분보다 더 많았다고 한다. 주황과 노랑, 빨강이 규칙적으로 작품의 전경에 나타나는 반면에, 초록과 파랑은 배경색으로 가볍게 다뤄지는 경우가 많다는 사실이 반영된 결과일 수도 있다.

물론 고정된 것은 없다. 인간이 국경을 넘나들듯 생각과 영향력도 마찬가지이다. 맥락은 개인적일수도 사회적일수도 있으며, 화가가 색을 사용하는 방식은 언제든지 바뀔 수 있다. 현대 인도 미술의 선구자로 불리는 암리타 셰르-길 Amrita Sher-Gil 은 1930년대 중반 파리에서 인도로 돌아왔다. 그녀가 귀국 후 만든 첫 번째 그림은 유럽에서 배운 아카데미 스타일에서 벗어나 인도 전통의 미니어처 그림으로 회귀했음을 보여주는 작품이었다. 〈세 명의 소녀〉는 어른이

되는 길목에서, 특히 결혼을 앞둔 세 명의 외로운 소녀들을 그린 초상화이다. 그들의 엄숙한 표정은 생생한 빨강과 주황, 민트빛 초록색과 병치되어 어두운 배경과 대조를 이룬다. 셰르-길은 "나는 선과 색, 디자인을 매개로 인간의 삶, 특히 가난하고 슬픈 사람들의 삶을 해석하고자 노력한다"고 말했다.

그렇다면 색은 무엇을 전달할까. 이는 화가와 관람자 그리고 작품이 만들어지고 감상 되는 상황에 따라 달라진다. 셰르-길은 풍부한 색채를 이용하여 자신의 신선한 시각으로 소녀들의 삶을 재해석하고 그들의 내면을 비추었다. 이는 시간이 지나고 나면 오직 어휘가 전달할 수 있을 만큼만 남을 것이다. 루이즈 부르주아가 "색은 언어보다 강하다. 색은 잠재의식의 의사소통이다"라고 말했듯이.

암리타 셰르-길, 〈세 명의 소녀〉,
1935년, 캔버스에 유화,
92.5 × 66.6 cm
(36⅜ × 26³⁄₁₆ in).

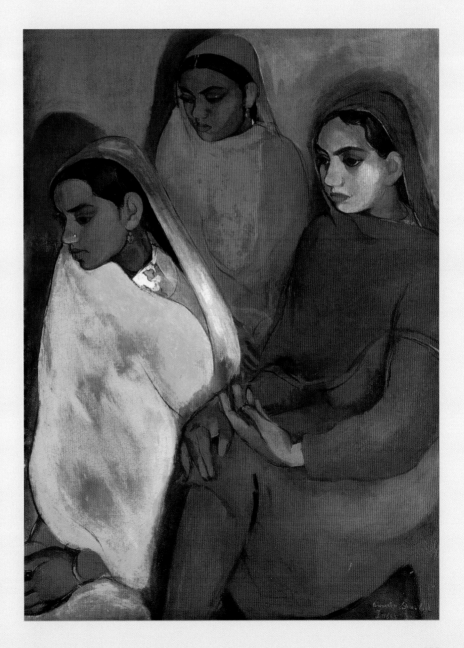

C79 M40 Y19 K50
R51 G79 B102

C69 M10 Y16 K10
R99 G158 B182

C9 M5 Y19 K0
R234 G234 B211

C3 M0 Y0 K6
R237 G241 B243

너무나 우울해

파블로 피카소
〈인생〉

1903년

캔버스에 유화,
196.5 × 129.2 cm (77⅜ × 50⅞ in).

파블로 피카소 Pablo Picasso 의 예술 활동에 있어 이른바 '청색 시대 Blue Period'라 불리는 시기는 1901년 시작되었다. 21살의 가난한 화가 지망생이었던 그는 절친한 친구이자 동료였던 카를레스 카사헤마스의 죽음으로 큰 시련을 겪고 있었다. 그 해 초 카사헤마스가 사랑하는 여인에게 고백했다가 거절당한 후 그만 자살했던 것이다. 훗날 피카소는 친구이자 전기 작가였던 피에르 데에게 "카사헤마스를 생각하면 파란색으로 그림을 그리고 싶어진다"라고 말했다. 이를 반영하듯 바르셀로나에서 제작된 이 거대한 작품은 슬픔과 고립, 죽음에 집착하는 피카소의 내면을 반영하는 차갑고 우울한 색채로 구성되어 있다.

이 작품은 신성한 사랑의 알레고리이자 인생의 순환을 상징하는 것으로 다양하게 해석된다. 화면 왼쪽에 나체의 남녀 한 쌍이 서 있다. 이들의 피부는 푸른빛이 도는 크림색이며 마치 멍이 든 것처럼 부자연스럽게 얼룩덜룩하다. 서로 애정 어린 자세를 취하고 있다는 점에서, 현실과 다르기는 하지만 이들을 카사헤마스와 그가 사랑했던 여인 제르맹 피쇠로 해석하기도 한다. 이들의 맞은편에 서 있는 여성은 더스키 블루 dusky blue 색 옷을 입고 푸른빛이 도는 흰색 천으로 아기를 감싸 안고 있다. 카사헤마스는 그가 이룰 수 있었던 미래의 가족을 인정하는 듯이 손으로 아기를 가리키고 있다. 이 인물들 너머로 두 점의 그림이 보인다. 나체의 두 인물이 온기를 느끼기 위해 서로 부둥켜안고 있는 장면과 한 여성이 홀로 무릎을 끌어안고 웅크리고 있는 장면이다. 이를 바탕으로 이 작품이 피카소가 스스로를 투영한 자전적 작품이라고 보는 해석도 있다. 연인과 함께 있는 피카소가 그의 유년기를 되돌아보며 노년기를 생각한다는 것이다.

피카소는 작품 활동하는 내내 색을 실험했다. 1901년부터 1904년까지 트와일라잇 블루 twilight blue 색으로 그림을 그렸으며, 이후 그의 팔레트는 블러쉬드 로즈 blushed rose 색으로 부드러워졌다. 블러쉬드 로즈색으로 그림을 그린 1904년부터 1906년까지를 장밋빛 시대 Rose Period 라고 부른다. 그는 때때로 캔버스를 회색이나 흙색의 단색조로 제한하기도 했다. 피카소는 "색은 형태처럼 감정의 변화를 따른다"고 말했다. 이 작품에서 우울은 우리에게 스며들어 피카소를 잠식했던 것처럼 우리를 집어삼키겠다고 위협한다. 외로움과 갈망이라는 주제에 대해 절정에 치달은 피카소의 집념을 보여준다. 동시에 그 불행 속에 혼재된 아름다움과 우아함을 느낄 수 있다.

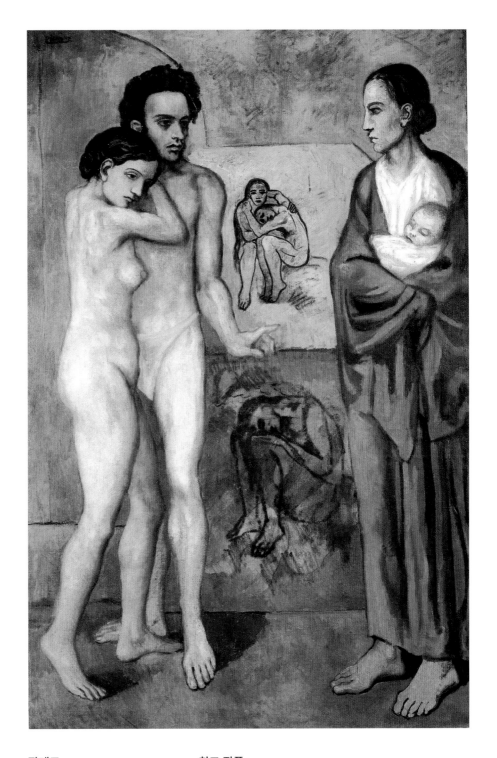

팔레트

트와일라잇 블루와 흰색, 크림색.

참고 작품

- 카임 수틴, 〈푸른 여인〉, 1919년경.
- 아마데오 모딜리아니, 〈앨리스〉, 1919년
- 앨리스 닐, 〈벤자민〉, 1976년.

C58 M20 Y75 K25
R107 G130 B77

C0 M55 Y88 K5
R209 G127 B44

C0 M25 Y97 K0
R237 G190 B19

C25 M47 Y20 K0
R181 G145 B162

C31 M15 Y0 K0
R186 G199 B229

현실과 꿈 사이

피에르 보나르
〈녹색 블라우스〉

1919년

캔버스에 유화,
101.9 × 68.3 cm (40⅛ × 26⅞ in).

이 작품은 현실과 꿈 사이를 오가는 다채로운 색 팔레트를 보여준다. 빛을 한껏 끌어당긴 빨간색과 초록색의 사과, 옅은 색의 포도 그리고 귤이 가득 담긴 과일 그릇은 실재하는 것처럼 생생하다. 창문 밖으로 보이는 프랑스 남부의 풍경 또한 사실적이다. 야자수는 바닷바람에 흔들리고 하늘은 파랑, 노랑, 초록색으로 빛나고 있다. 아마도 낮에서 밤으로 변화하는 해질녘에 그린 듯하다. 창문으로 들어온 자연광은 탁자 위를 은빛 라일락색으로 물들인다. 그러나 두 인물에게 오면 현실이 와해되기 시작한다. 왼쪽에 서 있는 인물의 얼굴은 온통 주황색이고, 커튼 앞에 앉아 있는 여성은 줄무늬 커튼의 노란색 염료가 천에서 빠져나와 그녀의 머리카락과 얼굴에 스며든 것처럼 보인다.

피에르 보나르 Pierre Bonnard 가 색을 다루는 방식은 독창적이고 기이하며 때로는 논쟁을 불러일으켰다. 마티스는 그를 가리켜 "희귀하고 용감한 화가"라고 불렀고, 피카소는 그의 그림을 "우유부단의 혼합체"로 묘사했다. 그는 다루고자 하는 장면을 재현하는 것보다 기억에서 떠올려 상상하면서 그리는 것을 선호했다. 그의 팔레트는 1912년을 기점으로 더욱 강렬하게 변해 거의 야수파에 가까워졌다. 그는 색상을 강화해서 작품에서 가장 중요한 서사적 요소를 끌어내는 데 사용했다. 이 작품에서 커튼 앞에 앉아 있는 여성은 마르트 드 멜리니로 그와 모든 일을 함께한 인생의 동반자였다. 그녀는 보나르와 1893년 파리에서 만나 결혼하기 전까지 30년 이상을 함께 살면서 휴식과 목욕, 정원 가꾸기 등 수많은 작품의 피사체가 되었다.

보나르는 이러한 일상적인 순간을 색과 구도를 통해 포착했다. 노란 커튼과 창틀의 흐릿한 수직선과 수평선은 작품의 구도를 제공하고, 따뜻한 색에서 차가운 색으로 변화하는 색상은 실내와 실외를 구분한다. 마르트의 머리카락과 얼굴은 배경 속으로 사라지기 직전이지만 그녀의 녹색 블라우스는 여전히 두드러진다. 당시 그녀의 나이는 50살이었다. 하지만 늘 그랬듯이 보나르는 그녀를 빛나는 푸른 눈의 젊고 아름다운 여성으로 묘사했다. 이처럼 그는 주관적이고 틀에 얽매이지 않는 방식으로 색을 활용하여 자신이 좋아하는 대로 과거를 조합했다.

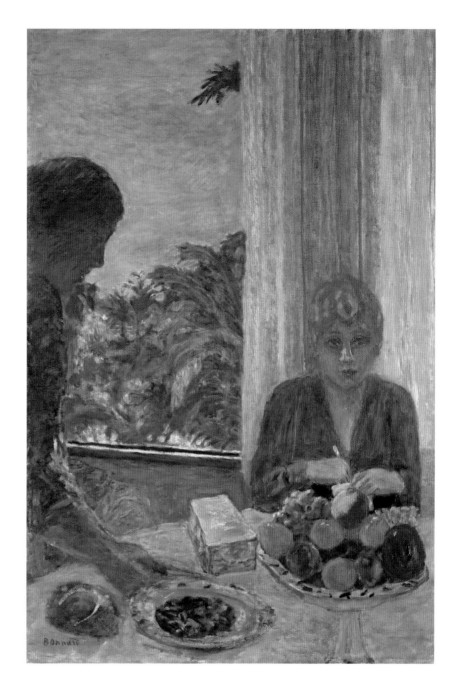

팔레트

두드러지는 녹색 블라우스와
주황색으로 물든 얼굴. 은빛 라일락색
탁자. 파랑, 노랑, 초록색으로 빛나는
하늘.

참고 작품

- 조르주 브라크, 〈에스타크의 풍경〉,
 1907년.
- 나탈리아 곤차로바, 〈노란 백합을 든
 자화상〉, 1907-08년.
- 프랜시스 호지킨, 〈러브데이와 앤:
 꽃바구니를 든 두 여인〉, 1915년.

C10 M48 Y30 K0
R205 G150 B149

C10 M88 Y90 K19
R158 G50 B32

C78 M59 Y30 K74
R35 G41 B53

C10 M18 Y55 K00
R223 G202 B132

C24 M30 Y80 K34
R141 G126 B57

C56 M33 Y79 K65
R65 G72 B37

소녀에서 여자로

수잔 발라동
〈버려진 인형〉

1921년

캔버스에 유화,
51 × 32 cm (20⅛ × 13 in).

두꺼운 크림슨색 이불이 덮인 침대 가장자리에 두 사람이 걸터앉아 있다. 두 사람 모두 몸을 왼쪽으로 틀었고 기하학적 패턴이 그려진 노란색 깔개 위에 발을 올려놓았다. 검은색 옷을 입은 여인은 수건으로 소녀의 물기를 닦고 있다. 커다란 분홍색 머리띠 외에 모두 벗은 소녀는 왼손에 작은 거울을 들고 자기 모습을 유심히 바라보고 있다. 바닥에 버려진 인형의 머리에 묶인 리본은 주인의 장미색 리본과 같은 색이다. 소녀는 인형이 주는 편안함이 더는 필요하지 않다는 듯이 등을 돌려버렸다. 인형 또한 소녀의 도움을 바라지 않는 것 같다.

수잔 발라동 Suzanne Valadon 은 9살에 그림을 그리기 시작해서 여러 직업을 거친 후 15살에 화가의 모델이 되었다. 그녀는 피에르-오귀스트 르누아르 Pierre-Auguste Renoir 와 에드가 드가, 앙리 드 툴루즈-로트레크 Henri de Tou-louse-Lautrec 의 기법을 관찰하면서 그림을 익혔고, 점차 자신만의 대담한 윤곽과 생생한 팔레트를 구축해나갔다. 그녀는 평생에 걸쳐 노화와 아름다움 그리고 여성의 욕망에 대해 질문을 던지는 솔직한 자화상과 여성의 이미지를 제작했다. 〈버려진 인형〉은 더 이상 아이가 아니라 여자가 되어버린 소녀의 복잡한 삶의 단계를 탐구한 작품이다.

이 사적인 성장 초상화의 오묘한 심리적 분위기는 색채로 인해 더욱 강화된다. 화면을 가득 채우는 근접 구도와 벽과 바닥에 칠해진 모스 그린 moss green 색 물감은 불안한 느낌과 밀실 공포증을 불러일으킨다. 소녀의 분홍색 리본은 풋풋한 순수함을 떠올리게 하지만, 동시에 붉어진 뺨의 분홍색은 싹트기 시작하는 자아 인식과 성적 호기심을 암시한다. 소녀의 피부에는 피치 peach 색과 노란색, 초록색이 뒤섞여 있고, 옅고 부드러운 스타킹을 신은 나이 든 여성의 창백한 다리에는 없는 따뜻함이 흐른다. 아이에서 여자로 변화하는 소녀의 몸을 드러낸 것은 취약함을 의미할 수도 있다. 하지만 이를 굵은 윤곽선으로 처리해 소녀가 지닌 내면의 힘과 능력을 암시했다.

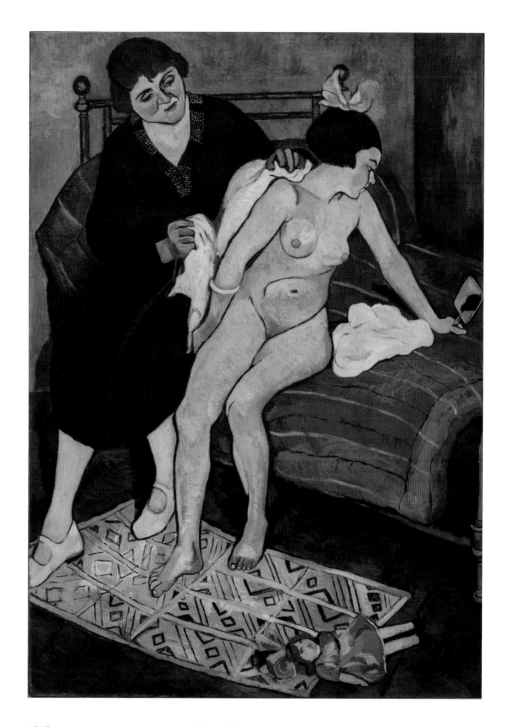

팔레트

커다란 분홍색 머리 끈과 두꺼운
크림슨색 이불. 남색 드레스. 노란색
깔개와 녹색 바닥.

참고 작품

- 그웬 존, 〈어깨를 드러낸 소녀〉,
 1909-10년경.
- 플로린 스테트하이머, 〈모델(누드
 자화상)〉, 1915-16년.
- 매들린 티엔, 〈판위량, 나르시즘〉,
 1929년경.

C70 M58 Y0 K20
R84 G91 B145

C58 M45 Y0 K0
R123 G131 B186

C0 M40 Y78 K0
R227 G164 B72

C25 M35 Y69 K25
R151 G132 B79

C0 M3 K6
R241 G238 B240

C5 M86 Y94 K20
R163 G54 B26

삶을 위한 투지

프리다 칼로
〈두 명의 프리다〉

1939년

캔버스에 유화,
173.5 × 173 cm (68⁵⁄₁₆ × 68 in).

멕시코의 화가 프리다 칼로 Frida Kahlo 는 동료 예술가 디에고 리베라 Diego Rivera 와 이혼한 직후 〈두 명의 프리다〉를 그렸다. 이 작품은 그녀가 지닌 인격의 양면을 보여주는 이중 자화상이다. 화면의 오른쪽에는 남편에게 사랑받던 프리다가 있다. 그녀는 주황색 줄무늬가 있는 일렉트릭 블루색 상의와 주름 진 밑단이 있는 모스 그린색 치마로 구성된 멕시코 전통 드레스를 입고 남편의 어린 시절 사진이 담긴 장신구를 들고 있다. 왼쪽은 사랑받지 못한 프리다로, 주름 장식이 있는 소매와 답답할 정도로 높은 레이스 목장식이 달린 식민지 스타일의 웨딩드레스를 입었다. 창백한 얼굴과 붉은 입술로 보아 화장을 한 듯하다. 그녀의 두 인격은 서로 손을 잡고 있는 것은 물론이고 몸 밖으로 잔인하게 드러난 심장의 핏줄로도 연결되어 있다. 남편이 사랑했던 심장은 온전하지만 사랑받지 못했던 심장은 여기저기 찢겨 다 드러났다. 심지어 몸으로 이어진 대동맥의 끝을 가위로 갈라 붉은색 피가 하얀 치마 위로 뚝뚝 떨어지고 있다.

칼로는 자신의 고통을 예술로 승화시켰다. 십 대 시절 경험했던 치명적인 교통사고와 그 후 이어진 수십 차례의 수술, 평생 겪어야 했던 만성 통증과 위험했던 유산의 고통을 캔버스에 고스란히 담아냈다. 그녀는 이 자화상에서 육체와 정신 안팎으로 극심했던 고통을 묘사했다. 짙은 파란색과 흰색의 폭풍우 덩어리 속에서 휘몰아치는 감정을 느낄 수 있다. 다사다난했던 리베라와의 결혼 생활은 말 그대로 그녀를 둘로 갈라 놓았다. 그러나 두 프리다의 표정에선 확고함과 단호함이 보인다.

칼로는 색을 사용해 감정을 고조시켰다. 폭풍우가 몰아치는 하늘을 배경으로 벤치에 앉은 그녀의 두 인격은 환하게 빛나고 있다. 사랑받지 못한 프리다의 하얀 웨딩드레스를 적신 붉은 핏자국과 사랑받은 프리다의 주황색과 파란색의 보색이 교차하는 상의가 우리의 시선을 사로잡는다. 피부는 금빛으로 빛나고 옷 주름의 빛과 그림자는 두 인물에게 고전 조각을 연상시키는 장엄한 분위기를 부여한다. 칼로는 이 작품에서 자신의 고통을 탐구한 것 외에도 또 다른 빛나는 무언가를 숨겨두었다. 바로 투지이다. 그녀는 예술을 통해 그녀의 발자취를 따르는 많은 여성 예술가들에게 대담하고 혁명적인 영감을 전해 주었다.

팔레트

짙은 파란색과 흰색의 폭풍우. 주황색
줄무늬가 있는 일렉트릭 블루색 상의와
모스 그린색 치마. 흰색 치마 위로
떨어지는 크림슨색 피.

참고 작품

· 디에고 리베라, 〈알라메다 공원의
 일요일 오후의 꿈〉, 1946-47년.
· 루바이나 히미드, 〈균형 잡힌 나의 두
 마음〉, 1991년.
· 카시 나모다, 〈연한 파란색 드레스를
 입은 샴쌍둥이〉, 2020년.

초현실주의 다과회

리어노라 캐링턴
⟨늙은 하녀들⟩

1947

판자에 유화,
58.2 × 73.8 cm (22⅞ × 29⅛ in).

다과회가 열리고 있다. 하지만 우리가 알고 있는 다과회가 아니다. 분홍색과 초록색 옷을 입고 두건을 쓴 사람들은 조그마한 잔의 차를 홀짝이고, 레몬 옐로우색 옷을 입은 인물은 까치가 케이크를 먹는 동안 포크를 들고 기다리고 있다. 곱슬머리에 파란색과 흰색 옷을 입고 머리가 천장에 닿을 듯이 키가 큰 인물도 있다. 화면 왼쪽에 있는 커다란 벽난로에는 어울리지 않게 너무 조그마한 장작더미가 주황색과 노란색으로 타오르고, 그 앞에는 녹색 풍경이 그려진 금색 의자가 놓여 있다. 이 기묘한 공간에 사교적인 거인들이 모여 차를 마시고 있다. 리어노라 캐링턴 Leonora Carrington 은 다른 초현실주의 화가들처럼 마녀와 요정, 기타 신화적 인물들을 자주 그렸다.

⟨늙은 하녀들⟩은 주제와 색 팔레트 모두에서 현실과 판타지 사이를 오간다. 까치는 검은색과 흰색이고 곱슬꼬리원숭이는 갈색으로 그려졌다. 방문 너머에는 검은 고양이가 보인다. 탁자 위에는 금색 페이스트리 크러스트 파이가 있고, 한 조각 잘라낸 케이크는 오프-화이트 off-white 색 아이싱이 덮여 있다. 여기까지는 익숙하다. 그러나 인물들은 어딘가 옳지 않다. 모두 밤하늘에 뜬 달처럼 얼굴색이 창백하고 화면은 전체적으로 초현실적인 녹색 색조를 띠고 있다. 짙은 색의 옷을 입고 화면 가운데 서 있는 인물은 지나치게 작은 손과 작은 발을 가지고 있다. 이 인물을 포함한 모든 인물이 흐릿한 노란색으로 윤곽선이 그려져 있다. 탁자 위 평범해 보이던 보라색 찻주전자조차 사실은 투명하다는 점에서 놀라움을 자아낸다.

화가이자 작가였던 캐링턴은 런던에서 미술을 공부하는 동안 초현실주의자들과 어울렸다. 1937년 그녀는 멘토이자 연인이 된 막스 에른스트를 만나 함께 파리로 이주했다. 제2차 세계대전 중 스페인에서 불안과 우울증에 시달렸고, 멕시코로 이주한 후에야 평화를 되찾고 명성을 얻을 수 있었다. 캐링턴은 인간과 동물 그리고 다른 세계의 존재에 매료되었다. 그녀는 예술에서 정체성과 변화라는 주제를 탐구하고자 했다. 그녀에게 색은 우리의 생각을 자유롭게 하고 평범하고 이상한 신체와 존재 사이의 모호한 경계를 강조하는 도구였다.

C30 M19 Y71 K40
R129 G129 B71

C5 M6 Y70 K11
R220 G207 B98

C0 M0 Y3 K6
R243 G243 B238

C6 M18 Y7 K6
R220 G204 B209

C51 M22 Y0 K10
R133 G159 B199

팔레트

파랑, 하양, 분홍, 초록, 레몬 옐로우색
옷을 입은 사교적인 거인들.

참고 작품

- 매리언 엘리자베스 애드넘스,
 〈또 다른 자아〉, 1940년경.
- 도로시아 태닝, 〈아이네 클라이네
 나흐트무지크〉, 1943년.
- 에일린 아거, 〈정원의 존재들〉, 1979-
 81년.

내면을 드러내

표현주의

'표현주의 Expressionism'는 대게 20세기 작품을 일컫는 용어이다. 하지만 이 새로운 미술 사조는 1880년대 후반 빈센트 반 고흐에 의해 시작됐다고 봐야 한다. 반 고흐는 인상주의 작품과 고갱의 상징적 작품에서 영감을 받아 아주 선명한 색으로 구성된 팔레트를 사용하여 들쭉날쭉하고 과열된 붓질로 캔버스를 채워나갔다. 고달팠던 삶이 끝나갈 무렵 그는 걷잡을 수 없는 창의력의 폭발을 경험했고 밤낮으로 쉬지 않고 일하며 캔버스에 자신을 쏟아부었다. 유토피아적인 노란색으로 해바라기를 그렸고 꽃이 만개한 아몬드 나무와 밤의 카페 테라스를 그렸다. 늘 지나치게 흥분하고는 했던 고약한 습관마저도 작품의 원동력이 되었다.

반 고흐는 〈절규〉를 그린 에드바르 뭉크와 같은 시기에 활동했다. 두 화가 모두 파리의 몽마르트르 근처에 잠시 살았고 비슷한 예술계에 몸담고 있었지만, 서로 교류하지는 않았던 것 같다. 하지만 두 사람 모두 색채를 통해 세상을 보았고, 대담하고도 개인의 내면을 담은 작품을 만들었다. 또한 공통적으로 신경쇠약에 시달리고 있었다. 반 고흐는 자살하기 전 자기 귀를 자른 것으로 유명하고, 뭉크는 수년간 우울증과 불안으로 씨름하다가 1908년 정신 병원에 입원했다. 뭉크는 다음과 같이 말했다. "빛나는 열정이나 영혼의 지옥불과 같은 인간의 본성을 이용해 강렬한 감정을 그려내는 것은 신경계에 엄청난 부담이 된다. 빈센트가 그 예이고 나도 일부 그렇다."

물론 소위 20세기 표현주의의 창시자들이라고 불리는 화가들이 작품 때문에 고통을 겪은 유일한 예술가는 아니었다. 하지만 막스 베크만 Max Beckmann 과 에른스트 루트비히 키르히너와 같은 독일 표현주의의 선두 주자들은 일종의 정서적 자포자기를 겪고 있었다. 표현주의 미술이 항상 인기 있었던 것도 아니었다. 어떤 이들은 지나치게 연극적이라 했고, 어떤 이들은 조잡하고 엉망진창이라 비난했다. 심지어 표현주의 화가 중 일부는 화가들이 작품을 생산하는 동안에는 정상적인 삶을 영위할 수 없는 것이 당연하다고 믿기도 했다. 하지만 전적으로 자신의 작품 활동에 굴복해야만 하는 '고통스러운' 예술가라는 비유는 오늘날 더 이상 매력적이지 않다.

표현주의는 20세기 초 독일과 오스트리아에 뿌리를 내렸다. 아방가르드 화가들이 강렬하고 희석되지 않은 팔레트를 통해 자신의 내면을 드러내던 시기였다. 또한 제1차 세계대전으로 사회적 혼란이 가중되던 시기이기도 했다. 군에 입대하거나 징집된 화가들은 낡아빠진 낙천주의를 찬양하고 최전선의 무서운 상황을 기록하는 작품을 만들어야 했다. 1933년 히틀러가 집권하자 미술 자체가 공격의 대상이 되었다. 1937년까지 독일 박물관들은 추악하고 용납할 수 없는 것으로 간주하는 모든 작품을 몰아냈다. 표현주의 작품은 '퇴폐미술 Degenerate art'로 분류되었다. 나치 관리들은 작품의 주제가 너무나 당당하게 노골적이며 색이 서로 충돌하고 붓놀림이 느슨하다는 이유로 표현주의 작품을 타락하고 퇴폐한 미술이라 낙인찍었다. 수천 점의 작품이 압수되었고 그중에는 오스트리아의 화가 에곤 실레의 충격적이고 관능적인 초상화도 포함되어 있었다. 일부는 불에 태워졌고 일부는 지금까지도 가장 악명 높은 세기의 전시회로 불리는 〈퇴폐미술전〉에 전시되었다. 나치 이데올로기에서 벗어나 감히 주관적으로 해석될 수 있는 작품은 모두 처참히 짓밟혔다.

여기까지가 히틀러의 계획이었다. 그 이후로 표현주의는 여러 차례 부흥을 겪었고 1940년대와 1950년대 미국과 1960년대와 1970년대 독일, 1980년대 뉴욕에서 추상적인 형태로 다시 등장했다. 색은 제멋대로 칠한 것처럼 보일 정도로 밝아졌고 붓놀림은 움직임과 생명력으로 가득 채워졌다. 표현주의 화가들은 인상주의를 이어받아 수백 년 된 관습을 뒤집기 위한 탐구를 계속했다. 이는 마치 드럼처럼 우리의 가슴을 쿵쿵 울리는 예술이었다.

아플 때나, 건강할 때나

빈센트 반 고흐
〈두 마리의 게〉

1889년

캔버스에 유화,
47 × 61 cm (18½ × 24 in).

"서로를 빛나게 하고, 연인이 되게 하며, 부부처럼 서로를 완성하는 색들이 있다." 1888년 빈센트 반 고흐 Vincent van Gogh 는 여동생 빌레민에게 보낸 편지에서 이렇게 말했다. 프랑스 남부 아를에서 머물던 그해 12월 그는 고갱과 말다툼을 했고 면도칼로 자신의 귓불을 베었다. 이후 그는 병원에 입원했다가 1889년 1월에 퇴원했고 〈두 마리의 게〉를 그렸다. 근접 구도에서 포착한 게 두 마리는 그의 연약한 정신 상태를 여실히 보여준다. 한 마리는 정면으로 똑바로 서 있고, 다른 한 마리는 뒤집어져 허우적거리고 있다. 이 그림을 그리고 4개월 뒤 그는 생-레미-드-프로방스 외곽에 있는 정신병원에 들어갔고 이듬해 스스로 목숨을 끊었다.

빨간색과 초록색으로 칠해진 이 작은 캔버스는 강렬하고 뛰어난 표현력을 보여준다. 1886년 파리로 이주한 반 고흐는 인상주의 화가들의 작품을 접하면서 점차 느슨하고 밝은 화풍을 보이기 시작했다. 나아가 자연을 탐구하고 색채 이론에 관심을 갖기 시작하면서 더욱 생생한 팔레트를 구축해 나갔다. 1884년 프랑스의 미술 평론가 샤를 블랑은《회화와 판화 문법》에서 보색의 사용을 장려했다. 들라크루아 또한 이러한 색채 대비를 활용해 작품의 드라마를 강조했고 이를 반 고흐가 이어받았다. 이 작품에서 한 쌍의 보색인 빨간색과 초록색은 반대 방향으로 서로를 강화한다.

한편 캔버스를 가득 채운 강렬한 색채 속에 다양한 빛과 어둠이 존재하고 있다. 네덜란드 헤이그에서 성장한 반 고흐는 수많은 색조 회화 작품에 둘러싸여 독학으로 미술을 공부했다. 네덜란드 거장들의 작품을 통해 하나의 색상에서 빛과 그림자를 강조하는 법을 배울 수 있었다. 시시각각 터져 나오는 내면의 격동에도 불구하고 그는 매우 생산적이었다. 빨강, 주황, 노랑의 두껍고 맹렬한 붓질로 그려진 게는 상대적으로 연하고 싱그러운 빛을 띠는 초록색으로 그려진 배경에 앉아 있다. 배경이 느슨하게 칠해져 있어 마치 물결치는 바다처럼 보인다. 게는 아마도 죽었을 것이다. 껍데기가 붉은 것으로 보아 이미 끓는 물에 푹 삶아졌을지도 모른다. 하지만 구부러진 다리와 반짝이는 검은 발톱 때문에 마치 살아 있는 것처럼 보인다. 반 고흐는 이 게를 쳐다보면서 자신의 굴곡진 삶을 떠올렸을지도 모르겠다.

<div style="display:flex">
<div>

팔레트

연하고 싱그러운 빛을 띠는 초록색
배경과 대비되는 빨강, 주황, 노랑.

</div>
<div>

참고 작품

- 폴 고갱, 〈자화상〉, 1889년.
- 에드바르 뭉크, 〈원죄(붉은 머리와
 녹색 눈을 가진 여인)〉, 1902년.
- 앙리 마티스, 〈춤〉, 1909년.

</div>
</div>

으아아아악

에드바르 뭉크
〈절규〉

1895년

마분지에 파스텔과 크레용,
91 × 73.5 cm (36 × 28⅞ in).

"나는 친구 두 명과 함께 길을 걷고 있었다. 해가 지고 하늘이 핏빛으로 물들었다. 우울한 기분이 들었다. 너무나 지쳐 그 자리에 꼼짝없이 서 있었다. 검푸른 피오르드와 도시 위를 피와 불의 혓바닥이 뒤덮었다. 친구들은 계속해서 걸었고 나는 뒤쳐져서 겁에 질려 벌벌 떨고 있었다. 그때 내면에서 끓어오르는 커다란 비명을 느꼈다." 에드바르 뭉크 Edvard Munch 는 이 파스텔화의 액자에 붙인 명판에서 이렇게 말했다. 〈절규〉는 그가 같은 주제로 만든 파스텔, 드로잉, 판화 및 유화 연작 중 하나이다. 이 작품은 시대를 초월하여 미술의 역사에서 가장 상징적인 이미지 중 하나가 되었다. 심지어 이를 본뜬 이모티콘도 만들어졌다.

화산이 폭발한 것처럼 붉고 노란 하늘이 유령 같이 생긴 외로운 인물 위로 휘날린다. 급류와 같은 색의 짙은 보라색 옷을 입은 인물은 난간 틈으로 미끄러질 것처럼 위태로워 보인다. 뭉크는 같은 주제로 드로잉 작품을 그린 후 색을 사용하여 이 작품을 다시 그렸다. 뭉툭한 파스텔과 크레용을 사용하여 물결 치고 흔들리는 것처럼 보이는 색채의 띠로 캔버스를 가득 채웠다. 파스텔과 크레용이라는 매체 자체가 작품에 생생하고 거친 질감을 부여한다. 피오르드에 펼쳐진 검은 그림자는 인물의 일그러진 몸의 곡선을 따라가고, 다리 위의 직선은 거침없이 뻗어나간다. 핏빛 빨간색 하늘과 검푸른색 피오르드의 극명한 대조가 작품에 강렬함을 더한다.

뭉크는 대담하고 과장된 색채를 이용해 고향인 오슬로 동쪽으로 가던 중 그에게 닥친 엄청난 공포를 재현했다. 고통에 못 이겨 길쭉한 손바닥으로 귀를 틀어막은 그의 주위로 외로움과 두려움, 고뇌와 공포의 감정이 소용돌이친다. 그의 친구들은 화면 가장자리에 머물러 있다. 이들은 멀리 있는 배를 바라보는 보라색 얼룩으로 표현되어 있다. 반면에 뭉크는 뿌리째 뽑힌 듯한 느낌을 주는 구불구불한 선으로 묘사되었다. 눈과 콧구멍은 넓어졌고 머리카락은 불타는 하늘에 모두 그을려 없어진 것처럼 보인다. 한껏 벌린 입에서 비명을 내지르는 소리가 들리는 것만 같다.

팔레트

화산이 폭발한 것처럼 붉고 노란 하늘과
짙은 보라색 옷을 입은 외로운 인물.
검은 그림자와 검푸른색 피오르드.

참고 작품

- 카를 슈미트-로틀루프, 〈바리새인〉,
 1912년.
- 에리히 헤켈, 〈피곤〉, 1913년.
- 마르크 샤갈, 〈푸른 서커스〉, 1950년.

C30 M16 Y45 K5
R180 G184 B145

C0 M20 Y26 K0
R241 G211 B184

C3 M0 Y0 K6
R237 G241 B243

C0 M46 Y70 K5
R214 G148 B83

C20 M63 Y65 K60
R96 G62 B43

임신을 축하합니다

파울라 모데르존-베커
〈여섯 번째 결혼기념일의
자화상〉

1906년

캔버스에 템페라,
101.8 × 70.2 cm (40⅛ × 27⅝ in).

파울라 모데르존-베커 Paula Modersohn-Becker 는 이 단순하지만 감동적인 초상화에서 자신이 임신한 모습을 상상했다. 화가는 상의를 모두 벗은 채 목걸이만 걸치고 있다. 호박 구슬로 엮은 긴 목걸이는 그녀의 가슴 사이로 흘러내리고 크림빛 분홍색 피부 위에서 따뜻하게 빛난다. 커다란 눈동자는 땋아 올린 머리카락과 같은 갈색이고 입술은 장밋빛 분홍색이다. 그녀는 화가의 손처럼 두껍고 튼튼한 손으로 배를 보호하듯이 감싸 안았다. 그리고 고개를 한쪽으로 기울여 연필로 그린 듯이 얇은 눈썹을 아치형으로 만들고 볼을 붉힌 채 우리를 바라보고 있다. 그녀가 이 작품에서 잉태하기를 기대한 것은 아기가 아니라 바로 자신의 창조적 잠재력이었다.

실물 크기로 제작된 이 초상화는 옅은 색조의 오일 안료를 두껍게 발라서 빛이 가득 번진 듯한 효과를 내었다. 옅은 초록빛 노란색을 띠는 배경 위로 그려진 녹색 무늬는 빛이 아롱다롱하듯이 부드러워 보인다. 화가의 목과 어깨의 전체적인 윤곽부터 배꼽의 그림자가 드리워진 부분까지 세심하게 표현되어 있다. 하지만 다른 부분은 의도적으로 흐리게 처리되어 있다. 그녀의 오른손은 진한 분홍색을 뭉개듯이 칠했고, 허리에 감은 푸른기 도는 흰색 천은 느슨하게 그렸다. 왼손의 윤곽선은 배경 속으로 사라지기 일보 직전이다.

이 작품은 여성의 나체 자화상으로 알려진 작품 중에서 가장 이른 시기의 작품이다. 여성이 화가가 아니라 주로 작품의 피사체로 등장했던 시기에 제작되었다는 점에서 일종의 독립선언문이라 할 수 있다. 안타깝게도 모데르존-베커는 딸을 낳은 직후 임신 합병증으로 사망했다. 하지만 작품 속 봄날 같은 초록색 배경은 미래의 약속으로 가득 차 있다. 그녀의 어두운 분홍빛 손은 화가로서 자신의 능력에 대한 경의의 표시이다. 이 이미지에서 그녀는 전통적인 아름다움 대신에 자신감 있고 유능한 여성으로 그려졌다. 화가의 시선처럼 부드러운 색채 팔레트는 안정적이고 자신감이 넘친다. "나는 나자신의 무언가를 만들 것이다"라고 그녀가 말했던 것처럼 말이다.

팔레트

봄 날 같은 초록색 배경에 크림빛
분홍색 피부. 흰색 하의와 호박 구슬.

참고 작품

- 마리아 라스니히, 〈표현적인 자화상〉,
 1945년.
- 위니프레드 니콜슨, 〈첫 번째 프리즘〉,
 1976년.
- 샹탈 조페, 〈임신 자화상 II〉, 2004년.

C5 M30 Y84 K0 R224 G179 B63

C64 M5 Y70 K10 R113 G161 B102

C35 M31 Y0 K0 R171 G169 B208

C5 M88 Y90 K10 R178 G53 B34

C0 M55 Y90 K0 R217 G132 B42

C0 M35 Y100 K0 R230 G170 B0

C88 M50 Y0 K0 R57 G108 B176

C40 M12 Y0 K100 R0 G0 B0

영적인 그림

힐마 아프 클린트
〈그룹 X, No. 1, 제단화〉

1907년

캔버스에 유화와 금박,
237 × 179.5 cm (93½ × 70¹¹⁄₁₆ in).

스웨덴의 화가 힐마 아프 클린트 Hilma af Klint 는 자신의 작품을 사후 20년 동안 봉인된 상태로 보관해달라는 유언을 남겼다. 화가이자 심령론자였던 그녀는 동시대 사람들이 자신의 작품을 받아들일 준비가 되지 않았으며, 보다 신비로운 마음을 지니게 될 미래의 청중에게 더 적합할 것이라 믿었다. 1906년에서 1915년 사이 그녀는 193점의 작품을 제작했다. 이 작품들을 설화석고로 만든 3층짜리 사원에 설치하는 것을 상상하며 제작했다고 한다. 〈그룹 X, No. 1, 제단화〉는 세 개의 커다란 캔버스 중 첫 번째 작품으로, 나선형 계단이 있는 사원 탑의 맨 꼭대기에 놓을 작품이었다.

에그 템페라 기법으로 그린 이 기하학적인 작품은 금박으로 마감하여 찬란하게 빛을 내뿜는다. 검은색을 배경으로 다채로운 색의 정삼각형이 금색 원 모양의 태양을 가리키고 있다. 태양은 초록색과 라일락색으로 둘러싸여 노랑, 파랑, 분홍의 광선을 발산한다. 삼각형 자체는 일종의 색 도표로서 왼쪽에는 빨강, 주황, 노랑의 색조가, 오른쪽에는 파랑과 보라 색조가 있다. 각 색이 위치한 데는 이유가 있다. 아프 클린트는 노랑과 분홍이 남성성을, 파랑과 라일락이 여성성을 나타낸다고 생각했다. 초록은 조화의 색이었다. 그리고 중앙에는 분홍색 윤곽선이 있는 서로 다른 모양의 원반이 그려져 있다.

아프 클린트는 '더 파이브'라는 주술 단체를 결성하면서 화가로서의 목소리를 내기 시작했다. 그녀는 네 명의 여성들과 함께 초자연적인 존재와의 의사소통을 시도했고, 자신들의 신념에 따라 그림을 그렸다. 세 점의 제단화로 구성된 〈사원을 위한 그림〉 연작은 아말리엘이라는 여성이 의뢰한 것으로 알려져 있다. 첫 번째 제단화와 달리 두 번째 제단화는 광선을 원형으로 대체했고 삼각형을 반전해서 검은색으로 칠했다. 세 번째 제단화에는 삼각형을 없애고 화려한 별을 둘러싼 금색 원반만 남겨 두었다. 아프 클린트는 영적일 뿐만 아니라 수학과 과학에도 능통했다. 19세기 후반에서 20세기 초반 과학의 발전을 따라 우주에도 관심을 가졌다. 무엇보다 그녀는 영적 세계와 물질적 세계 사이의 상호작용과 발전을 담은 새로운 시각에 빛을 밝히고자 했다.

팔레트

검은색 배경에 빨강, 주황, 노랑, 파랑, 보라의 색 도표. 초록과 라일락색으로 둘러쳐진 금색 원 모양.

참고 작품

- 조지아 오키프, 〈검정, 파랑, 노랑이 있는 회색 선〉, 1923년.
- 아그네스 펠튼, 〈아흐미 인 이집트〉, 1931년.
- 엠마 쿤츠, 〈작품 No.003〉, 연대 미상.

색채 심리학

"색의 주요 목표는 가능한 모든 표현을 제공하는 것이어야 한다"라고 마티스는 말했다. 색이 작품에 양식과 형태를 부여할 뿐만 아니라 기억을 재창조하고 감정을 불러일으킬 수 있어야 한다는 의미였다. 단순히 우리가 보는 것을 묘사하기보다 우리가 느끼는 것을 해석할 수 있어야 했다. 그리고 나아가 그 경험의 감각과 본질을 표현할 수 있어야 했다.

미술의 역사를 통틀어 화가들은 색과 분위기 간의 관계를 통해 감정을 전달하고 이끌어냈다. 개인의 정신 상태는 작품에 영향을 미쳤고, 그들의 작품은 또다시 관람자의 심리에 영향을 미칠 가능성이 높았다. 예를 들어 피카소의 팔레트는 그의 정신 상태에 영향을 받은 것이 분명하다. 성공하지 못해 가난했고 갑작스러운 친구의 죽음에 슬퍼하던 그는 한없이 우울한 파란색 색조로 그림을 그렸고, 슬픔에서 벗어나자마자 행복이 넘쳐나는 장밋빛 색조를 쓰기 시작했다. '색은 마치 형태처럼 감정의 변화를 따른다'고 했던 그의 말처럼 말이다.

물론 정해진 규칙이란 없고 특정 색이 표현하는 바는 화가마다 다르다. 바실리 칸딘스키 Wassily Kandinsky 와 함께 표현주의 화파인 청기사파 Der Blaue Reiter 를 설립했던 프란츠 마르크 Franz Marc 는 1910년 말 파랑, 노랑, 빨강의 삼원색의 특징을 다음과 같이 정의했다. "파랑은 남성의 원리로 근엄하고 영적이며, 노랑은 여성의 원리로 온화하고 쾌활하며 관능적이고, 빨강은 문제가 되는 색으로 잔인하고 모질기 때문에 다른 두 색상이 반드시 싸워서 이겨야 하는 색이다." 반면에 힐마 아프 클린트는 노랑을 남성적인 색으로, 파랑을 여성적인 색으로 간주했다.

칸딘스키와 아프 클린트는 《상념의 형태》라는 책에서 큰 영향을 받았다. 이 책은 1905년 신지학협회의 지도자인 애니 배전트와 찰스 웹스터 리드비터가 출간한 책으로, 25가지 색의 영적 의미를 보여주는 〈색의 의미를 푸는 열쇠〉라는 제목의 그림이 표지에 실려 있었다. 왼쪽 맨 위에는 높은 영성을 나타내는 페일 블루 pale blue 가 있고 오른쪽 맨 아래에는 적의를 나타내는 검은색이 있다. 그 사이에는 최고의 지성을 뜻하는 브라이트 옐로우 bright yellow 에서 자부심의 레디쉬 오렌지 reddish orange, 이타적인 애정의 페일 핑크 pale pink, 우울증의 자주색까지 모든 색이 자리하고 있다. 색의 속성은 색조의 변화에 따라 바뀐다.

표현주의자들은 작품에서 분위기를 만들려고 노력했다. 그들은 주변 세계와 관계를 맺고 색이 자신들을 생각하고 느끼게 하는 방식으로 색을 표현했다. 반 고흐는 강렬하고 격렬하게 대조되는 색에 자신의 에너지를 쏟아 부었고, 뭉크는 노랑, 파랑, 보라, 검정의 격앙된 색채로 불안과 근심의 절박한 감정을 채찍질했다. 빨간색과 사랑에 빠졌던 마티스 또한 좋은 예이다.

애니 배전트와 찰스 웹스터 리드비터,
〈색의 의미를 푸는 열쇠〉, 《상념의 형태》,
1901년.

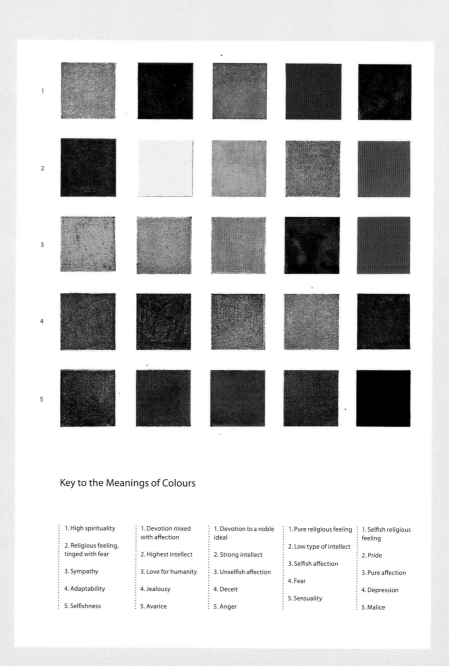

Key to the Meanings of Colours

1. High spirituality	1. Devotion mixed with affection	1. Devotion to a noble ideal	1. Pure religious feeling	1. Selfish religious feeling
2. Religious feeling, tinged with fear	2. Highest intellect	2. Strong intellect	2. Low type of intellect	2. Pride
3. Sympathy	3. Love for humanity	3. Unselfish affection	3. Selfish affection	3. Pure affection
4. Adaptability	4. Jealousy	4. Deceit	4. Fear	4. Depression
5. Selfishness	5. Avarice	5. Anger	5. Sensuality	5. Malice

햇살이 반짝

프란티셰크 쿱카
〈옐로우 스케일〉

1907년경

캔버스에 유화,
78.7 × 74.3 cm (31 × 29¼ in).

남자는 고리버들로 만든 의자에 쓰러지듯이 푹 앉아 있다. 머리에는 마치 후광처럼 보이는 노란색 쿠션이 받쳐져 있다. 그는 목욕 가운처럼 보이는 푹신한 옷을 입고 수염이 살짝 자라 까슬해 보이는 턱까지 옷깃을 끌어당겼다. 한 손으로는 읽던 책의 위치를 표시하고 있고, 다른 한 손으로는 반쯤 피운 담배를 들고 있다. 반짝이는 피부와 의자의 나무 틀은 이 초상화에서 유일하게 두꺼운 노란색으로 덧칠하지 않은 부분이다. 심지어 그의 담배를 든 손과 무표정한 얼굴에도 노란색이 스며들고 있는 것을 발견할 수 있다.

프란티셰크 쿱카 František Kupka 도 힐마 아프 클린트처럼 심령주의적 성향을 지닌 추상주의 화가였다. 사실주의를 아주 비난하지는 않았지만 신지학과 같은 심령주의 운동에 매료되었고 색이 지닌 강력한 힘을 믿었다. 그는 작품에서 색을 묘사의 족쇄에서 해방하고 색 자체로 심오한 표현 수단으로서 최대한의 잠재력을 발휘할 수 있도록 노력했다. "작품의 분위기는 캔버스를 단일 색상 범위로 물들였을 때 얻을 수 있다"고 그는 말했다. "이렇게 해서 빛나는 형태로 외부화된 영혼의 상태 état d'âme 을 달성한다."

그렇다면 이 자화상에서 쿱카는 색을 통해 무엇을 표현하려고 했을까. 무슨 생각을 하고 있을까. 그는 태연한 표정으로 우리를 바라보고 있다. 검은 눈썹은 아치를 그리고 같은 색조의 머리카락은 정갈히 빗어 넘겼다. 살짝 처진 입꼬리는 불쾌함을 암시한다. 이 불쾌함은 화창한 팔레트와 극명한 대조를 이룬다. 작품은 밝고 경쾌한 분위기의 다양한 색조로 표현되었지만, 그 저변에는 어둡고 매서운 의미가 숨어 있다. 쿱카의 뺨에 있는 병약해보이는 녹색 줄무늬는 무엇일까. 그의 안에서 밝게 빛나는 내면의 빛을 상징하는 노란색 사이로 뺨과 이마, 손바닥, 팔목에 드러난 녹색을 발견할 수 있다. 노란색이 작품을 차지하면서 느끼는 질투는 아닐까 하는 상상을 해본다.

팔레트

두꺼운 노란색 붓질.

참고 작품

- 프레데릭 레이튼, ⟨타오르는 6월⟩, 1895년.
- 로이스 마일루 존스, ⟨제니⟩, 1943년.
- 헤다 스턴, ⟨옐로우 스트럭처⟩, 1952년경.

붉은방

앙리 마티스
〈디저트: 붉은색의 조화〉

1908년

캔버스에 유화,
180.5 × 221 cm (71 ⅛ × 87 in).

이 그림은 1908년 러시아 현대 미술 수집가인 세르게이 시츄킨이 앙리 마티스 Henri Matisse 에게 의뢰한 작품이다. 당시 마티스는 야수파의 지도자로서 파리의 작업실에서 전성기의 왕성한 작품 활동을 하고 있었다. 의뢰했던 작품을 받은 시츄킨은 충격에 빠졌으나 이내 작품을 좋아하게 되었다고 한다. 그림은 모스크바에 있는 시츄킨 저택의 식당에 걸려 있었고 〈푸른색의 조화〉라고 불렸다. 그러나 마티스는 작업 결과가 마음에 들지 않는다면서 그림을 돌려 달라고 했고, 화면을 가득채운 푸른색을 라즈베리 레드 raspberry red 색으로 모두 덧칠해버렸다.

캔버스는 아름답게 장식된 실내 풍경을 보여준다. 마티스는 이 작품을 '장식화'라고 불렀다. 꽃무늬 벽지가 탁자를 덮은 천으로 스며들고, 탁자 위에는 가는 주둥이를 가진 유리병 두 개와 빨강, 노랑, 초록의 과일들이 여기저기 흩어져 있다. 검은색 상의와 흰색 치마를 입은 여성은 과일 그릇을 만지고 있다. 그녀의 뒤에는 의자가 있고 다른 의자는 반대편에 있다. 창문 밖으로 어린아이가 그린 듯한 정원이 보인다. 파란 하늘과 녹색 잔디, 우거진 나무들, 그리고 언덕 위의 작은 분홍색 집이 장밋빛 실내 장식을 돋보이게 한다. 하지만 문득 헷갈리기 시작한다. 이것은 정말 창문일까, 아니면 벽에 달린 풍경화일까. 장면 전체에 원근법이 없어서 구분하기 어렵다. 붉은색 자체가 캔버스의 표면을 밀어내는 것처럼 보이면서 깊이감의 착시를 거부한다.

마티스는 이 새로운 색상과 사랑에 빠졌다. 그리고 그 이유에 대해 다음과 같이 설명했다. "이 붉은색을 어디서 얻었는지 … 정말 나는 모르겠다. … 나는 이 모든 것이 … 내가 붉은색과 함께 대상을 바라볼 때만 진정으로 내게 다가온다는 것을 깨달았다." 이 장식화는 마티스의 붉은색 구성 작품 중 첫 번째 작품이다. 푸른색의 뒤틀린 꽃무늬가 남아 있기는 하지만 이 작품이 온통 붉은색으로 강렬하다는 사실에는 변함이 없다. 진정으로 붉은색의 조화라 할 만하다.

팔레트

라즈베리 레드색에 푸른색의 뒤틀린
무늬. 빨강, 노랑, 초록의 과일들.

참고 작품

- 앙드레 드랭, 〈앙리 마티스〉, 1905년.
- 조르주 브라크, 〈빨간 식탁보가 있는
 정물〉, 1934년.
- 르네 마그리트, 〈레슬러의 무덤〉,
 1960년.

화려한 불빛 사이로

에른스트 루트비히 키르히너
〈베를린 거리 풍경〉

캔버스에 유화,
120.6 × 91.1 cm (47½ × 35⅞ in).

1913년

이 그림은 왠지 모르게 불안한 느낌을 준다. 길은 압축되어 있고 사람들로 가득 차 있다. 마구 휘갈긴 붓놀림은 불만에 사로잡혀 뜨겁고 성난 불꽃처럼 깜박거린다. 시든 장미색 배경에서 인물들은 커스터드 옐로우 custard yellow, 포피 레드 poppy red, 다크 블루, 브라이트 블루 등 강렬한 색으로 빛난다. 인물들의 얼굴은 거칠고 각지게 표현되어 있으며 기다란 코와 뾰족한 턱, 부자연스럽게 꼿꼿하고 뻣뻣한 자세가 인상적이다. 왼쪽의 남자는 구부정한 자세로 한 쌍의 갈색 말이 이끄는 마차에 올라타는 중이다.

에른스트 루트비히 키르히너 Ernst Ludwig Kirchner 는 그의 성격과 잘 어울리는 요동치는 붓놀림과 신랄한 팔레트를 보여준다. 그는 불안과 중독 증세에 시달리다가 제1차 세계대전 직전에 신경 쇠약에 걸렸고 1938년 58세의 나이로 스스로 목숨을 끊었다. 재능 있는 화가였던 그는 1905년 독일 드레스덴에서 표현주의 화파인 '다리파 Die Brücke'를 결성했다. 이후 1911년 베를린으로 이주하여 그가 '대도시의 교향곡'이라고 칭했던 장면에 매료되었다. 베를린에서 그는 이 작품에 등장하는 두 여성의 모델이 되어준 에르나와 게르다 실링 자매를 만났다.

광란의 도시 밤 문화는 키르히너의 예술적 환상에 불을 질렀다. 부도덕한 남성과 천박한 매춘부로 가득한 번화가는 그에게 창조의 불쏘시개가 되었다. 곁눈질하는 남성들 사이로 깃털과 레이스로 치장한 실링 자매가 거리를 활보한다. 작품 전반에 어두운 기류가 흐른다. 중절모를 쓴 남자가 관람자에게 등을 돌리고 서서 두 자매를 갈라놓는다. 위협적인 존재가 그들에게 다가가는 중이다. 오른쪽에는 그늘진 눈빛을 하고 주홍색 입술 사이로 담배를 문 또 다른 남자가 있다. 키르히너는 이렇게 말한 적이 있다. "나는 이성적으로 일할 수 없다. 그러기에 나는 너무나 다채로운 사람이다." 이 작품에는 도시의 밤 문화에서 그가 즐겼던 흥분과 화려함, 위험이 모두 소용돌이치고 있다.

팔레트

시든 장미색 배경에서 커스터드 옐로우,
포피 레드, 다크 블루, 브라이트 블루로
빛나는 인물들.

참고 작품

- 바실리 칸딘스키, 〈즉흥 19〉, 1910년.
- 프란츠 마르크, 〈푸른 말 I〉, 1911년.
- 앙리 고디에-브르제스카, 〈소피
 브르제스카〉, 1913년.

C86 M0 Y55 K5
R60 G156 B133

C0 M49 Y80 K0
R221 G146 B65

C70 M48 Y25 K65
R51 G60 B73

C0 M8 Y12 K5
R240 G228 B214

예술인가, 외설인가

에곤 실레
〈다리를 위로 끌어 올리고 앉아 있는 여자〉

1917년

연필 드로잉과 구아슈화,
46 × 30.5 cm (18⅛ × 12 in).

세기의 전환기였던 20세기 초 오스트리아의 빈. 그곳에는 전례 없는 색 조합과 과열된 선을 사용하여 솔직하고 성적인 그림을 그리던 화가 에곤 실레 Egon Schiele 가 있었다. 성과 개인적인 불안에 대한 집착은 동시대인들에게 충격을 주었지만, 오늘날에는 시대를 앞서간 획기적인 시도로 여겨진다. 그의 삶이 끝나갈 무렵에 제작된 이 초상화는 강한 인상을 주면서도 동시에 부드러움을 선사하는 등 아름답게 균형 잡혀 있다. 연필로 그린 드로잉 위에 빠른 붓놀림으로 부분적으로 색을 더해서 완성했다.

작품 속 여인은 실레의 처제였던 아델레 하름스로 추정된다. 그녀는 등을 구부려 왼쪽 다리를 팔로 감싸고 무릎 위에 얼굴을 기대고 있다. 두 손은 정강이 위에서 느슨하게 맞잡았다. 바닥에 주저앉아 관람자를 올려다보는 자세와 시선은 취약해 보이는 동시에 대담해 보이기도 한다. 그녀는 검은 스타킹 위로 일렉트릭 블루색 윤곽선으로 그린 오프-화이트색 속바지를 입고 있다. 씨-그린 sea-green 색 블라우스는 머리카락의 피어리 오렌지색을 상쇄한다. 입술을 붉힌 크림슨색은 그녀의 뺨과 팔, 속바지의 얼룩으로 다시 나타난다. 마치 그녀의 몸에 피가 흐르고 있음을 상기시키려는 듯하다. 특히 손가락 중 하나에 얼룩이 집중되어 피부가 살짝 까진 것처럼 보인다.

실레의 성적으로 노골적인 그림들은 경찰에 의해 여러 차례 압수당했다. 1912년에는 음란한 드로잉을 배포한 혐의로 기소되어 24일간 투옥되기도 했다. 이 때문에 아델레를 나체가 아닌 옷을 입은 모습으로 그렸을 수도 있다. 하지만 이는 모델의 겸손함을 보호하는 것 이상의 역할을 했다. 밝은 색상의 옷이 정적인 자세에 생기를 불러일으킨 것이다. 빈 공간으로 둘러싸인 인물은 주황, 파랑, 검정, 초록의 팔레트로 생명력을 되찾았다. 한 사람의 고독한 모습을 그린 초상화가 감정으로 가득 차올랐다.

팔레트

오프-화이트색 속바지 아래 검은
스타킹, 씨-그린색 블라우스, 피어리
오렌지색 머리카락.

참고 작품

- 구스타프 클림트, 〈메다
 프리마베시의 초상화〉, 1912년.
- 쥘스 파스킨, 〈누드〉, 1920년경.
- 폴라 레고, 〈러쉬〉, 1994년.

C63 M20 Y63 K30
R94 G123 B90

C34 M5 Y51 K0
R185 G204 B147

C29 M90 Y79 K20
R133 G48 B47

C66 M50 Y52 K80
R38 G42 B36

C40 M0 Y8 K100
R0 G0 B0

죽음과 부패

헬레네 스크흐예르프베크
〈검게 변한 사과들이 있는
정물화〉

1944년

캔버스에 유화,
36 × 50 cm (14³⁄₁₆ × 19¹¹⁄₁₆ in).

〈검게 변한 사과들이 있는 정물화〉는 죽음이 다가왔음을 느낀 화가 헬레네 스크흐예르프베크 Helene Schjerfbeck 가 날로 쇠약해져 가는 자신의 신체와 정신을 반영하여 그린 불안한 작품이다. 그녀는 제2차 세계대전 중 고국 핀란드를 떠나 스웨덴으로 이주했다. 그곳에서 소외감과 죽음에 대한 생각을 담은 강렬한 자화상과 점차 썩어가는 과일 정물화를 제작했다. 그녀가 80대에 그린 이 작품들은 마치 유령 같은 분위기를 지닌다. 어두운 색조와 흐릿한 마무리는 우리 앞에 있는 이미지가 곧 사라질 것임을 암시한다. 선은 흐려지고 안료는 용해되기 시작한다.

이 작품에서 생명은 말 그대로 과일에서 새어 나오는 것처럼 보인다. 라일락, 분홍, 초록, 갈색의 반사가 무지개처럼 펼쳐져 있는 탁자 위로 사과의 애시드 그린 acid green 색이 스며 나와 말라비틀어진 거울 이미지를 형성한다. 오른쪽에 있는 두 개의 사과는 부패가 진행되어 검게 변했고 뒤에 있는 갈색 사과로도 번지고 있다. 스크흐예르프베크가 마지막 자화상에서 사용했던 탁한 초록색과 동일한 색으로 칠해진 배경은 그녀의 약해져 가는 삶을 추상적이고 거칠게 반영한다. 그녀의 붓은 마치 기력이 부족했다는 듯이 캔버스의 위쪽에는 닿지 못했다.

스크흐예르프베크는 나이가 들수록 사실적인 표현보다는 분위기와 기억을 포착하는데 더 큰 관심을 보였다. 작품의 형태와 인물 표현은 자연주의에서 출발해서 점차 추상에 가까워지기 시작했다. 지금은 핀란드의 아이콘으로 여겨지는 그녀지만 1946년 사망 당시에는 대중의 눈 밖에 있었다. 그러나 2019년 런던 로열 아카데미에서 열린 개인전을 기점으로 그녀가 현대 미술에 바친 공로를 점차 인정받기 시작했다. 암으로 죽어가고 있던 그녀는 정물화와 자화상에서 죽음 속 삶의 반짝임을 감지했다. 과일은 물러지고 검게 변할 수 있지만 초록과 빨간빛의 둥근 사과 두 개가 여전히 남아 있는 것처럼 말이다.

팔레트

탁한 초록색 배경에 있는 빨강, 애시드
그린, 검정, 갈색의 사과.

참고 작품

- 마리아 비크, 〈세상으로 나와〉,
 1889년.
- 엘렌 시슬레프, 〈에코〉, 1891년.
- 프랑크 아우어바흐, 〈캐서린
 램퍼트의 초상화〉, 1981-82년.

느끼는 대로 보기

추상 표현주의와 색면 회화

C5 M95 Y50 K10
R176 G32 B76

느끼는 대로 보기

추상 표현주의와 색면 회화

20세기 중반 뉴욕은 미술의 역사에서 분수령이 된 순간을 목격했다. 때는 바야흐로 제2차 세계대전을 둘러싼 '불안의 시대'였다. 이에 전통을 깨고 새로운 종류의 그림을 선보이는 화가들이 등장했다. 그들은 관람자들이 그저 작품 앞에 서서 감탄하기 보다는 적극적으로 참여해야 하는 작품을 원했다. 추상 표현주의 또는 뉴욕화파로 알려진 이들은 암울한 시대에 어려움을 겪으면서 도덕적 진실과 자유, 감정 및 인류애를 표현한 작품을 만드는 것이 자신들의 책임이자 의무라고 생각했다.

미술에서 이러한 전환이 일어난 것은 단지 전쟁 때문만은 아니었다. 유럽의 아방가르드 미술이 미국에 도착하면서 큰 영향을 끼친 것이다. 모더니스트의 획기적인 전시회가 뉴욕 전역에서 열렸고 당시 막 개관했던 뉴욕 현대미술관의 소장품이 늘어났으며, 독일 출신 화가 한스 호프만 Hans Hofmann 이 미술학교를 세워 화가와 비평가 모두에게 영향을 미치기도 했다. 여기에 초현실주의자 살바도르 달리 Salvador Dali 와 막스 에른스트가 전쟁을 피해 미국으로 이주하면서 무의식에 대한 관심도 함께 높아졌다. 독일에 뿌리를 둔 추상 표현주의의 도래로 뉴욕은 파리를 제치고 예술의 중심지로 자리 잡을 수 있었다.

추상 표현주의를 명확히 구분하기는 쉽지 않지만 대략 두 부류로 나눌 수 있다. 에너지 넘치는 획과 붓놀림으로 직접적이고 폭발적인 이미지를 만들어낸 액션 페인팅 action painting 과 색으로 가득 채운 평면적인 캔버스를 통해 깊이 있는 사색을 이끌어내는 색면 회화 color-field painting 이다. 두 부류 모두 그림을 그리는 과정을 매우 중요하게 여겼고 이미지는 대부분 추상적이고 색채 위주였다.

우리가 알고 있는 추상 표현주의는 1947년 잭슨 폴록이 개발한 새롭고 급진적인 기법으로 정의되었다. 폴록은 나무 틀에 씌운 캔버스를 이젤에 올리고 붓으로 안료를 바르는 대신에, 캔버스를 카펫처럼 바닥에 깔고 그 위로 공업용 물감을 떨어뜨리거나 쏟아 부어서 작품을 제작했다. 화가이자 폴록의 아내인 리 크래스너는 매우 격앙되고 역동적인 추상미술을 추구했고, 빌럼 더 코닝 Willem de Kooning 은 자신만의 독특한 스타일을 구축했다. 이 화가들의 공통점은 즉시성을 사랑해서 물리적이고 역동적인 창조 행위로서의 회화에 중점을 두었다는 점이다. 미국의 비평가 해롤드 로젠

버그는 이러한 과정에 주목하여 1952년 액션 페인팅이라는 용어를 만들었다. "어떤 순간을 기점으로 캔버스는 미국 화가들에게 하나의 경기장이 되기 시작했다. 이는 실제든 상상의 대상이든 간에 재생산하고 재설계하거나 분석 또는 '표현'하는 공간이 아니라 행동해야 하는 경기장이었다. 캔버스에 실릴 것은 그림이 아니라 사건이었다."

즉흥적인 물감 자국부터 단순한 색채 범위로의 전환까지, 폴록의 드립 페인팅이 즉시성에 대한 것이고 그의 창의적인 충동을 캔버스에 담는 예술이었다면 마크 로스코의 빛나는 작품은 보는 사람을 색의 평면으로 감싸고 정서적인 감응을 끌어내는 예술이었다. 로스코는 실존적 불확실성의 시기에 바넷 뉴먼 Barnett Newman, 클리포드 스틸 Clyfford Still 과 더불어 종교와 신화에 주목했다. 미술 비평가 클레멘트 그린버그는 이를 가리켜 색면 회화라고 이름을 붙였다. 이 외에도 추상 표현주의와 색면 회화 사이의 전환에서 중추적인 역할을 했던 헬렌 프랑켄탈러는 인간의 몸짓 같으면서도 유동적인 형태를 캔버스에 담았다.

그에 따라 이 특별한 순간에 비범한 움직임이 예술에 나타났다. 회화와 색채의 본질과 능력을 재정의하고 조각에서 사진으로 매체를 변화시킨 움직임이었다. 추상 표현주의자들은 그들만의 방식으로 예술을 제한되지 않은 자유로운 것 그 자체로 찬양했으며 이후에 나온 것들에 심오한 영향을 미쳤다.

율동하는 색채

로베르 들로네
〈무한의 리듬〉

1934년

캔버스에 유화,
161.9 × 130.2 cm (63¹¹⁄₁₆ × 51³⁄₁₆ in).

세 개의 커다란 원판이 두 가지 색조의 캔버스를 가로질러 왼쪽 아래에서 오른쪽 위를 향해 대각선으로 늘어서 있다. 원판은 두꺼운 흰색 선과 검은색 선으로 연결되어 있다. 각 선은 다음 선으로 이어지고 캔버스 끝에서 다시 순환한다. 바깥쪽에 자리한 두 개의 원판은 레몬 옐로우와 파스텔 블루색의 윤곽선이 그려져 있고 빨강, 초록, 파랑, 주황색 리본이 세 원판의 중심을 관통한다. 각 원판의 둥근 중심부는 뮤트 블루 muted blue 와 뮤트 그레이색으로 양분되어 있다. 이처럼 원판이 무한한 궤도에서 꼬이고 회전하는 방식에 주목한 화가의 아내가 이 작품에 〈무한의 리듬〉이라는 제목을 붙였다.

추상화의 선구자로 불리는 로베르 들로네 Robert Delaunay 는 활동 전반에 걸쳐 예술과 색, 음악 간의 관계에 주목했고, 아내이자 동료 화가였던 소니아와 함께 색 이론을 탐구했다. 이 두 사람이 일생동안 실천했던 화풍을 '동시주의 Simultanism'라 부른다. 그의 절친한 친구였던 시인 기욤 아폴리네르는 이를 '오르피즘 Orphism'이라 부르기도 했다. 들로네 부부는 색의 대비와 움직임, 깊이에 열광했고 특정 색상과 색조에 따라 그림을 구성했다. 이들은 1920년대 후반 구상 작업에 뛰어든 후 1930년부터는 완전히 추상화에 전념했다. 초창기 작품인 1913년 작 〈첫 번째 원판〉을 연상시키는 강렬한 색의 바퀴와 원호를 조합한 작품을 만들기 시작했다.

이 작품은 흑백 대비를 이용하여 움직임과 리듬을 만드는 색에 기반한 추상화 연작의 일부이다. "색은 형태와 주제이다"라고 말했던 들로네의 생각이 고스란히 반영되어 있다. 20세기 전반기에 활동했던 그는 현대 사회의 움직임과 기술 혁신을 깊이 관찰하고 자신이 본 것을 추상미술로 승화시켰다. 소니아가 "추상 예술은 고대와 머나먼 미래가 만나는 끝없는 리듬일 때만 중요하다"라고 말했던 것처럼, 그들의 작품은 기쁨을 가져다주는 색의 바퀴가 끊임없이 돌아가는 무한의 공간이 되었다.

팔레트

흰색과 검은색 선의 연결. 레몬
옐로우와 파스텔 블루색의 윤곽선.
빨강, 초록, 파랑, 주황색 리본. 뮤트
블루와 뮤트 그레이색의 반구.

참고 작품

- 바실리 칸딘스키, 〈색 연구: 동심원이
 있는 사각형들〉, 1913년경.
- 소니아 들로네, 〈일렉트릭 프리즘〉,
 1914년.
- 프랭크 스텔라, 〈하란 II〉, 1967년.

촉촉이 스며들어

헬렌 프랑켄탈러
〈산과 바다〉

1952년

재단하지 않고 초벌칠하지 않은 캔버스에
목탄과 유화,
219.4 × 297.8 cm (86⅜ × 117¼ in).

헬렌 프랑켄탈러 Helen Frankenthaler 는 이 목가적인 추상화 〈산과 바다〉를 통해 새로운 종류의 회화를 창조했다. 23살이던 그녀는 노바스코샤 여행을 마치고 뉴욕으로 돌아온 참이었다. 캐나다의 풍경은 그녀의 마음뿐 아니라 두 팔에도 생생하게 남아 있었다. 잭슨 폴록과 마찬가지로 그녀는 바닥에 커다란 캔버스를 펼쳐 놓고 위에서 액체 안료를 들이붓는 방식을 택했다. 폴록과 다른 점이라면 캔버스에 초벌칠하지 않고 오일 물감을 테레빈유 turpentine 로 희석해서 마치 수채화처럼 그림을 그렸다는 점이었다. 이렇게 하면 캔버스 천 위에 물감이 얹히는 대신에 천으로 스며들어 염료처럼 캔버스를 물들였다. '스테인 페인팅 stain painting'이라는 새로운 회화는 이렇게 탄생했다.

프랑켄탈러는 훗날 캐나다 풍경에 대해 이렇게 말했다. "나를 놀라게 한 것 중 하나는 숲이 우거진 거대한 봉우리와 수평의 바다, 즉 이 작품의 제목에서도 알 수 있듯이 산과 바다 사이의 독특한 대조였다." 그녀는 선이 아니라 캔버스에 스며든 다채로운 색을 통해 그 대비를 불러일으켰고, 색이 오롯이 공간을 정의하고 깊이감을 만들 수 있도록 했다. 초록, 파랑, 노랑, 빨강, 회색의 바다 거품은 샐먼 핑크 salmon pink 색으로 변하면서 지형을 표현한다. 수평의 파란색 띠와 인접한 옅은 초록색 물결은 바위가 많은 해안선을 연상시키고 파란색 자체는 대서양을 나타낸다.

그녀는 반투명으로 용해된 부드러운 색채를 통해 풍경에 대한 기억을 빠르고 자유롭게 캔버스에 담아냈다. 물감의 유동성은 마치 우리가 마주한 장면이 살아 숨쉬고 있는 것처럼 작품에 움직임을 불어넣는다. 초벌칠하지 않은 날 것의 캔버스는 노출된 채로 남아 있고, 대기의 색은 빛으로 채워진 공간에서 바위를 말끔히 씻어낸다. 물감 얼룩의 주변으로 떠오르는 것은 일종의 안개 같은 아우라로 계절과 날씨를 연상시킨다. 프랑켄탈러는 이처럼 매혹적인 작업을 통해 추상 회화와 색채 자체의 가능성을 확장하면서 20세기 미국의 위대한 화가로 자리매김했다.

C0 M39 Y74 K10
R209 G154 B76

C0 M35 Y35 K0
R230 G180 B155

C0 M91 Y85 K0
R200 G47 B42

C35 M12 Y30 K5
R173 G189 B173

C80 M36 Y0 K0
R70 G130 B192

C30 M16 Y8 K0
R187 G197 B214

팔레트

샐먼 핑크색으로 변하는 초록, 파랑,
노랑, 빨강, 회색의 바다 거품.

참고 작품

- 조안 미첼, 〈도시 풍경〉, 1955년.
- 모리스 루이스, 〈테트〉, 1958년.
- 일레인 드 쿠닝, 〈사막의 벽, 동굴 #96〉, 1986년.

색에 죽고 살리라

리 크래스너
〈새들의 대화〉
1955년

캔버스에 유화, 종이와 사진, 캔버스 조각
콜라주,
147.3 × 142.2 cm (58 × 56 in).

C0 M95 Y95 K10
R183 G33 B25

C5 M96 Y50 K10
R176 G28 B75

C0 M69 Y95 K0
R210 G101 B29

C9 M39 Y60 K10
R195 G152 B102

C40 M12 Y0 K100
R0 G0 B0

'잭슨 폴록에게서 영감을 받은 천재적인 여성'에서부터 그와 결혼하기까지, 추상 표현주의에 대한 리 크래스너의 공헌은 방대했다. 하지만 그녀의 명성은 1941년에 만나 평생을 내조했던 남편 잭슨 폴록에게 가려졌다. 여전히 남성 위주였던 예술 세계에서 여성 스스로 인정받기란 결코 쉬운 일이 아니었다. 크래스너가 비로소 예술가로 인정받을 수 있었던 것은 폴록이 자동차 사고로 사망한 이후에 제작한 거대하고 에너지 넘치는 작품들 덕분이었다.

〈새들의 대화〉는 여러 색의 종이를 겹겹이 덧대어 만든 생생하고 색다른 콜라주이다. 잘라낸 캔버스 천, 크림슨과 푸시아 fuchsia, 네온 오렌지 neon orange 색 오일 물감에 적신 종이, 화가 자신이 뉴욕에서 찍은 흐릿한 흑백 사진 조각 등이 캔버스를 가득 채운다. 이 조각들은 한데 모여 밤하늘을 질주하는 맹금류의 형상을 이룬다. 단면이 거칠게 찢어진 빛나는 프리즘과 들쭉날쭉한 파편은 새의 깃털과 부리처럼 보인다. 크래스너는 자신의 초기작에서 찢고 재배열하는 방식으로 폭발적인 구도를 보여주었다. 이렇게 부서진 조각들은 서로 충돌하고 깨지면서 맹렬히 타오른다.

크래스너의 손에서 파괴는 창조 행위가 되었다. 회화, 드로잉 및 사진을 결합한 그녀의 작업은 완전히 추상적이고 매혹적인 비유였다. 이질적인 부분을 모아 역동성을 이끌어냈고 심지어 위협적인 분위기까지 만들었다. 섬세하게 배치된 깃털 같은 형태가 너무나도 쉽게 면도날 같은 유리 조각이 되기도 했다. 이처럼 찢어진 종잇조각들은 상호 작용하고 부정적인 공간과 소통했다. "나에게 색은 매우 신비로운 것"이라고 크래스너는 말했다. "나는 그것을 강요하기보다 원하는 길을 가도록 놓아두어야 한다고 생각한다." 그 결과 삶에서 자신의 리듬에 따라 움직이는 활기차고 장난스러우며 대범한 예술이 탄생했다.

팔레트

잘라낸 캔버스 천. 크림슨과 푸시아,
네온 오렌지색 오일 물감에 적신 종이.
흐릿한 흑백 사진.

참고 작품

· 로버트 마더웰, 〈여행〉, 1949년.
· 잭슨 폴록, 〈컨버전스〉, 1952년.
· 하워드 호지킨, 〈잎〉, 2007-09년.

C0 M69 Y100 K0
R210 G101 B13

C0 M48 Y100 K0
R221 G145 B0

C5 M9 Y9 K5
R230 G223 B218

널 집어 삼킬거야

마크 로스코
〈No. 11 (무제)〉

1957년

캔버스에 유화,
201.9 × 177.2 cm (79½ × 69¹³⁄₁₆ in).

잠시만 가만히 이 작품을 응시해보자. 진한 주황색 배경에서 두 개의 노랑빛 주황색 직사각형 띠가 투명하게 보이는 흰색의 얇은 겹을 사이에 두고 대치하고 있다. 이는 석양이 지는 뜨겁고 먼지투성이의 풍경을 연상시킨다. 아마도 하얀 수평선으로 그려진 신기루가 있는 사막일 것이다. 화면에 몰입할수록 색채가 서로 대조되는 흐릿하고 부드러운 부분이 윙윙거리면서 떨리기 시작한다. 이 작품은 관람자가 작품에 가까이 다가가서 볼 수 있도록 설계되었다. 작품 앞에 서면 마치 색채가 우리를 둘러싸고 집어삼키려는 듯이 눈앞으로 쏟아진다. 거대한 크기에서 오는 무게감이 있기는 하지만 동시에 따뜻하면서 친밀감까지 느껴진다. 마크 로스코는 자신의 작품이 '관람자가 그림을 등지고 뒤돌았을 때 마치 등 뒤에서 태양을 느끼는 것과 같은 존재감을 느낄 수 있는' 힘을 발산하기를 원했다.

이 빛나는 추상화를 그린 로스코는 생생한 색채로 구성된 팔레트로 시작해서 말년에는 보라, 검정, 고동색 등의 좀 더 침잠한 색조로 전환했다. 〈No. 11 (무제)〉는 주황과 노랑으로 그린 빛나는 밝은색의 연작 중 가장 큰 작품이다. 로스코에게 색은 중요하고 의미 있는 작품을 만드는 하나의 '도구'였다. 그는 "아무 의미도 없는 좋은 작품이란 없다"면서 관람자에게 색을 단순히 아름답거나 장식적인 것으로 해석하지 말라고 말했다. "나는 오직 비극, 황홀경, 파멸 등 인간의 기본적인 감정을 표현하는 데에만 관심이 있다 … 그리고 많은 사람들이 내 작품을 보고 감정이 무너져서 운다는 사실은 내가 작품을 통해 인간의 기본적인 감정을 전달할 수 있다는 사실을 보여준다."

비극, 황홀경, 파멸. 따스한 햇볕이 내리쬐는 듯한 작품의 표면 저 깊은 곳에 이 어두운 감정들이 깜빡이고 있다. 멀리서 보면 노랑빛 주황색의 빛나는 물결이 불타는 땅속으로 사라지는 것처럼 보인다. 하지만 가까이 다가가면 그 색조와 색상의 미묘한 변화를 감지할 수 있다. 이 섬세한 변화는 작품의 가장자리에도 나타나서 모호함을 더한다. 우리가 보고 있는 것은 석양일 수도 있고 핵폭발일 수도 있다. 로스코의 예술은 거대한 폭발처럼 에너지와 감정으로 펄럭인다. 이는 몸으로 직접 느낄 수 있고 근원적이며 아름다움과 폭력 사이를 오가는 하나의 의사소통이다.

팔레트

진한 주황색 배경에서 흰색의 얇은
겹을 사이에 두고 대치하고 있는
두 개의 노란빛 주황색.

참고 작품

· 바넷 뉴먼, 〈인간, 영웅적이고
 숭고한〉, 1950-51년.
· 로버트 라우센버그, 〈배너 (스톤드
 문)〉, 1969년.
· 수잔 웨일, 〈연주하는 의자들〉, 1995
 년.

색의 3속성

지금쯤이면 색 color 이 색상 hue 이상이라는 사실이 분명해질 것이다. 사실 색상은 우리가 색을 구별하는데 필요한 색의 세가지 속성 중 하나이다. 색상이 우리에게 가장 친숙한 이유는 색을 말할 때 노랑과 빨강에서 파랑과 초록에 이르기까지 색 계열이나 이름을 직접 부르기 때문이다. 색상 외에 우리는 존재하는 순색의 양을 나타내는 채도 saturation 와 색의 밝음과 어두움 정도를 나타내는 명도 value 를 통해 색을 구별한다.

물론 색의 모양은 안료의 질감과 적용되는 표면의 종류(무광 또는 유광) 및 환경(실내 또는 실외, 촛불 또는 자연광)과 같은 여러 요인에 따라 달라진다. 과학이 발전하면서 시간이 지나도 변화에 민감하지 않고 더 오래 지속되는 안료들이 발명되었다. 하지만 인간과 마찬가지로 예술 작품도 존재하는 시간 속에서 영원할 수는 없다.

무엇보다 작품에서 색 표현에 가장 큰 역할을 하는 것은 색상, 채도, 명도의 세 가지 속성이다. 이 세 가지 속성은 본질적으로 연결되어 있지만, 개별적으로 논의될 수도 있다. 역사적으로 보면 시대의 맥락이나 취향 또는 단순히 화가나 후원자의 개인적인 선호 때문에 한 속성이 다른 속성보다 우선하기도 했다. 드라마로 가득 찬 카라바지오의 캔버스는 하이라이트와 그림자의 측면에서 가장 연극적인 작품으로 손꼽힌다. 하지만 20세기 표현주의자들은 아주 높은 채도의 팔레트에 열광했다. 19세기 인상주의 화가들은 대기를 가득채운 자연광과 끊임없이 변화하는 날씨를 포착하기 위해 명도와 채도를 모두 사용한 생생한 팔레트를 선호했다.

한스 호프만에게 색은 공간을 형성하는 도구였으며 회화는 '색으로 형태를 만드는 것'에 지나지 않았다. 그는 르네상스 시기 화가들을 사로잡았던 선원근법과 색조 변화에서 벗어나 관람자가 그림의 특정 영역에만 집중하지 않도록 했다. 나아가 회화가 2차원적이라는 사실을 인정하고 색상에만 집중하여 3차원적인 효과를 줄 방법을 연구했다. 그의 후기 작품들은 색면에 떠 있는 것처럼 쌓아 올린 생생한 직사각형이 특징이다. 각 색상은 다른 색상과 나란히 배치되어 색이 앞으로 나가거나 뒤로 빠지고 박자에 맞춰 맥동하는 듯한 인상을 준다. 그는 이를 '밀고 당기기'라고 불렀다.

호프만은 1959년 작 〈폼페이〉와 다른 작품들에서 전반적으로 균일한 채도를 유지면서 자연과 생명 그리고 호흡을 불러일으키려고 했다. 사실 그는 색이 자연 그 자체보다 더 강력하다고 생각했다. "자연은 빛에서 색을 만든다. 하지만 그림에서는 색이 빛을 만든다. 색은 진정한 근원 매체이다."

한스 호프만, 〈폼페이〉, 1959년, 캔버스에 유화, 214 × 132.7 cm (84¼ × 52¼ in).

C65 M36 Y10 K5
R107 G134 B174

C55 M10 Y35 K0
R139 G180 B169

C35 M32 Y20 K5
R164 G159 B170

C5 M20 Y73 K5
R222 G192 B90

C3 M3 Y6 K6
R236 G234 B229

C80 M18 Y65 K20
R69 G125 B96

C10 M88 Y90 K20
R156 G50 B32

C90 M28 Y10 K30
R30 G105 B144

푸른 공간감

리차드 디벤콘
〈오션 파크 #79〉

1975년

캔버스에 목탄과 유화,
236.2 × 205.7 cm (93 × 81 in).

이 작품은 리차드 디벤콘 Richard Diebenkorn 의 작품 활동에 있어 세 번째이자 마지막 단계였던 1967년과 1985년 사이에 그려진 그림이다. 그는 이 시기 색에 젖은 기하학적 추상화 125점을 제작했고 〈오션 파크 #79〉는 그중 하나였다. 125점의 제목은 모두 '오션 파크'로 동일하고 제작 순서대로 번호가 매겨졌다. 이는 화가가 살면서 작품 활동을 했던 캘리포니아 남부를 하늘에서 내려다본 듯한 모습을 연상시킨다. 한편으로는 문과 창문이 캔버스를 가득 채운 것처럼 보이기도 한다. 다른 20세기 미국 화가들의 초기 추상 작품들이 조밀하고 흐르는 듯한 형태로 구성되었던 것과 달리, 오션파크 연작은 확실히 평면적이고 각져 있다. 그의 이전 작품에서도 묘사되었던 풍경은 도시적이고 건축적으로 바뀌었다.

디벤콘은 헬렌 프랑켄탈러처럼 색을 사용하여 거리감과 공간감을 형성했다. 아름답게 균형 잡힌 캔버스는 뚜렷한 수직 기둥과 수평의 띠로 나뉜다. 분필 같은 질감의 퍼시픽 블루 pacific blue 는 터콰이즈색으로 바뀌고 그 뒤를 이어 선셋 라벤더 sunset lavender 와 선셋 핑크 sunset pink, 데저트 옐로우 desert yellow, 오프-화이트색은 파스텔 색조로 바뀐다. 화가는 캔버스의 짜임새가 드러날만큼 오일 물감을 얇고 투명하게 칠해서 화면에 건조하고 창백한 빛이 비추는 듯한 인상이 들도록 했다. 이렇게 구현된 색은 모래 해변에 넘실대는 파도와 태양 광선 아래에서 반짝이는 수영장을 연상시킨다.

디벤콘은 마치 명상하듯이 이 추상화를 그리고 또 그렸다. 부드럽게 표백된 색을 겹치고 얼룩지게 하면서 대담한 표현을 이어 나갔다. 작품을 자세히 들여다보면 보라색 아래에 녹색이 깜박이고 녹색 아래에 흰색이 깜박이는 것을 느낄 수 있다. 그는 색과 빛을 과장하지 않고 적절하게 표현하려 했지만, 자신의 작업을 드러내는 것 또한 두려워하지 않았다. 오른쪽 아래 모서리에 떨어진 파란색 물방울이 캔버스 가장자리로 스며들고 있다. 화면에 흐르던 상쾌한 파란색의 고요함은 이 작은 물방울로 인해 파동이 일기 시작한다. 얇은 초록색과 빨간색 선 그리고 깊고 불타는 듯한 파란색의 작은 직사각형 또한 마찬가지이다. 디벤콘의 작품이 음악이라면 이 채도가 높은 색들은 아마 우리의 주의를 집중시키는 고음일 것이다.

팔레트

초록색과 빨간색 선과 진한 파란색의
작은 직사각형. 터콰이즈 색으로 바뀐
분필 같은 파란색. 라벤더와 분홍, 노랑,
오프-화이트색의 파스텔 색조.

참고 작품

· 데이비드 박, 〈버스〉, 1952년.
· 클리포드 스틸, 〈1953〉, 1953년.
· 엘머 비쇼프, 〈오렌지색 스웨터〉,
 1955년.

절제의 미학

단색화와 미니멀리즘

C6 M6 Y10 K8
R224 G222 B214

절제의 미학

단색화와 미니멀리즘

감정을 듬뿍 담은 추상 표현주의자들의 작품이 예술계를 휩쓸고 지나갔다. 강렬함에 지친 사람들이 작품 속에서 숨쉴 수 있는 공간을 필요로한 것은 지극히 자연스러운 일이었다. 미니멀리즘 Minimalism 은 1950년대 후반 미국에서 등장하여 그 후 20년 동안 번성했다. 이 새로운 예술의 선봉에 있었던 이들로는 1959년 뉴욕 현대미술관에서 흑색 회화 연작을 전시했던 프랭크 스텔라를 포함하여 도널드 저드 Donald Judd 와 아그네스 마틴, 솔 르윗 Sol LeWitt 등이 있었다.

추상미술의 극단적인 버전인 미니멀리즘은 예술이 스스로를 나타내기만 하면 된다는 생각의 확장판이었다. 이는 오로지 정신적 순수성을 전달하거나 작품이 취하는 물리적 형태와 작품이 만들어지는 매체에만 집중했다. 추상 표현주의자들이 주관성과 창조 행위를 중시했다면, 미니멀리스트들은 논리와 질서, 중립성을 중시했다. 화가의 특유의 움직임을 담은 붓 자국과 물감이 튀는 캔버스는 단순한 기하학적 모양과 직선 및 반복적인 그리드 grid 로 대체되었다.

미니멀리즘은 이전에 등장했던 여러 추상미술 운동에서 영향을 받았다. 1910년대와 1920년대에 등장했던 러시아 구성주의 Constuctivism 와 절대주의 Suprematism 는 물론이고 공장에서 대량 생산된 기성품을 뜻하는 레디메이드 작품에서도 영감을 받았다. 미니멀리즘의 효시로 불리는 러시아 화가 카지미르 말레비치 Kazimir Malevich 는 1915년 〈검은 사각형〉이라는 작품을 발표한다. 중간 크기의 캔버스에 흰색 테두리를 그린 다음 그 안에 검은색 물감을 채운 단순한 형태였다. 그는 회화를 재현에서 해방하기 위해 작품에서 모든 피사체와 형태를 제거해버렸다. 바야흐로 텅 비어 아무것도 없는 그림이었다.

대게 미니멀리즘이라고 하면 조각이나 건축을 떠올리지만 이 장에 소개된 여러 화가들에서 볼 수 있듯이 회화 또한 빼놓을 수 없는 좋은 예이다. 미니멀리즘의 목표는 매체에 상관없이 비인격적이고 독자적인 예술을 만드는 것이었다. 이들은 작품을 오로지 색과 형태, 질감 등의 필수 요소로 축소하면서 특정 색상이 작품의 느낌이나 분위기를 형성한다는 생각을 거부했다. 색상이 서로의 관계 속에서만 존재한다는 개념에도 반기를 들었다. 그 결과 단색화가 탄생했다. 완전히 추상적인 예술을 만들기 위해 단 한 가지 색을

남기고 모두 제외한 것은 그다지 놀라운 선택은 아니었다.

사실 단색화는 이미 오래전부터 존재했다. 현존하는 가장 초기의 예는 중세 시대로 거슬러 올라간다. 그리자이유 grisaille 는 종교적 묵상을 위해 그려진 작품으로 오직 검은색과 흰색, 회색만을 이용해 그렸다. 이는 혼란스러움에서 벗어나 마음에 집중하기 위해서이기도 했고, 실제의 색으로 가득 찬 세상에서 영적 영역으로 전환되었음을 알리는 신호이기도 했다. 또한 15세기의 화가들은 기술적, 구성적 문제를 해결하기 위해 빛과 그림자놀이처럼 작품을 흑백으로 전환하기도 했다. 얀 판 에이크의 조각 같은 회화 작품 〈성 바바라〉에서부터 앵그르의 그리자이유 작품 〈오달리스크〉까지, 이러한 회색조의 작품들은 본 작품을 위한 연습에서 벗어나 점차 독립적인 작품으로 제작되기 시작했다.

20세기 중반의 예술가들은 그 어느 때보다 광범위한 색 중에서 원하는 대로 선택할 수 있었다. 역설적이게도 이것이 바로 일부 예술가들이 흑백 또는 단일 색상으로 되돌아간 이유였다. 무한한 팔레트에 직면했을 때 단 하나의 색이나 그 변형에만 집중하는 것이 오히려 사고를 이끌어낼 수 있는 획기적인 선택이었던 것이다.

미니멀리즘은 때로 너무 차갑고 깔끔하고 체계적으로 느껴지기도 한다. 단색화 작품도 마찬가지다. 그러나 예술가들은 미니멀리즘을 통해 자신의 이미지를 정리하면서 스스로를 해방해 예술의 한계를 시험했다. 그리고 질감에서 색조와 음영의 미묘한 변화에 이르기까지 관람자가 간과하기 쉬운 기본 요소에 집중할 수 있도록 했다. 그 결과 이전과 다른 종류의 보는 법을 이끌어 냈고, 스스로를 위해 말하는 예술을 탄생시켰다. 이는 우리에게 아무것도 없는 것에서 의미를 찾고 더 적은 것에서 더 많은 것을 찾을 수 있다는 교훈을 주었다.

고정관념 깨기

요제프 알베르스
〈사각형에 대한 오마주: 유령〉
1959년

메이소나이트에 유화,
120.6 × 120.6 cm (47½ × 47½ in).

요제프 알베르스 Josef Albers 는 1950년부터 1976년 사망할 때까지 줄곧 사각형에 집착하면서 이를 가리켜 '색에 대한 나의 광기를 충족시키는 요리'라고 묘사했다. 그는 순수 예술과 공예를 결합한 독일 학교인 바우하우스에서 예술을 배웠고 그곳에서 교수로 일하기도 했다. 그러던 중 1933년 나치가 바우하우스를 폐쇄하자 미국으로 넘어가 미국 예술가들을 가르쳤다. 그들 중에는 미니멀리즘의 선구자로 불리는 도널드 저드와 로버트 라우션버그 Robert Rauschenberg 가 있었다. 〈사각형에 대한 오마주〉는 그가 수년간 집중적으로 작업했던 연작으로, 색과 형태 사이의 상호 작용과 색의 불안정성을 탐구한 작품들이다. 그는 이 기하학적 추상화를 통해 동일한 색이 주변 환경에 따라 어떻게 변하는지 보여주었다.

이 작품은 믿을 수 없을 정도로 단순하다. 흰색 바닥칠만 한 상태에서 튜브에서 바로 짠 오일 물감을 팔레트 나이프로 쓱쓱 발라 네 개의 평면 사각형을 만들었다. 사각형은 서로 겹쳐져서 초록, 파랑, 회색, 노란색 순으로 좁아지고, 특히 가운데에 자리 잡은 노란색은 화면 밖으로 돌출된 것처럼 보인다. 이 작품은 색의 3속성인 색상, 채도, 명도와 이것이 자리한 위치의 미묘한 변화가 색의 대비와 깊이의 인상을 만드는 모습을 보여준다. 따라서 이 작품을 포함하여 그의 모든 주요 작품의 뒷면에는 그의 이름은 물론이고 물감을 제조한 업체의 이름도 함께 새겨져 있다.

"색을 효과적으로 사용하기 위해서는 색으로 계속해서 현혹하는 것이 필요하다." 알베르스는 〈사각형에 대한 오마주〉 연작과 1963년 출간한 저서 《색의 상호작용》에서 색 스펙트럼을 관찰하는 방법을 소개하고 스스로를 변형시켜 관람자의 눈을 속이는 색의 능력을 널리 알렸다. 〈사각형에 대한 오마주〉 연작은 서로의 내부에 자리 잡은 세 개 또는 네 개의 정사각형으로 이루어진 동일한 형식의 천 가지 이상의 변형으로 구성되어 있다. 1965년 그는 "작품들은 모두 다른 팔레트를 가지고 있다. 즉 다른 분위기를 지니고 있다는 뜻이다"라고 말했다. "사용된 색의 선택 여부와 순서는 상호 작용을 목표로 한다. 서로에게 영향을 주고 변화시키는 것이다. 따라서 작품의 특징과 분위기는 추가적인 붓놀림, 소위 질감 없이도 작품에서 작품으로 변화할 수 있다."

팔레트

노랑, 회색, 파랑 그리고 초록색 사각형.

참고 작품

· 애니 알버스, 〈검정 하양 노랑〉, 1926
 년.
· 마리아 랄리치, 〈역사화 17 이탈리아.
 나폴리 옐로우〉, 1995년.
· 데이비드 내쉬, 〈5월의 오크나무 잎〉,
 2016년.

검정으로의 회귀

프랭크 스텔라
〈이성과 불결함의 결합 II〉

1959년

캔버스에 에나멜화,
230.5 × 337.2 cm (90¾ × 132¾ in).

프랭크 스텔라 Frank Stella 의 단색화는 어떤 도구를 써서 이 그림을 그렸는지 고스란히 보여준다. 전후 시대 미국에 살았던 그는 인테리어 작업용 붓과 상업용 에나멜 페인트를 사용해서 그림을 그렸다. 화면을 가득 채운 검은 줄무늬는 작업용 붓의 넓이와 정확히 일치한다. 어떠한 표현도 더하지 않고 오로지 도구의 본질에 충실한 같은 크기의 줄무늬가 서로 평행하면서 캔버스 가장자리까지 이어진다. 줄무늬 사이에는 아무것도 칠하지 않은 좁은 간격만이 남았다. 그는 그림의 구조와 오브제로서의 그림에 주목했다. 1964년 한 라디오와의 인터뷰는 이를 잘 설명한다. "내 그림은 오직 그곳에서 볼 수 있는 것만이 그곳에 존재한다는 사실에 기반한다. 보이는 것이 당신이 보는 것 그 자체이다."

그렇다면 〈이성과 불결함의 결합 II〉에는 숨겨진 의미가 전혀 없는 것일까. 혹자는 스텔라가 처음으로 작업했던 뉴욕의 황량한 스튜디오를 연상시킨다고도 말한다. 하지만 〈검은 회화〉 연작 전체를 지배하는 단순하고 어두운 작업은 내용보다 형식을 우선시한 것이 분명하다. 그의 날카롭고 감정 없는 붓 자국에는 어떠한 몸짓도 담겨 있지 않다. 도구 없이 손으로 그렸기 때문에 모든 줄무늬가 완전히 똑같다고는 할 수 없지만 그 뿐이다. 캔버스의 오른쪽과 왼쪽에서 동심원 모양으로 반복되는 대칭적인 구도가 규칙성을 더한다. 그는 '페인트의 강도와 채도, 밀도가 전체 표면에 걸쳐 규칙적으로 유지되는 균일성, 일종의 일체성'을 만들었다.

스텔라는 또한 페인트를 '막 개봉한 페인트 통에 들어있던 것처럼 좋은 상태로' 작품에 사용하기 위해 노력했다. 그는 지역 철물점에서 페인트를 샀고 그중에서도 특히 벤자민 무어라는 미국 브랜드를 좋아했다. 그가 추구했던 '멋진 종류의 죽은 색'을 띠었기 때문일 것이다. 그의 그림은 깊이와 공간적 환상을 부정했다. 그리고 이를 통해 이미지를 다시 정리하면서 회화 행위와 재료 그리고 그 결과에 대해 설명했다. 그의 미니멀리즘 작품이 다른 언급 없이 그 자체로 강력하면서 즉각적인 시각적 영향을 미치기를 바라면서 말이다.

팔레트

단단한 검은 줄무늬와 그 사이로
드러난 아무것도 칠하지 않은 날 것의
캔버스.

참고 작품

- 브리짓 라일리, 〈크레스트〉, 1964년.
- 사이 트웜블리, 〈무제〉, 1970년.
- 피에르 술라주, 〈회화 181×244
 2009년 2월 25일〉, 2009년.

팬톤 팔레트

이 모든 것은 1963년 미국 뉴저지에서 시작되었다. 로런스 허버트는 대학에서 화학을 전공한 후 1956년 인쇄 회사인 팬톤 Pantone 에 입사했다. 1962년 팬톤을 인수한 그는 디자이너와 인쇄 제작자가 의사소통에 많은 어려움을 겪고 있으며 제품에 표기된 색과 실제 사용했을 때의 색이 다르다고 항의하는 고객이 많다는 사실을 알게 되었다. 그는 이러한 변수를 줄이기 위해 전 세계의 기업과 고객이 색상을 일관되게 표현하고 재생산할 수 있도록 하는 보편적인 색 체계를 고안하기 시작했다.

이렇게 탄생한 팬톤 매칭 시스템 Pantone Matching System 은 500가지의 색을 고유 번호와 컬러칩으로 체계화시켰다. 오늘날 안료와 플라스틱에서 직물과 도장에 이르기까지 재료 전반에 걸쳐 10,000개 이상의 색상 표준을 포괄하면서 세계적으로 유명해졌다. 이 혁신적인 시스템은 각 색조에 대한 정확한 인쇄 잉크 공식을 만듦으로써 빛과 매체, 날씨 등의 변화에도 불구하고 색이 정확하게 표준화될 수 있도록 한다. 현재는 물리적일 뿐만 아니라 디지털 방식으로도 사용할 수 있으며 인쇄, 출판, 포장, 컴퓨터, 패션 및 영화와 같은 다양한 산업에서 활용되고 있다.

물론 허버트가 보편적인 색 언어를 만들려고 시도한 최초의 인물은 아니었다. 18세기 후반 독일의 광물학자 아브라함 코틀로프 베르너는 색의 변화를 일관된 용어로 설명할 수 있는 독창적인 체계를 만들었다. 그는 이를 《색 명명법》이라는 책으로 펴냈고 이 책에서 영감을 받은 스코틀랜드의 화가 패트릭 사임 Patrick Syme 이 광물을 이용해서 실제로 색 도표를 만들었다. 《색 명명법》은 자연 세계의 색에 대한 정확하고도 서정적인 안내서였다. 이는 아직 사진이 발명되지 않았던 시대에 예술가와 박물학자, 과학자 및 인류학자가 동물과 식물, 광물의 색상을 정확하게 식별할 수 있는 기준을 제시하는 유용한 도구였다. 찰스 다윈이 HMS 비글호를 타고 카나리아 제도와 카보베르데, 마데이라섬을 항해하면서 진화론의 기초를 쌓았던 중요한 항해에서 이 책을 애용한 것으로도 유명하다.

플럼 퍼플 plum purple, 아스파라거스 그린 asparagus green, 왁스 옐로우 wax yellow 및 히아신스 레드 hyacinth red 등 베르너가 사용한 색의 이름은 고유한 매력을 지니고 있다. 팬톤 또한 색을 숫자로 식별하는 것 외에도 샌드 달러 sand dollar, 칠리 페퍼 chili pepper, 미모사 mimosa, 울트라 바이올렛 ultra violet 등 이름만 들어도 그 분위기가 한껏 느껴지는 아름다운 이름으로 부르기도 한다.

오늘날 색 표준화는 세계적인 기업의 정체성을 형성하는 데에도 매우 중요한 역할을 한다. 코카콜라의 빨간색과 스타벅스의 파인-그린 pine-green 색 로고를 떠올려보자. 팬톤 또한 오늘날 세계적인 기업 그 자체로 진화했다. 1986년에는 디자이너와 기업에 컨설팅과 트렌드 예측을 제공하는 팬톤 컬러 인스티튜트 Pantone Color Institute를 설립했으며 2000년부터 매년 올해의 색을 선정하여 산업 전반에 영향력을 행사하고 있다. 올해의 색으로 선정된 가장 첫 번째 색은 새천년이 약속한 밝은 미래를 반영한 색인 '세룰리안 cerulean'이었다. 이 외에도 팬톤 차트 Pantone chart에서 영감을 받은 머그잔이나 커피 주전자, 여행 가방, 심지어 호텔도 있다. 팬톤 차트가 그 자체로 디자인 오브제로 인정받고 있는 것이다.

팬톤 컬러 차트

인터네셔널 클랭 블루

이브 클랭
〈IKB 79〉

1959년

합판에 붙인 캔버스에 페인트화,
139.7 × 119.7 cm (55 × 47⅛ in).

오직 하나의 색에 집중한 화가를 생각할 때 가장 먼저 떠오르는 이름은 바로 이브 클랭 Yves Klein 이다. 프랑스 남부 니스에서 태어난 그는 1947년부터 단색화를 그리기 시작했다. 그리고 10년 후 파리의 페인트 공급업체와 협력하여 특정한 색조의 울트라마린 블루를 만들었다. 그는 이를 '인터네셔널 클랭 블루 International Klein Blue'라고 이름 붙였고 1957년에 특허를 취득하고 상표권까지 등록했다. 클랭은 이 색에 대해 '모든 기능적 정당성에서 분리된 파란색 그 자체'라고 설명했다. 그리고 이를 사용하여 완전히 고운 입자로 가득찬 화면을 만들었다.

〈IKB 79〉는 클랭이 평생에 걸쳐 그린 약 200점의 완전한 파란색 그림 중 하나이다. 79번째 작품에 도달했을 때 그는 비로소 색상의 광도 luminosity 를 최대화하면서 세밀하고 균일한 표면을 얻을 방법을 발견했다. 중세와 르네상스 시기 화가들이 가공하지 않은 안료를 오일과 혼합하여 사용했을 때 화면이 다소 흐릿해지는 문제가 있었다. 하지만 클랭은 화학자 및 에두아르 아당이라는 페인트 공급업체와 협력하여 안료의 광채를 온전히 깨끗하게 표현할 수 있는 합성 전색제를 만드는 데 성공했다. 그는 우선 캔버스를 우유 단백질로 처리하여 페인트가 달라붙도록 하고, 페인트와 정착액 fixative 을 섞어서 자국이 남지 않도록 롤러로 발랐다. 이렇게 칠한 페인트가 건조되고 나면 마치 안료가 표면 위에 떠 있는 것처럼 보였다. 이는 어떠한 중심이나 위계질서 또는 형태 없이 고정적이고 벨벳같이 부드럽게 마감된 표면이었다.

클랭에게 단색화는 표현을 거부하고 창의적인 자유를 달성하는 방법이었다. 그리고 무한한 공간을 떠올리게 하는 색보다 캔버스를 채우기에 더 좋은 색은 없었다. 그는 프랑스 철학자 가스통 바슐라르의 말에서 영감을 얻었다. "처음에는 아무것도 없고, 다음에는 아무것도 없음의 깊이가 있고, 그다음에는 심오한 파란색이 있다." 클랭은 이렇게 말했다. "파란색은 무엇인가? 파란색은 보이지 않는 것이 보이게 되는 것이다. 파란색은 차원이 없다. 파란색은 다른 색이 차지하는 차원 너머에 있다." 이처럼 그는 자신의 서명과도 같은 색에 헌신했고 스스로를 꿈의 화가라고 불렀다.

팔레트

인터네셔널 클랭 블루색의 완전히 고운
입자로 가득찬 화면.

참고 작품

- 루치오 폰타나, 〈공간 개념, 기대〉,
 1966년.
- 엘스워스 켈리, 〈호수 II〉, 2002년.
- 칼럼 이네스, 〈노출된 회화, 델프트
 블루〉, 2018년.

행간 읽기

C6 M8 Y12 K8
R223 G218 B208

아그네스 마틴
〈화이트 스톤〉

1964년

리넨에 그라파이트와 유화,
182.6 × 182.6 cm (71⅞ × 71⅞ in).

어쩌면 우리는 다른 작품을 보기 위해 걸어가면서 이 작품을 휙 쳐다만 보고 지나갔을지도 모른다. 이 얼마나 안타까운 일인지. 물론 멀리서 보면 그저 흐릿한 백지 캔버스나 손대지 않은 에나멜 표면처럼 보일 수도 있다. 하지만 가까이 다가갈수록 손으로 그린 섬세한 격자 위에 아이보리 ivory 나 분홍 또는 은회색처럼 보이는 미묘하게 다른 색들이 섬세하게 구성되어 있다는 사실을 발견할 수 있다. 일정한 간격을 두고 규칙적으로 그린 격자 선은 그물망처럼 지지체를 십자형으로 교차하면서 이동한다. 흑연으로 희미하게 그린 선은 가늘고 섬세하며 물감 아래로 녹기 직전이다. 아그네스 마틴 Agnes Martin 은 자신의 작품에 대해 이렇게 말했다. "나의 작품은 빛과 가벼움, 융합, 무형 그리고 형태의 붕괴에 관한 것이다."

마틴은 자신만의 그리드를 개발하기 위해 많은 노력을 기울였다. 1960년 잠시 활동을 중단하기는 했지만, 이후로 꾸준히 수평 및 수직선으로 밀접하게 짜인 정사각형의 대형 캔버스를 제작했다. 그녀는 영성과 자연 세계, 특히 뉴멕시코 사막에서 영감을 받았다. 눈을 편안하게 하고 작품을 쳐다보면 차분한 색상 속에서 반짝이는 자연광을 느낄 수 있다. 그녀의 단색 추상화는 부드럽고 명상적이다. 또한 강박적인 반복과 질서에 대한 열망에 집중하고 있다. 젊은 시절 정신분열증으로 진단받았던 특성이 반영된 것으로 보인다.

이 작품은 추상 미술이지만 그 속에서 화가의 흔적을 느낄 수 있다. 마틴은 미니멀리즘과 추상 표현주의 모두와 연관된 화가로 분류된다. 〈화이트 스톤〉 역시 침착하게 제어된 선과 만지면 부드러울 것 같은 율동감이 느껴지는 색면 모두를 보여준다. 작품의 명료성을 이뤄내기 위해 그녀가 세밀하고 정확하게 그리려고 애쓰는 모습을 상상할 수 있다. 존재와 부재가 공존하는 화면은 우리의 마음을 부드럽게 진정시킨다. 자, 이제 그녀의 말에 따라 미묘한 분위기가 넘쳐흐르는 이 작품을 감상해보자. "그저 자리에 앉아 작품을 바라보라."

팔레트

아이보리나 분홍 또는 은회색처럼
보이는 미묘하게 다른 색들.

참고 작품

- 카지미르 말레비치, 〈절대주의 구성:
 흰색 위에 흰색〉, 1918년.
- 애드 라인하르트, 〈넘버 107〉, 1950
 년.
- 재스퍼 존스, 〈흰색 깃발〉, 1955년.

대중을 위한

팝 아트와 픽처스 제네레이션

C60 M0 Y5 K0
R129 G194 B228

대중을 위한

팝 아트와 픽처스 제너레이션

"팝 아트 pop art 는 대중적(대중을 위한 디자인), 일시적(단기적 해결), 소모적(쉽게 잊힘), 저 비용, 대량 생산, 젊은(청년을 대상으로 함), 재치 있는, 관능적, 교묘한, 화려한, 거대 사업이다." 1957년 영국의 화가 리처드 해밀턴 Richard Hamilton 이 건축가 피터 스미스슨과 앨리슨 스미스슨에게 보낸 편지에서 밝힌 팝아트의 특징이다.

제2차 세계대전 이후 1950년대 후반과 1960년대 초반 경제적, 정치적 성장기에 있었던 미국과 영국에서 출현한 팝 아트 운동은 일종의 문화혁명이나 다름없었다. 이는 소비주의의 증가와 대량 생산에의 동조, 주류 미술계와 관습적인 예술의 당위성에 대한 반란으로 시작되었다. 게다가 팝 아트 운동은 당시에 일어난 유일한 봉기가 아니었다. 베트남 전쟁이 시위를 촉발했고 시민 평등권 운동이 추진력을 얻고 있었으며 여성 해방 운동이 목소리를 내고 있었다.

이런 사회적 불안과 여러 사회운동을 배경으로 빛나는 한 세대를 이룩할 젊은 예술가들이 활동하기 시작했다. 이들은 교실과 박물관에서 접했던 이상주의와 엘리트주의에서 벗어나 이를 비판하는 주제와 주변 환경을 반영한 재료에 주목했다. 일상 용품과 광고, 제품 포장, 자동차 디자인, 잡지, 만화책, 담뱃갑 등 주변의 모든 것이 예술이 되었다. 할리우드와 팝 음악도 마찬가지였다. 매릴린 먼로는 이 시대를 대표하는 아이콘이었다. TV는 라디오를 대신하여 최고의 매체가 되었고 대중문화는 로큰롤 음악으로 채워졌다. 팝 아트 예술가들은 기존의 주제들을 대중문화와 접목해서 대중적 호소력을 지닌 예술로 탈바꿈시켰다.

그렇다면 이를 어떻게 표현했을까. 아크릴 물감 acrylic paint 이 등장하면서 표현 방법에도 획기적인 변화가 일어났다. 그 어떤 매체보다 빠르게 건조되는 아크릴 물감 덕분에 예술가들은 다양한 색을 적용할 수 있었고 마르기를 기다릴 필요 없이 신속하게 덧칠하거나 세부 사항을 추가할 수 있었다. 밝은색을 기본 팔레트로 페인트 통이나 물감 튜브에서 곧바로 대담한 획과 평면으로 적용했다. 팝 아트 예술가들은 화가의 손놀림이 강하게 나타나는 추상 표현주의자들의 캔버스에서 벗어나 흔적이 거의 없거나 전혀 없는 작품을 제작했다. 또한 상업 광고 기술에서 영감을 받아 실크 스크린과 다중 작업을 하기도 했다. 다중 작업은 대량 생산이라는 개념과 연결되어 독창성을 전복시키는 모든 것을 일

컫는다. 이들은 고급 예술과 저급 예술, 이질적인 매체와 방법 사이의 경계를 거부하고 회화와 판화, 사진, 즉 핸드메이드 handmade 와 레디메이드를 하나로 결합하고자 했다.

팝아트는 남성 중심의 운동이었고 앤디 워홀은 미국팝아트 계의 슈퍼스타나 다름없었다. 그는 대량 생산을 의미하는 '팩토리'라고 이름 붙인 스튜디오에서 캠벨 수프와 코카-콜라 같은 브랜드를 복제하거나, 엘비스 프레슬리와 엘리자베스 테일러와 같은 유명인의 이미지를 재생산했다. 워홀 외에도 재스퍼 존스 Jasper Johns 와 로버트 라우션버그가 있었고, 바다 건너 영국에서는 리처드 해밀턴과 에두아르도 파올로치 Eduardo Paolozzi 가 팝 아트를 이끌었다. 사실 팝 아트는 미국과 영국을 넘어 전 세계로 퍼져나가 그 나라의 여러 사회적, 문화적 맥락에 따라 각기 다르게 해석되었다. 또한 폴린 보티와 같은 여성 예술가들이 중요한 역할을 했다. 이들은 대중문화에서 묘사된 여성의 이미지를 비판하기 위해 팝 아트의 언어를 사용했다.

팝 아트는 친숙하고 접근 가능하며 낙관적이다. 그러나 한편으로 파괴적이고 비판과 항의의 장소이기도 하다. 팝 아트의 탄생은 미술의 역사에서 해방의 순간이자 값싸게 만들어져 쉽게 버려지는 것들과 일상생활을 예찬하는 순간이기도 했다. 이 장에서 소개할 예술가들은 상업 디자인 및 대중문화 이미지를 가져와 눈에 확 띄는 색으로 무장해 대중을 위한 엔터테인먼트를 선사한 선구자들이었다.

C5 M96 Y100 K15
R168 G31 B19

C33 M30 Y35 K30
R136 G132 B122

C0 M48 Y25 K0
R222 G155 B157

C49 M10 Y79 K25
R124 G146 B73

20세기 여신

폴린 보티
〈그녀를 색칠해〉

1962년

캔버스에 유화,
121.9 × 121.9 cm (48 × 48 in).

매릴린 먼로의 이미지를 콜라주한 듯한 이 작품을 볼 때마다 '돌진하다'라는 뜻을 가진 단어 '러쉬 rush'가 떠오른다. 폴린 보티 Pauline Boty의 작품은 한때 높이 평가되었으나 사후 점차 대중의 시야에서 사라졌고, 최근 들어 영국 팝 아트에 대한 공헌을 인정받으며 다시 인기를 끌고 있다. 그녀는 먼로의 명성과 아름다움, 섹스 심벌로서의 지위에 매료되어 있었다. 안타깝게도 먼로는 이 초상화가 그려지기 직전에 사망했지만, 작품 속 그녀는 장미가 그려진 빨간색 벽지 앞에서 환하게 미소 짓고 있다. 백금빛 금발 머리를 땋아 한쪽으로 내렸고 온 얼굴 가득 활짝 웃으며 창밖을 내다보고 있다. 그녀의 양쪽으로 회색과 분홍색, 녹색의 추상이 소용돌이친다.

보티는 스테인드글라스 예술가로 훈련받으면서 색상과 구성에 대한 감각을 키웠다. 베이비 블루색 상의를 입은 먼로의 여유로운 모습은 앤디 워홀과 같은 동시대 남성 예술가들이 제작한 성적으로 노골적인 이미지와 극명한 대조를 이룬다. 보드 바닥에서 벗겨진 것처럼 보이는 빨간 장미가 만발한 벽지는 그녀의 얼굴을 향해 조금씩 올라오고 있다. 하지만 그녀는 여전히 우리를 위해 미소 짓고 있다. 정말 그런 것일까. 이를 꽉 물고 턱을 치켜든 모습에서 긴장감이 느껴진다. 자칫 잘못하면 빨간 장미에 잠식당할 수도 있다.

보티는 팝 아트에 대해 "마치 신화를 그리는 것과 비슷하다"라고 말했다. "오늘날의 신화는 영화배우다. 그들은 20세기의 신과 여신들이다. 사람들에게는 그들과 그들을 둘러싼 신화가 필요하다. 자신의 삶이 그들로 인해 풍요로워지기 때문이다. 팝 아트는 그런 신화를 채색한다." 어쩌면 보티는 먼로에게서 무언의 동질감을 느꼈을지도 모른다. 보티 또한 아름답고 활기찬 여성이었으며 젊은 나이에 생을 마감했기 때문이다. 임신하고 있었던 그녀는 안타깝게도 암에 걸린 사실을 알게 되었고 아기를 위해 모든 치료를 거부했다. 그녀의 나이 28살이었다. 하지만 그녀는 신선하고 활기찬 작품으로 자신의 성과 여성성을 주장했던 영국 최초이자 유일한 여성 팝 아티스트로 역사에 남을 수 있었다.

팔레트

장미가 그려진 빨간색 벽지와
소용돌이치는 회색, 분홍색, 녹색의
추상.

참고 작품

· 리처드 해밀턴, 〈나의 매릴린〉, 1965
 년.
· 앤디 워홀, 〈매릴린 먼로〉, 1967년.
· 피터 블레이크, 〈다이아몬드 더스트
 매릴린〉, 2010년.

네 입 속에서 녹아내려

에블린 악셀
〈아이스크림 1〉

1964년

캔버스에 유화,
80 × 70 cm (31½ × 27⅝ in).

2016년 필라델피아 미술관이 이 작품을 페이스북 페이지에 올렸을 때 '과도한 노출이나 외설스러운 내용이 포함되어 있다'는 이유로 검열당하는 일이 있었다. 이에 미술관은 게시물을 다시 올리면서 설명을 덧붙였다. 에블린 악셀 Evelyne Axell 의 작품은 여성이 '수동적이고 장식적인 대상'으로 묘사되는 주류 팝아트에 대한 비판으로 해석할 수 있으며, '태연하게 자신의 디저트를 즐기는 작품 속 주인공'처럼 그녀의 작품은 주류 팝아트와 달리 '자신만의 방식으로 만족을 추구하는 능동적이고 자신감 있는 여성'을 묘사했다는 내용이었다.

폴린 보티와 마찬가지로 악셀은 1960년대 여성의 자유와 성의 혁명을 불러일으키기 위해 색을 사용했다. 회색조로 그려진 이 아름다운 여성의 얼굴은 체리-레드 cherry-red 색 머리카락과 나란히 놓여 있으며 노랑, 파랑, 초록색 나선이 물결치는 추상적인 바다에서 자유롭게 둥둥 떠 있는 것처럼 보인다. 여성의 몸은 보이지 않는다. 보이는 것은 오직 페일 베이지 pale beige 색 아이스크림콘을 감싸고 있는 손뿐이다. 그녀는 스트로베리 핑크 strawberry pink 와 민트 그린 mint green 의 네온색 아이스크림을 핥기 위해 혀를 내밀고 황홀한 듯이 두 눈을 감고 있다. 그녀의 긴 속눈썹이 두 뺨 위로 활짝 펼쳐져 있다. 그렇다. 그녀는 손가락 사이로 녹아 흘러내리는 아이스크림을 핥아먹고 있다. 남성의 보는 즐거움을 위해 여기에 있는 것이 아니다. 그녀는 오로지 자신만을 위한 총천연색의 달콤함을 즐기는 중이다.

본래 배우로 활동했던 악셀은 벨기에의 초현실주의 화가 르네 마그리트 René Magritte 의 가르침을 받아 예술가가 되었다. 그녀는 남성들이 지배하는 팝 아트 세계에서 여성을 묘사하는 모든 수동적 이미지에 반대했다. 대신 팝 아트의 언어를 사용해 능동적으로 쾌락을 추구하는 여성의 이미지를 제작함으로써 여성 해방을 모색했다. 그 결과 대담하고 밝으며 무엇보다 즐겁고 당당하게 야한 예술이 탄생했다. 악셀의 작품에서 여성은 추상의 단계를 포함하여 원하는 모든 것이 되었다.

C0 M90 Y100 K0
R201 G50 B20

C0 M10 Y80 K0
R248 G221 B78

C88 M70 Y10 K30
R49 G65 B113

C78 M5 Y85 K5
R85 G153 B80

C39 M0 Y80 K0
R177 G202 B88

C0 M28 Y10 K0
R235 G198 B202

C40 M4 Y6 K100
R0 G0 B0

C0 M0 Y0 K6
R243 G243 B243

팔레트

회색과 분홍색, 녹색의 추상이
소용돌이치는 가운데 회색조의 얼굴과
체리-레드색 머리카락.

참고 작품

· 제임스 로젠퀴스트, 〈스모크드
 글라스〉, 1962년.
· 마조리 스트라이더, 〈이리와〉,
 1963년.
· 알렉스 카츠, 〈아리엘 3〉, 2020년.

불가능은 없다

화가의 도구는 시대에 따라 발전을 거듭했다. 15세기 얀 판 에이크는 오일 물감을 능숙하게 다루어 유화의 시대를 열었고, 19세기에는 물감 보관 기술에 혁신이 이루어지면서 인상주의가 태동했다. 그 이후 가장 중요한 발전으로 1940년대 후반과 1950년대 초반에 개발된 아크릴 물감이 있다. 제2차 세계대전 시기 등장한 합성수지는 천연 재료보다 저렴하고 사용하기 쉬운 특성을 지니고 있었다.

아크릴 수지 용액은 본래 가정용 페인트의 안료를 결합하는 데 사용되던 물질이었다. 뉴욕에 기반을 둔 회사 보쿠르 아티스트 컬러스 Bocour Artists Colors 는 아크릴 수지 용액의 장점에 주목했다. 이에 화가들을 위한 회화용 제품을 개발하여 시장에 내놓았다. 마그나 Magna 라는 이름으로 판매된 이 물감은 물을 보조제로 사용하는 현대의 수성 아크릴 물감과 달리 테레빈유와 같은 용매로 희석하고 오일과 혼합할 수 있었다. 로이 릭턴스타인 Roy Lichtenstein 은 마그나의 열렬한 추종자로 광택 없이 부드럽게 마무리되는 표면을 선호했고, 마크 로스코 또한 반짝이는 강렬한 표면을 얻기 위해 마그나 물감을 사용했다.

1950년대 중반 아크릴 에멀션 acrylic emulsion 을 전색제로 하는 수성 아크릴 물감이 등장했다. 새 페인트를 덧칠하면 용해되어 버리는 마그나 물감과 달리, 이는 한 번 건조되면 방수 처리되어 쉽게 덧칠할 수 있었다. 앤디 워홀과 헬렌 프랑켄탈러는 일찍이 수성 아크릴 물감을 사용했으며 데이비드 호크니 또한 이를 사용하여 그의 가장 유명한 작품을 완성했다.

먼저 그린 것을 방해하지 않고 자유롭게 덧칠할 수 있는 것은 물론이고 오일 물감만큼이나 종이와 직물에 영향을 주지 않는 아크릴 물감 덕분에 화가들은 더욱 다채로운 작업을 할 수 있었다. 추가하는 물의 양을 조절해 수채화 같은 광택이 나도록 희석하거나, 희석하지 않고 그대로 사용하여 두꺼운 양의 임파스토 impasto 를 올리거나, 합성 젯소 gesso 위에 덧칠해 질감을 만들 수도 있었다. 또한 아크릴 물감은 두께와 광택을 다양하게 적용할 수 있었기 때문에 시간이 지나도 표면이 갈라지거나 색이 바래지 않았다.

하지만 회화라는 매체를 넘어선 색은 어떠했을까. 20세기가 되자 색 실험과 신소재의 가능성이 무궁무진해졌다. 예술가들은 2차원적 회화에서 색을 해방했고 이를 조각이

나 설치, 행위 예술 등으로 표현했다. 1968년 질베르토 초리오 Gilberto Zorio 는 노란색 유황과 쇳가루로 채워진 석면 그릇을 선보였으며, 그로부터 2년 후 브루스 나우먼 Bruce Nauman 은 애시드 그린 빛의 좁은 복도를 만들었다. 1985년 애니시 커푸어는 나무와 젯소, 빨간색 안료로 산을 만들었고, 2014년 카라 워커는 설탕과 스티로폼으로 거대한 흰색 스핑크스를 조각하기도 했다.

아방가르드 페미니스트 예술가인 주디 시카고 Judy Chicago 는 한 걸음 더 나아갔다. 1960년대 후반 그녀는 불꽃놀이에 주목했고 폭죽과 조명탄을 사용하여 주변 환경을 '여성화'하고 부드럽게 하려고 했다. 캘리포니아 사막의 황량한 배경 속에서 온몸에 페인트를 칠한 총천연색의 여성들이 파스텔색 연기를 내뿜는 조명탄을 들고 있는 장면을 연출했다. 그녀는 이렇게 말했다. "이는 매우 다른 시대였다. 예술가들은 허가 없이도 밖으로 나가서 원하는 것을 할 수 있었다."

주디 시카고, 〈스모크 바디스 III〉, 〈여성과 연기〉 연작, 1972년, 조명탄, 캘리포니아 사막에서 실행된 행위 예술.

213

C62 M0 Y0 K0
R124 G193 B236

C78 M8 Y10 K9
R76 G155 B193

C13 M26 Y26 K3
R208 G186 B173

C15 M13 Y54 K5
R208 G200 B133

C0 M0 Y0 K6
R243 G243 B243

C70 M10 Y60 K15
R95 G146 B112

물속으로 풍덩

데이비드 호크니
〈더 큰 첨벙〉

1967년

캔버스에 아크릴화,
243.8 × 243.8 cm (96 × 96 in).

화면의 중심을 가로지르는 페일 핑크색 콘크리트 띠가 없었다면 이 작품은 완전히 파란색이었을 것이다. 쨍하고 빛나는 태양 빛을 담고 있는 하늘은 수정처럼 빛나는 수영장보다도 밝게 보인다. 수영장 한 가운데 첨벙하고 튀긴 물보라에서 시원하고 촉촉한 물기가 느껴진다. 하지만 이는 윤곽선이 선명한 정지된 색의 평면으로 그려져 있다. 마치 수영장과 분리된 것처럼 보인다. 현존하는 영국 화가 중 가장 잘 알려진 인물이라 할 수 있는 데이비드 호크니 David Hockney 는 미국 로스앤젤레스를 방문한 후 세 점의 〈첨벙〉을 그렸다. 그는 색을 사용하여 공간감을 만들었고 〈더 큰 첨벙〉은 세 점 중 가장 큰 그림이다.

호크니는 1964년 처음으로 로스앤젤레스를 방문했다. 동성애자인 그는 로스앤젤레스의 여유로운 생활 방식에 편안함을 느꼈고 개방성과 자유의 빛으로 가득 찬 판타지 랜드와 사랑에 빠졌다. 캘리포니아로 이주한 그는 1966년과 1967년 여름 사이에 사실적인 이미지와 강렬한 색, 날카로운 선을 결합한 〈첨벙〉을 그렸다. 모던한 건물과 야자수, 깔끔하게 손질된 잔디, 햇살 가득한 수영장이 있는 로스앤젤레스는 그에게 아쿠아마린색 낙원이나 다름없었다.

〈더 큰 첨벙〉에서 호크니는 한 사람이 세룰리안색 물 표면 아래로 미끄러지는 찰나의 순간을 미니멀리즘에 가까운 캔버스에 담아내었다. 작품을 자세히 들여다보면 미세한 흰색 선과 얼룩이 보이고 용매로 희석한 부드러운 아크릴 물감이 거품을 이루는 가운데 흐릿한 분홍색을 발견할 수 있다. 이는 사람의 존재를 암시한다. 수영장 맞은편에 있는 빈 의자와 관람자를 향해 뻗어 있는 빛바랜 노란색 다이빙 보드는 말할 것도 없다. 이 요소들은 관람자에게 어서 그를 따라 물속에 뛰어들라고 유혹한다. 만약 첨벙하고 튀긴 물보라가 없었다면 이 캔버스엔 너무나 차갑고 기하학적이며 정제된 이미지만 남았을 것이다. 이 고요한 구성은 물의 즉흥성을 강화한다. 이것이 바로 소란스럽고 상징적인 로스앤젤레스의 삶인 것이다.

팔레트

파란 하늘과 수정처럼 빛나는 수영장.
페일 핑크색 콘크리트와 빛바랜 노란색
다이빙 보드. 흰색 거품. 잘 손질된
녹색 잔디.

참고 작품

- 앙리 마티스, ⟨수영장⟩, 1952년.
- 에드워드 호퍼, ⟨작은 도시의 사무실⟩,
 1953년.
- 제이 린 고메즈, ⟨첨벙 이후
 (데이비드 호크니의 ⟨더 큰 첨벙
 (1967)⟩을 따름)⟩, 2014년.

C040 M6 Y4 K100
R0 G0 B0

C3 M5 Y9 K0
R246 G241 B231

C0 M59 Y70 K0
R216 G126 B80

C0 M21 Y100 K5
R230 G190 B0

C0 M72 Y50 K0
R208 G98 B99

C0 M43 Y75 K0
R225 G158 B78

C68 M15 Y5 K10
R100 G154 B194

인생은 드래그지

앤디 워홀
〈신사 숙녀 여러분 (아이리스)〉

1975년

아르슈지에 스크린프린트 (F&S.II.135),
110 × 72.4 cm (43⅓ × 28½ in).

1974년 앤디 워홀 Andy Warhol 은 이탈리아의 미술품 거래상인 누치아노 안셀미노로부터 흥미로운 의뢰를 받았다. 뉴욕의 숨겨진 드래그퀸 공동체를 찾아 그들의 초상화를 제작해달라는 요청이었다. 이름과 얼굴이 잘 알려져 있었던 워홀을 대신해 그의 조수가 나섰다. 그는 흑인과 라틴계 사람들이 주로 찾던 길디드 그레이프라는 맨해튼 클럽으로 가 모델이 되어줄 사람들을 물색했다. 모델료는 50달러, 당시로는 큰 금액이었고 이에 14명이 응답했다. 워홀은 자신의 스튜디오에서 이들을 앉혀 놓고 폴라로이드 사진을 찍은 뒤, 일부를 골라 확대하고 생생한 색을 입혀 실크스크린에 옮겼다. 이렇게 500장이 넘는 사진을 이용해 268점의 실크스크린 작품이 탄생했다. 부자와 유명인에게 매료되어 있었던 워홀은 이 작업을 계기로 전혀 다른 공동체에 관심을 갖게 된다.

모델들의 이름과 신원이 밝혀진 것은 그로부터 40년이 지난 2014년이었다. 그들 중에는 가발을 쓰거나 혹은 벗은 모습으로 기꺼이 포즈를 취해준 작은 체구의 트랜스젠더 연기자 아이리스가 있었다. 그녀는 오른팔을 머리 위로 늘어뜨린 도발적인 자세로 카메라를 응시했다. 색이 바랜 흑백 사진 초상화 같은 화면 곳곳에 형형색색의 아크릴 물감이 칠해져 있다. 그녀의 얼굴과 목은 따뜻한 갈색이고 눈꺼풀은 노란색이며 입술에는 분홍색이 번져 있다. 화장한 듯한 채색에서 화려함과 과시의 분위기가 느껴진다. 가장자리가 들쭉날쭉하게 찢어진 색종이 조각처럼 생긴 파랑, 분홍, 주황, 노란색 조각이 그녀의 주위를 에너지 넘치게 소용돌이치고 있다.

워홀이 제작한 268점의 실크스크린 중 26점이 아이리스를 모델로 한 작품이었다. 평가는 엇갈렸다. 워홀이 이들을 부당하게 착취했다고 비난하는 사람도 있었고, 이들의 아름다움을 빛낼 기회를 준 것이라고 긍정적으로 보는 사람도 있었다. 그녀는 자신감에 가득 찬 당당한 시선으로 우리를 바라보고 있다. 하지만 그녀의 눈꺼풀과 입술, 턱, 손가락 사이사이에서 흘러나와 번지는 색채는 그녀의 취약성을 암시하는 장치이기도 하다. 다만 이 한 가지는 확실하다. 이 실크스크린 연작에서 신사 숙녀 여러분의 공동체는 대담하고 씩씩하며 그들의 이야기가 진하게 담겨 있는 상징적인 곳으로서 앞으로도 영원할 것이라는 사실이다.

팔레트

따뜻한 갈색, 노랑, 분홍, 주황, 파랑이
소용돌이치는 색이 바랜 흑백 초상화.

참고 작품

- 바이런 킴, 〈시네도키〉, 1991년-현재.
- 마를렌 뒤마, 〈황화현상 (상사병)〉,
 1994년.
- 제니 사빌, 〈머리디언〉, 2019-20년.

투쟁을 위한 예술

바바라 크루거
〈무제 (당신의 몸은
전쟁터다)〉

1989년

비닐에 사진 실크스크린,
284.5 × 284.5 cm (112 × 112 in).

바바라 크루거 Barbara Kruger 의 예술은 선동적이다. 그녀의 전시회에 가본 적 없거나 광고판이나 건물 벽에서 우연히 본 적이 없는 사람일지라도 그녀의 작품은 익숙할 것이다. 다양하게 변형되기는 하지만, 그녀의 트레이드마크 라고 할 수 있는 가장 잘 알려진 형식은 흑백 사진 위에 굵은 푸투라 기울임체 Futura Bold Oblique 에 모놀리식 monolithic 문자로 쓰인 거대한 문구가 박혀 있는 이미지이다. 문구의 배경색은 보통 검은색, 흰색, 빨간색의 제한된 팔레트로 구성되어 있어서 매우 거침없고 자신만만하게 느껴진다.

〈무제 (당신의 몸은 전쟁터다)〉는 입술을 굳게 다물고 눈썹을 찌푸린 채 관람자를 응시하는 여성의 얼굴을 화면 가득히 채워 보여준다. 그녀의 단호한 표정은 이미지 전체적인 대칭으로 강조되며 그녀의 얼굴을 양분하는 날카로운 선으로 또 한 번 강조된다. 왼쪽에는 광택이 나는 원본 상태의 사진이 있고, 오른쪽에는 색이 반전된 네거티브 사진이 있다. 립스틱을 바른 입술과 잘 빗어 넘긴 검은 머리카락은 유령 같은 흰색으로 변해버렸다. 본래 이 작품은 1980년대 워싱턴 DC에서 열린 낙태 찬성 집회의 전단지로 제작된 작품이었다. 크루거는 여성의 재생산 권리를 위한 투쟁에 대한 관심을 환기하기 위해 다수의 작품을 제작했다. 반으로 쪼개진 얼굴은 당시 미국 전역을 휩쓸고 있었던 새로운 낙태 금지법에 대한 반발로 일어난 미국 사회의 극심한 분열을 암시한다.

그래픽 디자이너였던 크루거는 젠더와 정체성 정치에 대해 말하기 위해 대중매체의 선전 기법과 이미지를 차용했다. 이러한 획기적인 작업에서 그녀는 주홍색 띠에 굵은 흰색 글자를 넣어 흑백 사진과 결합했다. 이 색은 엘 리시츠키 El Lissitzky 의 1919년 작 〈붉은 쐐기로 흰색을 공격하라〉에서 볼 수 있듯이 러시아 구성주의를 연상시키는 색이다. 이의 관점에서 해석한다면 이 작품은 검은색과 흰색 그리고 피 묻은 혁명적 빨간색의 선전용 석판화라 할 수 있다. 하지만 기본적으로 이렇게 최소화된 팔레트의 주요 역할은 단순함을 극대화해서 화가가 전하고자 하는 메시지에 주의를 집중시키고 나아가 행동으로 이끄는 것이다.

Your body is a battleground

팔레트

흑백 사진과 밝은 흰색의 굵은 글자를 넣은 주홍색 띠.

참고 작품

· 엘 리시츠키, 〈붉은 쐐기로 흰색을 공격하라〉, 1919년.
· 피트 몬드리안, 〈빨강, 파랑, 노랑의 구성〉, 1930년.
· 린더 스털링, 〈그녀는 내 거울에는 너무 과하다〉, 1979년, 2008년.

여기 그리고 지금

1970년대부터 현재까지

C40 M0 Y90 K5
R168 G192 B63

여기 그리고 지금

1970년대부터 현재까지

색의 역사는 재료와 과학, 기술, 심리학 및 인류 자체의 발전과 함께 끊임없이 발전해왔다. 그렇다면 예술가들 앞에 무한한 선택지가 펼쳐져 있고 언제든지 원하는 지식과 자료에 접근하고 활용할 수 있는 지금 21세기에는 어떤 일이 벌어질까.

1970년대부터 지금까지 만들어진 미술, 즉 현대미술에 있어 색은 여전히 예술가가 활용할 수 있는 가장 표현적인 요소라 할 수 있다. 색은 끊임없이 에너지를 분출하고 분위기를 형성하며 작품의 인상을 결정한다. 작품을 마주한 관람자에게서 즉각적인 반응을 이끌어내기도 하고, 동시에 조용한 사색에 잠기게도 할 수 있다. 선과 마찬가지로 색은 작품에서 어떤 식으로든 항상 존재한다.

그러나 수 세기에 걸쳐 진화한 색 이론과 이전 세대를 지배했던 규칙 및 위계질서는 사라진 지 오래다. 오늘날 색은 여전히 예술에서 중요한 역할을 하고 있지만 그 역할은 보다 유동적이며 다양하게 해석된다. 그 어느 때보다 예술가가 색을 사용하는 방법과 형식을 자유롭게 고르고 선택할 수 있는 시대라 할 수 있다.

나무와 석재, 오일 및 수채화 물감과 같은 전통적인 매체에서부터 합성 에멀션과 수지, 기계 부품, 동물 및 식물(데미안 허스트 Damien Hurst 가 수조에 가둔 소와 상어를 떠올려 보자)과 같은 보다 현대적인 매체에 이르기까지, 예술가가 재료에 따라 색을 선택하는 것은 당연하다. 지금까지 우리는 주로 물감에 기반한 팔레트로 작업하는 화가들을 집중적으로 살펴보았다. 하지만 이 장에서는 이전까지는 볼 수 없었던 너무나 자유로운 매체로 제작된 작품들을 만나볼 것이다. 영국의 화가 크리스토퍼 오필리 Christopher Ofili 는 코끼리의 똥으로 그림을 장식하는 것으로 유명하고, 독일의 화가이자 조각가인 안젤름 키퍼 Anselm Kiefer 는 흙을 이용해 파괴와 재생에 대해 탐구한다. 2014년부터 현재까지 진행 중인 애니 모리스 Annie Morris 의 〈스택〉 시리즈는 석고와 모래로 만든 불규칙한 원형을 쌓아 올려 기둥을 만들고 여기에 울트라마린과 비리디안, 오커색의 분말 안료를 입혀 화려하게 채색한 작품이다. 쿠사마 야요이 Kusama Yayoi 는 벽은 물론이고 바닥과 천장까지 모두 거울로 장식한 거울의 방을 통해 우리를 밝은 색조와 끝없는 반사의 세계로 안내한다.

이렇듯 예술은 끊임없이 발전하고 있지만, 그렇다고 해서 항상 미래를 내다보기 위해 존재하는 것만은 아니다. 오늘날 예술가들이 최신 기술과 재료, 팔레트에 접근할 수 있다고 해서 오랫동안 확립되어 온 모델을 하루아침에 버리는 것도 아니다. 이 장에서 소개될 예술가들은 과거를 되짚어 보는 것의 가치를 분명히 인식한 사람들이었다. 키키 스미스는 르네상스 시대의 제단화처럼 다른 세계성을 강조하기 위해 금으로 장식한 거대한 태피스트리를 제작했고, 플로라 유크노비치는 로코코의 플랑부아양 캔버스에서 영감을 받아 추상화를 그렸다. 카라 워커의 자극적인 작품은 19세기의 실루엣 초상화를 연상시킨다.

또한 21세기의 색은 정치와 문화에 관한 것이기도 하다. 단색 이미지를 통해 인종차별을 꼬집는 워커의 작품이 보여주듯 색은 변화를 위한 도구가 될 수 있다. 리사 브라이스는 오직 파란색으로만 그림을 그려서 관람자가 인물의 인종에 대해 추측할 수 있는 요소를 의도적으로 흐릿하게 처리했고, 리넷 이아돔-부아치는 검은색을 쓰지 않고 어두운 조명과 차분한 색조를 이용해 작품에서 검은색이 느껴지도록 했다. 더 자세한 내용은 뒷장에서 계속될 것이다. 자 이제 더 이상 지체하지 말고 이들을 만나러 출발해보자. 색을 통해 현명하고 고무적인 작업을 하는 예술가들이 우리를 기다리고 있다. 이들 앞에 펼쳐진 무한한 선택지는 무한한 가능성일뿐만 아니라 그에 따른 책임 있는 선택을 요구한다. 이들이 과연 어떤 결정을 내렸는지 작품을 통해 알아보자.

인생은 일흔부터

앨리스 닐

〈자화상〉

1980년

캔버스에 유화,
135.3 × 101 cm (53¼ × 39¾ in).

앨리스 닐 Alice Neel 이 안락의자에 앉아 있다. 그녀의 초상화에 자주 등장했던 파란색 줄무늬가 있는 의자이다. 그녀는 인생의 시야를 제공해준 안경을 제외하고 모두 벗은 상태이다. 바닥은 둘로 나누어져 있다. 왼쪽은 그녀가 쓴 안경테와 같은 금빛 오커색이고 오른쪽은 포레스트 그린 forest green 색이다. 벽으로 추정되는 화면의 위쪽 절반은 텅 비어 있다. 그녀의 몸은 줄무늬 의자와 같은 일렉트릭 블루색으로 윤곽선이 그려져 있고 그 뒤로 후광 같은 연기가 뿜어져 나온다. 이 솔직하고 색다른 자화상이 탄생한 건 그녀의 나이 80세 때였다. 그녀는 자신을 굽히지 않으면서 동시에 자비로운 시선으로 스스로를 바라보았다. 이상화된 여성성과 젊음이라는 오래된 통념을 피하고 그 대신에 구부정한 어깨와 부어오른 발목, 처진 가슴과 늘어진 뱃살로 늙어가는 몸을 영광스럽게 포착했다.

추상 표현주의의 한가운데서 다른 화가들이 구상에 등을 돌리는 와중에도 닐은 계속해서 초상화를 그렸다. 1970년대 초 두 차례의 회고전이 열리고 나서야 예술에 대한 그녀의 공헌이 인정되기 시작했다. '인생은 일흔부터다!'라고 외치며 시작한 이 초상화 작업은 완성하기까지 5년이 걸렸다. 자신의 뺨을 분홍색으로 물들인 이유에 대해 그녀는 "그림을 그리는 것이 너무 힘들어서 자살할 뻔했기 때문"이라고 재치 있게 말했다.

닐은 미리 스케치하지 않고 어둡고 생생한 색을 골라 캔버스에 직접 그리는 방법을 택했다. 그녀의 목과 팔, 얼굴에 있는 초록색에 주목해보자. 때로는 거칠고 때로는 부드러운 붓질을 보여준다. 한편 바닥에 칠한 오커색과 벽의 파란색은 캔버스를 미처 다 채우지 못했다. 이 자화상은 미완성이다. 그녀는 한 손에는 붓을, 다른 한 손에는 그녀의 복슬복슬한 머리카락보다 더 밝은 흰색의 천을 쥐고 있다. 어떤 이들은 이 흰색 천이 나이와 쇠퇴에 굴복하는 예술가의 신호라고 해석하기도 한다. 하지만 닐은 빠른 붓놀림과 신선한 팔레트를 통해 자신이 여전히 살아 있으며 그 누구보다 활기차다고 외치고 있다.

팔레트

파란색과 흰색 줄무늬, 금빛 오커색,
포레스트 그린.

참고 작품

- 실비아 슬레이, 〈임페리얼 누드:
 폴 로사노〉, 1977년.
- 아나 앙케르, 〈푸른 방의 햇빛〉,
 1891년.
- 셀리아 폴, 〈화가와 모델〉, 2021년.

C0 M100 Y100 K10
R181 G0 B18

C0 M39 Y25 K0
R228 G174 B166

C42 M0 Y90 K5
R164 G190 B64

C65 M0 Y55 K0
R120 G181 B139

C100 M82 Y0 K0
R42 G63 B142

C00 M31 Y75 K5
R223 G175 B80

튜브에서 바로 짠 물감

에텔 아드난
〈무제 17〉

1980년경

캔버스에 유화,
35 × 45.5 cm (13³⁄₁₆ × 17⁷⁄₈ in).

에텔 아드난 Etel Adnan 은 레바논 태생의 미국인으로 예술가이자 수필가이면서 시인이기도 했다. 그녀는 1950년대에 캘리포니아 대학교에서 예술 철학과 미학을 가르치면서 그림을 그리기 시작했다. 처음부터 그녀는 순색의 즉시성에 이끌렸다. 팔레트를 거치지 않고 오일 물감을 튜브에서 바로 짜내어 팔레트 나이프 위에 두껍고 단단하게 얹어 캔버스로 향했다. 작품을 구성하는 기하학적 디자인에는 그녀의 고향인 레바논과 입양되어 살았던 캘리포니아 북부의 집 그리고 타말파이스 산과 같은 랜드마크가 반영되어 있다. 그녀는 추상화와 인식할 수 있는 풍경 사이의 긴장을 탐구했고 색을 통해 이를 표현했다. 그녀는 "색이란 나에게는 완전체이고 남들에게는 형이상학적 존재이다. 신의 속성이 형이상학적 완전체로 존재하는 것처럼"이라고 말했다.

활동 후반기에 만들어진 이 작고 강렬한 작품은 그녀의 다른 그림들과 마찬가지로 체리-레드색 사각형을 중심으로 구성되어 있다. 단번에 시선을 사로잡는 붉은 사각형에서 벗어나면 버던트 그린 verdant green 색으로 어우러진 장엄한 산봉우리 위로 불타는 태양과 낮게 매달린 달을 발견할 수 있다. 캔버스는 감미로운 색의 수평 블록으로 구성되어 있다. 이를 지긋이 바라보면 모래와 바다, 하늘과 같은 친숙한 자연 풍경이 떠오른다. 진한 파란색의 바다는 모래의 크림빛 오커색을 상쇄하고 산등성이를 타고 흐르는 캔디플로스 핑크 candyfloss pink 색 하늘은 작품의 붉은 심장을 옅게 희석한 것이다.

아드난의 작품은 낙관론으로 가득 차 있다. 밝은색과 대담한 형태 안에는 장난기 넘치는 에너지와 삶에 대한 찬사가 깃들어 있다. 그녀는 작품을 통해 자연과 야외 공간의 거대함과 복잡함을 표현하면서 자연에 반응했다. 땅과 하늘, 산, 바다와 수평선은 색채 덩어리 속에서 또다시 생명력을 얻는다. "내 그림은 이 세상에 대한 나의 무한한 사랑과 그저 있는 그대로의 자연을 위한 행복, 자연 풍경을 형성하는 힘을 매우 많이 반영한다"라고 그녀는 말했다. 이는 잠시 삶의 속도를 늦추고 우리 주변의 세계와 그에 대한 기억을 감상하자는 메세지다.

팔레트

진한 파랑, 크림빛 오커, 캔디플로스
핑크, 버던트 그린 그리고 체리-레드
색 사각형.

참고 작품

· 살루아 라우다 슈세어, 〈파란 모듈의
 구도〉, 1947-51년.
· 시몬 파탈, 〈베이루트 만〉, 1973년.
· 로이스 도드, 〈붉은 커튼과 레이스
 나무〉, 1978년.

C10 M96 Y90 K0
R183 G36 B38

C034 M70 Y48 K55
R91 G58 B59

C40 M8 Y4 K100
R0 G0 B0

C0 M0 Y0 K6
R243 G243 B243

C94 M40 Y0 K4
R37 G115 B180

검은 피카소

장-미셸 바스키아
〈자화상〉

1984년

캔버스 위에 올린 종이에 아크릴과 오일 스틱,
100 × 70 cm (39⅜ × 27⅝ in).

장-미셸 바스키아 Jean-Michel Basquiat 가 활동한 기간은 채 10년이 되지 않는다. 너무나 짧은 활동 기간에도 불구하고 놀라운 작품 세계를 구축했다. 1960년 아이티인 아버지와 푸에르토리코계 어머니 사이에서 태어난 그는 약물 과다 복용으로 27세에 생을 마감했다. 17살이던 그는 시티-애즈-스쿨에서 만난 알 디아즈와 함께 그래피티 듀오 SAMO 'same old shit' 를 결성한다. 이들은 뉴욕 시내를 돌아다니며 매직 마커 Magic Marker 로 수수께끼 같은 메시지를 휘갈겼다. 1981년부터는 도시를 캔버스 삼아 페인트를 칠하고 그림을 그렸다. 이때까지 비주류 문화로 여겨졌던 그래피티는 당시 수요가 폭발하고 있었던 신표현주의에 포함되면서 미술계의 이목을 끌기 시작했다. 그리고 그 중심에 바스키아가 있었다.

〈자화상〉은 마치 어린아이가 그린 듯한 첫인상을 준다. 이는 바스키아의 트레이드 마크였던 '순진한 척하는 faux-naïf' 스타일로, 1980년대 당시 많은 예술가가 애용했던 아크릴 스틱과 오일 스틱을 사용해서 그렸다. 바스키아는 상반신만 그려져 있다. 그마저도 팔은 보이지 않는다. 하늘색 배경은 흰색으로 급하게 휙휙 덧칠해버렸고 그 위로 발톱으로 긁은 듯한 문양이 새겨져 있다. 자칫하면 그의 뺨에 닿을 듯이 위험해 보인다. 피처럼 진한 붉은색 상의는 충혈된 눈동자와 같은 색이다. 왼쪽 눈동자에서 흘러내린 진한 핏빛 붉은색은 귀로 옮겨붙었다. 양쪽 귀는 서로 크기도 다르고 달린 위치도 다르다. 그의 피부는 머리카락과 같은 검은색으로 군데군데 얼룩져 있다. 금방이라도 이를 부득부득 갈 것만 같은 흰색 선은 엑스선 사진처럼 그의 뼈와 치아를 고스란히 보여준다. 얼핏 아프리카 가면처럼 보이기도 한다. 전반적으로 그는 무엇인가에 홀려 자신을 방어할 수조차 없는 소외된 인간처럼 보인다.

바스키아는 작품 속 고통스러워하는 인물을 통해 자신의 이야기와 흑인의 역사, 대중문화 및 도덕적 진실을 엮어 냈다. 그의 예술은 일상적인 인종차별의 트라우마와 너무나 갑작스레 유명해져 버린 것에 대한 심리적 변화를 반영한다. 이 생생한 자화상에서 그는 대부분이 백인인 미술의 역사에서 성공한 흑인 화가이자 흑인 미국 남성으로서 자신의 정체성을 탐구한다. 배경을 흰색으로 덧칠하고 몸통을 피의 색으로 그린 것은 결코 우연이 아니다.

팔레트

핏빛 빨간색, 검은색으로 얼룩진 갈색 피부, 하늘색 배경에 덧칠한 흰색.

참고 작품

- 장 뒤뷔페, ⟨스케다들 (도망)⟩, 1964년.
- 프랭크 아우어바흐, ⟨앉아 있는 사람⟩, 1966년.
- 빌럼 더 코닝, ⟨무제 XIII⟩, 1982년.

미술사에서 색이란

새로운 세대의 화가들이 백인의 역사에 흑인을 포함하고 있다고 말하는 것은 지나치게 단순하다. 오늘날 활동하는 흑인 화가들에게 있어 미술사의 불균형을 바로잡는 것은 사명과도 같다. 초상화는 수 세기 동안 백인 남성 화가가 지배하는 영역이었다. 이는 20세기에 들어와 추상화로 대체되었지만, 초상화는 그 어느 때보다도 중요해졌다. 한때는 소수의 사람만을 위한 이상적인 예술이었던 초상화는 이제 우리 모두를 위해 편견과 차별에 맞서는 예술이 되었다.

초상화가 다시 유행하게 된 데에는 케리 제임스 마셜 Kerry James Marshall 의 공이 컸다. 그는 미술의 역사에서 흑인이 배제되어 있다는 사실에 주목했다. 시카고에서 활동하는 화가이자 교수인 그는 스튜디오와 미용실, 공원 등을 배경으로 아프리카계 미국인을 화폭에 담았다. 이를 위해 카본 블랙 carbon black, 마스 블랙 mars black, 아이보리 블랙 세 가지 종류의 검은색을 사용했고 여기에 약간의 로 엄버 raw umber 와 옐로우 오커 그리고 몇 가지 파란색을 추가해서 색을 만들었다. 그 결과 흰색이 느껴지지 않는 7종의 검은색이 탄생했다. 마셜은 "검은색은 절대 타협하지 않는다는 생각에서 출발한 작품이다"라고 말했다. "이들이 모두 흑인이라는 사실은 분명하다. 사람들이 바로 알아차린 그 점이 바로 내가 의도한 부분이다. 검은색이 복합미와 깊이, 풍요로움을 가질 수 있음을 보여주기 위해 그들을 흑인으로 설정했다."

마셜은 〈지나간 시간들〉에서 전통적으로 유럽 백인 귀족들로 채워졌던 목가적인 장면에 흑인 가족을 대입시켰다. 이들은 빳빳하게 다려진 흰색 옷과 운동화를 신고 풀이 무성한 잔디밭에서 크로켓과 골프를 치거나 쾌속정을 타고 호수 주변을 돌고 태양 아래에서 수상 스키를 타며 즐거운 시간을 보내고 있다. 전경에 있는 인물들은 우리를 빤히 쳐다보며 질문을 던진다.

이와 같은 마셜의 외침에 응답한 화가 중에는 에이미 셰럴드 Amy Sherald 와 케힌데 와일리 Kehinde Wiley 가 있다. 셰럴드는 자신만의 언어로 '이 세계와 미술의 역사'를 새로 쓰고 있으며 와일리는 바로크 회화에서 본 듯한 인물의 자세와 배경을 이용해 현대 흑인과 유색 인종의 초상화를 그리는 것으로 유명하다. 2018년 와일리는 버락 오바마 전 미국 대통령의 초상화를 그린 최초의 아프리카계 미국인이 되었다. 이는 셰럴드가 그린 미셸 오바마의 초상화와 함께 워싱턴

D.C.의 스미소니언 국립초상화미술관에 소장된 상징적인 작품이 되었다.

이들 외에도 초상화의 가능성을 재해석하는 화가들이 있다. 나이지리아계 영국인 화가 조이 라빈조 Joy Labinjo 는 가족사진에서 영감을 받아 크고 다채로운 초상화를 만들고 있으며, 런던에서 활동하는 짐바브웨 화가 쿠자나이-바이올렛 흐와미 Kudzanai-Violet Hwami 의 초상화에는 남부 아프리카의 삶이 투영되어 있다. 나이지리아에서 태어나 어린 시절 미국으로 이주한 토인 오지 오두톨라 Toyin Ojih Odutola 는 목탄과 분필, 파스텔을 사용해 아름다운 흑백 초상화를 그리는

것으로 유명하다. 그녀는 전통적인 구성을 비틀어 대부분이 여성이고 동성애자인 흑인 사회로 재창조한다.

이들의 작업은 흑인의 자아를 탐구하는 것 이상의 의미를 가진다. 저마다의 독특함을 지니고 있지만 형상을 색으로 재구성한다는 공통점이 있다. 이렇게 만들어진 이미지는 흑인임을 부끄러워하지 않고 흑인의 정체성과 시각을 탐구하는 확고한 이미지로 자리매김했다. 이들은 초상화를 통해 미술의 역사와 앞으로의 미래에 흑인 사회를 다시금 새겨 넣는 중이다.

케리 제임스 마셜, 〈지나간 시간들〉,
1997년, 캔버스에 콜라주와 아크릴화,
289.6 × 396.2 cm (114 × 156 in).

이불 밖은 위험해

앨리슨 와트
〈사비니인〉

2000년

캔버스에 유화,
213.5 × 213.5 cm (84 × 84 in).

캔버스 전체를 천이 가득 채우고 있다. 왼쪽에서 오른쪽으로 캔버스를 가로질러 부드럽게 휘어지고 접혀 있는 천은 그 무게가 금방이라도 느껴질 것처럼 생생하다. 앨리슨 와트는 오커와 시에나, 버밀리온, 회색, 검은색과 흰색을 섬세하게 혼합해 트롱프-뢰유같은 효과를 냈다. 하이라이트와 그림자는 매우 설득력 있게 묘사되어 마치 그림이 조각처럼 보인다. 손을 뻗어 만지고 싶은 충동이 일어난다.

앨리슨 와트 Alison Watt 는 에든버러에서 활동하면서 1980년대에 구상 화가로 이름을 알렸다. 그녀는 표백제로 하얗게 만든 듯한 벽과 가구를 배경으로 사적인 초상화나 여성 누드화를 그리기 시작했다. 1990년대에 들어와 앵그르에게서 영감을 받아 작업을 발전시켰다. 〈그랑 오달리스크〉에서 관능적으로 드리워져 있는 커튼 앞에 대조적으로 아무것도 걸치지 않고 길게 누워 있는 여성의 모습이 그녀를 사로잡았다. 그녀는 모든 인물과 맥락을 제거하고 오로지 천의 주름에만 초점을 맞추는 것으로 작품의 방향을 선회했다. 조밀하게 뭉쳐졌다가 한순간 느슨하게 늘어지는 천 뭉치 그림은 이렇게 탄생했다.

아무런 패턴도 장식도 없는 흰 천이지만 우리는 여기서 풍부하고 감각적인 직물을 떠올릴 수 있다. 하이라이트와 그림자가 잘 표현된 천 주름과 여러 색을 섬세하게 혼합해서 만든 색 팔레트 덕분이다. 마치 빈 침대보나 버려진 옷 또는 옷 아래 숨어 있는 피부의 주름을 보고 있는 듯한 느낌도 든다. 이 넓고 하얀 캔버스는 인간의 존재와 인간의 부재를 동시에 담고 있다. 천을 조심스럽게 자르고 접은 방식을 통해 신체의 곡선과 온기 그리고 텅 빈 자리가 드러난다. 그 결과 초상화에 가까운 감질나는 분위기와 동시에 부드럽고 매혹적이며 절대 잊혀지지 않을 존재의 부재가 느껴진다. 몸을 기울여 작품에 다가서면 공기 중에 남아 있는 향수의 여운이나 담배 연기의 잔상을 맡을 수 있을 것만 같다.

팔레트

크림색 또는 섬세하게 혼합한 오커와
시에나, 버밀리온, 회색, 검은색, 흰색.

참고 작품

- 프란시스코 데 수르바란, 〈명상하는
 성 프란체스코〉, 1635-39년.
- 장-오귀스트-도미니크 앵그르,
 〈이네 무아테시에 부인의 초상화〉,
 1856년.
- 레이첼 니본, 〈상승〉, 2017년.

C69 M34 Y75 K65
R52 G67 B42

C88 M30 Y28 K75
R19 G53 B62

C30 M60 Y60 K60
R89 G63 B48

C19 M35 Y45 K15
R175 G150 B123

C14 M30 Y66 K30
R160 G138 B81

검은색 없는 검은색

리넷 이아돔-보아케
〈그들에게 어디로
가야하는지 알려주기 위해〉

2013년

캔버스에 유화,
60 × 53.3 cm (23⅝ × 21⅛ in).

가나계 영국인인 리넷 이아돔-보아케 Lynette Yiadom-Boakye 는 자신을 특정 인물을 포착하기보다 회화 자체에 관심이 많은 화가라고 말한다. 전통적 재료인 오일 물감과 캔버스로 작업하는 그녀는 색과 구도, 몸짓, 빛의 특정 방향을 기준점으로 삼고 작품을 구성한다. 작품의 재료는 자신의 기억과 생각에서부터 이미지와 문학에 이르기까지 다양하다. 이 모든 것을 가상의 인물과 합성물의 조합을 통해 캔버스에 펼쳐낸다.

이 작품은 젊은 여성의 옆모습을 보여준다. 금빛 녹색 벽 위로 그녀의 그림자가 드리운다. 그녀는 목이 높은 짙은 녹색 상의를 입고 머리카락을 목덜미 뒤쪽으로 동그랗게 묶었다. 긴장이 풀렸는지 입을 살짝 벌리고 턱을 아래로 내린 모습이다. 그녀의 시선은 아래쪽을 향해 있다. 이아돔-보아케의 작품 속 모든 가상 인물들처럼 그녀 또한 자신만의 세계에 빠져 있다. 그녀가 어떤 표정을 짓고 있는지 알 수 없지만 부드럽게 올라간 입술과 내리 깐 속눈썹에서 슬픈 미소가 어려 있음을 짐작할 수 있다. 현대적인 의상을 제외한다면 이렇다 할 시간적, 문화적 기표가 없어서 마치 시대를 초월한 보편성을 지닌 초상화처럼 여겨진다. 신비로운 분위기 속에서 왠지 모르게 느껴지는 공허함이 그것이다. 이는 결국 관람자가 스스로 해석해야 할 몫으로 남는다. 화가는 이 작품에 '여분의 붓 자국'이라는 장난스러운 부제목을 붙여 분위기를 한층 돋웠다.

차분한 색으로 이루어진 팔레트는 처음에는 제한적인 것처럼 보인다. 하지만 자세히 볼수록 많은 색을 발견할 수 있다. 여성이 입은 상의에는 다양한 색조의 녹색이 있고 피부는 짙은 갈색에서 밝은 갈색까지 여러 음영으로 이루어져 있다. 귀는 크림색과 어두운색이 대조를 이루고 있고 머리카락에는 거친 녹색 선이 그려져 있다. 심지어 오커색 배경은 군데군데 드러난 캔버스로 인해 울퉁불퉁하게 보인다. 화가는 이 작품에서 검은색을 전혀 쓰지 않았다. 항상 짙은 갈색이나 짙은 파란색을 이용해서 검은색처럼 보이게 했다. 이 어두운 빛과 수수한 색조는 검은색을 불러일으키고 나아가 그녀에게 자유와 자아 성찰을 선사한다.

팔레트

짙은 녹색 상의. 짙은 갈색에서 밝은
갈색까지 여러 음영으로 이루어진 피부.
짙은 갈색과 파란색의 그림자. 오커색
배경.

참고 작품

· 발터 리하르트 지거트, 〈엘렌 헤아트〉,
 1896년.
· 케힌데 와일리, 〈리넷 이아돔-
 보아케의 초상화, 케플스웨이트의
 제이콥 몰랜드〉, 2017년.
· 에이미 셰럴드, 〈앨리스의 다른 점은
 가장 예리한 방법으로 진실을
 말하는 능력이 있다는 것이다〉,
 2017년.

황금 거미줄

키키 스미스
〈방적공들〉

2014년

자카드천 태피스트리에 핸드-페인팅과 금박, 298.7 × 195.1 cm (117⅗ × 76⅘ in).

키키 스미스 Kiki Smith 의 태피스트리는 멀리서 보면 카메라 플래시나 별자리 또는 어둠 속에서 밝게 빛나는 자동차 헤드라이트를 연상시킨다. 하지만 자세히 들여다보면 각각의 빛 주머니를 연결하는 복잡하게 엉킨 선들이 보이기 시작한다. 그렇다. 이는 실처럼 부드럽고 매우 가는 거미줄이다. 작품 중심에서 동심원으로 소용돌이치면서 반복적으로 뻗어 나온 직선이 태피스트리를 쉴 새 없이 가로지른다. 이는 부서지기 쉬우면서도 아름답게 밀집한 집합적 그물망을 형성한다.

뉴욕을 기반으로 여러 분야에서 활동하고 있는 스미스는 시간과 공간을 초월하여 존재하는 불안한 세계를 창조하고 그곳에 인간을 대입시켰다. 그녀는 1990년대 초 미술계의 주목을 받은 이후 육체적인 것, 즉 육체적인 금기에 도전하는 구상 조각에서 벗어나 천상의 무언가를 향해 나아갔다. 언젠가 프랑스 앙제에 있는 중세 시대의 묵시록 태피스트리를 본 이후로 자신만의 자수 작품을 꿈꾸었다고 한다. 이에 캘리포니아의 아트 스튜디오 매그놀리아 에디션과 협력하여 거대한 콜라주 작품을 전산화된 직조기를 이용하여 자카드천 Jacquard 태피스트리로 제작했다. 이렇게 만들어진 〈방적공들〉은 삶과 영성, 자연에 관해 이야기하는 작품이다. 형형색색의 거미줄 위로 수 놓아진 실크 나방은 아름다움을 발산하는 존재이다. 하지만 가늘게 짜인 날개 중 일부가 아직 펼쳐지지 않았다는 점에서 불안정함을 내포하고 있다. 나방의 뒤로 그림자와 빛 사이에서 다른 세계의 버들가지가 하늘을 향해 부유하고 보송보송 털이 난 꽃이 줄기 덩어리를 뒤덮고 있다.

르네상스 시대의 예술가들처럼 스미스는 태피스트리에 반짝이는 금박을 더해 작품을 더욱 매혹적으로 만들었다. 대리석 무늬가 있는 짙은 푸른색을 배경으로 은색과 금색 무늬가 새겨져 있고 손으로 칠한 분홍, 보라, 초록색이 가볍게 드러난다. 이 밝은색의 폭발은 중앙 거미줄에서 시작해서 태피스트리 바탕에 깔린 색의 조각들을 띄워 올린다. 그녀가 엮어낸 이 복잡한 꿈의 풍경은 친숙하면서도 경이로움으로 가득 차 있으며, 균형을 이루며 섬세하게 매달려 있는 고요한 영역이 된다.

팔레트

은색과 금색 무늬. 손으로 칠한 분홍, 보라, 초록색, 대리석 무늬가 있는 짙은 푸른색 배경.

참고 작품

- 장 뒤뷔페, 〈아르고스가 있는 풍경〉, 1955년.
- 루이즈 부르주아, 〈기다리는 여인〉, 2003년.
- 안젤름 키퍼, 〈라마누잔 합 -1/12〉, 2019년.

편견 없는 색

리사 브라이스
〈무제〉

2016년

종이에 구아슈화,
41.9 × 29.6 cm (16½ × 11¾ in).

리사 브라이스 Lisa Brice 의 초상화는 파란 색조 덕분에 바로 알아볼 수 있다.
코발트와 울트라마린이 혼합된 파란색은 충분히 밝지 않아 살짝 흐릿하지
만 그렇다고 어둡지는 않은 색조를 띤다. 마치 모든 빛과 색이 유연해지는 해
질녘을 연상시킨다. 남아프리카 태생의 브라이스는 이를 트리니다드식 카니
발에 등장하는 파란 악마와 식민지 시절 자신의 정체를 숨기기 위해 몸에 코
발트 블루색 물감을 칠하던 풍습과 연결했다. "내 작업에서 푸른색은 물감
이나 착색된 진흙으로 가려진 피부를 암시한다. 이는 자연적인 피부 색조를
흐리게 하고 민족적 경계를 따라 작품의 주제를 전체적으로 쉽게 읽는 것을
방해할 수 있다"라고 말했다. "이 모든 것이 변형의 아이디어를 강화하고 내
러티브의 모호성을 더한다."

〈무제〉는 담배를 피우는 두 여성을 보여준다. 왼쪽 여성은 줄무늬 드레
스를 입었고 키가 크다. 신체의 특징을 보여주는 짧은 선을 제외하고는 전부
단색의 파란색으로 칠해져 있다. 반면에 오른쪽 여성은 파란색 선으로 윤곽
만 그려져 있다. 윤곽선이 없었다면 그녀가 입은 물방울무늬 드레스는 배경
속으로 사라졌을 것이다. 그녀는 문 가장자리를 움켜쥐고 궁금한 것이 있다
는 듯이 다른 여성을 향해 고개를 기울이고 있다. 이렇다 할 특징은 보이지
않으며 채색은 대부분 머리카락에 집중되어 있다. 그녀는 마치 우리의 손이
닿을 수 없는 다른 영역에 존재하는 것 같다.

브라이스의 그림에 등장하는 익명의 여성들은 사진이나 잡지, 미술사 등
에서 수집한 인물들이다. 화가는 펠릭스 발로통과 에두아르 마네의 작품에
등장하는 여성을 빌려와 술을 마시고 수다를 떨며 담배를 피우고 옷을 벗는
자신감 넘치는 인물로 변형시켰다. 이를 통해 여성을 바라보는 남성들의 편
견 어린 시선에 질문을 던진다. 또한 담배와 맥주병 같은 소품을 통해 작품
속 인물들에게 새로운 삶을 살고 그룹의 일원으로 존재하며 서로 다른 시공
간에서 반복해서 존재할 기회를 제공한다. 여기서 파란색은 우리가 그들의
정체성과 관계, 민족에 대해 가정하는 것을 막는 장치이다. 황혼과 새벽, 일
출과 일몰, 그 경계의 순간처럼 브라이스의 작품 속 모든 것이 유동적이다.

팔레트

코발트와 울트라마린의 조합.

참고 작품

- 에드가 드가, 〈압생트 마시는 남자〉,
 1875-76년.
- 펠릭스 발로통, 〈백인과 흑인〉,
 1913년.
- 로저 프라이, 〈니나 햄넷〉, 1917년.

그림자에서 벗어나

카라 워커
〈영아 학살 (어쩌면
유죄일지도 모른다)〉

2016년

리넨에 오려낸 종이와 아크릴화,
200.7 × 558.8 cm (79 × 220 in).

아프리카계 미국인 예술가 카라 워커 Kara Walker 의 작품은 아름답고 도전적이다. 그녀는 오려낸 종이와 아크릴, 흑연을 사용하여 19세기의 감성적인 실루엣 초상화 장르를 재해석했다. 이를 통해 미국 노예 제도의 역사와 노예 제도가 오늘날 사회에 스며든 방식을 탐구했고, 나아가 젠더와 폭력의 문제에 귀 기울였다. 1994년 그녀는 노예제를 옹호했던 미국 남부에 대한 고정 관념을 다룬 충격적인 벽화로 미술계의 이목을 끌기 시작했다. 여전히 미국 사회에 남아 있는 쓰라린 유산에 생명을 불어넣고 되살려내어 우리가 이 강력한 존재에 맞서 싸울 수 있도록 한 것이다.

〈영아 학살 (어쩌면 유죄일지도 모른다)〉는 신약 성경을 재구성한 작품으로 폭력과 학대, 비통함, 에로시티즘으로 가득 찬 인종 차별의 현실을 적나라하게 보여준다. 사악한 주인과 그들에게 속수무책으로 당하는 노예들은 새하얀 배경 위의 새까만 종이 인형이 되어 더욱 강렬하게 대립한다. 화면 왼쪽 아래에는 챙이 넓은 모자를 쓴 덩치가 크고 등이 굽은 남자가 자루가 긴 낫으로 축 늘어진 몸을 꿰어 올리고 있다. 반대편 오른쪽 아래에는 어린 소녀가 입 벌린 해골과 마주 보고 있다. 그 위로 날카로운 수염과 구부러진 꼬리가 달린 악마 같은 인물이 접시돌리기를 하며 사악한 미소를 짓고 있다. 그에겐 이 모든 상황이 서커스처럼 재미있는 것 같다. 한 여성은 죽은 아이를 안고 오열하고, 다른 여성은 아이를 거꾸로 들어 올려 날카롭게 베어냈다. 피가 잔인하게 솟구친다. 작품의 상단에는 거꾸로 된 인물들이 그들만의 성적인 행위에 몰입해 있다. 전체적으로 과장된 흑인 노예의 모습은 백인 주인의 환상을 드러낸다.

정곡을 깊숙이 찌르는 그녀의 작품을 똑바로 마주하기란 쉽지 않은 것이 사실이다. 권력과 억압의 관계, 몸을 소유하고 파는 원죄를 시각화한 워커의 이미지는 미국에서 많은 논란을 야기했다. 이는 노예제도에 대한 비판일 뿐만 아니라 오늘날 세계에 만연한 인종차별에 대한 비판이기도 하다. 거대한 규모와 극명한 흑백 대조를 통해 드러나는 현실은 도발적이지만 솔직하며 낯설면서도 쉽게 잊히지 않는다. 과거와 현재, 압제자와 피억압자 사이에 결코 잊혀지지 않을 기억의 끈이 연결되었다.

팔레트

하얀색과 검은색의 강렬한 대조.

참고 작품

- 아드리안 파이퍼, 〈세이프 #1〉, 1990년.
- 로나 심슨, 〈그때 그리고 지금〉, 2016년.
- 토인 오지 오두톨라, 〈지배계급 (에슈)〉, 2019년.

C0 M25 Y35 K0
R237 G200 B164

C0 M10 Y30 K5
R238 G221 B180

C0 M15 Y58 K5
R235 G207 B124

C0 M38 Y80 K10
R210 G155 B63

C49 M15 Y30 K5
R145 G173 B168

C36 M15 Y61 K10
R163 G172 B113

난 분홍색이 좋아

플로라 유크노비치
〈인 더 핑크〉

2018년

리넨에 유화,
220 × 190 cm (86⅝ × 74¾ in).

여기서 앞으로 몇 장 넘겨보면 플로라 유크노비치 Flora Yukhnovich 와 프랑수아 부셰의 그림이 매우 유사하다는 것을 알 수 있다. 그녀는 부셰와 프라고나르, 티에폴로와 같은 18세기 로코코의 플랑부아양 그림을 재해석하여 미술사 전반에 걸쳐 형성된 여성의 미학을 탐구하고 이를 현대 대중문화와 연결했다. 그녀는 자기 작품에 대해 "디즈니나 홀마크 축하카드처럼 느껴진다. 여러 면에서 엉뚱한 소리를 하는 것 같지만 그 속에는 진지함이 있다"고 말했다. 어린 소녀들을 대상으로 하는 물건이나 이미지, 포장 그리고 분홍색에 대한 성차별적 고정 관념을 깨고 그 안에 담긴 진정성을 찾고자 한 것이다.

〈인 더 핑크〉는 완전히 추상적이고 감질나게 비유적인 작품이다. 한 걸음 뒤로 물러나서 작품을 보면 배경 전체적으로 자연경관을 암시하는 옅은 초록색과 파란색이 칠해져 있고 희미한 레몬 옐로우색 구름이 하늘을 뒤덮고 있음을 알 수 있다. 이처럼 빛나는 색채는 다른 세계의 느낌을 주지만 동시에 무성한 초목들로 인해 현실감이 되살아난다. 작품을 응시할수록 그저 덩어리처럼 보였던 색들이 점차 자리를 찾기 시작한다. 레몬 옐로우색 구름 옆으로 아기 천사들이 날아다니고, 땅 위에는 나체의 여인들이 팔꿈치에 몸을 기대거나 편안한 자세로 누워 있다. 얼굴은 가려져 있고 팔다리는 물감으로 녹아내려 배경 속으로 반쯤 잠겨버렸다. 이 여인들은 눈에 잘 띄면서도 숨겨져 있어 보이기를 거부한다. 이미지의 추상화를 통해 인물을 형상에서 해방한 덕분에 관람자는 색과 매체의 감각에 더욱 집중할 수 있게 되었다.

유크노비치의 작품은 대담하게 적용된 질감 있는 붓놀림이 차분한 파스텔색으로 바뀌면서 고유한 에너지를 형성한다. 그녀는 아크릴 물감보다 더 오랫동안 젖은 상태로 유지된다는 점에서 오일 물감을 선호한다. 오일 물감은 약 8일간에 걸쳐 물감층을 추가하고 제거할 수 있기 때문이다. 또한 로코코 예술가들이 사용한 매체였다는 점에서 의미가 있다. 여기에 인물을 표현함에 있어 색을 느슨하게 사용하고 구성 요소의 초점을 여러 각도에서 포착함으로써 작품에 유동적인 에너지를 선사하였다.

팔레트

옅은 초록색과 파란색 배경에 희미한
레몬 옐로우색 구름. 번지는 효과로
배경 속으로 반쯤 잠겨버린 장미와
오커, 크림색의 나체 여인들.

참고 작품

- 장-오노레 프라고나르, 〈음악 경연〉,
 1749-52년경.
- 프랑수아 부셰, 〈일몰〉, 1752년.
- 지오반니 바티스타 티에폴로,
 〈올림푸스 또는 비너스의 승리〉,
 1761-64년.

추천 도서

Albers, Josef, *Interaction of Color* (Yale University Press, 2013).

Anfam, David and Susan Davidson et al., *Abstract Expressionism* (Royal Academy of Arts, 2016).

Ashby, Chloë, *Look At This If You Love Great Art: A critical curation of 100 essential artworks* (Ivy Press, 2021).

Ball, Philip, *Bright Earth: The Invention of Colour* (Viking, 2001).

Barnes, Julian, *The Man in the Red Coat* (Jonathan Cape, 2019).

Baty, Patrick et al., *Nature's Palette: A colour reference system from the natural world* (Thames & Hudson, 2021).

Bomford, David and Ashok Roy, *A Closer Look: Colour* (National Gallery, 2009).

Chambers, Eddie, *Black Artists in British Art: A History since the 1950s* (Bloomsbury, 2014).

De Kerangal, Maylis, tr. Jessica Moore, *Painting Time* (MacLehose Press, 2021).

Fox, James, *The World According to Colour: A Cultural History* (Allen Lane, 2021).

Fox Weber, Nicholas, *Anni & Josef Albers: Equal and Unequal* (Phaidon, 2020).

Fuga, Antonella, *Artists' Techniques and Materials* (Getty, 2007).

Gabriel, Mary, *Ninth Street Women: Lee Krasner, Elaine de Kooning, Grace Hartigan, Joan Mitchell, and Helen Frankenthaler: Five Painters and the Movement That Changed Modern Art* (Little, Brown & Company, 2019).

Gale, Matthew, ed., *The CC Land Exhibition: Pierre Bonnard: The Colour of Memory* (Tate Publishing, 2019).

Gayford, Martin, *Man with a Blue Scarf: On Sitting for a Portrait by Lucian Freud* (Thames & Hudson, 2012).

Gayford, Martin, *The Yellow House: van Gogh, Gauguin, and Nine Turbulent Weeks in Arles* (Fig Tree, 2006).

Mason, Wyatt, 'Kerry James Marshall Is Shifting the Color of Art History', *T Magazine* (2016).

Nairne, Eleanor, *Lee Krasner: Living Colour* (Thames & Hudson, 2019).

Nelson, Maggie, *Bluets* (Jonathan Cape, 2017).

Pamuk, Orhan, *My Name Is Red* (Faber & Faber, 2001).

Proctor, Alice, *The Whole Picture: The colonial story of the art in our museums & why we need to talk about it* (Octopus Publishing Group, 2020).

St Clair, Kassia, *The Secret Lives of Colour* (John Murray, 2016).

Steele, Valerie, *Pink: The History of a Punk, Pretty, Powerful Colour* (Thames & Hudson, 2018).

Stubbs, Phoebe, *Colour in the Making: From Old Wisdom to New Brilliance* (Black Dog Press, 2014).

Pastoureau, Michel, tr. Jody Gladding, *Black:*
The History of a Color (Princeton University Press, 2008).

Pastoureau, Michel, tr. Jody Gladding, *Blue:*
The History of a Color (Princeton University Press, 2018).

Pastoureau, Michel, tr. Jody Gladding, *Green:*
The History of a Color (Princeton University Press, 2014).

Pastoureau, Michel, tr. Jody Gladding, *Red:*
The History of a Color (Princeton University Press, 2017).

Pastoureau, Michel, tr. Jody Gladding, *Yellow:*
The History of a Color (Princeton University Press, 2019).

Paul, Stella, *Chromaphilia: The Story of Colour in Art*
(Phaidon, 2017).

Von Goethe, Johann Wolfgang, *Theory of Colours*
(MIT Press, 1970).

사진 제공

pp.9, 10, 39, 45, 47, 49, 51, 61, 67, 91, 111, 113, 123, 159, 163, 171 Courtesy of Wikimedia.

p.11 Courtesy of Nmuim/Alamy.

p.17 Courtesy of Centre National de Préhistoire.

p.19 © Fine Art Images/Heritage Images/Alamy.

p.21 Courtesy of Art Collection/Alamy.

p.23 Courtesy of Heritage Images/Alamy.

p.25 Courtesy of Prisma Archivo/Alamy.

p.31 Courtesy of Niday Picture Library/Alamy.

p.33 Courtesy of Peter Horree/Alamy.

pp.35, 135, 139 Courtesy of The Picture Art Collection/Alamy.

pp.37, 99, 145 Courtesy of Album/Alamy.

p.41 Courtesy of Peter Barritt/Alamy.

p.43 Courtesy of World History Archive/Alamy.

pp.57, 75, 95 Courtesy of Heritage Images/Getty.

p.59 © Detroit Institute of Arts/Gift of Mr Leslie H. Green/Bridgeman Images.

p.63 왼쪽: Courtesy of CPA Media Pte Ltd/Alamy, 오른쪽: © ADAGP, Paris and DACS, London 2022. © Philadelphia Museum of Art/The Louise and Walter Arensberg Collection, 1950/Bridgeman Images.

p.65 © Wallace Collection, London, UK/Bridgeman Images.

p.69 Courtesy of Akademie/Alamy.

pp.77, 107, 169 Courtesy of incamerastock/Alamy.

p.79 Courtesy of Peter Horree/Alamy.

p.81 Courtesy of Classicpaintings/Alamy.

p.83 Courtesy of FineArt/Alamy.

p.85 Courtesy of The National Gallery. Bequeathed by Alan Evans, 1974.

p.93 Courtesy of Christophe Fine Art/Getty.

p.96 Agefotostock/Alamy.

p.97 Asar Studios/Alamy.

pp.101, 133, 137 Courtesy of Art Heritage/Alamy.

p.109 Courtesy of Art Reserve/Alamy.

p.115 Courtesy of World History Archive/Alamy.

p.117 Photo © Christie's Images/Bridgeman Images.

p.119 Courtesy of Picturenow/Getty.

p.121 Courtesy of Niday Picture Library/Alamy.

p.129 Courtesy of Art Collection 2/Alamy.

p.131 Purchased with the Drayton Hillyer Fund, Smith College Museum of Art, Northampton, Massachusetts. Courtesy of Smith College Museum of Art.

p.141 © Succession Picasso/DACS, London 2022. Courtesy of Art Library/Alamy.

p.143 Image © The Metropolitan Museum of Art/Art Resource/Scala, Florence.

p.147 © Banco de México Diego Rivera Frida Kahlo Museums Trust, Mexico, D.F./DACS 2022. Courtesy of Archivart/Alamy.

p.149 © Estate of Leonora Carrington/ARS, NY and DACS, London 2022. Photo © Sainsbury Centre for Visual Arts/ Robert and Lisa Sainsbury Collection/Bridgeman Images.

p.155 Andrea Dhanani/Alamy.

p.157 Courtesy of Artepics/ Alamy.

p.161 Courtesy of IanDagnall Computing/Alamy.

p.165 © ADAGP, Paris and DACS, London 2022. Photo © Museum of Fine Arts, Houston/Museum purchase funded by Audrey Jones Beck/Bridgeman Images.

p.167 © Succession H. Matisse/ DACS 2022. Photo: Courtesy of The State Hermitage Museum, St Petersbourg.

p.173 Courtesy of Didrichsen Art Museum, Helsinki.

p.179 Courtesy of Steve Vidler/Alamy.

찾아 보기

감사의 글

먼저 작가가 필요했을 때 저를 떠올려 주시고 통찰력 있는 편집을 해주신 앨리스 그레이엄에게 감사의 인사를 전합니다. 또한 제 원고를 이 아름다운 책으로 만들어주신 프랜시스 링컨의 샤를로트 프로스트와 다니엘라 나바를 비롯한 나머지 팀원 여러분들께도 감사를 드립니다. 늘 그렇듯이 제가 쓰는 모든 글을 자신의 글처럼 읽어주신 나의 계부이자 편집자인 아담에게 감사드립니다. 아낌없이 지원해주시는 어머니 앤과 열정을 보여주시는 아버지 찰리, 형제 트리스탄에게도 감사합니다. 그리고 나의 전부인 올리에게 고맙다는 말을 전합니다. 마지막으로 이 작품들을 만들어준 예술가 여러분과 이를 공유해준 갤러리와 박물관 관계자분들, 풍부하고 생생하며 무한한 다양성을 지닌 예술의 색을 제게 가르쳐주신 모든 분께 감사 인사를 전합니다.

지은이 **클로이 애슈비** Chloë Ashby
작가이자 예술 저널리스트. 코톨드 미술학교를 졸업한 후 *TLS*와 *Guardian*, *FT Life&Arts*, *Spectator*, *frieze*에 글을 써 왔다. 첫 번째 책인 《Look At This If You Love Great Art》는 2021년 6월 Ivy Press에서 출간되었고, 첫 번째 소설 《Wet Paint》는 2022년 4월 Trapeze에서 출간되었다. 두 번째 소설인 《Second Self》는 Trapeze에서 2023년 여름에 출간될 예정이다.
www.chloeashby.com

옮긴이 **김하니**
미술사가. 고려대학교 정치외교학과를 졸업하고 서울대학교 고고미술사학과에서 이탈리아 르네상스 미술로 석사학위를 받았다. 현재 미술전문 출판사 아르카디아를 운영하고 있다.

COLOURS OF ART: The Story of Art in 80 Palettes by Chloë Ashby
First published in 2022 by Frances Lincoln Publishing
Imprint of Quarto Group
© 2022 Quarto

Text © 2022 Chloë Ashby
Chloë Ashby has asserted her moral right
to be identified as the Author of this Work
in accordance with the Copyright Designs and Patents Act 1988.

Design © Glenn Howard
Picture credits, see page 246-247
All Rights Reserved
Korean translation copyright © 2023 Arcadia Books
Korean translation rights are arranged with Quarto Group
Limited through AMO Agency, Korea
Printed in China

컬러 오브 아트
80점의 명화로 보는 색의 미술사

초판 발행 2023년 1월 2일

지 은 이 클로이 애슈비
옮 긴 이 김하니

편 집 김하니
디 자 인 (주)디자인나눔

발 행 인 김하니
발 행 처 아르카디아
주 소 서울특별시 서초구 반포대로 310-6
홈페이지 www.arcd.kr
이 메 일 publishing@arcd.kr
등록번호 제2021-000180호
등 록 일 2021년 9월 1일

한국어판 © 2023 아르카디아
이 책은 지구 생태계 보전을 위해 지속가능한발전을 실천하고 있는
산림에서 생산된 목재 및 목재 제품으로 제작되었습니다.
또한 책의 본문은 '을유 1945'와 '프리텐다드' 서체를 사용했습니다.

ISBN 979-11-979955-0-7
값 33,000원